창업경제론

창업경제론

최길현 · 이종건 · 오경상 · 양석민 지음

한국경제가 저성장 늪에서 벗어나지 못하고 있다. 일자리 구하기도 점점 어려워지고 있다. 생산가능 인구 또한 저출산의 여파로 급감하고 있다. 반면에 기술변화의 속도는 점점 빨라지고 있다. 이에 따라 일자리 창출과 혁신 기술을 통한 경쟁력 확보가 국가적 관심사로 대두되고 있다. 제4차 산업혁명은 초연결, 초격차라는 이름으로 빠르게 진행되고 있지만 범정부 차원의 체계적인 대응책은 미흡한 실정이다.

미국을 비롯한 선진국들은 앞다투어 창업을 장려하며 창업가를 우대하고 존경하는 사회적 분위기가 조성되어 있다. 이스라엘은 창업국가라고 불릴 정도로 창업을 당연시하게 받아들이고 있다. 우리의 경우는 창업에 나서는 것을 주저한다. 그 이유는 높은 리스크 때문이다. 그럼에도 불구하고 매년 백만 명 이상이 창업에 뛰어들고 있다. 경제활동인구의 약 34%가 사업자로 활동하고 있다. 해를 거듭할수록 창업 인구가 꾸준히 늘고 있는 이유는 시대적 환경과 깊은 연관이 있다. 그 이유를 나열해 보면

첫째, 전문지식과 고 기술을 지닌 고학력 전문가들이 안정적인 취업 대신 자기만의 스타일로 꿈을 찾아 창업에 나서고 있다.

둘째, 고용의 불안정으로 이를 해결하기 위한 대안으로 자신이 직접 창업에 나서고 있다.

셋째, 직장에서 일벌레처럼 일만 하는 것이 아니라 자신만의 색깔로 일하는 방식을 추구하는 1인 창업을 선호하는 사람이 늘고 있다.

넷째, 상법의 개정으로 최소자본금이 삭제되고 새로운 기업형태인 유한책임회사(LLC)의 도입 등 창업하기 더 좋은 환경이 갖추어지고 있기 때문이다.

다섯째, 금융기관의 연대보증인 폐지와 벤처 캐피털의 확대 등 자금조달에 많은 제약이 사라지고 있기 때문이다.

여섯째, 소외그룹이나 환경문제 등 지역사회에서 생기는 여러 가지 문제를 사업가적인 마인드로 접근하여 해결하고자 하는 사회적 경제를 추구하는 사람들이 늘고 있기 때문이다.

이처럼 창업하려는 인구가 늘고 있는 것은 매우 고무적인 일이다. 특히 아이디어와 열정을 지닌 젊은 세대들이 청운의 꿈을 갖고 창업의 길에 적극 나서는 것은 매우 환영할 만한 일이다. 이 책은 창업을 준비하고 있거나 창업을 배우려는 사람들에게 기초부터 실무에 이르기까지 체계적으로 공부할 수 있도록 항목별로 분류하여 내용들을 수록하였다.

지금까지 창업과 관련해 다양한 분야에서 많은 연구가 진행되었다. 그리고 시중에 창업 분야에 관한 여러 서적이 출간된 바 있었다. 하지만 국내에서는 '창업경제' 분야에 대하여 저술한 서적은 아직 없었다. 이 책은 저자들이 오랜 기간 현장에서 많은 중소기업의 창업과 성장을 지켜본 경험과 학교에서 강의한 내용들을 기반으로 창업경제 모델의 관점에서 처음 발간한 책이다. 창업경제 모델이란 단순한 창업이 아니라 전문지식이 가미된 혁신적인 창업모델을 일컫는다. 한국에는 고학력 전문가가 많아 이들에 의한 창업경제가 활성화된다면 한국의 잠재성장률을 높일 수 있을 것이다.

아무쪼록 이 책이 대한민국 경제정책의 패러다임 전환과 경제성장의 재도약에 작은 밑거름 되고, 창업을 준비하는 모든 이들에게 조금이나마 보탬이 되었으면 하는 바람이다. 이 책을 쓰는 과정에서 미처 다루지 못한 내용이나 다소 미흡하거나 부족한 부분은 추후에 계속 보완하여 정리할 것을 약속하며 독자 여러분들의 많은 관심과 이해를 바란다.

2024년 8월

저자 일동

제1장

창업경제의 이해

학습목표

1. 창업경제의 활성화 방안을 이해한다.
2. 창업의 정의를 이해한다.
3. 창업을 위한 산업환경을 이해한다.
4. 국가별 청년창업 프로그램을 이해한다.

I 창업경제의 이해

1 창업과 경제

　저명한 경제학자 '폴 로머(Paul Romer)'는 어떤 기업이나 국가가 기술 선도국을 추격하면 빠르게 성장할 수 있으나 추격을 마치고 나면 성장이 정체되는 저성장 국면에 들어간다는 '추격경제' 이론을 제시하였다(Romer, 1990). 이 이론처럼 한국경제가 오랜 기간 고성장을 달려오다 최근 지속적인 저성장 추세에서 벗어나지 못하고 있다. 이에 따라 국내 청년실업률이 증가하고, 노동자들의 고용불안이 거세지며 많은 기업이 경영의 어려움을 겪고 있다.

　갤럽 최고경영자 '짐 클리프턴(James K. Clifton)'은 "앞으로 3차 대전은 일자리 전쟁이 될 것"이라고 예고한 바 있다. 다빈치 연구소장인 미래학자 '토마스 프레이(Thomas Frey)'는 "2030년까지 약 20억 개의 일자리가 사라질 것"으로 예측하였다. 따라서 전 세계의 많은 국가는 청년실업을 포함한 고용 관련된 문제의 해결을 위해 일자리 창출에 역점을 두고 있다. 또한 초연결 지능사회로의 진화의 과정인 4차 산업혁명이 이미 산업현장의 화두로 자리 잡은 지금, 많은 국가는 혁신기술을 통해 시장을 선점하기 위해 치열한 경쟁을 하고 있다.

　한국경제가 저성장 단계에 진입한 현재의 상태에서 해결해야 할 무엇보다 중요한 과제는 일자리 창출과 혁신기술을 통한 경쟁력 확보라 할 수 있다. 그동안 대기업을 통한 추가 고용의 한계에 봉착한 국내 현실을 고려할 때 장기적 관점에서 혁신기술 및 아이디어를 기반으로 한 창업의 활성화는 국가 경제의 활력을 되찾을 수 있는 훌륭한 대체 수단이 될 수 있다. 그러므로 정부에서는 잠재적 창업가들이 적극적으로 창업을 할 수 있도록 창업의지를 높이기 위해 노력할 필요가 있다. 요컨대, 한국경제가 당면한 이러한 문제를 해결하는 방법은 기존 경제성장 모델을 '창업경제(Entrepreneurial economy) 모델'로 전환하는 것이다.

창업경제 모델이란 단순한 창업이 아니라 지식기반의 활발한 창업을 통해 경제성장을 추구하는 방식을 의미한다. 전통적 생산요소인 노동과 자본의 관리경제(Managed economy) 모델로는 성장에 한계가 있기에, 여기에 지식을 추가해 기술, 혁신, 창의적 아이디어를 지닌 지식의 내생적 변수로 성장의 엔진을 끌어 올리는 것이 창업경제 방식이다(최길현, 2018).

조셉 슘페터(Joseph Schumpeter)는 '창조적 파괴(Creative destruction)'의 과정을 통해 경제성장이 일어난다고 하였는데, '창조적 파괴'가 구현되는 방식 중의 하나가 바로 '창업'이다. 즉, 창업에는 많은 위험이 수반되는데 창업가정신(Entrepreneurship)을 가진 창업자가 이를 무릅쓰고 시장에 진출하여 성공하면 창업기업은 초과이윤을 누리고 기업 규모가 증대하면서 성장이 촉진될 수 있다(Caballero, 2010).

창조적 파괴라는 용어는 1942년 오스트리아의 경제학자 조셉 슘페터가 도입한 것으로 경제학에서 시간이 지남에 따라 쓸모없게 된 기존 혁신을 대체하는 새로운 혁신을 추구하는 과정을 기술하는 개념이다(Adler, 2019). 슘페터는 창조적 파괴를 '생산성을 증가시키는 제조공정의 혁신'으로 특징짓고, 그것을 "경제구조를 내부에서 끊임없이 급격하게 변화시키고, 오래된 것을 끊임없이 파괴하고, 끊임없이 새로운 것을 만드는 산업적 변화(Mutation)의 과정"이라고 언급하였다(Kopp, 2023). 이는 산업, 기업, 일자리 등 기존 경제구조의 파괴를 초래하는 혁신과 기술적 변화의 과정을 말한다. 창조적 파괴는 혁신을 위한 길을 마련하기 위해 오랜 관행을 해체하는 것으로 자본주의의 원동력으로 여겨진다.

Kopp(2023)는 창조적 파괴의 원칙으로 혁신, 경쟁, 창업가정신 및 자본을 들고 있다. 첫째, 혁신은 창조적 파괴의 원동력이다. 혁신 없이 창조적 파괴는 존재할 수 없고 혁신가 없이 창조적 파괴를 이룰 수 있는 변화 주체도 없을 것이다. 둘째, 창조적 파괴의 과정은 오래된 기술과 새로운 기술 또는 제품 사이의 치열한 경쟁을 포함한다. 새로운 제품 또는 기술은 그것들을 대체하기 위해 오래된 제품 또는 기술보다 더 낫고 효율적임으로 입증되어야 한다. 이러한 이유로, 창조적 파괴는 보통 경쟁 및 경쟁우위와 크게 관련이 있다. 셋째, 창업가정신은 창조적 파괴의 과정에도 매우 중요하다. 새로운 제품과 기술을 개발하고 기존 시장을 파괴하는 창업가들은 창조적 파괴의 주체들이다. 마지막으로, 창조적 파괴의 기본 원칙은 자본이다. 전면적이고 급진적인 혁신을 만드는 것은 종종 비용이 많이 들고, 기업들은 이 변화를 만들기 위해 재정적인 위험을 감수할 준비가 되어 있어야 한다.

창업은 시장에 신생기업을 출현시킴으로써 기존 질서를 파괴하고 새로운 시장창출, 고용창출, 한계효용 증가 및 경제발전 등을 끌어내는 긍정적인 효과가 있다. 그리고 새로운 기술과 아이디어를 바탕으로 한 혁신 창업은 사회의 변화를 추구함으로써 우리 사회에 혁신적인 가치를 공급하는 유의미한 활동이기도 하다. 다시 말해, 창업은 고용창출, 경쟁력 제고, 기술혁신, 생산성 증대 등의 경로를 통해 경제성장에 긍정적인 영향을 미칠 수 있다. 만일 같은 조건이라면 기업이 더 많이 설립될수록 생산활동이 증가할 수 있기 때문이다. 따라서 정부에서는 잠재적 창업가들의 창업을 유도할 수 있도록 그들의 창업의지를 높이고 적극 지원하는 방안을 모색할 필요가 있다.

최근 국내에서도 창업경제 모델의 적용 통한 창업생태계 활성화를 위해 중앙정부와 지방자치단체에서 약 300개 이상의 창업 지원사업을 추진하고 있다. 그리고 관련 예산 규모도 크게 확대되어 창업지원에 국가적 역량과 자원을 집중적으로 투자하고 있다(김홍기, 신호철, 2022).

이처럼 창업과 경제성장의 영향 관계가 더욱 밀접해지고 있는 시점에서 창업경제에 관한 관심을 더 기울일 필요가 있다. 이를 위해서는 창업의 개념, 산업 및 기술 환경, 그리고 기업의 활동, 경제주체(예: 정부 및 지방자치단체, 투자자, 소비자 등)와 창업기업과의 관계에 대한 폭넓은 이해가 필요하다.

2 한국 창업경제의 실태

2022/2023 Global Entrepreneurship Monitor (GEM) Global Report: "Adapting to a New Normal"에 의하면, 한국의 '2022 국가창업맥락지수(National Entrepreneurial Context Index: NECI)는 5.7로 51개국 중 9위를 차지하였다(〈표 1〉 참조). 한국의 2020 NECI는 5.49로 44개국 중 9위를 차지했으며, 2021 NECI는 5.7로 6위를 차지하였다. 아랍에미리트, 사우디아라비아, 대만, 인도, 네덜란드 등 상위권에 속한 국가들의 창업환경이 좋은 것으로 평가되고 있다.

창업맥락의 질은 단지 창업하기에 좋은 곳이라는 것이 아니다. 체계 조건(Framework Condition)에 대한 높은 점수는 또한 사업 성장과 개발을 장려하고 촉진하여 신규 사업에서 기존 사업으로의 전환을 쉽게 할 수 있다는 것을 의미한다. 이런 관점에서 볼 때, 국가창업

맥락지수(NECI)의 점수가 높은 한국은 창업하기에 좋은 곳이라는 것을 알 수 있다.

〈표 1〉 국가창업맥락지수(NECI)의 결과

순위	국가	'20	국가	'21	국가	'22
1	인도네시아	6.39	아랍에미리트	6.8	아랍에미리트	7.2
2	네덜란드	6.34	네덜란드	6.3	사우디아라비아	6.3
3	대만	6.06	핀란드	6.2	대만	6.2
4	아랍에미리트	6.03	사우디아라비아	6.1	인도	6.1
5	인도	6.02	리투아니아	6.1	네덜란드	5.9
6	노르웨이	5.74	대한민국	5.7	리투아니아	5.8
7	사우디아라비아	5.69	노르웨이	5.7	인도네시아	5.8
8	카타르	5.67	카타르	5.5	스위스	5.8
9	대한민국	5.49	스위스	5.5	대한민국	5.7
10	스위스	5.39	스페인	5.4	카타르	5.7
11	이스라엘	5.33	미국	5.3	중국	5.6
12	미국	5.15	스웨덴	5.3	이스라엘	5.5
13	오만	5.10	프랑스	5.1	라비아	5.5
14	룩셈부르크	5.05	독일	5.1	노르웨이	5.2
15	영국	5.02	캐나다	5.1	미국	5.2
16	독일	4.93	인도	5.0	캐나다	5.1
16	우루과이	4.88	라트비아	5.0	독일	5.1
17	오스트리아	4.79	이스라엘	4.9	프랑스	5.1
18	스페인	4.69	영국	4.9	스웨덴	5.0
19	콜롬비아	4.64	룩셈부르크	4.9	룩셈부르크	5.0
20	라트비아	4.64	카자흐스탄	4.8	일본	5.0
전체	44개국		50개국		51개국	

출처: Bosma et al.(2021); GEM Global et al.(2022, 2023).

〈표 2〉는 GEM Global et al.(2023)이 실시한 2023년 한국의 창업에 대한 태도 및 지각을 보여준다. "최근 2년 내 창업한 사람을 알고 있는가?"라는 질문에 한국인 응답자의 39.5%가 '알고 있다'라고 답하여, 한국은 전체 49개국 중 41위를 차지하였다. 좋은 창업 기회가 많지 않고 (41.0%, 39위), 창업이 쉽지 않다는 점(37.4%, 35위)이 한국에서 창업하는 비율이 높지 않음을 설명하는 일부 요인이다. 그런데도 "향후 3년 내 창업할 계획이 있는가?"라는 질문에는 응답자의 23.9%(18위)가 '있다'라고 답한 점에서는 한국에서의 창업이 활성화될 것으로 보인다.

〈표 2〉 한국의 창업에 대한 태도 및 지각

분야(내용)	2020년		2021년		2022년	
	%	순위	%	순위	%	순위
1. 최근 2년 내 창업한 사람을 알고 있음	39.9	36	40.5	39	39.5	41
2. 내가 사는 지역에 좋은 창업 기회가 있음	44.6	28	44.0	36	41.0	39
3. 우리나라에서 창업은 쉬운 편이다.	33.9	35	35.0	35	37.4	35
4. 창업에 필요한 스킬, 지식, 경험을 개인적으로 보유함	53.0	33	54.0	27	54.8	27
5. 창업기회를 보나, 실패에 대한 두려움으로 창업하지 않음	13.9	43	14.7	46	18.3	49
6. 향후 3년 내 창업할 계획이 있는가?	25.9	18	26.7	15	23.9	18
전체 국가 수	43개국		47개국		49개국	

출처: Bosma et al.(2021); GEM Global et al.(2022, 2023).

고소득 국가에 있어서 창업기회를 식별한 사람 중 실패에 대한 두려움은 사우디아라비아(63.3%), 영국(52.9%), 캐나다(51.8%)가 1인당 GDP가 4만 달러 이상인 Level A 경제(Economies)의 평균 43.9%보다 상당히 높은 편이고, 네덜란드(33.8%)와 스위스(32.3%)가 평균보다 낮은 편인데 한국은 18.3%로 상당히 낮은 편에 속한다(Baldegger, Gaudart, & Wild, 2022). 이는 한국인들이 창업기회를 식별하면 실패에 대한 두려움 없이 창업을 실천으로 옮길 가능성이 크다는 긍정적인 면을 보여준다.

세계지적재산권기구(World Intellectual Property Organization: WIPO)는 컬럼비아대 비즈니스 스쿨 및 INSEAD 등과 공동으로 매년 집계한 글로벌혁신지수(Global Innovation Index: GII)를 기반으로 세계에서 가장 혁신적인 국가를 보여준다. 혁신은 제도적 환경과 첨단기술 수출부터 인

재연구와 창업가정신 문화에 이르기까지 다양한 요인들의 영향을 받는다. 글로벌혁신지수(GII)는 전 세계 국가들의 혁신 능력과 성과를 측정하고 평가하는 지수로서 2023 GII는 132개국의 글로벌 혁신 순위를 보여준다.

　GII는 혁신이 국가의 경제성장과 발전에 얼마나 중요한 역할을 하는지를 보여주는 중요한 지표이다. GII 순위를 강조하는 주요 요소 중에는 사업을 하기 위한 정책과 특허출원의 규모가 있다. 또한, 세계적 수준의 연구기관과 숙련된 노동력이 혁신을 촉진하는 핵심 요소이다. 국가들은 크게 '입력 서브지수'(예: 제도, 인적 자본 및 연구, 인프라, 시장 복잡성 및 비즈니스 복잡성)와 '산물 서브지수(지식 및 기술 산물, 창의적 산물)'의 7개 범주에 속한 80개 지표에 걸쳐 분석된다. 분석결과에 의하면 한국은 2020년 전 세계 132개국 중 상위 10위권에 들어간 이후, 2021년 5위, 2022년 6위, 2023년 10위를 기록하고 있다. 132개국 중 상위 25위에 속한 한

〈그림 1〉 2023 글로벌혁신지수(GII)와 상위 10개국

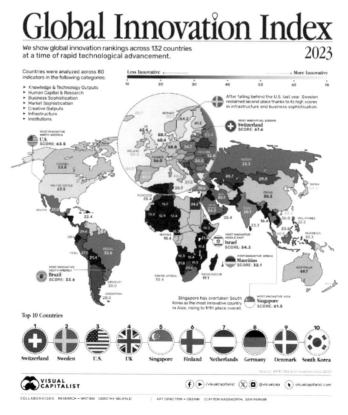

출처: Conte, N. (2023).

국의 과학/기술 클러스터는 대전(6위)과 서울(25위)로 나타났다(〈그림 3〉 참조).

GII 평가의 7개 범주에 대한 분석결과를 보면, 한국의 제도는 32위, 인적 자본/연구 1위, 인프라 11위, 시장 복잡성 23위, 비즈니스 복잡성 9위, 지식/기술 산물 11위, 창의적 산물 5위로 제도와 시장 복잡성에 대한 개선이 필요하다는 것을 알 수 있다(〈그림 4〉 참조). 특히, 한국은 제도의 세 가지 하위요소 가운데 규범적 환경(예: 중복해고 비용)과 사업 환경(예: 사업수행을 위한 정책)의 순위가 낮아서 개선이 필요하였다. 또한, 한국은 시장 복잡성의 하위요소인 투자에 있어서 '벤처캐피탈 수납자(63위)'와 무역·다각화·시장 규모에 있어서 '관세율(94위)'에 대한 개선이 필요한 것으로 나타났다.

〈그림 2〉 전체 및 혁신 범주에 의한 2023 글로벌혁신지수(GII) 순위

Country/economy	Overall GII	Institutions	Human capital and research	Infrastructure	Market sophistication	Business sophistication	Knowledge and technology outputs	Creative outputs
Switzerland	1	2	6	4	7	5	1	1
Sweden	2	18	3	2	10	1	3	8
United States	3	16	12	25	1	2	2	12
United Kingdom	4	24	8	6	3	13	7	2
Singapore	5	1	2	8	6	3	10	18
Finland	6	3	5	1	12	4	4	16
Netherlands (Kingdom of the)	7	6	13	14	15	8	8	9
Germany	8	22	4	23	14	16	9	7
Denmark	9	5	9	3	21	12	12	10
Republic of Korea	10	32	1	11	23	9	11	5
France	11	27	17	22	9	17	16	6
China	12	43	22	27	13	20	6	14
Japan	13	21	18	13	8	11	13	25
Israel	14	40	20	36	11	6	5	33
Canada	15	14	10	30	4	18	19	22
Estonia	16	11	34	5	5	25	20	15
Hong Kong, China	17	8	15	9	2	28	51	3
Austria	18	13	11	12	39	19	17	13
Norway	19	4	19	7	29	22	28	23
Iceland	20	9	24	10	32	15	25	20
Luxembourg	21	7	31	31	35	7	38	11
Ireland	22	15	28	18	51	14	14	26
Belgium	23	30	14	44	26	10	15	30
Australia	24	17	7	19	17	24	30	24
Malta	25	34	39	17	43	21	36	4
Italy	26	52	33	21	40	33	18	21
New Zealand	27	12	21	29	31	29	39	28
Cyprus	28	41	38	32	38	31	23	17
Spain	29	46	27	16	33	32	24	29
Portugal	30	35	23	45	42	34	32	19
Czech Republic	31	36	30	24	82	27	21	32
United Arab Emirates	32	10	16	15	25	23	59	50
Slovenia	33	38	25	20	68	26	27	48
Lithuania	34	19	42	43	34	35	29	41
Hungary	35	47	36	42	64	30	26	38
Malaysia	36	29	32	51	18	36	37	47
Latvia	37	39	43	33	61	37	49	31
Bulgaria	38	66	66	28	60	42	34	34
Türkiye	39	105	41	50	36	46	44	27
India	40	56	48	84	20	57	22	49

▬ 1ᵗʰ quartile (best performers, ranks 1ˢᵗ to 33ʳᵈ) ▬ 2ⁿᵈ quartile (ranks 34ᵗʰ to 66ᵗʰ) ▬ 3ʳᵈ quartile (ranks 67ᵗʰ to 99ᵗʰ) ▬ 4ᵗʰ quartile (ranks 100ᵗʰ to 132ⁿᵈ)

출처: Dutta et al. (2023).

3 창업경제 활성화 방안

우리나라에는 세계적으로 높은 교육열로 인해 지식의 주체라고 할 수 있는 우수한 인력과 기술력을 지닌 고학력 전문가가 많다. 전국 대학에서 매년 수십만 명의 대학생이 졸업하고, 대학원의 석·박사 학위 취득자 또한 매년 수만 명씩 배출된다. 이들을 창업경제의 생태계로 적극 유입시켜야 하지만 아쉽게도 국내 고학력 전문가의 창업률은 극히 미미한 편이다. 통계에 의하면, 이스라엘 대학생의 80~90%가 취업 대신 창업을 선택하는 것과 달리 국내 대학생들의 창업 선호 비율은 겨우 10% 수준이다.

최근 국내에서도 창업시장이 활성화되면서 중소벤처기업부와 교육부 등의 정부 부처를 중심으로 청년 창업지원을 활발하게 진행하고 있다. 예를 들면, 창업 휴학제, 창업 대체 학점 인정제도 등과 같은 대학 내 창업 장려 제도가 확대되면서 대학생들이 재학 중에도 적극적으로 창업에 도전할 수 있는 환경이 조성되고 있다. 그 결과 대학에서의 창업 여건이 상당히 개선되었고 창업에 대한 대학생들의 인식 수준도 상당히 높아졌다.

〈그림 3〉 한국의 창업가적 프레임워크 조건에 대한 전문가 평가

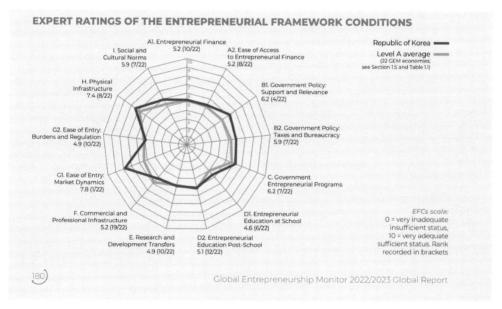

출처: Global Entrepreneurship Monitor (2023).

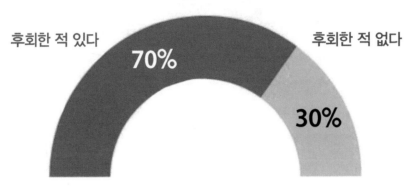

〈그림 4〉 대학생 창업의 현황

대학 연구소 출신 창업자 103명에 물었더니

10명 중 6~7명은 후회한 적 있어

후회한 적 있다 **70%**

후회한 적 없다 **30%**

출처: 이상재(2021).

그렇다면 대학생 및 고학력 전문가들이 창업시장에 적극적으로 참여하도록 하기 위한 창업경제 활성화 방법은 무엇인가?

각계의 전문가들이 창업경제의 활성화를 위해 다양한 의견을 제시하고 있지만, 그 내용을 정리해 보면 자금(Capital), 컨설팅 교육훈련(Consulting training), 환경(Circumstance)의 3C 정책이 필요하다. 첫째, 창업경제를 활성화하기 위해 가장 중요한 것은 자금이다. 창업 초기에 생각보다 많은 자금이 필요하지만, 현재 창업시장에서 초기 창업자가 지원받을 수 있는 자금 규모가 크지 않고 대부분 융자 형태로 이루어져 창업 실패 시 신용불량자가 되기 쉽다. 따라서 창업자에게 지원되는 자금의 형태를 융자가 아닌 투자 방식의 지원으로 대폭 늘릴 필요가 있다. 이스라엘 정부와 민간이 약 4조 원 넘게 조성한 '요즈마 펀드(Yozma Fund)'는 담보 없이 아이디어와 기술만으로 시작하는 창업가들에게 실질적인 자금지원을 하는 좋은 사례가 될 수 있다.

둘째, 창업경제 활성화를 위한 정책은 컨설팅 교육훈련이다. 창업을 시도하기 위한 충분한 기술과 지식을 보유하고 있다는 인식과 확신이 부족한 대학생들이 창업을 준비한다는 것은 결코 쉬운 일이 아니다. 창업컨설팅 교육은 창업의 성공률을 높이고 실패를 최소화하

는 데 도움을 주는 중요한 요소이다. 창업에는 모험이 뒤따르는 만큼 많은 경험과 실무지식이 필요하다. 이를 위해 대학이 창업에 필요한 교육을 시행해야 한다. 미국 스탠퍼드대학의 D스쿨, 한국 카이스트의 K스쿨 등이 그 좋은 예이다.

창업컨설팅 교육은 단순히 창업뿐만 아니라 창의성, 자율성, 진취성 등 지속적 혁신과 새로운 기회를 모색하는 인재 육성에도 필요하다. 본인의 미래 진로로써 창업을 선택한 대학생들의 창업 성공 역량을 높이기 위해서는 창업에 필요한 다양한 지식의 습득을 통해 실패를 두려워하지 않고 창업에 도전할 수 있는 창업가정신이 필수이다. 각자에게 잠재된 창업가정신을 밖으로 끌어내기 위해 현장 중심의 좀 더 현실적인 창업컨설팅 교육이 필요하다고 하겠다.

마지막으로, 창업경제 활성화를 위해 필요한 것은 설령 실패하더라도 이를 포용하고 다시 일어설 수 있는 사회적 환경을 조성하는 일이다. 실패는 넘어지는 것이 아니라 아이디어를 찾아가는 과정이며, 노력하고 있다는 증거이다. 따라서 실패하더라도 허용할 수 있는 손실 규모를 정하고 재도전 창업을 유도하는 실질적인 재기지원 제도의 확대가 필요하다. 실리콘밸리에서 실패한 창업가에게도 끊임없이 재투자하는 이유는 그들이 실패를 통해 더욱 발전하고, 혁신을 창출하기 때문이다. 아무런 시도 없이 실패하지 않는 것보다는 실패를 통해 새로운 발견의 기회를 모색하는 것이 더 가치가 있다. 달라이 라마(Dalai Lama)가 "아홉 번 실패했다는 것은 아홉 번의 노력을 했다는 뜻이다"라고 말한 것처럼 실패는 끝이 아니라 노력이고, 더 큰 성공을 위한 자양분이다.

노동과 자본만을 투자하는 방식으로 아무리 많은 인력과 돈을 투입한다고 해도 좀처럼 개선되지 않는 경제 상황을 보면 기존의 경제성장 방식으로는 한계가 있다. 지식기반의 혁신은 기술의 진보를 이룰 수 있고 현재의 저성장을 극복하고 다시 재도약할 수 있는 동력을 찾을 수 있다. 이를 위해 지식을 기반으로 한 창업경제 모델로의 빠른 전환이 그 어느 때보다 중요하다.

지식기반 '창업경제'로 성장 이끌어야

앞으로 일어날 3차 대전은 일자리 전쟁이 될 것이라는 갤럽 최고경영자 짐 클리프턴의 예고처럼 사정은 달라도 많은 나라가 일자리 창출에 역점을 두고 있다. 초연결 지능사회로 가는 4차 산업혁명이 이미 시작된 가운데 국가 간에 혁신기술을 선점하기 위한 경쟁이 치열하다. 한국경제가 당면하고 있는 과제 역시 저성장에 따른 일자리 창출과 혁신기술을 통한 경쟁력 확보로 요약된다. 이를 위해서 필자는 창업경제(Entrepreneurial economy) 모델을 주장한다. 창업경제 모델이란 단순한 창업이 아니라 지식기반의 활발한 창업을 통한 경제성장 방식을 말한다. 전통적 생산요소인 노동과 자본의 관리경제(Managed economy) 모델로는 성장에 한계가 있으므로 여기에 지식을 추가해 기술, 혁신, 창의적 아이디어를 지닌 지식의 내생적 변수로 성장의 엔진을 끌어 올려야 한다는 것이 창업경제 모델이다.

다행히 대한민국은 지식의 주체인 우수한 인력과 기술력을 지닌 고학력 전문가가 많다. 교육부 통계에 의하면 전국 386개 대학에서 한 해 58만 5,000여 명의 대학생이 졸업하고 대학원 석 · 박사 학위 취득자가 9만 4,000여 명씩 배출되고 있다. 이들을 창업경제의 생태계로 적극 끌어들여야 한다.

그러나 아쉽게도 고학력 전문가의 창업은 극히 미미하다. 한 조사에 따르면 대학생의 창업 선호 비율은 6.1%에 불과하다. 이스라엘 대학생의 80~90%가 취업 대신 창업을 선택해 '창업 국가'로 불리고 있는 것과는 너무 대조적이다.

이처럼 창업이 저조한 이유는 법과 지원제도가 없어서가 아니다. 다른 나라에 비해 손색없을 정도로 다수의 관련 법과 지원제도가 존재하는데도 창업을 꺼리는 근본적인 원인은 바로 실패에 대한 두려움과 실패를 용인하지 않은 사회적 분위기 때문이다.

고학력 전문가에 의한 창업경제를 활성화하려면 어떻게 해야 할까? 무엇보다 자금(Capital), 컨설팅 교육(Consulting), 환경(Circumstance)의 3C 정책이 필요하다. 자금은 창업에 있어서 가장 중요하다. 그러나 지원규모가 작고 대부분 융자 형태로 이루어져 실패 시 신용불량자가 되기 쉽다. 따라서 융자가 아닌 투자 형태의 지원을 대폭 늘려야 한다. 이스라엘 정부와 민간이 4조 원 넘게 함께 조성한 요즈마 펀드는 담보 없이 아이디어와 기술만으로 시작하는 혁신 창업가들에게 실질적인 자금조달 역할을 하고 있다.

창업컨설팅 교육은 창업의 성공률을 높이고 실수를 최소화하는 데 도움을 주는 중요한 요소다. 창업에는 모험이 뒤따르는 만큼 많은 경험과 실무 지식이 필요하다. 이를 위해 대학이 창업에 필요한 교육을 시행해야 한다. 미국 스탠퍼드대의 D스쿨, 카이스트의 K스쿨이 그 좋은 예다. 다행히 현재 대학에 4,000개가 넘는 창업동아리가 활동 중이고 창업 강좌가 계속 늘고 있다.

그러나 가장 중요한 것은 실패해도 이를 포용하고 다시 설 수 있는 사회적 환경을 조성하는 일이다. 실패는 넘어지는 것이 아니라 아이디어를 찾는 과정이며 노력하고 있다는 증거다. 따라서 실패 시 허용할 수 있는 손실 규모를 정하고 재창업을 유도하는 재기지원제도를 대폭 확대할 필요가 있다.

실리콘밸리에서 우리나라보다 더 많은 실패가 발생해도 끊임없이 투자가 일어난 이유는 실패를 통해 혁신이 일어난다는 사실을 그들이 잘 알고 있기 때문이다. 이제는 노동과 자본만을 투입한다고 해서 경제성장이 되는 시대가 아니다. 돈을 찍어 내어 풀어도 좀처럼 나아지지 않는 경제 현실이 이를 증명하고 있다. 지식이 가미되어야 한다. 지식은 혁신의 원천이고 혁신은 기술의 진보를 낳는다. 이렇듯 할 경제성장 모델이 없는 한국경제에 저성장을 극복하고 일자리 창출과 혁신기술을 이루기 위해 지식을 기반으로 한 창업경제 모델은 더욱 절실하다.

출처: 최길현(2016).

II 창업환경의 이해

1 창업의 개념

창업이란 단어를 사전에서 찾아보면 "나라, 왕조 따위를 세우는 행위 또는 사업을 시작하는 것"이라 설명하고 있다. 영어로는 벤처(Venture) 혹은 스타트업(Startup)이라 하며, 한자로는 창조할 창(創), 사업 업(業)으로 표기한다. 벤처는 모험, 도전을 의미하는 단어로 지금까지 남들이 시도하지 않은 새로운 사업에 도전한다고 하여 창업을 '벤처 또는 스타트업'이라고도 한다. 창업은 의미 그대로 새로운 업종을 창조하거나 기존의 업종을 새롭게 개선하는 것을 말한다. 즉, 창업은 지금까지 없었던 새로운 형태의 제품이나 서비스를 제공하는 것을 의미한다.

「중소기업창업지원법」 제2조에서는 '창업은 중소기업을 새로 설립하는 것'이라고 정의하고 있다. 또한, '창업자란 중소기업을 창업하는 자와 중소기업을 창업하여 사업을 개시한 날부터 7년이 지나지 아니한 자'라고 정의하고 있다. 이러한 창업과 창업가에 대한 사전적인 정의가 아니더라도 일반적으로 창업은 '영리를 목적으로 개인이나 법인회사를 새로 만드는 일'로 인식하고 있으며, '창업자가 생각한 사업 아이디어를 기반으로 다양한 자원을 결합하여 사업 활동을 시작하는 것'이라고 할 수 있다. 창업을 생각하고 준비하고 있다면 먼저 창업에 대해 명확하게 이해할 필요가 있다.

〈표 3〉에 제시된 바와 같이, 「중소기업창업지원법」 제2조에는 '창업'을 재창업, 신산업창업, 기술창업으로 세분화하고 있다. 이러한 구분은 일반창업과 구별해 재창업, 신산업창업, 기술창업에 대한 지원 강화를 위한 정책적 목적이 반영된 것으로 보인다.

구 분	내 용
창업	중소기업을 새로 설립하는 것
재창업	중소기업을 폐업하고 새로운 중소기업을 설립하는 것
신산업 창업	기존 산업을 융복합하거나 시장성, 파급효과, 성장 잠재력 및 국민경제 발전에 기여도가 높을 것으로 예상되는 산업(신산업)을 기반으로 하여 창업하는 것
기술창업	창의적인 아이디어, 신기술, 과학기술 및 정보통신기술에 기반하여 문화 등 다양한 부문과의 융합을 촉진함으로써 새로운 사업영역을 개척하거나 도전하는 창업

출처: 중소기업창업지원법(2023).

중소벤처기업부(2021)에 의하면, 우리나라 기술창업은 2020년 기준 23만 개의 증가 추세로 특히 전문과학기술서비스업, 사업지원 서비스업 등 지식 기반 서비스업 중심으로 많은 창업이 이루어지고 있고, 이 중에서도 스타트업 투자가 가장 많이 이루어진 업종은 컨슈머 테크, 바이오·헬스케어, 소프트웨어 순인 것으로 나타났다(스타트업 레시피 외, 2022).

이러한 최근 창업시장 트렌드의 배경에는 4차 산업혁명과 디지털 기술을 기반으로 한 사물인터넷, 클라우드, 인공지능, 빅데이터 등의 구현이 가능했기 때문이다. 이를 통해 초연결·초지능의 사회, 비대면·원격의 사회로 전환되면서 최소의 비용과 인력으로 지리적 공간에 구애받지 않고도 비즈니스의 규모를 키우는 혁신이 가능해졌기 때문이다. 성공적인 창업을 위해서 시장의 변화에 대한 명확한 이해가 필요하다.

2 산업환경 변화의 이해

산업혁명(Industrial revolution)은 18세기 영국에서 시작된 기술혁신을 계기로 나타난 사회·경제 전반에 걸친 변혁을 말한다. 1차 산업혁명은 '제임스 와트(James Watt)'가 개발한 것으로 알려진 증기기관 동력의 기계를 통해 공장 대량생산 체제가 도입되면서 시작하였다. 그 후 전기 에너지 동력에 의한 대량생산 체제의 2차 산업혁명을 거치게 되었다. 그리고 컴퓨터와 인터넷 등 정보통신기술의 발전에 따른 정보화 자동화 시스템이 등장하며 3차 산업혁명이 대두되었고, 최근 IoT, Cloud, Big Data, AI 등의 기술을 통해 사람, 사물, 공간을 초연결 지

능화한 사업구조시스템의 혁신이 구현되면서 4차 산업혁명의 시대가 도래하였다.

'클라우드 슈밥(Klaus Schwab)' 회장이 4차 산업혁명을 "속도(Velocity), 범위와 깊이(Breath & Depth), 시스템 충격(System impact)의 측면에서 이전의 산업혁명과는 확연히 구분되며, 근본적으로 그 궤를 달리한다"라고 언급한 바와 같이(Schwab, 2017), 현재 진행 중인 4차 산업혁명은 이전의 산업혁명과는 비교 불가능할 만큼 새로운 사회 · 경제의 변화를 불러일으킬 것이라 예상된다.

〈그림 5〉 산업구조의 변천

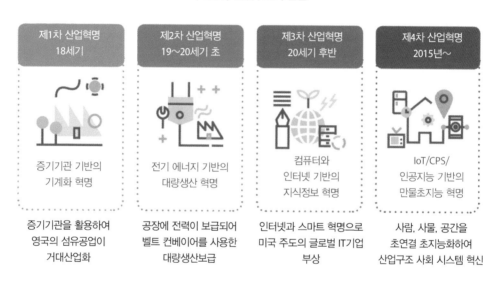

출처: 정보통신기획평가원(2014).

세계경제포럼(WEF: World Economic Forum)에 의하면, 2025년경이면 약 1조 개의 센서로 사물과 사물이 연결되어 정보를 공유하고 소통하게 되면서 사물 자체가 더욱 지능화되는 초연결 · 초지능화 현상이 나타나게 될 것이며 모든 사물이 연결되는 세상으로 발전할 것으로 전망된다(The Economist, 2014). 4차 산업혁명을 통한 새로운 산업환경 변화의 핵심 키워드인 '초연결'을 통해 시간과 공간을 초월한 모든 사물의 유기적인 연결과 소통이 일반화될 것이다. 그리고 연결과 소통을 기반으로 지능화가 더욱 지능화되는 초지능화가 구현되고, 여기에서 더 나아가 산업과 비즈니스의 경계가 없는 초 융합화 현상이 나타날 것이다(조성복 외, 2021).

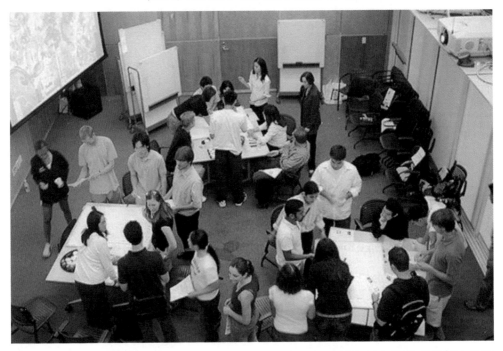

미국 대학 중에서 가장 많은 창업자금을 확보 중인 곳은 스탠퍼드대학이다. 스탠퍼드대는 창업센터 동문의 네트워크를 통해 많은 엔젤투자의 유치와 창업자금 융자를 지원받고 있다.

출처: http://news.stanford.edu/news

　　최근 IoT, 빅데이터, AI를 비롯한 4차 산업혁명의 핵심 기술을 다양한 산업에 접목하여 새로운 혁신을 구현하고 있다. 이렇게 데이터 활용 기술을 기반으로 새롭게 나타난 산업을 '스마트 산업'이라고 하는데, 여기에서 '스마트(Smart)'라는 용어는 일반적으로 디지털 시대의 초연결 현상을 나타내는 표현으로 사용되고 있다. '스마트 팩토리', '스마트 의료', '스마트 금융', '스마트 교통' 등과 같이 새로운 스마트 산업으로 진화하는 과정에서 공통된 분모는 바로 데이터 기반의 ICBA (IoT, Cloud, Big Data 및 AI)라는 사실을 확인할 수 있다. 신기술을 기반으로 혁신 창업 아이디어 도출을 위해서는 이러한 4차 산업혁명을 주도하는 주요 기술의 개념 및 변화에 대해 주의 깊게 살펴볼 필요가 있다.

〈그림 7〉 4차 산업혁명 시대의 주요 특징

초연결
(Hyper-Connectivity)

사물 간의 실시간
데이터 공유 극대화

초융합
(Hyper-Convergence)

데이터 공유를 통한
이종 기술과 산업 간의
다양한 결합, 새로운
기술과 산업 출현

초지능
(Super-Intelligence)

향상된 서비스
창출과 제공을 위한
최적 의사결정

출처: 노상도(2019).

3 글로벌 주요 국가의 창업지원 프로그램

최근 글로벌 주요 선진국들은 창업지원에 적극적으로 나서고 있다. 창업가들이 보유한 새롭고 혁신적인 아이디어는 국가 경제에 자극이 되고, 일자리 등의 부문에서 상당한 동력이 될 수 있기 때문이다. 한국 정부도 다양한 창업지원 정책을 추진하며 이를 뒷받침하고 있으나, 아직 창업 현장에서 느끼는 어려움이 완전히 해소되었다고는 볼 수 없다.

이에 글로벌 창업시장을 선도하고 있는 미국, 독일, 중국, 일본, 이스라엘 등 여러 선진국에서 추진 중인 창업지원 프로그램 사례를 살펴보고자 한다. 이것은 국내에서 창업을 준비하는 창업가뿐만 아니라 향후 우리 정부에서 추진하고자 하는 창업지원 정책 방향 설정에 유용한 참고 자료가 될 것이다.

(1) 미국: '스타트업 지원이 곧 지속 가능 경제성장'

1953년 중소기업청을 설치한 미국은 전역에 10개 광역본부와 68개 지역본부를 두고 자금지원(대출·보조금·투자), 수출, 연방정부 조달 참여, 기술개발, 기업환경 조성, 경영 위기 등을 지원한다. 미국의 대표적인 창업 지원사업 중 하나는 '스타트업 아메리카'이다. 스타트업 아메리카는 국가 경제성장 및 양질의 일자리 창출에 이바지하는 고성장 스타트업에 대한 성장 자금지원, 국민의 일자리 창출을 위한 창업가정신 교육 및 멘토링 프로그램 지원 등을 목

표로 한다.

이 정책은 공공(연방기관)과 민간(기업, 대학, 재단 등 모두 포함)의 협력 효과의 중요성을 인식하고 정부와 민간의 역할을 구분해 창업을 협력하여 지원하도록 하였다. 공공부문에서 자금지원 확대, 멘토와 창업가의 연결, 정부 역할 정립, 혁신 가속화 등을 지원하고, 민간에서는 창업 생태계 조성, 차세대 창업가 연결, 멘토와 창업가 연결, 대기업과 창업가 연결, 혁신 가속화 등을 추진하고 있다. 특히 민간 차원에서 고성장 창업기업 지원을 위해 미국의 IT 기업과 VC, AC, 재단 등이 참여하는 비영리재단인 '스타트업 아메리카 파트너십'을 조직해 창업기업의 창업가 교육, 기초연구 상용화 및 창업 등을 지원하고 있다.

미국 정부는 창업을 통한 창업가정신 교육과 일자리 창출 등 지속 가능한 경제성장을 위한 '스타트업 아메리카'와 같은 창업지원 정책을 적극적으로 추진 중이다. 이러한 정부 정책 등에 힘입어 일자리와 창업지원 기업의 증가, VC 투자 200% 상승 등의 성과를 창출하였고, 현재까지도 미국이 압도적인 유니콘 강국으로 확고한 위상을 유지하고 있다.

(2) 독일: '누구나 쉽게 창업하고 성공할 수 있는 환경 조성'

독일의 경우 정부(연방경제에너지부)가 창업가정신 향상과 창업환경 개선을 위한 대대적인 창업육성프로그램을 지원하고 있다. 독일 정부에서 적극적으로 창업지원을 추진하는 주요 10개 분야는 '누구나 쉽게 창업하고 성공할 수 있는 환경'을 조성하는 데 초점을 맞췄다.

주요 10가지 지원 분야는 ① 창업가정신 및 창업의지 제고, ② 창업환경 개선, ③ 기업승계 육성, ④ 여성창업 장려, ⑤ 자금지원 프로그램 확대, ⑥ 벤처 자본시장 육성, ⑦ 스타트업과 중소기업의 네트워킹 지원, ⑧ 스타트업의 글로벌화 지원, ⑨ 이민자 및 난민을 위한 창업 멘토링, ⑩ 사회적기업 창업지원 등이다.

한국도 대체로 독일과 유사한 창업지원 프로그램을 제공하고 있으나, 두 국가의 차이점은 대표적으로 'M&A' 분야이다. 독일은 M&A 매칭을 위한 온라인 장터 시스템을 구축하는 등 M&A에 적극적이다. M&A 활성화를 위해 전국 단위 행사를 열기도 한다. 청년, 여성, 이민자 등을 대상으로 M&A 홍보를 위한 프로젝트도 추진하고 있다.

창업가정신 교육도 철저히 진행 중이다. 특히 청년들의 창업가정신을 함양하기 위해 다양한 산학연 연계 프로젝트를 진행하고, 대학·연구소의 스핀오프 창업지원 프로그램(EXIST)

독일 베를린시는 방치된 양조장 건물을 청년 창업자들을 위한 스타트업 창업 단지인 '팩토리 베를린'을 만들었다. 이곳은 청년 창업가를 위한 시세 50% 이하의 저렴한 임대, 100여 곳의 '코워킹 스페이스(Co-working space)' 등 다양한 지원제도와 최대규모의 네트워킹을 통해 현재 스타트업의 산실이라는 평을 받고 있다.

출처: 문화도시재생연구소(2020).

관련 예산도 확대했다. 주·연방 단위별로 창업 경진대회와 교류 행사를 주기적으로 개최하고, 매년 열리는 창업주간 행사를 활성화하고 있다. 신규창업자의 경영노하우 전수 프로그램을 통한 창업 실패 방지에 대해서도 지원하고 있다.

이 외에도 스타트업과 중소기업 네트워킹 행사를 정례화하고, 기업-스타트업-투자자를 연결하는 창업 허브를 구축했다. 해외 진출을 위해 독일 스타트업의 미국, 아시아 진출 지원 액셀러레이팅 사업을 지원하고, 대학 교환학생 프로그램 연계, 외국 청년 창업자의 독일 진출을 유도하는 정책도 추진 중이다. 독일 정부는 창업이 경제에 미치는 혁신과 활력, 일자리 창출의 중요성을 매우 높게 평가하고 있어 창업 육성을 위한 다양한 지원 정책을 쏟아내고 있다(중소벤처기업진흥공단, 2021).

(3) 중국: '하루 평균 창업기업 2만 개 창업 열풍'

중국 정부의 창업지원 정책은 관련 행정 서비스 강화, 창업기업 육성을 통한 일자리 창출, 창업 플랫폼 운영 활성화, 혁신 창업·클러스터 건설 등으로 요약할 수 있다. 과학기술형 창업 투자의 지속적인 확대와 전통산업의 결합을 통한 발전 촉진, 대·중소기업 간 협업 유도, 첨단 과학기술 인재·기업인·투자자 협력을 통한 창업 성과 창출을 유도하는 데 주요 초점을 맞추고 있다.

중국은 중앙정부에서 전략적인 정책 방향의 제시를 통해 창업지원 정책을 펼친다. 2014년 '대중창업·만중혁신(쌍창, 双创)' 선언 이후 다양한 지원 정책이 생겼고, 이에 맞춰 전국에 창업 열풍이 불었다. 최근 중국청년보(中国青年报社)와 중국 기업 정보 플랫폼 톈옌차(天眼查)는 '2021 청년창업 도시 활력 보고서'를 공개했는데, 이 보고서에 따르면 지난 2011~2020년 사이 창업 등록을 마친 스타트업 업체의 수가 4,400만 곳에 달한 것으로 집계됐다. 이는 중국에서 7초에 하나의 창업기업이 생겨난 셈이다.

〈그림 9〉 중국의 코워킹 스페이스(Co-working Space): 처쿠 카페

'처쿠 카페'는 스티브 잡스가 애플 창업 당시 차고에서 시작한 것에서 착안해 만든 '차고 카페'의 중국식 명칭으로, 이곳은 창업자들이 모여 아이디어를 공유하고 협업하는 '코워킹 스페이스(Co-working space)'이다.

출처: jmagazine.join.com

중국의 창업지원 제도의 특징은 중앙정부의 정책 방향에 맞추어 세부적 지원방안은 각 지방정부가 수립·집행하고, 다양한 창업 지원제도를 추진한다는 점이다. 단 창업이 빈번한 일반분야 창업의 경우는 정부의 지원받기가 쉽지 않은 것이 현실이다.

(4) 일본: '창업 생태계 육성 초점'

일본은 2016년 발표된 일본 재흥 전략 일환으로 국가 경제를 살리기 위해 창업 활성화 정책을 지속해서 추진하고 있다. 창업지원을 위해 개인·기업의 직접지원과 생태계 육성을 주요 과제로 운영하고 있다. 하지만 창업자에 대한 직접지원보다 전체 스타트업 생태계의 선순환을 창출하는 부분에 자원을 투입하는 것이 특징이다.

대표적으로 청년층을 위한 창업가 교육 사업 추진이다. 특히, 미래 창업가 육성을 위해 초·중·고등학생의 창업가정신 향상에 노력하고 있다. 도전정신·창조성·탐구심 등 창업가 정신과 판단력·실행력·리더십·커뮤니케이션 등 창업가에 대한 교육에 집중하고 있다.

최근 일본 투자시장의 주목할 만한 또 다른 특징은 일본 정부가 스타트업을 국가 성장 동력으로 지목하고 전폭적인 지원에 나섰다는 점이다. 2021년 10월 출범한 일본의 기시다 내각은 '새로운 자본주의' 실현을 제안·표방하며, 2022년을 '스타트업 창출 원년'으로 삼는 〈스타트업 육성 5개년 계획〉을 2022년 11월 24일 발표하였다(한국콘텐츠진흥원, 2023). 이후

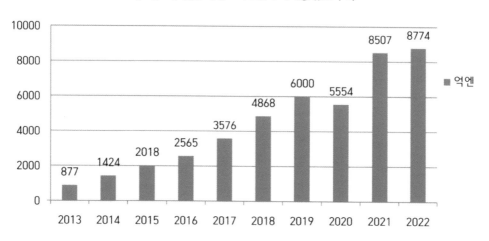

〈그림 10〉 일본 국내 스타트업 투자시장 규모 추이

출처: 경제산업성(2023)

은행 등 기관들도 잇따라 투자 계획을 내놓으면서 혁신 창업시장으로 자금이 몰리고 있다. 글로벌 경기침체 속에서 실리콘밸리를 비롯해 스타트업 업계에선 돈줄이 말랐다는 평가가 나오고 있지만, 일본은 그와는 반대 현상이 나타나고 있다(유인춘, 2022).

(5) 이스라엘: '다브카(그럼에도 불구하고) 창업 문화'

최근 통계 자료에 의하면 최근 이스라엘의 스타트업 수는 7,600개가 넘었으며, 이는 산술적으로 국민 1,118명당 스타트업 1개가 사업을 영위하고 있다는 것이다. 이 결과만 고려하면 인구 대비 스타트업 창업률 글로벌 1위에 해당한다. 또한 미국 나스닥에 상장된 기업의 숫자도 미국과 중국에 이어 세계 3위다. 이스라엘은 우리나라 경상도 면적이며, 인구는 921만 명밖에 안 되는 작은 나라인 점을 고려하면 이러한 결과는 매우 고무적인 수치이다.

〈그림 11〉 이스라엘의 경제와 창업생태계

건국	1948년
인구	921만7000명 (2020년)
면적	2만2145km² (경상남북도 면적)
인구 대비 스타트업 수	세계 1위 (1400명당 1개)
미국 나스닥 상장 기업 순위	세계 3위(미국-중국-이스라엘)
글로벌 기업 R&D센터	400여 개
1인당 GDP	4만3610달러 (2020년, 세계은행)

▶ 후츠파
실패를 두려워하지 않는 정신

▶ 탈피오트
엘리트 육성 프로그램

▶ 요즈마
담보 없이도 자금 지원

출처: The JoongAng(2022)
(https://www.joongang.co.kr/article/25065273#home)

이스라엘의 스타트업 지원 정책에는 대단히 독특한 문화가 깔려 있다. 바로 '다브카(Davca; 그럼에도 불구하고)' 문화다. 스타트업이 실패해도 투자받은 금액을 갚지 않아도 된다. 실패해도 괜찮다는 '후츠파(실패를 두려워하지 않는)' 문화를 기반으로 실패의 한계를 극복하고 성공하는 데 이스라엘 정부가 뒷받침한 것이다. 오히려 실패한 창업자에게 첫 창업 때보다 더

많은 인큐베이터 프로그램과 자금을 지원한다. 한 번의 실패는, 단순한 과정상의 시행착오라는 인식이 깔린 것이다.

그리고 이스라엘 군대에 매년 단 50명만 선별하는 '탈피오트' 부대도 이스라엘 창업 문화에 많은 영향을 주었다. 탈피오트는 히브리어로 '견고한 산성' 또는 '높은 포탑'이라는 의미인데, 이들은 이스라엘 군 발전에 필요한 기술을 주도하고 있다. 또한 이들은 제대 후 '탈피오트 출신'이라는 이력만 있어도 세계 유수의 기업들이 영입하기 위해 줄을 서고 있으며, 이들이 창업했다는 사실만으로 세계적인 투자 기업이 수백억 원의 돈을 창업 초기 단계에서 투자할 정도로 높은 능력을 인정받고 있다. 또한 이들이 소수의 엘리트 조직이다 보니 서로를 끌어주고 도와주는 확고한 네트워크 문화도 발달하고 있다.

이스라엘의 독창적인 스타트업 지원프로그램 중 '요즈마 펀드(Yozma Fund: 독창, 창의적인 펀드)'도 빼놓을 수 없다. 이스라엘 정부에서 경제 활성화를 위해 벤처캐피탈 지원프로그램 개발과 하이테크 산업 육성을 위한 노력의 결과가 바로 요즈마 펀드다. 요즈마 펀드는 다음 네 가지를 핵심 내용으로 한다. ① 이스라엘 벤처캐피탈 산업의 장기적 육성, ② 첨단 산업기술 분야 국내외 투자 촉진, ③ 국제 투자자와 이스라엘 기술 산업 창업자 연계, ④ 이스라엘 벤처캐피탈 산업의 특화된 경영기법 개발이 그것이다. 그리고 정부가 스타트업에 자금을 지원하면 민간도 투자할 수 있도록 제도화했다.

대학생 Startup 성공 story

▲ Facebook 창업자 「마크 저커버그」

'Facebook'은 원래 '마크 저커버그'와 그의 하버드 대학 룸메이트들에 의해 2004년에 만들어졌다. 대학에 진학한 마크 저커버그는 입학 후, '페이스매쉬'라는 사이트를 제작해 유명세를 타게 된다. 이 사이트는 대학 기숙사의 모든 여학생들의 사진을 해킹하여 이상형 월드컵과 같은 플랫폼을 운영한 사이트로, 무려 하루에 23,000명이라는 엄청난 접속자 수를 보여주었다.

지금이면 개인정보 유출 이슈로 문제가 될 수 있었겠지만, 이 일은 마크 저커버그의 뛰어난 아이디어와 사이트 구축 능력을 보여주는 계기가 되었던 사례였다. 이 사건으로 마크 저커버그의 명성은 무척 높아졌고, 이에 관심을 두게 된 윙클보스 형제는 마크 저커버그에게 '하버드 커넥트'를 제작하자고 제안했고 마크 저커버그는 이 제안을 받아들인다. 그리고 이후에 Facebook의 플랫폼이 될 '더 페이스북(The Facebook)'을 제작하게 된다.

당시 The Facebook 플랫폼은 학생들을 대상으로 그들이 직접 사진과 프로필을 올리고 친구들과 공유하는 목적의 서비스로 제작하였는데, 오픈한 지 단 3주 만에 6,000명이 넘는 가입자와 다른 학교 학생들의 이용 신청이 밀려왔다. 결국 2004년 2월에 서비스를 시작한 페이스북은 3개월 만에 무려 10만명이 가입하였고, 현재는 전 세계인이 사용하는 SNS로 성장을 하고 있다.

출처: 페이스북 마케팅 코리아(2024).

Summary

◎ **창업경제 활성화 방안(3C)**

- 자금(Capital): 창업자에게 지원되는 자금의 형태는 융자가 아닌 투자 방식의 지원을 대폭으로 늘릴 필요가 있다.
- 창업컨설팅 교육훈련(Consulting training): 창업컨설팅 교육훈련은 창업의 성공률을 높이고 실패를 최소화하는 데 도움을 주는 중요한 요소이다.
- 사회적 환경(Circumstance): 실패하더라도 허용할 수 있는 손실 규모를 정하고 재도전 창업을 유도하는 실질적인 재기 지원제도의 확대가 필요하다.

◎ **창업의 정의**

- 창업이란 창업자가 생각한 사업 아이디어를 기반으로 다양한 자원을 결합하여 사업 활동을 시작하는 것이다.

◎ **창업 산업환경의 이해**

- 최근 창업시장 트렌드 변화의 원인은 4차 산업혁명과 디지털 기술을 기반으로 한 사물인터넷, 클라우드, 인공지능, 빅데이터 등의 구현으로 초연결·초지능의 사회, 비대면·원격의 사회로의 전환 등에 있다.
- 새로운 시장에 대한 창업을 준비하는 창업가들이 변화하는 기술 환경에 대한 폭넓은 지식을 기반으로 창업 아이디어의 적극적인 모색이 필요하다.

◎ **글로벌 주요 국가의 창업지원 프로그램**

- 창업가들이 보유한 새롭고 혁신적인 아이디어는 국가 경제에 자극이 되고, 일자리 등의 부문에서 상당한 동력이 될 수 있다.
- 글로벌 주요 국가들은 경제 활성화를 위해 각국의 현실에 맞는 다양한 창업지원 프로그램의 개발 및 운용을 하고 있다.

제2장

창업과 창업가정신

학습목표

1. 창업경제의 출현 배경을 이해한다.

2. 창업경제와 관리경제의 차이점을 이해한다.

3. 창업가의 개념을 이해한다.

4. 창업가정신의 개념과 주요 구성 요인을 이해한다.

I 창업경제의 이론적 배경

1 창업경제의 등장 배경

창업이란 앞서 언급한 바와 같이 창의적이고 혁신적인 아이디어 기반으로 이윤추구를 목적으로 개인이나 법인회사를 설립하여 사업 활동을 시작하는 것을 의미한다. 최근 글로벌경제 위기로 인해 실업률이 높아지고 있는 상황에서 창업을 통해 고용창출, 기술혁신과 발전, 실업률 해소, 수출 증대 등의 효과를 얻을 수 있는 점을 고려할 때 창업이 국가 경제발전에 기여하는 바가 상당이 크다고 할 수 있다.

최근 국가경제정책을 관리경제에서 창업경제로 전환 중인 추세인데, 이러한 창업경제가 출현하게 된 결정적인 배경은 값싼 노동에 의한 대량생산의 한계(Economy of scale의 쇠퇴)가 주요 원인이다.

케인스는 "기술혁신으로 노동의존도를 줄일 수 있는 수단의 채택(기존 일자리 파괴)이 노동의 새로운 활용을 찾는 속도(새로운 일자리에 노동자들이 배치되는 속도)를 앞지름에 따라 발생하는 실업의 확대가 예상된다"라고 하였다(Frey & Osborne, 2017). 그의 이러한 언급은 현재 상황을 잘 설명하고 있다.

산업화가 진행되면서 제조업자들은 좀 더 값싼 노동력을 통한 제품의 가격 경쟁력 확보를 위해 노력하였으나, 최근 정보통신기술(ICT)의 발달과 더불어 스마트 팩토리와 같은 생산자동화시스템이 널리 보급됨에 따라 기존 단순 노동자들의 일자리가 감소하고 결국 국가적으로 실업률이 높아지는 결과로 나타나게 되었다. 그리고 국가별 자유무역 협정 확대를 통한 글로벌 경제시스템의 가속화, 고등교육(High educated)과 전문기술(Skill-talented)의 출현으

로 기술 및 지식재산을 기반으로 창업기업 비중 확대에 따른 고용의 변화(U-shaped : 낮은 기술과 높은 기술 분야의 일자리는 증가하지만 가운데는 점점 황폐해지는 현상) 등도 창업경제를 출현하게 한 결정적인 계기가 되었다.

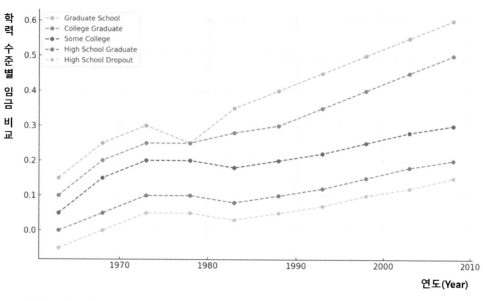

〈그림 12〉 미국의 학력 수준에 따른 임금 변화(1963~2008년)

출처: Dyson(2014).

경제성장의 정체와 실업률 증가로 인해 기존 관리경제라는 단일 정책을 통한 접근 방식이 위기에 봉착하게 됨에 따라 경제성장과 고용창출은 서구 선진국들의 해결해야 할 핵심 과제로 떠올랐다. 이러한 문제의 해결 대안으로 새롭게 주목받는 창업경제의 기본적인 요소를 살펴보고, 기존 관리경제의 요소와 비교해 차이점을 분석해 보고자 한다. 이러한 시도를 통해 현 시점에서 기존에 추진 중인 경제정책 시스템이 당면한 고용창출, 기술혁신과 발전, 실업률 해소, 수출 증대의 효과 등의 문제를 해결할 대안으로써 창업경제로 대체 가능성을 검증할 수 있을 것이다.

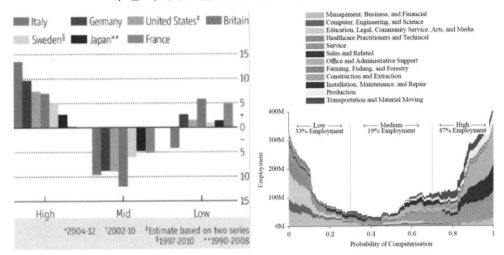

〈그림 13〉 미국의 기술 및 업무 전산화 수준에 따른 일자리 분포

출처: US Bureau of Labour Statistic, Frey & Osborne(2017)

2 창업경제와 관리경제

기업의 생산요소(Factors of production)란 기업이 공급하는 생산물을 생산하는 데 필요한 요소로 생산과정에 투입되는 자원을 의미한다. 18세기 이전에는 토지와 노동만을 주요 생산요소로 보았지만, 산업화가 더욱 진행됨에 따라 자본을 추가하게 되었다(한국은행 경제교육, 2015). 이러한 기업의 생산요소에 '경영'을 추가한 개념이 관리경제(Managed economy)이고, 여기에 또다시 지식의 개념을 추가한 것이 창업경제(Entrepreneural economy)이다(Audretsch & Thurik, 2001).

〈표 4〉와 같이 관리경제와 창업경제 개념을 좀 더 세부적으로 나누어 비교해 보면 14가지 측면에서 그 차이점을 확인할 수 있다. 이것은 경제적 사건을 해석하고 경제정책을 기획하는 수단이 될 수 있다. 그리고 두 개념을 비교하는 명확한 기준은 바로 기존 관리경제가 자본과 노동 중심이었다면 창업경제는 지식기반의 경제활동에 중심추를 두고 있다는 사실이다. 즉 자본과 노동에 기반을 둔 경제활동이 관리경제였다면 지식기반 경제활동으로의 전환이 바로 창업경제 출현의 원동력이다.

<표 4> 창업경제와 관리경제의 비교

구 분	창업경제	관리경제
기반 세력	현지화	세계화
	변화	연속성
	일자리와 고임금	일자리 혹은 고임금
외부 환경	변동성	안정성
	다양성	전문성
	이질성	동질성
기업의 기능	동기부여	통제
	시장교환	회사거래
	경쟁과 협력	경쟁 또는 협력
	융통성	규모성
정부 정책	활성화	규제
	투입 목표	산출 목표
	분권	중앙집권
	창업	현상 유지

출처: Audretsch & Thurik(2001)

3 창업경제의 특징

관리경제는 지금까지 장기간 국가 경제 정책에 적용되었다. 하지만 최근 경제의 국제화가 확산함에 따라 서유럽과 북미와 같은 선진국은 관리경제를 통한 성장과 고용창출의 한계에 당면하게 되었다. 왜냐하면, 아시아와 중부 및 동부 유럽과 같이 낮은 고용 비용과 상대적으로 높은 교육 수준을 보유한 기술 집약적인 국가들과 경쟁해야만 하는 도전에 직면하게 되었다. 그리고 정보통신기술 발전과 컴퓨터 혁명에 기반을 둔 자본과 정보력 또한 기존 고비용 구조의 산업을 저비용 구조로 전환하는 결정적 역할을 하고 있기 때문이다.

이것은 글로벌경제 상황에서 고비용 경제구조의 국가는 기존의 일반적인 작업 방식으로는 경쟁력을 갖출 수 없음을 의미한다. 즉 고비용 생산구조에서 비교 우위를 확보하기 위해

서는 지식기반 활동으로의 전환이 꼭 필요한 것이다.

지식이 경쟁력의 주요 원천인 경제가 바로 창업경제이다. 경제활동에 투입되는 지식은 기존 기업의 생산요소인 토지, 노동, 자본과는 근본적으로 다르다. 적절치 못한 경제적 수단의 적용은 잘못된 정책 선택으로 이어질 수 있다. 예를 들어, 관리경제 아래에서 기업의 실패는 부정적으로 인식되며 사회자원의 고갈을 의미한다. 따라서 위험도가 높은 벤처기업에 자원을 투자하면 안 된다. 하지만 창업경제의 관점에서 보면 기업의 실패는 이와는 다르게 해석된다. 이는 근본적으로 위험한 환경에서 혁신성을 보유한 새로운 방향으로 나아가려는 시도인 실험으로 간주하고, 실패도 곧 학습이라는 효과로 이해하는 것이다. 창업경제에서는 새로운 아이디어를 찾는 과정에서 실패가 수반될 수밖에 없기 때문이다.

관리경제는 장기적인 관계, 안정성, 연속성의 측면에서 긍정적인 장점이 있었다면 창업경제는 유연성, 다양성, 혁신성, 융합성 등에 기반을 둔 변화와 역동성에 주요한 특성이 있다. 그리고 관리경제에서 부채는 부정적인 측면이 있었지만, 창업경제에서는 부채는 긍정적인 측면으로 이해되기도 한다.

관리경제에서 정부의 정책은 무엇을 생산할지, 어떻게 생산해야 할지, 누가 생산할지 등 대량생산에 따른 효율성을 높이기 위한 통제를 강조했다. 그리고 권력 집중을 통해 민주주의를 위협하는 대기업의 권력을 제약하는 것도 정부의 주된 역할이었다. 즉 독점금지와 같은 경쟁 정책, 규제 및 기업의 공공 소유에 중점을 두었다. 반면 창업경제에서는 이러한 제약적인 정책은 다소 무의미해지고 있다. 창업경제에서 정부 정책의 핵심 역할은 본질적인 활성화이다. 따라서 창업경제의 정부 정책은 지식의 생산과 상업화를 촉진하는 데 중점을 두고 있어 정부에서 독점금지, 규제, 공공 소유를 통해 기업의 계약 자유를 제한하기보다는 교육, 근로자의 기술 및 인적 자본 증대, 근로자의 이동성과 신규 기업 창업 능력의 촉진을 주된 목표로 한다.

'기업가정신' 아니라 '창업가정신'이다

'창업가정신'이 우리 경제의 희망으로 주목받고 있다. 정부도 민간기업과 공동 출자해 '청년창업가정신재단'을 설립한다고 한다. 그러나 창업가정신을 확산하기 위해 용어부터 재고할 필요가 있다. 이 말은 원어인 'Entrepreneurship'을 일본에서 번역한 것을 그대로 가져온 것이다. Entrepreneurship을 실천하는 주체인 'entrepreneur'는 '창업가'로 번역된다. Entrepreneur는 '착수하다(Undertake)', '시작하다(Commence)'라는 의미를 갖고 있는 프랑스어 'Entreprendre'에서 유래되었다.

16~17세기 프랑스와 영국에서 Entrepreneur는 '군대 원정을 이끄는 책임자', '음악 지휘자' 같은 의미로 사용됐다. 즉 어원상 '새로 시작한다'라는 의미가 강하며 상업적 의미에 국한되지 않았음을 알 수 있다. 이윤추구라는 상업적 의미에서 Entrepreneur의 사용은 18세기 프랑스 경제학자 리샤르 캉티용(Richard Cantillon)에 의해 처음 등장했다.

일반적으로 기업가라 하면 '기업을 경영하는 사람', 즉 'businessman'을 떠올린다. 따라서 기업가정신이라고 하면 기업윤리, 사회공헌으로 생각하기 쉽다. 하지만 Entrepreneur는 Businessman과 전혀 다른 개념이다. 이는 혁신성, 진취성, 위험감수성을 핵심 요소로 한다. 일부 학자는 "일어날 기(起)" 자를 사용해 기업가(起業家)로 표기해, 기업가(企業家)와 구분하고 있으나 국문과 한문을 병기하지 않는 요즘에는 이런 한자 상 구분은 실효성이 떨어진다.

그러므로 기업가정신보다는 창업가정신, 기업가보다는 창업가라는 용어를 사용하는 것이 더 바람직하다고 본다. 우리말에서 '창업'은 기업설립뿐만 아니라 왕조창건 등 비상업적 의미도 있다는 점 역시 원어의 뜻을 더 충실하게 전달한다. 창업가 정신을 장려하는 주된 목적은 고부가가치의 창조적 기업을 많이 창업하도록 유도함으로써 일자리를 창출하고 경제를 활성화하기 위해서다. 청년창업가정신재단 역시 청년 CEO 양성과 창업사례 발굴을 주요 사업으로 밝히고 있다. 이런 목표 의식을 명확히 이해하고 널리 확산하기 위해서는 명확한 용어 사용에서부터 출발해야 한다.

출처: 강병오(2011).

II 창업가정신의 이해

1 창업가의 개념

창업가(Entrepreneur)는 일반적으로 "사업 또는 기업의 위험을 구성하고 관리하며 구상하는 사람"을 말한다. 최근에는 창업가를 현대적 의미로 "부의 창출을 목적으로 시장에서 기회를 포착하고, 그가 인지하고 있는 자원의 불균형을 혁신적인 사고나 과정으로 극복하고, 끊임없이 행동하는 사람"으로 정의한다.

창업가의 어원을 살펴보면 12세기경 프랑스어로 거슬러 올라간다. 프랑스어의 동사인 'Eentreprendre'는 '수행하다'라는 뜻이다. 이것은 '사이에'를 의미하는 라틴어 'Entre'와 '취하다'를 의미하는 'Prendre'의 합성어로 독일어 'Unternehmen', 영어의 'Attempt'나 'Try'와 같은 의미인 "어떤 일이나 거래, 공장이나 건축물들의 성공을 떠맡다, 책임지다"라는 의미로 사용되었다.

창업가는 이후 15세기에는 영어 Adventure나 Undertaker의 의미로 '사업을 착수한 사람'이라는 의미로 사용되었다. 그리고 이는 아무도 신경 쓰지 않는 것에서 의미 있는 그 무엇을 찾아내는 사람을 뜻하는 'Between-taker'(중개하는 사람)나 'Go-between'(중간을 지나가는 사람)이란 의미로도 사용되었다. 'Go-between'이라는 말을 처음 듣게 된 사람은 유럽에서 극동지역을 오가며 해상무역을 하던 '마르코 폴로(Marco Polo)'이다. 한편으로, 창업가는 중세 시대에는 성이나 요새를 짓는 '대규모 사업을 맡은 사람'을 지칭하며 "대규모의 사업에 모험을 걸다"라는 의미로도 사용되었다. 이는 16세기 초에는 '군대 원정을 이끄는 책임을 맡았던 사람'을 지칭하기도 하였다.

2 Entrepreneur에 대한 학자들의 견해

(1) 리샤르 캉티용

리샤르 캉티용(Richard Cantillon, 1680~1734년)은 아일랜드-프랑스 경제학자이자 '일반 상업 본질 소론'(Essai sur la Nature du Commerce en General, Essay on the Nature of Commerce in General)의 저자이다. 캉티용의 작품은 애덤 스미스와 같이 널리 알려진 경제학자들에게 많은 영향을 미쳤다. 그의 저서는 생산과 소비, 화폐와 이자, 국제 무역과 경기 순환, 그리고 인플레이션에 관한 그의 관찰을 포함하고 있다. 캉티용의 삶에 대한 정보는 거의 없지만 어린 나이에 성공한 은행가이자 상인이 된 것으로 알려져 있다. 캉티용은 그의 저서에서 창업가를 "알려진 생산비용을 지급하지만, 불확실한 소득을 올리는 비고정 소득자"라고 언급하였다.

(2) 장 바티스트 세이

장 바티스트 세이(Jean-Baptiste Say, 1767~1832년)는 프랑스의 경제학자 겸 실업가이다. 또한 그는 자유주의적 관점을 정식화하였으며, 경쟁, 자유무역의 활성화와 경제적 규제의 철폐를 주장한 바 있다. 장 바티스트 세이는 1803년에 자신의 저서인 '정치경제학 개론'에서 "Entrepreneur는 토지, 노동, 자본의 모든 생산수단을 통합하여 제품을 생산하는 경제적 행위자"라고 정의하였다.

(3) 조지프 슘페터

장 조지프 슘페터(Joseph Schumpeter, 1883~1950년)는 오스트리아 출신의 미국 경제학자이다. 그는 오스트리아학파에 많은 영향을 준 경제학자로, 창조적 파괴라는 용어를 경제학에서 널리 알렸다. 그는 한계효용 학파의 완성자로 수리적 균형 개념을 이에 도입하였고 혁신적 창업가가 이윤을 창조한다는 이론을 전개하였다. 슘페터는 ① 발명을 위한 연구, ② 혁신을 위한 개발, ③ 상품화의 3단계를 구분하고 발명보다는 혁신에 더 큰 비용이 들고 혁신보다는 상품화에 더 큰 비용이 들어가며, 충분한 자본을 가진 기업이 더 많은 혁신을 할 수 있다고 주장했다. 슘페터는 "Entrepreneur란 새로운 제품과 새로운 서비스를 만들기 위해 기존

의 제품과 용역의 현 상태를 파괴하는 프로세스를 사용하는 혁신가"(Entrepreneur as prime mover, 1934년)라고 정의하였다.

(4) 프랭크 나이트

프랭크 나이트(Frank Hyneman Knight, 1885~1972년)는 시카고학파를 창시한 미국의 경제학자이다. 그는 기업 이윤을 불확실성을 감수한 대가라고 보았다. 즉 손해가 생길 수 있는 불확실한 상황을 감수하고 경제활동을 수행한 결과로 남는 게 이윤이며, 창업가의 사회적 역할은 불확실성을 감수하고 이윤을 추구하는 것이라고 주장했다(민경국, 2014). 그리고 그는 "창업가란 불확실성을 감수한 보상으로써 이윤을 얻는 사람"이라고 주장하였다.

(5) 피터 드러커

피터 드러커(Peter Drucker, 1909~2005년)는 오스트리아 출신의 미국의 작가이자 경영학자, 사회생태학자(Social ecologist)이다. 그의 저서들은 학문적으로나 대중적으로 널리 알려져 있는데, 특히 그의 저서들은 20세기 후반의 많은 변화를 예측하였다. 피터 드러커의 경영관으로 기업의 경영 중심에 고객을 두고, 근로자를 비용이 아닌 자산으로 인식시키려 했다는 점이 피터 드러커가 현대 경영학에 남긴 가장 큰 업적으로 평가받고 있다. 특히, 그는 "Entrepreneur는 변화를 찾고 변화에 대응하며 기회를 극대화하는 사람"이라고 언급하고 있다(윤종훈 외, 2013).

(6) 기타 학자들의 견해

이스라엘 커즈너(Israel M. Kirzner, 1930년~현재)는 영국 런던 출신의 미국의 오스트리아학파 경제학자로 창업가를 "이전에 몰랐던 이윤 기회를 발견하는 사람"이라고 정의하며 '창업가는 차익거래자'로서 그들의 핵심적인 특성은 '창업가적 기민성'이라고 주장하였다. 알베르트 샤페로(Albert Shapero)는 창업가를 "주도권을 쥐고 실패의 위험을 받아들이고 내부통제의 중심을 가진 사람"이라고 설명하였고, 로널드 메이(Ronald May)는 창업가를 "혁신을 상업화하는 사람"이라고 정의하였다.

창업가정신과 벤처조직연구 분야의 세계적 권위자인 미국 워싱턴대 칼 베스퍼(Karl Vesper) 교수는 "다른 사람이 발견하지 못한 기회를 찾아내는 사람, 사회의 상식이나 권위에 사로잡히지 않고 새로운 사업을 추진할 수 있는 사람, 행복을 추구하는 사람이야말로 창업가"라고 정의하였다. 그는 "행복 추구를 위해 어떻게 기업을 경영할까? 어떻게 종업원의 인간적 만족을 충족시킬 수 있을까? 등을 해결하는 해결사가 창업가이다. 즉 무엇을 행복으로 여길 것인가를 풀어내는 사람이 창업가"라고 주장하였다(유연호, 2010).

3 창업가정신의 이해

(1) 창업가정신의 정의

창업가정신(Entrepreneurship)에 대한 학자들의 의견을 살펴보면, 먼저 장 조지프 슘페터(Joseph Schumpeter)는 창업가정신을 "창업가가 새로운 생산방법과 새로운 상품개발을 기술혁신으로 규정하고 기술혁신을 통해 창조적 파괴(Creative Destruction)에 앞장서는 것"이라고 설명하면서 혁신자가 갖추어야 할 요소로 ① 신제품 개발, ② 새로운 생산방법의 도입, ③ 신시장 개척, ④ 새로운 원료나 부품의 공급, ⑤ 새로운 조직의 형성, ⑥ 노동생산성 향상 등이 필요하다고 주장하였다.

한편으로, 이스라엘 커즈너(Israel M. Kirzner)는 창업가정신을 "다른 사람들이 더 많은 창업가정신의 발휘가 가능하게 하는 환경을 조성하여 긴급한 수요자의 욕구를 찾아내고 이를 효과적으로 충족시킬 새로운 방법을 발견해 시장의 불균형을 균형으로 만드는 창조적 건설을 진행하는 것"이라고 설명하였다.

피터 드러커(Peter Drucker)는 "창업가정신은 변화를 탐구하고 대응하며 기회로 이용하기를 실천하는 것이다. 창업가정신을 발휘하기 위한 구체적인 수단으로 변화와 혁신이 중요하다. 따라서 창업가정신은 과학도, 예술도 아니며 그것은 실천하는 것이다"라고 언급하며 이론이 아닌 실천의 중요성을 강조하였다. 한편으로, 미국의 경제학자인 하비 라이벤스타인(Harvey Leibenstein, 1922~1994년)은 창업가정신을 'X-비효율성에 대한 창조적인 대응(X-효율성 이론에서 X는 '여분의, 또는 추가적인(extra)'이란 뜻으로, X-비효율성은 열심히 일할 필요가 없는 조직에서 낮은 성과를 내는 것이라고 주장하였다.

미국 창업가정신 교수이며 창업가정신 연구 및 교육의 선구자였던 제프리 티몬스(Jeffry A. Timmons)는 "창업가정신은 실질적으로 아무것도 아닌 것으로부터 가치 있는 어떤 것을 이루어 내는 인간적이고 창조적인 혁신 행동"이라고 하였다(Timmons et al, 2004). 또한, 미국 **Babson College**의 론스타드(Robert C. Ronstadt) 교수는 자신의 저서인 「창업가정신(Entrepreneurship)」에서 "창업가정신이란 빨간색 신호등 앞에서도 때로는 이를 무시하고 돌진하는 것과 같다"라고 하였다. 그리고 그는 "창업가정신은 스스로 사업을 일으키고, 이를 자기 인생에서 가장 즐거운 일로 여기는 것이다"라고 정의하였다.

이상의 다양한 학자들이 제안한 창업가정신의 정의를 종합해 글로벌 창업전문 교육기관인 'Babson College'에서는 "창업가정신이란 단순한 학술적인 분야가 아니고, 이것은 삶을 대하는 태도나 원칙"이라고 하였다. 요컨대, 창업가정신이란 이윤을 얻기 위하여 위험을 지닌 벤처사업을 개발하고 조직하고 관리할 능력과 의지라고 정의할 수 있다.

최근에는 급변하는 외부 경영환경에 맞추어 창업가정신을 "진취적으로 대응하고 도전하며, 늘 새로운 기회를 포착하기 위해 혁신적 사고와 행동을 하고, 그로 인해 개인 또는 조직, 국가와 사회 전반에 새로운 가치를 창조해 나갈 수 있는 태도 및 역량 그리고 그러한 일련의 활동과정"이라고 정의하기도 한다.

(2) 창업가정신의 구성요소

창업가정신은 시대, 학자, 조직 등에 따라 각기 다른 해석이 존재한다. 따라서 창업가정신의 구성요소도 매우 다양하게 제기되고 있는데, 캐나다 HEC 몬트리올대 대니 밀러(Danny Miller) 교수는 창업가적 특성으로 '혁신성', '위험 감수성', '진취성'을 중요한 구성요소로 제안하였다(Miller, 1983). 이후 **Covin & Slevin**(1989), **Lumpkin & Dess**(1996) 등의 학자들도 창업가정신에 대한 다양한 구성요소에 관한 연구 결과를 제시하였다. 이 중 창업가정신의 대표적인 구성요소인 '성취욕구', '혁신성', '위험감수성' 및 '진취성'의 주요 개념을 살펴보면 다음과 같다.

① 성취욕구

창업가는 스스로 자신에게 부여한 기준과 도전 목표를 달성하고자 하는 강한 욕구가 있다. 맥클리랜드(McClellend)는 '성취동기 이론'에서 "인간은 성취욕구(Need for achievement), 친화욕구(Need for affiliation), 권력욕구(Need for power)를 갖고 있다"라고 주장하였다(McClelland, 1965). 일반적으로 이들 욕구 중에서 성취욕구가 강한 사람의 경우 창업가가 될 가능성이 크고, 이들로 구성된 집단의 발전이 상대적으로 더 빠르며, 때로는 높은 위험을 감수하더라도 적극적으로 도전하고자 하는 특징이 있다.

② 혁신성

혁신성(Innovativeness)은 슘페터(Joseph Schumpeter)에 의해서 처음 도입된 개념으로 "생산과정에서의 공정 및 기술적인 혁신, 새로운 시장 개척과 프로모션, 디자인 개발, 신제품, 새로운 아이디어, 연구개발 등 창조적인 변화를 추구하고자 하는 경영활동"을 의미한다. 일반적으로 혁신성이 높은 기업은 새로운 기회를 모색하는 경향이 있는데, 혁신성은 창업가정신의 핵심 구성요소라고 할 수 있다. 이는 기업 경영에 있어 문제점의 해결뿐만 아니라 조직의 지속 가능한 생존과 미래 성장의 기반을 제공해 주는 역할을 한다.

③ 위험감수성

위험감수성(Risk-Taking)은 "불확실한 결과가 예상되더라도 과감하게 도전하려는 의지로써 위험에 개의치 않고 위험을 즐기는 정도"를 의미한다. 즉 더 큰 사업의 성공을 위해 저위험의 프로젝트보다는 고위험의 프로젝트를 선호하면서 적극적으로 사업의 기회를 모색 및 추진하는 것이 위험 감수성이다. 중세부터 시작된 창업가의 어원을 살펴볼 때 '사업 또는 기업의 위험을 감수하는 사람'이라는 의미에서 출발할 당시부터 위험감수성은 창업가의 중요한 특성으로 인식되었다.

위험감수성은 창업가와 일반적인 경영자를 구분하는 기준으로도 많이 사용되고 있다. 최근에는 성공한 사업가들에게 무조건 위험을 부담하는 것이 아니라 시장에 존재하는 각종 위험 요소를 세밀하게 검토하고, 불필요한 위험은 가능하면 회피하며 목표를 달성하는 치

밀하게 계산된 위험관리 능력도 요구하고 있다.

④ 진취성

진취성(Proactiveness)은 "경쟁자보다 좀 더 앞서 시장의 변화에 맞추어 가려는 적극적인 행동, 새로운 시장의 수요에 좀 더 적극적으로 대응하려는 경영활동"을 말한다. 그리고 기존 시장에 참가하고 있는 경쟁자보다 우수한 성과를 달성하려는 경쟁 의지와 어려움에도 굴하지 않고 계속해서 도전하는 자세 등도 모두 진취성에 포함된다. 진취적인 기업들은 단순히 경쟁자들에게 공격적인 경쟁으로 대응하기보다는 신기술, 신제품, 새로운 서비스 및 최신 경영기법의 도입 등을 통해 더 앞서 나가려고 노력한다.

〈그림 14〉 세계 최대 창업가정신재단-카우프만 재단

<div align="center">

카우프만 재단 전경
(The Ewing Marion Kauffman Foundation)

어윙 매리온 카우프만
(Ewing Marion Kauffman)

</div>

카우프만 재단은 창업가정신의 육성을 임무로 하는 비영리재단 중 세계에서 가장 큰 조직(총자산 약 2.5조 규모)으로 가장 혁신적인 최고의 성과 창출을 지향하고 있다. 전문가 조직 및 사업 운영시스템에 슘페터의 철학을 도입하여 '창조적 파괴'를 실천하고 있으며, 상투적이고 정례적인 활동은 지양하고 끊임없이 지원프로그램을 개편하고 있다.

출처: https://www.kauffman.org(2024)

창업가정신 교육훈련의 중요성

"우리의 궁극적인 목적은 학생들에게, 어떤 분야를 전공하든지 관계없이, 좋은 창업가정신 교육을 받게 하는 것이다."

"물론 모든 학생이 창업가가 될 필요는 없다."

"그러나 우리는 적어도 모든 학생이 우리 사회와 경제에 중요한 영향을 미치는 창업가정신을 이해하고, 그들의 삶의 어느 시점일지는 모르나, 스스로 창업가정신을 활용할 수 있는 시점이 올 것이라 믿고 있다."

"우리가 사는 지금 이 시대는 결코 정체되지 않으며, 항상 재창조되고 혁신되고 있다. 그리고 그것이 곧 창업가정신을 배워야 하는 이유이다."

"창업가정신은 세상을 새롭게 혁신하는 가장 훌륭한 방법이다."

– 카우프만 재단(The Ewing Marion Kauffman Foundation) –

창업가의 신조(Entrepreneur Credo)

- 나는 평범한 인간의 길을 선택하지 않는다.
- 나는 안정이 아닌 기회를 추구한다.
- 나는 계산된 위험을 감내하고, 꿈을 꾸고, 일으켜 세우며, 실패하고, 또 성공하기를 바란다.
- 나는 최대한의 수준까지, 인생에서 주어지는 도전들을 선호하며, 유토피아라는 평화로운 상태를 이뤄가며 느끼게 될 성취의 전율들을 선호한다.
- 나는 누구의 앞에서도 움츠러들지 않을 것이며, 어떤 위협 앞에서도 굴복하지 않을 것이다.
- 자랑스럽게, 두려움 없이, 올곧게 서서, 스스로 생각하며 행동하고, 내가 창조한 것들을 누리며, 담대하게 세상에 맞서, 이것을, 신의 도움 위에서, 내가 이루었다고 말하는 것이 바로 내가 물려주어야 할 유산이다.
- 진정한 창업가(Entrepreneur)가 된다는 의미는 바로 이런 것이다.

– Thomas Paine, "Common Sense" (1776) –

대학생 Startup 성공 story

▲ Dropbox 창업자「드류 휴스턴」

드롭박스의 창업자 드류 휴스턴(Drew Houston)은 부모님으로부터 어린이용 IBM 컴퓨터를 선물로 받은 5세 때부터 프로그래밍의 매력에 빠져들었다. 14세 때, 그는 온라인 게임 회사의 베타 서비스에 참여했다가 네트워크상 오류를 발견한 공로로 이 회사의 네트워크 프로그래머로 채용되었다.

드류 휴스턴은 이후 MIT의 컴퓨터공학과에 진학하고 프로그래밍과 창업에 관심을 두기 시작했다. 그는 주말이면 관련 서적을 수북이 쌓아놓고 읽었고, 몇몇 스타트업에서 일하며 자기만의 비전을 찾아 헤맸다. 그는 대학 생활 초기부터 온라인 대입 교육 서비스와 온라인 포커 게임을 포함해 5번이나 창업을 시도했지만 'Dropbox'가 성공하기 전까지 모두 실패했다.

드류 휴스턴은 'Dropbox'에 대한 아이디어를 아주 우연한 기회를 통해 잡았다. 2007년, 그는 보스턴에서 뉴욕으로 가는 버스 안에서 학교 과제를 담아둔 컴퓨터 저장 장치인 USB를 집에 두고 온 것을 깨닫게 되었다. 뉴욕에 도착한 후 그는 인터넷이 되는 곳에서 간편하게 각종 파일을 열어 볼 수 있는 가상의 저장 장치가 있으면 좋겠다는 아이디어를 떠올렸다. 이후 그는 이 아이디어로 창업하였고, 이 회사는 세계 최고의 클라우드 서비스 전문기업인 'Dropbox'로 성장하게 되었다.

출처: KEY TV(2019).

Summary

◎ **창업경제와 관리경제**

- 기업의 생산요소(토지, 노동, 자본)에 경영을 추가한 개념이 관리경제이고, 여기에 지식을 추가한 것이 창업경제 (자본과 노동에 기반을 둔 경제활동은 관리경제, 지식기반 경제활동으로의 전환은 창업경제)이다.
- 관리경제는 장기적인 관계, 안정성, 연속성의 측면에서 긍정적인 장점이 있고, 창업경제는 유연성, 다양성, 혁신성, 융합성 등에 기반을 둔 변화와 역동성이 그 특징이다.

◎ **창업가**

- 창업가(Entrepreneur)는 부의 창출을 목적으로 시장에서 기회를 포착하고, 그가 인지하고 있는 자원의 불균형을 혁신적인 사고나 과정으로 극복하고, 끊임없이 행동하는 사람을 말한다.

◎ **창업가정신과 주요 구성요소**

- 창업가정신(Entrepreneurship)이란 '이윤을 얻기 위하여 위험을 지닌 사업벤처를 개발하고 조직하고 관리할 능력과 의지'를 말한다.
- 창업가정신의 주요 구성요소에는 성취욕구, 혁신성, 위험감수성 및 진취성이 있다.

제3장

창업 준비와 아이디어 개발

학습목표

1. 창업의 개념을 이해한다.

2. 창업의 성공요인을 이해한다.

3. 창업기회를 발견하는 방법을 이해한다.

I 창업의 개념

1 창업의 정의

'창업'은 중소기업을 새로 설립하여 사업을 개시하는 것을 말한다(중소기업창업지원법 시행령 제2조 1항). 창업기업에 해당하는 개인인 중소기업자가 본인이 대표자가 되어 새로 설립하는 법인인 중소기업에 기존 사업에 관한 모든 권리와 의무를 포괄적으로 이전시킨 경우에는 그 법인은 기존 창업기업으로서의 지위를 승계한다.[1] 〈표 5〉는 창업 관련한 주요 용어의 정의를 정리한 것이다.

〈표 5〉 창업 관련 주요 용어의 정의

구분	정의
예비창업자	• 창업을 하려는 개인 등
재창업	• 중소기업을 폐업하고 새로운 중소기업을 설립하는 것
재창업기업	• 재창업하여 사업을 개시한 날부터 7년이 지나지 아니한 기업
예비재창업자	• 재창업을 하려는 개인 등
신산업창업	• 기존 산업을 융·복합하거나 시장성, 파급효과, 성장 잠재력 및 국민경제 발전에 기여도가 높을 것으로 예상되는 산업(이하 "신산업"이라 한다)을 기반으로 하여 창업하는 것
기술창업	• 창의적인 아이디어, 신기술, 과학기술 및 정보통신기술에 기반을 두고 문화 등 다양한 부문과의 융합을 촉진함으로써 새로운 사업영역을 개척하거나 도전하는 창업
초기창업기업	• 창업하여 대통령령으로 정하는 기준에 따른 사업을 개시한 날부터 3년이 지나지 아니한 창업기업
청년창업기업	• 창업기업 대표자의 연령이 39세 이하인 창업기업
예비청년창업자	• 창업을 하려는 39세 이하의 개인 등
중장년창업기업	• 창업기업 대표자의 연령이 40세 이상인 창업기업

출처: 중소기업창업지원법(2023. 10. 31.) 제2조(정의)

1 창업에서 제외되는 업종은 일반유흥주점업, 무도유흥주점업, 기타 사행시설 관리 및 운영업, 그 밖에 경제질서 및 미풍양속에 현저히 어긋나는 업종 등을 포함한다.

중소기업창업지원법 시행령 제2조(창업의 범위)에 의하면, 기업이 창업으로 인정받기 위해서는 다음의 경우에 속하지 않아야 한다.

- 타인으로부터 사업을 상속 또는 증여받은 개인이 기존 사업과 같은 종류의 사업을 개인인 중소기업자로서 개시하는 것
- 개인인 중소기업자가 기존 사업을 계속 영위하면서 중소기업을 새로 설립하는 것으로서 다음에 해당하는 것
 - 개인인 중소기업자로 사업을 개시하는 것
 - 개인인 중소기업자가 단독으로 또는 「중소기업기본법 시행령」에 따른 친족과 합하여 의결권 있는 발행주식(출자지분을 포함한다. 이하 같다) 총수의 100분의 50을 초과하여 소유하거나 의결권 있는 발행주식 총수를 기준으로 가장 많은 주식의 지분을 소유하는 법인인 중소기업을 설립하여 기존 사업과 같은 종류의 사업을 개시하는 것
- 개인인 중소기업자가 기존 사업을 폐업한 후 중소기업을 새로 설립하여 기존 사업과 같은 종류의 사업을 개시하는 것. 다만, 사업을 폐업한 날부터 3년(부도 또는 파산으로 폐업한 경우에는 2년을 말한다) 이상 지난 후에 기존 사업과 같은 종류의 사업을 개시하는 경우는 제외한다.
- 법인인 중소기업자가 의결권 있는 발행주식 총수의 100분의 50(법인과 그 법인의 임원이 소유하고 있는 주식을 합산한다)을 초과하여 소유하는 다른 법인인 중소기업을 새로 설립하여 사업을 개시하는 것
- 법인의 과점주주(「국세기본법」 제39조 제2호에 따른 과점주주를 말함)가 새로 설립되는 법인인 중소기업자의 과점주주가 되어 사업을 개시하는 것
- 「상법」에 따른 법인인 중소기업자가 회사의 형태를 변경하여 변경 전의 사업과 같은 종류의 사업을 계속하는 것

창업의 유형은 크게 네 가지로 구분할 수 있다. 첫째, 소기업(Small-business) 창업은 대기업으로 전환하거나 많은 체인점을 열지 않고 사업을 시작하는 것을 말한다. 이러한 창업의 예로 제품이나 서비스를 판매하기 위한 단독 위치의 레스토랑, 한 곳의 식료품점 또는 소매점

을 들 수 있다. 그들은 보통 자기 돈을 투자하고 사업이 수익으로 전환되면 성공하게 된다. 그들은 때때로 외부 투자자가 없고 사업을 계속하는 데 도움이 될 때만 대출을 받는다.

둘째, 확장 가능한 스타트업(Scalable startup)은 실리콘밸리처럼 대규모로 구축할 수 있는 독특한 아이디어로 시작하는 회사들을 말한다. 이들 기업의 목표는 독특한 제품이나 서비스로 혁신하고 회사를 계속 성장시켜 시간이 지남에 따라 계속해서 규모를 키우는 것이다. 이러한 유형의 기업들은 종종 아이디어를 성장시키고 여러 시장으로 확장하기 위해 투자자들과 많은 자본을 필요로 한다.

셋째, 대기업 창업(Large company entrepreneurship)은 기존 기업 내에서 만들어진 새로운 사업 부문을 말한다. 기존 기업은 다른 부문으로 진출하기에 적합할 수도 있고 새로운 기술에 참여하기에 적합할 수 있다. 이러한 기업의 CEO는 기업의 새로운 시장을 예견하거나 회사 내의 개인이 프로세스와 개발을 시작하기 위해 고위 경영진에게 제공하는 아이디어를 생성한다.

넷째, 사회적창업(Social entrepreneurship)으로 사회적창업의 목표는 사회와 인류에게 이익을 창출하는 것이다. 이러한 사업 형태는 그들의 제품과 서비스를 통해 지역사회나 환경을 돕는 데 중점을 둔다. 그들은 이익에 의해서 움직이는 것이 아니라 그들 주변의 세계를 도와준다.

국내 창업 관련 법률에 기초한 기업 유형을 살펴보면 다음과 같다.

- 1인 창조기업: '창의성과 전문성을 갖춘 1인 또는 5인 미만의 공동사업자로서 상시근로자 없이 사업을 영위하는 자'를 말함(1인창조기업 육성에 관한 법률 제2조(정의))
- 소상공인: '소기업 중 상시근로자 수가 10명 미만이고, 업종별 상시근로자 수 등이 대통령령이 정한 기준에 해당하는 자'를 말함(소상공인기본법 제2조(정의))
- 벤처기업: '벤처기업육성에 관한 특별조치법 제2조의 2의 요건을 갖춘 기업'을 말함(벤처기업육성에 관한 특별조치법 제 2조(정의))
- 중소기업: '매출액 등 대통령령으로 정하는 기준을 모두 갖추고 영리를 목적으로 사업을 하는 기업'을 말함(중소기업기본법 제2조(중소기업자의 범위))
- 사회적기업은 '취약계층에게 사회서비스 또는 일자리를 제공하거나 지역사회에 공헌함으로써 지역주민의 삶의 질을 높이는 등의 사회적 목적을 추구하면서 재화 및 서비스의 생

산·판매 등 영업활동을 하는 기업으로서 국가의 인증을 받은 기업'을 말함(사회적기업 육

성법 제2조(정의))

창업을 도와주는 「창업진흥원」

창업진흥원은 창업을 촉진하고 창업기업의 성장을 지원하여 국가경쟁력 강화에 이바지하기 위해 2009년에 설립된 중소벤처기업부 산하 공공기관으로 국내 유일의 창업지원 전담기관이다. 창업진흥원에서는 창업교육부터 사업화 지원, 판로개척 등 사업 전반에 걸친 창업지원을 통해 혁신성장을 기치로 기술혁신형 창업을 지원하고 있다. 특히, 사업화 지원과 관련하여, 예비창업패키지, 초기창업패키지, 창업도약패키지 등 창업 단계별 프로그램 운영과 함께 창업중심대학 운영으로 대학의 우수한 인프라를 활용한 창업기업을 발굴하고 있고, 전국 19개의 창조경제혁신센터 운영 등을 통해 지역인재의 사업화와 지역창업 활성화를 지원하고 있다.

[창업진흥원의 창업지원사업]

출처: 창업진흥원(2024).

2 창업하는 이유

(1) 평생직업

고령화 사회로의 진입과는 반대로 국민연금 수급 시점은 계속 늦춰지고 있다. 과거에는 직장에서 정년까지 근무 후 퇴직을 한다면 주택구입, 자녀 결혼 등 많은 자금이 필요한 문제를 대부분 해결할 수 있었지만, 현재는 퇴직 이후에도 또 다른 수입을 얻지 못하게 되면 빈곤한 퇴직자가 될 수밖에 없는 현실이 다가오고 있다.

공기업 또는 공무원도 대부분 60세를 전후로 퇴직을 맞이하게 되며, 대기업이나 중소기업 재직자는 이보다 이른 시기에 퇴직이라는 문제에 당면하게 된다. 퇴직 이후부터는 국민연금 수급 시점까지의 소득의 공백 문제가 생기게 된다. 국민연금 수급 시기가 늦춰질수록 이 문제는 더 커진다. 행복한 퇴직을 꿈꾸던 과거는 지나가고 퇴직 후에도 생계나 여타 문제로 수입이 필요해서 또 다른 직장을 구해야 하는 시대가 오고 있다.

더 이상 직장은 노후를 보장해 주지 않는다는 것이 현실화되고 있다. 그러면 대안은 무엇일까? 평생직장이라는 개념이 갈수록 희미해지는 상황에서 창업은 평생직업을 갖게 해줄 수 있다. 창업해야 하는 첫 번째 이유이다. 창업은 노후에도 계속적으로 일을 해줄 수 있다는 즉, 망하지 않으면 정년이 없다는 장점이 있다.

대학생과 직장인을 대상으로 한 설문조사에서 40대 이상의 가장 큰 창업희망 이유는 '노후에도 계속 일을 하기 위해서(55.0%)'로 나타났다(잡코리아, 2021). 젊은 연령대보다 퇴직 시기가 가까워지는 40대 이상의 직장인들에게는 일을 계속한다는 것이 중요한 요인으로 작용함을 알 수 있다. 다만, 창업하게 될 예상 시기를 묻는 말에 "아직 잘 모르겠다."라고 답한 이들이 전체 응답자 중 48.4%로 창업을 생각하고는 있지만 실제 창업으로 실행하는 데에는 많이 고민하는 것을 알 수 있다.

성공하면 가장 좋은 평생직업 '창업'

"평생직업 하나 가져 볼래요?" 누군가 이런 말을 한다면 당신은 어떤 생각이 들겠는가? 아마도 "그게 가능합니까?"라고 답할지도 모른다. 아니면 "웬 평생직업, 나는 평생직장을 가지고 싶은데"라고 말할 수도 있을 것이다. 그렇게 생각한다면 당신은 창업가 기질을 가지고 있는 사람은 아니다. 단순히 직장인일 뿐이다. 누군가 말했듯 요즘은 '평생직장'이 아니라 '평생직업'의 시대다.

변화의 바람이 너무 빠르고 그 과정에서 예기치 못한 일들이 워낙 많이 일어나며 직장에서 평생 자리보전하기가 만만치 않다 보니 나타난 현상이다. 100세 시대 그 절반의 삶밖에 살지 않은 50대 중반이면 퇴직을 고려해야 하는 직장 분위기도 이에 한몫하고 있다. 갈수록 평생직업을 찾은 이들이 늘어나는 것도 이 때문이다. 평생직업을 갖는 방법이 하나 있다. 바로 창업이다. 창업에 성공하면 가장 좋은 평생직업을 얻을 수 있다. 실제 창업에 성공하면 직장인으로 살면서 가지고 있던 돈에 대한 부족함을 느끼지 않아도 된다. 월급만으로는 먹고살기 힘들다는 생각을 지울 수 있다. 또한 자기가 하고 싶은 일을 하면서 살 수 있어 후회 없는 인생을 가꾸어 나갈 수도 있다. 당신이 창업해서 성공한다면 다른 사람 지시로 움직이지 않아도 되고 남 눈치를 보면서 살지 않아도 된다. 오로지 자신의 의지에 따라 움직일 수 있고 자신의 선택에 따라 모든 것을 결정할 수 있다. 물론 최종 선택의 순간이 오기까지 다른 사람들의 말을 듣고 논의하는 과정을 거치지만 말이다. 이는 많은 샐러리맨이 창업을 동경하는 이유이기도 하다.

직장생활은 안정적이지만 어느 순간 사라지는 것이다. 반면 창업은 다소 안정적이지는 않지만, 자신의 의지에 따라 평생 가질 수 있는 직업이 된다. 물론 어느 것이 좋다고 단정적으로 얘기할 수는 없다. 다만 창업의 장점은 직장인이 직장에서 느끼는 부자유와 각종 스트레스를 날려 버릴 수 있는 요소를 갖췄다는 점이다. 전제조건이 있다면 창업이 성공해야 한다는 것이다.

창업 격언에 "창업을 하려면 하루라도 젊은 나이에 하라"라는 말이 있다. 창업하려면 젊은 날에 하는 것이 더 좋다는 말이다. 직장을 구할 나이에 창업을 하면 평생직업을 얻을 수 있고 실패하더라도 다시 재기할 수 있는 시간이 주어진다. "젊어 고생은 사서도 한다."라고 하지 않던가. 비록 그 길이 험하고 힘들어도 견뎌낼 수 있는 시간과 열정으로 능히 극복할 수 있다면 과감하게 도전해 볼 만한 일이다. 실패하더라도 그 실패가 더 큰 성공을 거둘 수 있는 밑거름이 될 수도 있지 않겠는가?

다시 한번 얘기하지만, 창업은 성공하면 가장 좋은 평생직업이다. 시작도 하기 전에 실패를 두려워해서 창업을 포기한다면 당신은 아마도 훗날 땅을 치고 후회할지도 모른다. 자신이 하고 싶은 일, 그리고 자기가 가장 잘하는 일을 평생 할 수 있다면 얼마나 재미난 인생일까. 생각만 해도 멋진 일이다. 그래서 지금도 많은 사람이 창업에 도전하는 것인지도 모르겠다.

출처: 설동수(2020).

(2) 부의 창출과 사회적 기여

많은 창업가가 창업을 생각하는 이유는 직장인으로서 조직 생활이 힘들거나 본인의 꿈을 펼치기 위해서일 수도 있겠지만 가장 큰 이유는 돈을 벌기 위해서일 것이다. 즉 경제적으로 자유롭고 싶은 욕망에서 이를 실현해 줄 방법으로 창업을 찾게 되는 것이다. 창업진흥원에서 2021년도에 업력 7년 이내 창업기업을 대상으로 실태조사를 한 결과, 창업 동기의 가장 큰 이유는 '더 큰 경제적 수입을 위하여'가 50.8%로 가장 큰 비중을 차지하였다. 이는 창업의 가장 큰 이유가 돈을 벌기 위함, 즉 부의 창출이라는 것을 알 수 있다.

〈그림 15〉 창업의 동기요인

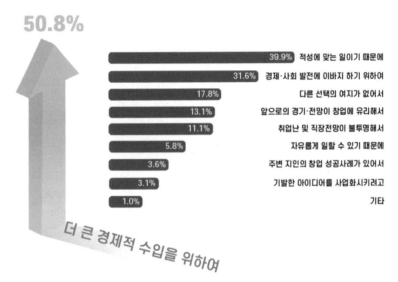

출처: 창업진흥원(2021).

창업이 사회에서 가치를 인정받게 될 때 창업가는 경제적인 부를 얻을 수 있으며, 창업가는 반대로 사회에 도움을 줄 수 있다. 사회에 기여하는 것은 금전, 현물, 기술 등을 제공하는 형태로 나타날 수도 있지만, 기업의 성공을 토대로 한 고용창출이나 또 다른 성과를 창출하게 하는 선순환 효과를 가져올 수 있다.

출처: 힘과 용기를(2021).

(3) 나를 실현하는 수단

애플 창업자 스티브 잡스(Steve Jobs)는 "여러분은 가슴과 직관이 말하는 대로 사세요."라고 했고, 아마존의 창업자 제프 베조스(Jeff Bezos)는 "언젠가 죽을 때 후회하지 않기 위해서 창업했다"라고 하였다. 이들은 사람에게 있어서 목표로 하는 많은 것 중에 자아를 실현하는 수단으로 창업을 선택한 것이다. 창업은 스스로에게 동기를 부여하는 것으로 실패에 대한 두려움을 없애주고 목표를 달성하는 데 어려움을 극복하는 원천이 된다.

한 설문조사에서는 대학생 5명 중 3명은 졸업 후에 취업 대신 창업을 고민하고 있으며, 창업을 고민하는 가장 큰 이유는 "자아를 실현하고 싶기 때문"이라는 결과가 나타났다(알바천국, 2023). 하고 싶은 일을 할 수 있다는 만족감, 창업을 통해 나만의 사업을 운영함으로써 나를 실현하는 것이 창업의 큰 이유가 되고 있다.

자아를 실현하고자 노력하는 사람들은 스스로에 대한 동기부여가 강력하고 이를 달성하기 위한 노력과 열정도 그렇지 않은 사람들보다 더 큰 경우가 많다. 목표를 달성하기 위한 강력한 욕구를 기반으로 창업한 사람은 사업에서의 성공을 통해 자신을 드러내고자 한다. 자아실현은 다양하게 나타날 수 있는데, 자신의 아이디어를 사업화하여 사람들에게 제공하

는 것일 수도 있고, 세상에 없던 새로운 제품이나 서비스를 만들어 내는 것일 수도 있다. 또 다른 측면의 자아실현은 창업을 통해 자신이 세상에 도움이 되는 것일 수도 있다.

II 창업의 성공요인

창업은 실제 창업 과정에서 해결해야 할 여러 가지 문제 외에도 성공적인 창업을 위한 여러 가지 요인들이 필요하다. 창업이 곧 성공을 보장해주지 않으며, 급변하는 환경과 약육강식이 존재하는 치열한 경쟁 상황에서는 창업 이후의 생존을 높이는 것이 더욱 중요하게 된다.

인터넷 열풍을 불러온 '넷스케이프'를 창업한 '마크 앤드리슨'은 페이스북, 트위터, 인스타그램, 에어비앤비, 그루폰 등 수많은 벤처기업에 투자하여 큰 성과를 얻었는데, 마크 앤드리슨과 벤 호로위치가 공동 창업한 미국의 IT 벤처투자 전문회사 '안데르센 호로위츠'(Andreessen Horowitz)는 창업기업의 성공요인으로 혁신적 아이디어, 창업 팀, 시장, 비즈니스 모델을 제시하고 있다(최길현, 2018).

1 혁신적 아이디어

혁신적 아이디어는 세상을 바꾸거나 기존의 시장을 붕괴시키고 새로운 시장을 창출할 수 있는 정도의 파괴적인 아이디어를 의미한다. 혁신적인 아이디어는 '고객의 관점에서 나온 것'으로 이를 기반으로 가치를 창출할 필요가 있다. 창업기업은 이러한 아이디어를 찾아낼 수 있는 눈을 가져야 하는데, 다양한 지식과 관심으로 많은 정보를 수집해야만 혁신적인 아이디어가 만들어지게 된다.

'넷플릭스'는 '리드 헤이스팅스와 마크 랜돌프'가 1997년 온라인 DVD 대여점으로 사업을 시작했다. 2007년 컴퓨터로 동영상을 시청할 수 있는 서비스를 시작했는데, 온라인 콘텐츠라는 시장을 발견하고 온라인 스트리밍 콘텐츠라는 새로운 아이디어로 시장을 만들어냈

다. 특히, 넷플릭스는 회원이 서비스에 접속하여 검색하거나 시청한 콘텐츠를 토대로 다음에 시청할 프로그램을 추천하는 알고리즘 기반의 서비스를 제공하여 큰 호응을 얻었다.

② 창업가와 팀

혁신적인 아이디어를 성공적인 비즈니스로 만들어가는 것은 창업가의 몫이다. 세상을 바꿀 아이디어라도 이를 실현할 수 있는 창업가나 팀이 존재하지 않는다면 아이디어를 시장에 제품이나 서비스 형태로 내놓을 수가 없게 된다. 성공적인 비즈니스를 만들어가는 것이 바로 창업가의 역할이며 책임이다.

'안데르센 호로위츠'는 창업가에게 필요한 세 가지 특징으로 Brilliance(명석함), Courage(용기), Breakthrough idea(해결책)를 제시했다. 그는 창업가와 창업가들로 모인 창업팀이 이러한 세 가지 특징을 보유했는지를 창업능력에 대한 평가의 기준으로 삼았다.

〈그림 17〉 창업가의 3대 특징

출처: Bhattacharya, S. (2015).

페이스북 창업자 '마크 저커버그', 애플 창업자 '스티브 잡스', 오라클 창업자 '래리 앨리슨', 마이크로소프트 창업자 '빌 게이츠' 등은 모두 이러한 창업가의 특징을 가진 사람들이다. 그들은 기발하고 혁신적인 아이디어와 두려워하지 않는 창업가정신을 바탕으로 시장에

뛰어들어 가치를 입증한 모델들이다.

　창업팀은 창업기업을 이끌어가는 데 필요한 많은 부분을 채워준다. 애플이나 넷플릭스의 창업가들은 공동창업자와 함께 사업을 시작함으로써 부족한 부분을 채우고 인적·물적 자원을 절약할 수 있었다. 창업팀은 창업기업이 빠르게 성장할 수 있는 토대를 제공하기도 하지만, 창업팀 내부에서의 의견이 충돌하거나 추구하는 팀 사이의 지향점이 달라질 때 내부 균열의 문제가 발생할 수 있다. 따라서 창업팀을 구성하게 될 때는 몇 명이 필요한지에 우선하여 그들의 헌신적인 태도나 팀 중심의 사고방식 등을 고려해야 한다.

　창업팀을 구성하기로 하였다면, 그들을 공동창업자로 구성할지 아니면 팀원으로 둘지를 결정해야 한다. 그러기 위해서는 첫째, 그 사람이 없으면 회사가 운영되지 않는지? 둘째, 그 같은 사람을 다른 데서 찾을 수 없는지를 물어보고 둘 다 '예'라는 답변이 있으면 공동창업자로 하는 것이 좋다(최길현, 2019).

3 시장과 고객 발굴

　기업은 시장이 존재하기 때문에 기회가 존재하고 그 기회를 포착함으로써 성장할 수 있다. 말하자면, 기업이 지속적으로 투자하고 성장하는 토대는 시장이다. 창업기업은 회사의 아이템이 시장에서 기회를 찾을 수 있는지를 판단해야 하며, 시장의 규모에 따라 시장진입 여부나 투자의 규모가 결정된다. 더 큰 시장일수록 더 많은 고객을 만날 수 있고 창업기업도 더 많은 기회를 얻게 된다.

　시장이 크다고 모든 창업기업에 기회가 주어지는 것은 아니다. 해당 시장의 고객들이 창업기업의 아이템을 요구하는지와 회사가 제품이나 서비스를 제공했을 때 고객에게 받아들여질 수 있는지를 파악해야 한다. 이를 위해서는 기업이 마케팅활동을 통해 사전에 시장의 수요를 파악하고 시장에 진입하는 과정이 필요하다.

　창업기업이 시장에 진출하기 위해 많이 사용하는 전략으로는 '니치전략'(Niche Strategy)이 있다. 니치는 '틈새'를 의미하는 단어로 니치전략이란 말 그대로 틈새전략을 의미한다. 이는 시장에 진출하는 기업이 전체 시장을 대상으로 하지 않고 다른 기업과 경쟁하지 않아도 될 만큼 세분된 시장을 선택하여 자원을 투입하고 성과를 얻어내는 전략이다.

니치전략은 틈새시장을 제대로 공략하게 되었을 때는 시장을 선점할 수 있고 진입장벽까지 구축할 수 있다는 장점을 가지고 있다. 기존의 기업들과 비교하여 인적·물적 자원이 부족하여 많은 자원을 투입하지 못하고 경쟁해야 하는 창업기업에는 니치전략이 대단히 매력적일 수밖에 없다. 그러나 니치전략은 말 그대로 틈새시장을 공략하는 전략이기 때문에 시장의 성장에는 한계가 있다는 단점이 존재한다. 과거에는 중소기업이나 스타트업 등 소규모 기업이 니치전략을 구사했다면 최근에는 다양한 소비자의 욕구를 충족시켜 주기 위해 대기업도 니치전략을 구사하고 있다.

저가항공사(LCC: Low Cost Carrier)는 단거리 노선 운항과 부가서비스를 제외하는 전략으로 저렴한 항공요금을 통해 항공료 부담으로 탑승을 고민하던 고객들을 끌어들였다. 1973년 미국의 '사우스웨스트' 항공이 대형 항공사와의 경쟁에서 살아남기 위해 기존의 관행을 깨뜨리고 단거리 노선을 운행하는 대신 비행준비 시간과 연착을 줄이고 여행시간을 단축함으로써 미국의 대표적인 저가항공사가 되었다.

저가항공사는 1990년대 유럽으로 확산하였으며, 이제는 국내에서도 '진에어', '제주에어', '에어부산' 등의 저가항공사가 활발히 운항 중이다. 국내 항공사들은 주로 3~4시간 이내의 단거리 노선을 중심으로 하여 국내는 물론 일본과 동남아지역까지 운항 국가를 넓혀가고 있다.

4 비즈니스 모델

스타트업이 흔히 빠지는 오류 중의 하나가 자사의 홈페이지나 앱으로 유입되는 회원가입 숫자가 늘어나면 사업이 성공할 것이라는 점이다. 회원가입은 다양한 마케팅 수단(예: 회원가입에 따른 할인쿠폰 제공)을 통해 확보할 수 있지만 이것이 곧 수익으로 연결되지는 않는다.

비즈니스 모델은 어떤 제품이나 서비스를 고객에게 제공할 것이며, 어떤 방법으로 마케팅하고 어떻게 수익을 올릴 것인지를 포괄한다. 이는 기업이 소비자가 필요로 하는 가치를 만들어내고 이를 전달하고 수익을 창출해내는 일련의 과정을 포함한다. 비즈니스 모델은 고객, 즉 시장의 소비자에게 가치를 제공할 수 있어야 하며, 이것이 지속될 수 있도록 차별성을 가져야만 경쟁력을 갖게 된다.

창업기업은 시장의 소비자들이 원하는 바를 충족시켜 줄 수 있는 가치를 제공해야 하는데, 아직 시장에 진입하지 못한 상태에서 비즈니스 모델을 확정하는 데에는 위험이 따르게 된다. 따라서 창업기업은 자사의 비즈니스 모델이 소비자에게 가치를 제공하고 수익을 창출할 수 있는 경쟁력을 보유하고 있는지를 분석해야 하는데, 그 대표적인 방법에는 린 스타트업(Lean Startup)과 비즈니스 모델 캔버스(Business Model Canvas)가 있다.

린 스타트업은 '에릭 리스(Eric Ries)'가 개발한 것으로, '만들기(Build)-측정(Measure)-학습(Learn)'의 과정을 반복하면서 꾸준하게 혁신해 나가는 것을 기본 내용으로 한다.

<그림 18> 린 스타트업의 주기

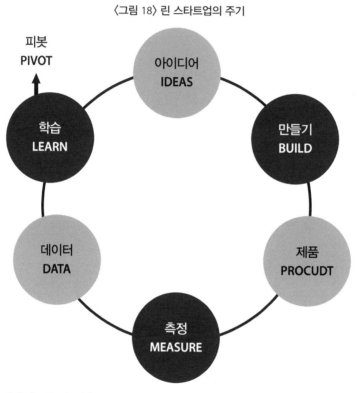

출처: 린 스타트업코리아(2014).

린 스타트업에서는 짧은 시간에 '최소가능 제품(MVP: Minimum Viable Product)'을 만들어내고 시장에서의 반응을 측정한 다음 그 결과를 통해 부족한 점을 보완하거나 방향을 전환(Pivot)함으로써 성공확률을 높이는 방법이다.

비즈니스 모델 캔버스(Business Model Canvas)는 사업을 운영하는 데 필요한 요소들을 하나의

페이지에 기록하여 볼 수 있도록 한 프레임워크로 이를 통해 사업의 전반적인 흐름과 운영 상황을 파악할 수 있도록 하였다. 특히, 이는 창업기업에서 비즈니스 모델을 파악하는 데 유용하게 활용된다. 비즈니스 모델 캔버스는 2010년 '알렉스 오스터왈더'(Alex Osterwalder)가 제시하였다. 그는 비즈니스 모델 캔버스를 "조직이 어떻게 가치를 창조하고 전파하며 포착해 내는지에 대한 체계를 기술한 것"이라고 정의하였다.

비즈니스 모델 캔버스는 9개의 주요 사업요소의 블록(Block)으로 이루어졌으며, 각각의 블록은 핵심파트너, 핵심활동, 핵심자원, 비용구조, 가치제안, 대상고객, 고객관계, 채널, 수익구조로 구성된다. 이는 크게 인프라(핵심자원, 핵심활동, 핵심파트너), 고객(대상고객, 고객관계, 판매채널), 가치(가치제안), 재무(비용구조, 수익구조)로 구분되고, 각 블록에 자사의 비즈니스에 대한 해당 사항을 기재하여 분석한다.(146페이지 〈표 16〉 참조)

비즈니스 모델 캔버스는 각 블록에 자사의 비즈니스 모델에 관한 내용을 기록함으로써 사업 아이템에 대한 개념을 하나로 정리할 수 있다는 점이 큰 장점이다. 특히, 이는 창업기업이 신규 사업모델을 시장에 제안할 때 활용될 수 있다.

III 창업기회의 발견 방법

1 환경적 트렌드를 통한 기회 발견

창업의 기회를 발견하는 여러 가지 방법 중에서 환경적 요인의 분석을 통해 기회 발견이 가능하다. 가장 효과적인 환경적 요인분석 기법의 하나인 PEST분석은 기업의 외부환경을 파악하기 위해 사용하는 방법이다. 기업은 기업에 놓인 외부 및 내부 환경 분석을 통해 마케팅 전략을 수립하는데 PEST 분석은 기업의 외부환경을 분석함으로써 마케팅 전략을 수립하는 데 활용된다.

〈그림 19〉 PEST 분석

P	E
• 정치적/법적 환경 • 각종 지원/규제정책 • 조세/특허 등	• 경제적 환경 • 성장률/경기 • 환율/이자율 • 소비수준

S	T
• 소비문화 • 인구통계적 환경 • 소빈자 라이프스타일 • 사회/문화적 환경	• 기술적 환경 • 신기술 발전 • 인터넷/디지털 환경 • 기술적 인프라

출처: 방용성(2020).

PEST 분석이란 정치(Politics), 경제(Economy), 사회(Society), 기술(Technology)을 분석함으로써 비즈니스 문제 해결에 적용하는 방법이다. 기업으로서는 PEST 분석을 통해 외부환경의 문제를 파악하고 이를 해결할 수 있는 제품이나 서비스를 제공하게 될 때 사업의 기회를 찾을 수 있다.

② 창업가 개인특성 분석을 통한 기회 발견

창업가 개인특성 분석을 통한 기회 발견의 첫 번째 방법은 창업하고자 하는 자신의 의도를 명확하게 파악하는 것이다. 창업하고자 하는 의도를 명확히 하는 과정에서, 창업가는 창업의 목적, 창업분야와 기술, 최종 소비자와 소비자에게 제공할 수 있는 가치를 파악해야 한다.

창업가 개인특성을 분석하는 또 다른 방법은 본인의 창업가적 특성을 자가 진단하는 방법이다. 자신이 창업가적 적성과 자질을 지니고 있는지, 창업가적 경험과 지식을 지니고 있는지, 그리고 창업 이후의 업무를 수행하면서 경영자로서 창업기업을 유지하고 인력을 관리할 수 있는 능력과 경영상 중요한 판단을 정해진 시간 내에 내릴 수 있는지를 분석함으로써 창업의 기회를 찾는 것이다.

창업가는 기술적 역량, 창의적 역량 및 조직화 역량의 세 가지 측면에서 역량을 갖추어야 한다. 창업은 불확실성에 대한 끊임없는 도전의 연속이고 창업가의 특성에 따라 기업의 성과는 차이를 보이기 때문이다. 창업가가 강한 창업가적 특성을 나타내면 성공의 가능성이 커지고, 창업가의 역량은 경영성과에 밀접한 관련을 갖게 된다(이준구, 2021).

- 기술적 역량: 전문적 기술을 잘 이해하고, 기술사용이 능숙하며 기술발전방향에 대한 이해도가 높음
- 창의적 역량: 복합적인 문제에서 새로운 아이디어로 만들어내고 타 분야를 자신의 분야에 적용하거나 독창적인 유추를 활용함
- 조직화 역량: 경영자원을 적재적소에 잘 배치하고, 직원에게 적합한 업무를 할당하며, 그들에게 비전을 잘 전달하고, 목표달성을 위해 그들을 독려하며 재무상황을 잘 파악함

3 창업 아이디어 개발방법

(1) 마인드맵

마인드맵은 머릿속의 아이디어를 시각화하여 표현한 것으로 어떤 일을 실제 하기 전에 계획단계에서 지도를 그려봄으로써 상황에 대한 전반적인 파악과 해결방법을 한눈에 보는 것을 의미한다. 이는 생각을 정리하는 기법으로 방사형 구조로 꼬리에 꼬리를 물며 표현함으로써 아이디어를 창출하는 기법이다.

〈그림 20〉 창업 준비 마인드맵

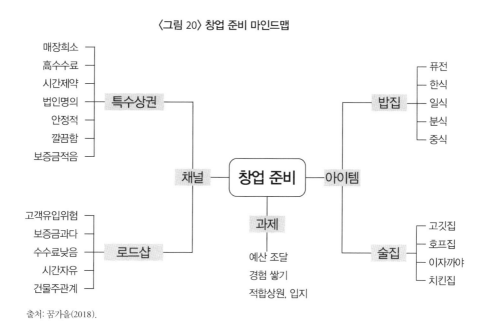

출처: 꿈가을(2018).

(2) 브레인스토밍(Brainstorming)

브레인스토밍은 Brain(두뇌)과 Storming(폭풍)이 합처진 단어로 두뇌에서 폭풍이 몰아치듯 아이디어를 많이 낸다는 의미이다. 이는 창의적이고 자유분방하게 의견을 제시함으로써 아이디어를 도출하고 이를 통해 문제를 해결하는 방법이다.

브레인스토밍은 몇 가지 규칙을 토대로 실시해야 한다. 먼저, 다른 사람의 아이디어를 비판하거나 평가하지 않아야 한다. 자유롭게 아이디어를 제시하도록 자유분방한 분위기를 조성해야 하며, 아이디어의 질보다는 양으로 많은 아이디어가 제시되는 것이 중요하다. 마지

막으로 제시된 아이디어를 토대로 개선된 아이디어나 해결방법을 찾는다.

(3) 스캠퍼

스캠퍼(SCAMPER)는 다양한 시각으로 새로운 아이디어를 생산해 내기 위한 확산적 사고 기법이다. 스캠퍼는 문제해결을 위해 일곱 가지 질문의 형태를 미리 정해놓고 그에 따라 다각적으로 사고를 전개함으로써 구체적인 실행 대안을 도출할 수 있게 한다. 스캠퍼는 대체(Substitute), 결합(Combine), 적응(Adapt), 수정(Modify)/확대(Magnify)/축소(Minify), 용도변경(Put to other use), 제거(Eliminate) 및 역방향(Reverse)의 일곱 가지로 구성된다.

〈표 6〉 SCAMPER의 구성과 적용(예시)

질문 목록	내용	예시
대체(Substitute)	기존 요소를 다른 요소로 대체	종이컵, 나무젓가락
결합(Combine)	두 가지 이상의 요소를 결합	지우개 달린 연필
적용(Adapt)	기존 아이디어를 새 문제에 적용	가시덩쿨→철조망
수정(Modify), 확대(Magnify), 축소(Minify)	기존 아이디어를 수정, 축소.확대	컴퓨터→노트북
용도변경 (Put to other use)	원래의 용도를 바꾸기	베이킹소다(빵굽기→청소)
제거(Eliminate)	취소, 분리, 짧게, 가볍게 하기	저가항공사(서비스 제거)
역방향(Reverse)	원인과 결과 바꾸기, 반대 활용	여름에 겨울상품 세일, 양면으로 입는 옷

청년 Startup 성공 story

▲ 마켓컬리 창업자 「김슬아」

1983년 울산에서 태어난 김슬아 마켓컬리 대표이사는 민족사관고등학교를 졸업한 뒤 "더 넓은 세상을 알고 싶다"라며 부모님을 설득해, 미국의 명문대학 가운데 하나인 웰즐리대학교에서 정치학을 전공했다. 미국의 투자은행인 골드만삭스에서 채권 관련 업무를 전담했으며, 입사 3년 차에는 세계적인 전략 컨설팅 기업인 맥킨지 앤드 컴퍼니에 입사하여 경력을 쌓았다. 이후 싱가포르 국영 투자회사인 테마섹홀딩스, 글로벌 컨설팅회사 배인 앤드 컴퍼니에서 잠시 몸을 담았다. 자신만의 창업 아이템이 떠올라 '먹거리'를 중심으로 2014년 한국에서 컬리의 전신인 '더파머스'를 창업한다.

마켓컬리의 가장 주력 콘텐츠는 당일 주문 시 다음 날 새벽 배송되는 '샛별배송' 배달 서비스라고 할 수 있다. 마켓컬리는 샛별배송을 포함한 광고를 통해 공격적인 마케팅을 한 이후 매출과 투자금액이 크게 늘었다. 주 고객층인 30~40대 여성, 혹은 1~2인 가구의 20대 여성이 필요로 하는 콘텐츠를 분석해 절묘하게 고객의 니즈를 관통했다.

마켓컬리는 기존 서비스인 뷰티 · 주방 · 가전과 함께 여행 · 레저 · 전시회까지 여가문화에도 적극적으로 나서고 있다.

출처: 이형래(2022).

Summary

◎ 창업의 개념

• 창업은 중소기업을 새로 설립하여 사업을 개시하는 것을 말한다.
• 창업의 이유는 평생직업, 부의 창출과 사회적 기여, 자아실현 등에 있다.

◎ 창업의 성공요인

• 혁신적 아이디어는 새로운 시장을 창출하는 파괴적 아이디어를 의미한다.
• 혁신적 아이디어를 성공으로 이끄는 것은 창업가와 팀이며, 창업가에게는 명석함, 용기, 해결책이 요구된다.
• 창업기업이 새로운 시장과 고객을 발굴할 때 '니치전략'이 활용된다.
• 비즈니스 모델 분석을 위해 린 스타트업이나 비즈니스 모델 캔버스가 활용된다.

◎ 창업기회의 발견

• PEST 분석을 통해 환경적 요인을 분석함으로써 창업기회 발견이 가능하다.
• 창업가 개인의 특성분석도 창업기회 발견의 방법이며, 창업가는 기술적 역량, 창의적 역량 및 조직화 역량을 갖춰야 한다.
• 창업 아이디어를 개발하는 방법에는 마인드맵, 브레인스토밍, SCAMPER 기법 등이 있다.

제4장

사업계획서 작성법

학습목표

1. 사업계획서의 개념을 이해한다.

2. 사업계획서의 기본 구성을 이해한다.

3. 사업계획서의 작성 방법을 이해한다.

4. 사업계획서 작성 원칙을 이해한다.

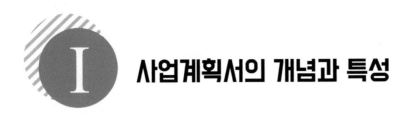

I 사업계획서의 개념과 특성

1 사업계획서란?

사업계획서(Business Plan)란 기업이 기존 사업뿐만 아니라 신규 사업의 아이템 기획, 신규 시장 진출 및 창업을 준비하고자 할 때 향후 진행될 사업의 내용 및 세부 일정 계획을 구체적으로 기록, 정리 검토하기 위해 작성하는 문서를 말한다. 즉 사업계획서는 시장구조, 수요고객의 추이, 시장장악 방안, 초기 운전자금 규모, 자금의 조달계획 및 마케팅 계획 등을 합리적이고 객관적인 관점에서 작성해 놓은 일종의 계획서이다. 기업이 사업계획서를 잘 작성해야 하는 이유는 다음과 같다.

(1) 신규 사업의 타당성 점검 및 리스크 예방

기업은 신규 사업의 타당성을 다양한 각도에서 체계적으로 점검하고 사업수행을 연습함으로써 장애요인을 제거하고 시행착오를 예방할 수 있다. 기업은 이를 통해 신규 사업을 진행하는 상황에서 추진 일정을 계획대로 진행할 수 있게 되어 사업기간과 비용을 절약할 수 있다. 이는 또한 사전 점검을 통한 실패율의 감소로 사업자의 사업성공 가능성을 높여준다.

(2) 이해관계가 있는 제3자에 대한 설득

사업계획서는 이해관계자(투자자, 금융기관 등)의 관심 유도와 설득자료로써, 사업자의 신뢰도를 증진시켜 자금조달이나 각종 정책지원을 받는 데 활용된다.

(3) 영업, 입찰, 인허가, 모집 등을 위한 소개

사업계획서는 기업 간의 사업제휴, 납품 또는 입점 계약, 대리점 또는 가맹점 모집, 공공기관 입찰서류 제출, 인허가 신청, 기술 및 품질 인증 등을 진행할 때 회사를 소개하는 데 유용하다.

(4) 체계적인 프로젝트 추진 및 효율적인 관리

기업은 사업계획서를 통해 단순한 아이디어 또는 경험에 의한 주관적인 사업계획을 방지하고, 인사 · 구매 · 생산 · 마케팅 · 재무 등의 기업 경영활동 전반에 대해 사전에 검토할 수 있다. 또한, 사업계획서는 실제 프로젝트 진행 시 프로젝트 추진 상황을 관리하고 평가할 수 있는 핵심자료로 활용될 수 있다.

사업계획서는 사업 방향의 기준을 마련해 주며, 내부 임직원들에게는 회사가 어떤 일들을 하고 있는지 공감대를 형성할 수 있게 해준다. 또한, 사업계획서는 투자자와 협력사에게는 함께 사업을 추진함에 따른 이익을 설명하고 설득하는 도구가 된다. 요컨대, 사업계획서는 사업을 기획하는 창업가뿐만 아니라 투자자, 금융기관 또는 정부 기관 등이 새로운 사업에 대한 진출과 투자, 대출 및 정부 보조금 지급 등의 의사결정에 많은 영향을 주는 자료이다. 그러므로 창업가는 사업과 기업 모두에 대한 실현 가능성과 사업 타당성을 파악해 사업에 관한 제반 사항을 객관적으로 포함할 수 있도록 사업계획서를 작성해야 한다.

② 사업계획서의 종류 및 특성

사업계획서는 작성 유형에 따라 요약사업계획서, 본 사업계획서(서술형 사업계획서, 프레젠테이션용 사업계획서), IR용 사업계획서, 운영 사업계획서 등으로 분류할 수 있다.

종류		내용	분량
요약 사업계획서		• 사업에 대한 간단한 소개 목적으로 작성 • 사업 전반의 핵심내용을 집약하여 간략히 설명	10쪽 내외
본 사업 계획서	서술형	• 일반적으로 공공기관 및 기관투자용 제출 시 작성 • 사업내용에 대해 정형화된 서식에 맞춰 상세하게 설명	자유 분량
	프레젠테이션 용	• 일반적으로 사업내용의 제출 또는 발표 목적으로 작성 • 계획사업을 구조화, 도식화, 도표화시켜 설명, 서술형 사업계획의 보완자료로 활용	20~40쪽
IR용 사업계획서		• 투자자 유치를 위한 제안용 또는 사업실적 보고용으로 작성 • 사업내용 및 재무실적 등을 중심으로 구체적으로 설명	30~40쪽
운영 사업계획서		• 회사 운영 또는 신규 투자 등 내부적인 목적으로 작성 • 기존 기업의 연도 사업계획서로 활용	40~100쪽

출처: 이동명 외(2023).

그리고 사업계획서는 사용 용도에 따라 내부운영용, 자금조달용, 인·허가용, 기술평가용, 대외업무용 및 기타로 구분된다. 또한, 사업계획서는 형태에 따라 정형 사업계획서와 비정형 사업계획서로 구분된다.

이처럼 유형별, 용도별로 다양한 종류의 사업계획서의 종류가 있음을 고려해, 기업에서 사업계획서를 작성하고자 할 때는 기업의 상황에 맞게 적용하고 수정 및 보완할 필요가 있다. 그리고 창업가들은 목표중심, 명료성, 객관성, 차별성, 일관성, 단순성 등과 같은 기본적인 특성을 유지해야 더 효과적인 사업계획서를 작성할 수 있다.

(1) 목표 중심

사업계획서는 목표를 중심(Goal-Oriented)으로 수립되어야 한다. 목표가 분명해야 조직의 역량을 목표 중심으로 정렬시킬 수 있다. 분명한 목표를 설정하기 위한 프로세스로서 목표에 관련된 많은 질문(① 주요 표적 고객 그룹이 누구인가? ② 경쟁사와 비교하여 뚜렷이 구분되는 제품과 서비스의 차별성이 무엇인가? ③ 사업을 시작하면서 시장에 침투하는 깊이와 넓이를 어느 정도로 할 것인가? ④ 사업목표 달성을 위하여 필요한 수익의 규모는 얼마나 되어야 할까? ⑤ 경쟁사와 비교하여 시장에서 확보하고자 하는 위치를 기간별로 어떻게 설정할 것인가? 등)을 던지고, 이들 질문에 대하여 해답을 구하는 과정을 거쳐야 한다.

이를 통해 목표 중심적인 사업계획서 작성이 가능하다.

(2) 명료성

사업계획서를 작성할 때 현재 시장의 문제점 및 기타 환경 분석 측면에 큰 비중을 두지만, 본인의 사업 아이템과 사업계획 등의 핵심내용을 제대로 전달하지 못하는 경우가 있다. 특히, 외부 투자자들을 대상으로 한 IR에 있어서, 기업이 지나치게 시장분석이나 외부 상황에 대한 설명에 중점을 둠으로 인해 사업계획서에서 전달하고자 하는 내용을 명확히 전달하지 못하는 경우가 발생할 수 있다. 따라서 사업계획서는 전달하고자 하는 핵심 사업내용과 기술을 명료하게 전달하는 데 중점을 두어야 한다.

(3) 객관성

기업이 신뢰성이 높은 사업계획서를 작성하기 위해서는 모든 사람이 객관적으로 인정할 수 있는 외부의 참고자료나 학회에 게재된 논문 등 공신력 있는 근거를 제시하고, 사업과 관련된 성장률이나 수익성 등 객관적인 각종 통계 데이터나 수치 등을 반영할 필요가 있다. 특히, 사업계획서 내에 포함되는 외부 인용자료는 분명한 출처를 밝혀 놓아야 한다. 그리고 필요한 자금의 규모와 조달방법, 향후 추정매출액과 매출원가 등을 제시할 때도 상대방이 합리적으로 타당하다고 인정할 수 있는 명백한 근거를 기반으로 최대한 객관적인 사업계획서를 작성하여야 한다.

(4) 차별성

사업계획서는 형식이나 구조 및 내용에 있어서 업종에 따른 차별적인 접근이 있어야 한다. 기업은 제품과 서비스의 핵심 포지셔닝에서 차별적인 특성이 무엇인지, 기술개발 및 생산계획 측면에서 해당 기업만의 기술적 차별성 또는 특이성이 무엇인지를 부각할 필요가 있다. 그리고 기업이 제공할 주요 차별화된 가치(예: 비용절감의 혜택의 제공, 서비스 시간의 단축, 편의성의 제고, 추가 경험의 제공, 새로운 라이프스타일의 제공, 감성적 만족의 창출, 건강 및 안전의 혜택을 제공, 사회적 가치를 창출, 윤리적 공감대 형성 등)가 무엇인지를 정확하게 사업계획서에 포함시킬 필요가 있다.

(5) 일관성

기업은 사업계획서의 작성 목적을 좀 더 명확하게 인식하고 작성함으로써 사업내용이 제출하고자 하는 사업목적과 일치될 수 있도록 일관성을 유지하는 데 많은 주의를 기울여야 한다. 기업은 또한 사업계획서 양식이 결정되면 파트별 작성 내용을 취합하여 최종본을 완성할 때 앞뒤 내용이 논리적으로 일관되는지를 확인해야 한다. 기업 및 사업소개 내용과 맞지 않는 다소 동떨어진 시장 환경 및 기술 분석 내용이 사업계획서에 반영되어 있다면 신뢰성이 떨어질 수 있다.

(6) 단순성

분량이 많다고 잘 작성된 사업계획서는 아니다. 불필요한 요소가 너무 많이 나열된 문서보다 간결하고 이해하기 쉽게 작성된 문서가 더 강력한 효과를 발휘할 수 있다. 즉, 기업이 제3자를 설득시키기 위해서는 가능한 한 단순하고 간결하게 사업계획서를 작성하여야 한다.

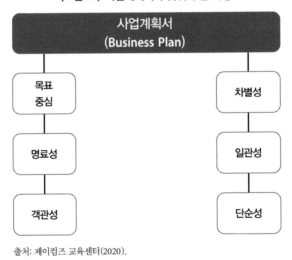

〈그림 21〉 사업계획서가 갖춰야 할 특성

출처: 제이컴즈 교육센터(2020).

3 사업계획서의 기본적인 구성

사업계획서는 그 작성 유형 및 사용 용도와 목적에 따라 다양한 종류가 있다. 그리고 어떤 사업을 하느냐에 따라 그 작성 방법과 내용이 달라진다. 하지만 사업계획서에 기본적으로 담아야 할 필수 내용은 회사와 사업에 대한 소개, 사업 아이템에 대한 분석(시장 및 기술 분석), 사업을 수행하기 위한 구체적인 계획, 마지막으로 사업수행을 통한 결과 등이다.

대부분의 사업계획서는 이러한 네 가지 핵심 내용을 중심으로 구성되어 있다. 사업계획서를 효율적으로 작성하기 위해서는 네 가지 핵심 내용에 대한 명확한 이해가 선행되어야 한다.

〈그림 22〉 사업계획서의 구성

출처: 한국중소기업금융협회(2023).

청년 창업가, 사업계획서 잘 쓰는 법

부쩍 청년들의 창업 문의가 잦다. 자주 묻는 질문 중 하나는 사업계획서를 작성하는 법에 대한 것이다. 사업계획서를 작성하지 않고 무턱대고 시작하는 창업도 있지만, 사업계획서 작성이 꼭 필요한 때도 있다. 다수 청년이 창업환경에서 겪는 가장 큰 고민은 창업자금이다. 창업자금이 부족한 경우에 다양한 공모사업이나 지원금에 도전해야 하는데, 그러려면 사업계획서는 꼭 필요한 요소이다. 하지만 사업계획서를 작성하는 법에 대해서 한 번도 진지하게 고민해보지 않았거나, 작성 경험이 없는 이들에게는 막막하기 그지없다. 여러 사업계획서를 작성하고 리뷰하는 과정에서 느끼게 된 사업계획서 잘 쓰는 법 몇 가지를 공유해 보고자 한다.

첫째, 사업 아이템에 대한 진지한 조사가 선행되어야 한다. 여러 글쓰기가 그렇듯 사업계획서도 일종의 글쓰기다. 글쓰기는 무엇보다 콘텐츠가 중요한데 사업계획서에서의 콘텐츠는 사업아이템이다. 사업계획서상의 핵심요소로 시작과 끝을 마무리하는 사업아이템에 대한 철저한 시장조사와 아이템의 지속가능성과 성장가능성이 계획서상에 남다른 고민의 흔적과 함께 제대로 표현되어야 한다.

둘째, 작성 목적을 분명히 한다. 계획서를 읽고 평가하는 사람이 어떤 부분에 중점을 두는지에 따라서 작성 논조가 달라져야 한다. 사업계획의 타당성을 검토하기 위해 내부 팀원들과 공유하는 경우, 외부 이해관계자와의 정보공유를 위해 작성하는 경우 등에 따라 강조되는 부분이 달라야 한다. 계획서를 통해 달성하고자 하는 목표를 작성하는 중간중간 되새길 필요가 있다.

셋째, 사업계획서상에 표현하는 정보들은 SMART 원칙을 염두에 두고 작성한다. SMART는 Specific(구체성), Measurable(측정가능성), Achievable(달성가능성), Related(연관성), Time(시간)의 약자이다. 이 중 하나의 파트라도 약하게 되면 해당 사업계획서는 모호하고, 추상적이고 대단히 개인적인 느낌의 문서가 될 수 있다. 이는 신뢰성과 설득성의 하락으로 이어진다.

마지막으로, 사업계획서를 잘 작성했다고 모든 일이 끝나는 것은 아니다. 사업계획서의 초고가 완성되면 몇 사람의 리뷰를 거쳐 수정 보완된다. 사업계획서의 객관적인 관점을 유지하는 것은 창업가에게 아주 중요하다. 창업가는 자신의 사업에 대한 열정과 확신이 있기에, 간혹 스스로의 확신에 매몰되어 객관성을 잃어버리기도 한다. 작성하는 중간, 작성 완료 후 객관적으로 피드백을 줄 수 있는 동료와 관련 전문가의 허심탄회한 피드백을 받아 수정 보완하는 것이 필수다.

몇 해 전 필자도 창업교육을 모색한 적이 있다. 지방 소멸로 위기를 겪고 있는 시골 지역에 청년 인구 유입을 촉진하려는 목적이었는데, 그때도 정부와 외부 관계자의 도움을 요청하는 사업계획서를 작성한 바 있다. 사업계획서의 완성도가 사업의 완성도는 아닐 수 있지만, 제대로 된 사업계획서의 작성은 매우 중요하다. 물론 다양한 변수 때문에 과거 시점에서 전망한 미래의 모습이 그대로 실현되기는 어렵다. 하지만 여러 변수를 사전에 검토했다는 점만으로도, 사업계획서의 존재는 실패율을 줄이는 데 도움이 된다. 창업을 준비하는 청년들에게 꼭 사업계획서를 작성해볼 것을 권하는 이유이다.

출처: 추현호(2023).

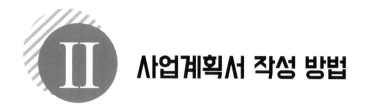

II 사업계획서 작성 방법

사업계획서는 기업이 사업을 통해 이루고자 하는 목표를 달성하기 위해 작성하는 것이다. 즉 사업계획서는 외부 투자자를 설득하기 위해 만나는 자리에서 내 사업이 무엇인지 구체적으로 보여줄 수 있는 자료로 사용되고, 사업상 필요한 인·허가를 신청하기 위한 기초 자료로 제출되기도 한다. 또한, 사업계획서가 창업가와 창업팀 간의 커뮤니케이션 도구로써 활용되고 비전 및 목표를 공유하게 됨으로써 팀워크가 향상될 수 있다.

매년 정부와 정책기관에서 다양한 창업지원 및 기술개발 등과 관련한 지원 사업공고가 나오는데, 정부 지원사업에 선정되길 원하는 기업은 사업계획서의 기본적인 사항을 사전에 준비해 놓았다가 공고된 사업에 맞추어 적합하게 수정하면 보다 효율적으로 사업계획서를 작성할 수 있다. 하지만 초기 창업기업이나 아직 사업계획서를 작성해본 경험이 없는 기업은 정부에서 공고하는 지원사업을 신청하고 싶어도 어떻게 사업계획서를 작성해야 할지 고민이 될 수밖에 없다.

본 장의 사업계획서 작성방법을 활용한다면 초기 창업기업들의 사업계획을 좀 더 명확하게 상대방에게 전달할 수 있어 정부 과제나 지원사업에 선정될 가능성을 높일 수 있을 것이다.

사업계획서 작성의 주요 프로세스는 먼저 제목과 주소, 연락처 등을 표기한 표지/목차를 작성하고, 사업계획서의 핵심요약, 회사개요, 외부환경분석, 사업전략, 재무계획, 위기/대응, 실행일정, 첨부자료 단계 순으로 작성하는 것이 일반적이다.

1. 표지/목차
• 제목 / 연락처 • 홈페이지 / 담당자 • 목차는 9단계 기재

2. 핵심요약
• 비전/Goal • 핵심제품(서비스) • 차별화 특징 • 수익성 • 투자요청/회수방안

3. 회사 개요
• 회사개요(현황) • 비전/Goal • CEO 및 핵심인력 • 조직구성도 • 제품(서비스) • 핵심역량/주요시장 • 주요 주주현황

4. 외부환경분석
• 거시경제분석 • 해당산업/시장분석 • 5 Forces 분석 　－경쟁자, 잠재적 진입 　 대체재, 공급/구매자 • 입지(상권)분석

5. 사업 전략
• 전략(SWOT분석) • 마케팅(4P, STP-D) • 연구개발계획 • 생산/운영전략 • 광고/홍보전략 • 차별화 전략 등

6. 재무 계획
• 추정재무제표 • 예상매출계획 • 투자자금/용도 • 투자회수방안

7. 위기/대응
• 시기별 위기예측 　(6개월 ～ 1년, 장기) • 대응계획 수립 • 위기를 기회로 핵심성공요인

8. 실행일정
• 단계별 추진일정 • 창업준비업무별 　실행일정(주 단위, 월 / 년간)

9. 첨부자료
• 특허/면허자료 • 수상자료 • 기타 인허가자료

출처: 중소벤처기업진흥공단(https://www.kosmes.or.kr)

1 핵심요약

　핵심요약(Executive summary)은 계획하는 사업의 사업모델, 핵심제품(서비스), 수익성, 시장전망, 적용기술의 차별성, 투자금액, 사업 비전 등 사업의 핵심 내용과 그 가치를 집약해서 설명하는 부분이다. 기업에서 운영하는 사업이 정말 필요하고 타당한 사업이라는 점을 부각하여 사업계획서를 끝까지 읽어 보게끔 하는 것이 사업개요의 목표이다. 사업계획서의 호소력을 높이기 위해서는 우선 창업자가 하고자 하는 사업의 핵심역량 및 사업의 목표를 강조하는 것이 필요하고, 매력성, 타당성, 명확성을 기반으로 사업과 무관한 사람도 쉽게 이해

할 수 있도록 한눈에 보여주어야 한다. 사업개요를 작성할 때 기술해야 할 주요 내용은 다음과 같다.

(1) 기업의 제품과 목표시장을 설명

사업의 핵심요약은 고객(투자자 등)이 원하는 것이 무엇인지 한눈에 알 수 있도록, 고객에게 제공하고자 하는 제품 및 서비스, 목표시장 등을 더 간략하게 설명한다.

(2) 기업이 성공할 수 있는 이유와 방법을 설명

고객에게 왜 경쟁기업보다 성장할 수 있는지에 대해 경쟁사 대비 우위성 및 자체 경영우위 요소를 제시함으로써 차별화된 경쟁력을 설명한다.

(3) 경영진의 이력사항 기술

CEO 및 경영진의 최종학력 및 경력을 중심으로 약력을 기술함으로써 현재의 경영진이 사업추진과 관련해 얼마나 적합한지 인식시킬 수 있어야 한다.

사업개요 작성 시 집중의 결여, 요점 없는 만연체의 문장, 사업 관련 모든 세부적인 내용을 넣으려는 의도 등은 되도록 지양하여야 한다. 특히 사업개요를 읽는 사람에게 짧은 시간(4~5분 이내)에 강한 인상을 줄 수 있어야 한다. 이를 위해서는 명확하고 Key-word 중심의 간결한 문장(가급적 한 문장은 최대 3줄 이내로 작성)으로 전체 분량이 지나치게 많아지지 않게 작성해야 한다.

2 회사개요(현황)

회사개요(현황)는 기업의 일반적인 현재 상황에 관해 기술하는 항목이다. 즉 기업이 어떤 회사이며, 무슨 일을 하는지에 대해서 회사의 실체를 보여 주는 부분이다. 이는 회사명, 사업자등록번호, 법인등록번호, 대표자 성명, 사업장 주소, 대표 연락처 등이 회사의 기본적인 현황뿐만 아니라 회사의 연혁, 비전 및 경영이념, CEO와 핵심인력, 조직구성도, 제품(서비스)

과 기술현황, 주요주주 현황 등을 포함한다.

회사개요를 작성할 때도 가급적 평가자(검토자)들이 사업계획서를 제출하는 기업에 더 많은 관심을 가질 수 있도록 기업만의 차별점을 부각할 방법에 대해 고민할 필요가 있다. 예를 들어, 회사연혁, 대표자 인적사항이나 경영진 및 기술인력을 작성할 때 공고된 사업의 내용과 관련된 부분을 최대한 적극적으로 어필하고, 사소한 부분이라도 간과하지 말고 기업현황에 반영될 수 있도록 해야 한다. 다음은 회사개요의 기본현황 작성 예시이다,

〈표 8〉 회사개요의 기본 현황 작성(예시)

업체명		(주) ABC 시스템 (ABC System Co., Ltd)		
사업자등록번호		000-00-00000	법인등록번호	000000-0000000
대표이사		홍길동 (830112 - 1xxxxxx)		
설립일자		2015년 1월 1일		
E-mail 주소		hong@abc.co.kr	홈페이지 주소	www.abcsys.co.kr
본사주소		대전광역시 XX동 000-0	전화/Fax	
사업장	주소	본사와 동일	전화/Fax	
	용도지역			
	면적	대지 900m², 공장 200m²	소유형태	대지 임차, 건물 소유
주 생산품목		폐수, 정화 및 세정 설비 제조		
종업원 수		사무직 4명, 기술직 13명 : 총 17명		
자산 총 계		('24말 추정) 1,245백만 원	총매출액	('24말 추정) 1,020백만 원

(1) 회사연혁

여기에는 회사의 성장 과정에서 나타난 중요 사건들을 중심으로 서술하되, 다음의 내용을 중심으로 간결하게 작성한다.

• 설립 및 대표이사 • 등기변경사항(상호/자본금/대표이사 등 변경) • 홈페이지 오픈 및 서비스 개시 • 수상실적 • 벤처등록 • 병역특례업체 지정 • 기술연구소 설립	• 회사 성장의 평가와 관련된 사항 기록 • 중요한 재무 목표 달성 • 신시장 개척(관련 법인 설립) • 신상품/서비스 출시 • 영업용 홈페이지 오픈 및 서비스 개시 • 지식재산권/신기술 등 • 중요한 전략적 제휴

(2) 비전/경영이념

조직의 방향을 설정하는 세 가지 요소는 비전(Vision), 미션(Mission) 및 목표(Targets)이다. 비전은 조직이 나아가야 할 목표와 방향을 의미한다. 그리고 미션은 조직이 존재하는 이유로 회사의 핵심가치, 제품/서비스, 시장, 기술, 철학/이념, 회사 이미지 등이 여기에 해당한다. 마지막으로, 조직의 목표는 조직이 달성하고자 하는 특정 목표를 말한다. 이는 경영자의 의사결정, 조직의 효율성 및 성과 제고를 위한 가이드라인의 역할을 하고, 단기-중기-장기 목표로 구분된다.

(3) 조직 및 인원구성

사업계획서에 기술하는 조직도에는 부서별 소요 인력을 적절한 배치를 통한 사업추진에 필요한 조직구조가 갖추어져 있어야 한다. 그리고 필요에 따라 연봉, 인센티브 및 복리후생에 관한 내용을 포함한다. 특히, 사업수행을 위한 향후 소요인력의 인력수급 계획도 제시하여야 한다. 기업의 경영진과 핵심인력은 중소기업의 성장과 경쟁력의 핵심인 점을 고려하여 조직도를 작성할 때 더욱 많은 주의를 기울여야 한다.

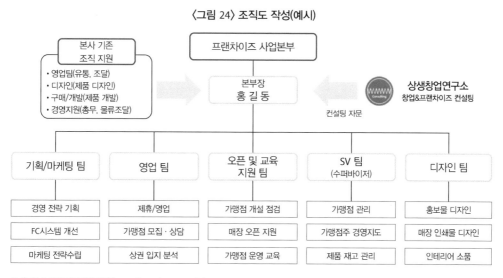

〈그림 24〉 조직도 작성(예시)

출처: 중소벤처기업진흥공단(https://www.kosmes.or.kr)

(4) 제품/서비스 및 기술현황

기업은 제품/서비스의 특성 및 핵심기술에 대해 경쟁기업 대비 우수한 점을 제시하여 경쟁제품과의 차별성을 제시해야 한다. 또한, 기업은 제품/서비스가 고객에게 주는 가치와 만족도가 무엇이며, 제품개발과 관련한 현재 상황과 향후 제품 및 서비스의 개발 계획을 제시하여야 한다. 그리고 기업은 앞으로의 시장 상황에 따른 자사 제품/서비스 개발의 기본방향과 시장출시 우선순위, 시장성 등에 대하여 적극적으로 강조함으로써 투자자의 이해도를 높일 수 있어야 한다.

제품 및 기술현황 부문은 '제품 및 기술 개요 → 유사 제품 및 기술의 국내외 현황 비교분석 → 자사 제품 및 기술의 특징' 순으로 표현하면 효과적이다. 즉 간단하게 보유한 제품 및 기술에 대해 언급하고, 국내외 유사한 제품 및 기술을 같은 기준으로 비교 분석한다. 그리고 제품 및 기술의 특징을 강조하여 표현하면 자사 제품 및 기술의 우수성과 성장가능성, 지속가능성 등을 효율적으로 전달할 수 있다.

(5) 주주 및 자본금 현황

일반적으로 기업의 주주현황은 최대 주주 3~5명, 나머지는 기타로 표시한다. 기관투자자(창투사/금융기관)나 타사로부터 투자 유치 등이 있으면 이들을 포함하고, 필요한 경우 종업원 소유지분도 표시한다. 투자유치 목적으로 사업계획서 작성 시, CEO 지분율은 1차 투자유치 시 50%, 2차 투자유치 시 30% 이상이 되도록 표시하고, 투자유치 전후의 주주구성 변화(지분율)는 도표를 활용하여 비교 및 제시할 필요가 있다.

〈표 9〉 기업의 주주현황 작성(예시)

구 분	성 명	주식 수(주)	지분율	대표이사와 관계
대표이사	유 비	5,000	45.5%	본인
이사	관 우	2,243	20.5%	타인
이사	장 비	1,099	10.0%	타인
이사	조자룡	1,099	10.0%	타인
기타	기 타	1,548	14.0%	타인

3 외부환경 분석

외부환경 분석은 시장에서 동종업계의 동향을 파악하고, 경쟁사의 사업현황 등을 기술하는 것이다. 즉 제품 및 기술이 속해있는 국내(또는 아이템에 따라 해외)시장에서 판매량 증가, 수요량 증가, 매출액 증가 등을 제시함으로써 기업이 진출하고자 하는 시장 상황이 매력적이라는 것을 보여주어야 한다.

기업은 외부환경 분석을 위해 국가통계포털(kosis.kr)과 e-나라지표(www.index.go.kr) 등의 다양한 통계자료를 활용하거나 전문 연구소의 연구동향 자료나 언론 보도 자료 등을 스크랩하여, 업계의 긍정적인 부분을 적극적으로 어필할 필요가 있다. 그리고 경쟁사의 서비스를 도표 등을 활용하여 비교/분석 결과(특히, 매장창업 사업계획서의 경우, 타사의 주요 메뉴와 상품, 서비스 경쟁력 등을 조사하여 비교 분석)를 제시한다면 사업계획서의 이해도를 높이는 데 도움이 될 수 있다.

4 사업전략

기업의 사업추진을 위한 사업전략에는 다양한 경영기법을 통한 분석결과를 제시할 필요가 있다. 이를 위해 마케팅 분석 도구인 SWOT 분석, STP 전략, 4P (Product, Price, Place, Promotion) 믹스 전략 등을 활용한 자료와 연구개발 계획, 생산 및 운영전략 등을 제시할 수 있다.

(1) SWOT 분석

이는 기업의 강점(Strength), 약점(Weakness), 기회(Opportunity), 위기(Threat)를 도출하여 이를 토대로 효과적인 기업 경영전략을 수립하기 위한 분석방법이다. 기업은 SWOT 분석을 통해 보완할 요소와 집중할 요소를 면밀하게 검토하여 효과적으로 사업전략을 제시할 수 있다.

(2) STP 전략

STP 전략은 시장세분화(Market Segmentation), 표적시장(Market Targeting), 포지셔닝(Market

Positioning)을 통해 사업전략을 수립하는 것으로 마케팅 분야에서 많이 활용되는 전략이다. 시장세분화(Market Segmentation)는 하나의 시장을 구매자의 니즈, 특성, 행동양식 등에 기초하여 특성 있는 구매자 그룹으로 나누는 것이다. 표적시장(Market Targeting)은 목표시장을 선정하는 것이다. 즉 유사성을 갖는 각각의 구매자 그룹의 매력도를 평가하여, 주어진 시장에 진입하기 위하여 구매자 그룹을 선택하는 과정을 의미한다. 마지막으로 포지셔닝(Market Positioning)은 목표 고객들의 마음에 경쟁제품과 비교하여 명백하고 독특하며 바람직한 지위를 갖도록 자사 제품을 배열하는 것이다. 결론적으로 STP 전략은 시장분석 자료를 통해, 소비자의 구매능력, 구매욕구, 구매동기 등 다양한 소비자들의 특성을 고려하여 시장을 세분화하고 표적시장을 선정하여 고객에게 어떤 위치로 포지셔닝 시킬 것인가를 도식 등을 통해 기술한다.

(3) 4P 전략

4P 전략은 기업이 목표달성을 위해 고객에게 어떻게 접근할 것인지를 수립하는 전략이다. 4P란 제품 또는 서비스를 대중에게 마케팅할 때 사용되는 제품(Product), 가격(Price), 유통(Place) 및 촉진(Promotion)의 네 가지의 핵심요소로 구성된 '마케팅 믹스'이다. 일반적으로 성공적인 마케터와 기업은 목표 고객을 대상으로 효과적으로 마케팅하기 위한 마케팅 계획과 전략을 수립할 때 4P를 고려한다. 기업은 '올바른' 제품을 개발하여 '올바른' 촉진과 함께 '올바른' 장소에서 '올바른' 가격으로 제공함으로써 목표 고객을 만족시키고 여전히 사업목표를 달성할 수 있다.

첫째, 제품전략은 신제품의 고유한 가치제안, 대상 고객, 제품이 전체 수명주기에 걸쳐 주요 목표를 어떻게 달성할 것인지를 정의하는 높은 수준의 계획이다. 제품을 정의하는 것은 제품 유통의 핵심이다. 기업은 제품의 수명주기를 이해해야 하며, 수명주기의 모든 단계에서 제품을 다루는 계획을 세워야 한다. 둘째, 가격전략은 제품의 원가, 고객 가치, 가격 민감성과 투명성 등을 고려하여 시장진입을 위한 적정한 가격 정책을 수립하는 것이다. 셋째, 유통전략은 목표시장에서 쉽게 사용할 수 있도록 제품을 판매하는 곳에 초점을 맞추는 기업 마케팅 믹스의 한 측면이다. 마지막으로, 촉진전략은 제품을 효과적으로 알리고 구입까지 연결시키기 위한 다양한 광고, 홍보 계획 및 예산, 실제 액션플랜을 수립하는 전략이다.

이는 촉진의 배경이 되는 목표와 가능한 한 많은 이점을 가진 제품을 홍보하기 위해 취할 조치로 구성된다.

(4) 연구개발 계획

사업계획서의 연구개발 계획은 현재 개발하고자 하는 제품과 서비스의 구체적인 계획을 기술하는 것을 말한다. 이는 해당 제품과 서비스의 특징이 무엇이고, 어떤 기술을 활용하여 어떠한 방식으로 개발할 것인가에 대한 전반적인 계획을 수립하여 제시한다. 개발계획의 주요 항목과 세부 내용은 〈표 10〉과 같다.

〈표 10〉 연구개발 계획의 주요 항목 및 내용

주요 항목	세부 내용
개발목표	• 최종적으로 개발하고자 하는 제품과 서비스는 무엇인가? • 세부적으로 개발되어야 하는 것은 무엇인가?
핵심기술	• 제품과 서비스 개발에 필요한 핵심기술은 무엇인가? • 자사가 보유한 기술과 핵심 역량은 무엇인가?
리스크 관리 방안	• 개발하는 과정에서 발생할 수 있는 문제점은 무엇인가? • 문제 발생 시 대처 방안은 무엇인가?

출처: 김진수 외(2014).

(5) 생산 및 운영 계획

생산 및 운영 계획은 최종 산출물이 어떤 과정을 거쳐 나타나게 되는지를 보여주는 것이다. 여기에서는 생산공정 과정과 생산일정, 생산에 필요한 원재료 및 특허권 구매계획, 품질 유지를 위한 계획 및 인원계획 등을 기술한다.

생산 및 설비와 관련해 기업의 공장용지 및 설비 현황에 대하여 어느 정도의 생산능력을 확보하고 있으며, 현재까지의 생산실적 및 가동률과 함께 생산에 필요한 원부자재 조달 상황 및 계획을 기술하여야 한다. 더불어 철저한 품질 및 생산관리를 통한 생산성 향상 계획 및 향후 매출 증가에 따른 생산시설 확장을 위한 설비투자 계획도 포함하여 회사의 성장 가능성에 대한 인식을 심어줄 필요가 있다.

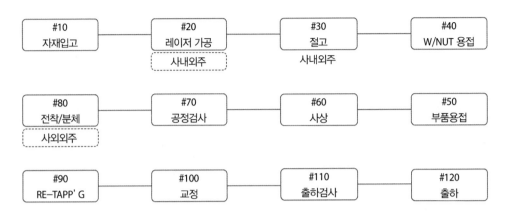

〈그림 25〉 생산공정도 작성 사례(자동차 부품 제조업)

출처: 호산스틸(주)홈페이지(http://hosanst.com/CPlaB.html)

5 재무계획

사업비 구성은 기술개발 내용과 목표달성을 수행하기 위한 실질적인 연구비의 조달 및 사용계획을 기반으로 작성해야 하고, 전체 사업비의 합계가 일치되도록 해야 한다. 그리고 관련 사업비의 회계 기준에 적정하게 작성하여야 한다. 특히 재무계획의 경우 매출 및 손익, BEP 달성 기간, 소요자금 및 운영계획 등을 구체적으로 작성하여야 한다.

〈표 11〉 추정 재무제표의 주요 내용

구분	주요 내용
손익계산서	소득을 보여주는 지표(매출과 수익, 총매출, 이자수익과 배당금, 기타 소득, 비용, 매출원가, 판매비와 관리비, 감가상각비, 이자비용, 세금 등으로 구성)
재무상태표	사업의 가치를 보여주는 지표(부채 + 자기자본 = 자산)
현금흐름표	일정 영업기간 동안 현금의 흐름을 보여주는 지표(현금매출액, 이자수입, 투자유입액, 매출원가, 판매관리비, 이자지급, 세금, 설비투자비, 차입금상환, 배당금, 현금의 순증감 등 제시)

사업계획서에 포함할 추정 재무제표 및 기업가치 평가 자료 작성 시 유의할 사항은 다음과 같다.

- 추정 재무상태표 및 손익계산서에 수익성, 성장성, 안정성 제시

- 주요 재무제표 및 재무비율 분석

- 손익분기점 분석 등 제시

- 재무분석 시 산업 평균 또는 주요 경쟁사의 재무 자료와 비교분석 자료를 제시할 경우 객
 관성과 타당성 확보 가능

- IRR, NPV, 회수기간법 등을 활용하여 사업 타당성 적극 검토 및 제시

- 유가증권의 발행 및 공시 등에 관한 규정 시행세칙에 의한 주당 본질가치평가

- 기타 DCF 및 실물 옵션 비교법 등 다양한 방법을 통한 기업가치 평가 자료 제시

6 위기/대응

위기관리 계획은 기업이 사업 과정에서 위기가 발생했을 때 어떻게 대응할지를 요약한 계획이다. 위기관리 계획에서는 회사에 영향을 미칠 가능성이 큰 위기는 무엇인지를 정의하고 비즈니스에 어떤 영향을 미칠지를 판단한다. 기업은 각 위기에 따른 대응 방안을 계획함으로써 위기에 대비하고 조직에 미칠 장기적인 피해를 줄일 수 있다.

구체적으로 창업 초기 자금조달 문제, 경쟁자 진출, 입지 불리, 사회적 불안 요인 등 위협요소와 이에 대한 위기 대응 방법을 기술한다. 그리고 현재 대두되고 있는 위기를 기회로 전환할 수 있는 핵심 성공 요인을 제시할 필요도 있다.

7 투자계획 및 실행일정

투자계획과 실행일정 작성 시 투자 및 운영자금의 규모와 자금 유출입을 고려하여 그 규모와 시기 및 사업추진 일정 등을 제시해야 한다. 사업장 및 시설공사, 설비 및 비품계획, 기타 투자계획 등을 종합하여 조달하고자 하는 투자금액에 대한 명확한 산출 내역(근거)을 제시해야 한다.

타인자본 조달 비율 등 재무비율을 고려하여 단기-중기-장기적 측면에서 적정한 자금

조달의 시기를 결정해야 하고, 자본금 증자(유상증자, 무상증자, 공모증자, 사모증자 등)나 타인자본을 통한 조달(차입금, 채권발행 등) 중 어떤 조달방법을 계획하는지도 기술한다. 그리고 이러한 투자계획을 기반으로 향후 진행할 사업추진 일정표를 작성한다. 사업계획의 추진 일정은 제품개발, 양산준비, 마케팅, 인력 및 조직 부분 등 세부 항목별로 진행계획을 보기 쉽게 작성하고, 월별 진행 상황도 표시해야 한다.

〈표 12〉 사업추진 일정표 작성(예시)

순번	사업화 추진 내용	추진 일정 (월)											
		1	2	3	4	5	6	7	8	9	10	11	12
1	기존 제품 조사, 분석	■	■										
2	경쟁제품별 DB 확보	■	■										
3	신규 소재 개발	■	■										
4	신제품 기술개발	■	■										
5	신제품 요소기술 개발			■	■								
6	신제품 양산기술 개발					■	■						
7	제품별 신뢰성 확보					■	■	■					
8	개발 기술을 활용한 시제작품 제작							■	■				
9	신규 판로 확보 및 마케팅 전략 수립									■	■	■	■

사업계획서를 잘~ 작성하는 꿀 Tip

1) 사업계획서 작성 원칙
- 객관적인 근거에 기반을 둔 자료 확보
- 주요 내용의 강조 및 핵심역량 부각
- 전문용어보다는 이해가능한 평이한 용어의 사용
- 잠재 위험요소 및 대응방안 기술
- 목표 달성에 대한 자신감을 명료하게 기술
- 성장가능성 집중 부각
- 정확한 소요자금 및 실현가능한 자금조달 계획 제시

2) 알기 쉽게 논리적으로 작성
- 평가자(검토자)의 입장에서 될 수 있으면 쉽게 이해할 수 있도록 작성
- 통찰력과 창의적 사고, 실행력과 문제해결적 사고, 분석력과 논리적 사고에 근거해 작성

[MECE 기법을 활용한 분류 방법]

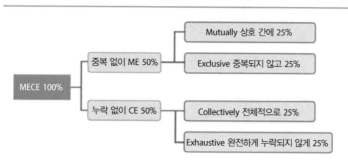

MECE의 기초 원리 한 줄 요약 :
MECE = 중복을 피함(Avoiding overlaps) + 예외를 남겨 두지 않음(Not leaving alternatives)

출처: http://www.asiaherald.co.kr

3) 사실(Fact) 관계 기반 명확한 분류
- 증빙할 수 있는 객관적인 자료를 인과관계에 기반을 두고 'MECE' (Mutually Exclusive Collectively Exhaustive—어떠한 개념을 누락과 중복 없이 전체를 포괄하도록 분류하는 것)한 분류 적용

4) 논리적 틀 사용
- 연역법, 귀납법 등의 논리적 분석틀을 활용해 전달하고자 하는 핵심을 간단하고 정확하게 기술

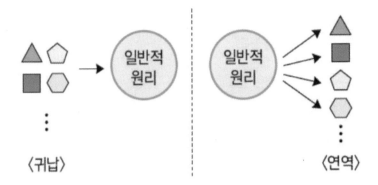

〈귀납〉 〈연역〉

출처: https://blog.naver.com

5) 시각화된 데이터 적극 활용
- 데이터를 차트화하면 모든 세분된 데이터를 쉽게 이해하며 시각적으로 설득력 있고 유용한 비즈니스 정보로 전환 가능
- 시각화된 표현(차트, 도형, 그림 등)은 커뮤니케이션과 협업에 강력한 기능을 제공, 정보공유가 필요한 보고서, 사업계획서 등 작성 시 유용

[목적에 따른 적합한 시각화 차트 종류]

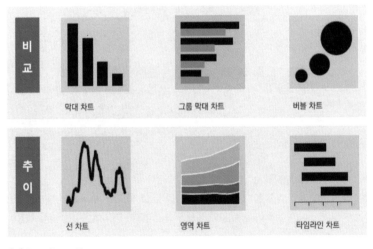

출처: https://newsjel.ly

〈참고〉 창업진흥원의 사업계획서 양식

　정부의 창업사업화 지원사업을 신청하는 창업자들이 다양한 사업별로 매번 다른 양식의 사업계획서를 작성해야 하는 불편을 해소하기 위해 창업진흥원에서는 2018년에 '창업사업화 표준사업계획서 양식'을 공시하였다. 현재 중소벤처기업부에서 진행하는 TIPS, 창업선도대학, 창업도약패키지, 재도전 성공패키지 등의 사업 신청 시 이 양식을 사용해 작성하도록 하고 있다.

창업사업화 지원사업 사업계획서 작성 목차 (요약)

항목	세부항목
☐ 일반 현황	- 대표자, 아이템명 등 일반현황 및 제품(서비스) 개요
☐ 창업아이템 개요(요약)	- 창업아이템 소개, 차별성, 개발경과, 국내외 목표시장, 창업아이템 이미지 등을 요약하여 기재

항목	세부항목
1. 문제인식 (Problem)	**1-1. 창업아이템의 개발동기** - 창업아이템의 부재로 불편한 점, 국내·외 시장(사회·경제·기술)의 문제점을 혁신적으로 해결하기 위한 방안 등을 기재 **1-2 창업아이템의 목적(필요성)** - 창업아이템의 구현하고자 하는 목적, 국내·외 시장(사회·경제·기술)의 문제점을 혁신적으로 해결하기 위한 방안 등을 기재
2. 실현가능성 (Solution)	**2-1. 창업아이템의 사업화 전략** - 비즈니스 모델(BM), 제품(서비스) 구현정도, 제작 소요기간 및 제작방법(자체, 외주), 추진일정 등을 기재 **2-2. 창업아이템의 시장분석 및 경쟁력 확보방안** - 기능·효용·성분·디자인·스타일 등의 측면에서 현재 시장에서의 대체재(경쟁사) 대비 우위요소, 차별화 전략 등을 기재
3. 성장전략 (Scale-up)	**3-1. 자금소요 및 조달계획** - 자금의 필요성, 금액의 적정성 여부를 판단할 수 있도록 사업비 (정부지원금+대응 자금(현금))의 사용계획 등을 기재 **3-2. 시장진입 및 성과창출 전략** - 내수시장 : 주 소비자층, 시장진출 전략, 그간 실적 등 - 해외시장 : 글로벌 진출 실적, 역량, 수출망 확보계획 등 **3-3 출구(EXIT) 목표 및 전략** - 투자유치 : 엔젤투자, VC(벤처캐피탈), 크라우드 펀딩 등의 투자처, 향후 투자유치 추진전략 및 방법 등 - 인수·합병(M&A) : M&A를 통한 사업확장 또는 출구전략에 대한 중·장기 전략 - 기업공개(IPO) : 기업의 경쟁력 강화, 투자자금 회수 등을 위한 IPO 중·장기 전략 - 정부지원금 : R&D, 정책자금 등 정부지원금을 통한 자금 확보 전략
4. 팀 구성 (Team)	**4-1. 대표자 및 팀원의 보유역량** - 대표자 및 팀원(업무파트너 포함) 보유하고 있는 경험, 기술력, 노하우 등 기재 **4-2. 사회적 가치 실천계획** - 양질의 일자리 창출을 위한 중소기업 성과공유제, 비정규직의 정규직화, 근로시간 단축 등 사회적 가치 실천계획을 기재

창업사업화 지원사업 사업계획서

※ 본문 10page 내외로 작성(증빙서류 등은 제한 없음), '파란색 안내 문구'는 삭제하고 검정색 글씨로 작성하여 제출, 양식의 목차, 표는 변경 또는 삭제 불가(행추가는 가능, 해당사항이 없는 경우 공란으로 유지)하며, 필요시 사진(이미지) 또는 표 추가 가능

☐ 일반현황 (* 사업별 특성에 따라 일반현황 작성항목은 변경 가능)

※ 개인사업자는 '개업연월일', 법인사업자는 '회사성립연월일'을 기재 (최초 설립한 사업자 기준)

창업아이템명				
신청자 성명		생년월일	1900.00.00	**성별** 남 / 여
직업	교수 / 연구원 / 일반인 / 대학생...	창업유무	예비창업자 / 기창업자(○년차)	
기업명	○○○○	사업장 소재지	○○도 ○○시	
개업연월일 (회사성립연월일)	20××. 00. 00	사업자 구분	예비창업자 / 예비창업팀 / 개인사업자 / 법인사업자 / 공동대표(개인, 법인)	
기술분야	정보·통신, 기계·소재 (* 온라인 신청서와 동일하게 작성)			

사업비 구성계획 (백만원)	정부지원금		00백만원	주요성과 ('21년 기준)	고용(명)	0명 (대표자 제외) ※ 신청일 기준 현재 고용인원
	대응 자금	현금	00백만원		매출 (백만원)	00백만원 ※ '24년 총 매출
		현물	00백만원		수출 (백만원)	00백만원 ※ '24년 총 수출 (수출실적 발생 당월 기준환율 기준)
	합계		00백만원		투자 (백만원)	00백만원 ※ '24년 총 투자유치

팀 구성 (신청자 제외)					
순번	직급	성명	담당업무	주요경력	비고
1	공동대표	○○○	S/W 개발 총괄	컴퓨터공학과 교수	공동대표
2	대리	○○○	해외 영업	미국 ○○대 경영학 전공	팀원
...					
...					
...					
...					

☐ 창업아이템 개요(요약)

창업아이템 소개	· ※ 핵심기능, 소비자층, 사용처 등 주요 내용을 중심으로 간략히 기재	
창업아이템의 차별성	· ※ 창업아이템의 현재 개발단계를 기재 예) 아이디어, 시제품 제작 중, 프로토타입 개발 완료 등	
국내외 목표시장	· ※ 국내 외 목표시장, 판매 전략 등을 간략히 기재	
이미지	※ 아이템의 특징을 나타낼 수 있는 참고 사진(이미지) 또는 설계도 삽입	※ 아이템의 특징을 나타낼 수 있는 참고 사진(이미지) 또는 설계도 삽입
	< 사진(이미지) 또는 설계도 제목 >	< 사진(이미지) 또는 설계도 제목 >
	※ 아이템의 특징을 나타낼 수 있는 참고 사진(이미지) 또는 설계도 삽입	※ 아이템의 특징을 나타낼 수 있는 참고 사진(이미지) 또는 설계도 삽입
	< 사진(이미지) 또는 설계도 제목 >	< 사진(이미지) 또는 설계도 제목 >

1. 문제인식 (Problem)

1-1. 창업아이템의 개발동기

※ 국내·외 시장(사회·경제·기술)의 문제점을 혁신적으로 해결하기 위한 방안 등을 기재

○

 -

 -

○

 -

 -

1-2 창업아이템의 목적(필요성)

※ 창업아이템의 구현하고자 하는 목적, 국내·외 시장(사회·경제·기술)의 문제점을 혁신적으로 해결하기 위한 방안 등을 기재

○

 -

 -

○

 -

 -

2. 실현가능성 (Solution)

2-1. 창업아이템의 사업화 전략

※ 비즈니스 모델(BM), 제품(서비스) 구현정도, 제작 소요기간 및 제작방법(자체, 외주), 추진일정 등을 기재

 ○

 -

 ○

 -

< 사업 추진일정 >

추진내용	추진기간	세부내용
제품보완, 신제품 출시	2023.0.0. ~ 2024.0.0.	OO 기능 보완, 신제품 출시
홈페이지 제작	2023.0.0. ~ 2024.0.0.	홍보용 홈페이지 제작
글로벌 진출	2023.0.0. ~ 2024.0.0.	베트남 OO업체 계약체결
투자유치 등	2023.0.0. ~ 2024.0.0.	VC, AC 등
...		

2-2. 창업아이템의 시장분석 및 경쟁력 확보방안

※ 기능·효용·성분·디자인·스타일 등의 측면에서 현재 시장에서의 대체재(경쟁사) 대비 우위요소,
 차별화 전략 등을 기재

 ○

 -

 -

 ○

 -

3. 성장전략 (Scale-up)

3-1. 자금소요 및 조달계획

> ※ 자금의 필요성, 금액의 적정성 여부를 판단할 수 있도록 사업비(정부지원금+대응자금(현금)+현물)의
> 사용계획 등을 기재(신청사업의 운영지침 및 사업비관리기준에 근거하여 작성)

○

 -

 -

○

 -

 -

< 정부지원금 집행계획(정부예산+대응자금(현금)) >

비 목	산출근거	금액(원)	
		정부지원금	대응자금 (현금)
재료비	• DMD소켓 구입(00개×0000원)	3,448,000	
	• 전원IC류 구입(00개×000원)	7,652,000	
외주용역비	• 시금형제작 외주용역(OOO제품 플라스틱금형제작)		7,000,000
지급수수료	• 국내 OOO전시회 참가비(부스임차, 집기류 임차 등 포함)		
...			
...			
...			
...			
합 계			

3-2. 시장진입 및 성과창출 전략

3-2-1. 내수시장 확보 방안 (경쟁 및 판매가능성)

> ※ 내수시장을 중심으로 주 소비자층, 주 타겟시장, 진출시기, 시장진출 및 판매 전략, 그간 성과 등을 구체적으로 기재

 ○

 -

 ○ **내수시장 진출 실적** ※ 관련실적이 없는 경우 '해당사항 없음'으로 기재

유통채널명	진출시기	판매 아이템	판매금액
롯데마트	2024.12.14. ~ 2024.12.22.		○○○백만원
...			
...			

 ○ **내수시장 매출 예상**

유통채널명	진출시기	판매 아이템	판매금액
롯데마트	2024.12.14. ~ 2024.12.22.		○○○백만원
...			
...			

3-2-2. 해외시장 진출 방안 (경쟁 및 판매가능성)

> ※ 해외시장을 중심으로 주 소비자층, 주 타겟시장, 진출시기, 시장진출 및 판매 전략, 그간 성과 등을 구체적으로 기재

 ○

 -

 ○

○ **글로벌 진출 실적** ※ 관련실적이 없는 경우 '해당사항 없음'으로 기재

수출국가수	수출액	수출품목수	수출품목명
0개국	000백만원	00개	000, 000, 000
...			
...			

○ **글로벌 진출 역량** ※ 관련실적이 없는 경우 '해당사항 없음'으로 기재

해외특허 건수 (출원 제외)	국제인증 건수	국제협약체결 건수 (외국 현지기업과 MOU, NDA 등)
0건	00건	00건
...		
...		

○ **수출분야 핵심인력 현황** : 00명

※ 수출인력이 없는 경우 '해당사항 없음'으로 기재
※ 수출분야 핵심인력 예시
 - 임직원 중 수출 또는 무역관련 회사 경력자, 임직원 중 1년 이상 해외 근무 경험자, 임직원 중
 해외학위(학사 이상) 보유자 등

성 명	직 급	주요 담당업무	경력 및 학력
000	과장	영어권 수출	00무역회사 경력 3년
...			베트남 현지 무역업체 2년 근무
...			
...			

○ **해외시장 매출 예상**

유통채널명	진출시기	판매 아이템	판매금액
아마존	2024.12.14. ~ 2025.2.22.		000백만원
...			
...			

3-3. 출구(EXIT) 목표 및 전략

3-3-1. 투자유치

※ 엔젤투자, VC(벤처캐피탈), 크라우드 펀딩 등의 투자처, 향후 투자유치 추진전략 및 방법 등 기재

○

 -

○

 -

3-3-2. 인수·합병 (M&A)

※ M&A를 통한 사업확장 또는 출구전략에 대한 중·장기 전략을 기재

○

 -

○

3-3-3. 기업공개 (IPO)

※ 기업의 경쟁력 강화, 투자자금 회수 등을 위한 IPO 중·장기 전략을 기재

○

 -

3-3-4. 정부지원금

※ R&D, 정책자금 등 정부지원금을 통한 자금 확보

○

 -

4. 팀 구성 (Team)

4-1. 대표자 및 팀원의 보유역량

○ 대표자 현황 및 역량

> ※ 창업아이템과 관련하여 대표자가 보유하고 있는 이력, 역량 등을 기재

-

○ 현재 재직인원 및 고용계획

> ※ 사업 추진에 따른 현재 재직인원 및 향후 고용계획을 기재

-

현재 재직인원 (대표자 제외)		명	추가 고용계획 (협약기간내)		명

○ 팀원현황 및 역량

> ※ 사업 추진에 따른 현재 고용인원 및 향후 고용계획을 기재
> * 일자리 안정자금이란? : 최저임금 인상에 따른 소상공인 및 영세중소기업의 경영부담을 완화하고,
> 노동자의 고용불안을 해소하기 위하여 정부에서 근로자 보수를 지원(고용노동부, 근로복지공단)

순번	직급	성명	주요 담당업무	경력 및 학력 등	채용 연월	일자리 안정자금 수혜여부
1	과장	○○○	S/W 개발	컴퓨터공학과 교수	'23. 8	O / X
2	...		해외 영업 (베트남, 인도네시아)	○○기업 해외영업 경력 8년	채용 예정	
3	...		R&D	○○연구원 경력 10년		

○ 추가 인력 고용계획

순번	주요 담당업무	요구되는 경력 및 학력 등	채용시기
1	S/W 개발	IT분야 전공 학사 이상	'25. 1
2	해외 영업 (베트남, 인도네시아)	글로벌 업무를 위해 영어회화가 능통한 자	
3	R&D	기계분야 전공 석사 이상	

○ 업무파트너(협력기업 등) 현황 및 역량

※ 창업아이템 개발에 필요한 협력사의 주요역량 및 협력사항 등을 기재

순번	파트너명	주요역량	주요 협력사항	비고
1	○○전자		테스트 장비 지원	~'25.1
2	...			협력 예정
3	...			

4-2. 사회적 가치 실천계획

※ 양질의 일자리 창출을 위한 중소기업 성과공유제, 비정규직의 정규직화, 근로시간 단축 등 사회적 가치 실천계획을 기재
 * **중소기업 성과공유제 개요** : 중소기업 근로자의 임금 또는 복지 수준 향상을 위해 사업주가 근로자간에 성과를 공유하는 제도 (중소기업 인력지원 특별법 제27조의 2)

구분		내용
현금	경영성과급	기업 차원에서 이익 또는 이윤 등의 경영성과가 발생했을 때 해당 성과를 회사 종업원들과 공유하는 경영활동
	직무발명보상	종업원, 법인의 임원 또는 공무원이 개발한 직무발명을 기업이 승계 소유하도록 하고, 종업원 등에서 직무발명의 대가에 상응하는 정당한 보상을 해주는 제도
주식	우리사주	'우리 회사 주식 소유제도'의 줄임말로, 근로자가 자신이 근무하는 회사의 주식을 취득 보유할 수 있도록 하는 제도
	주식매수선택권 (스톡옵션)	회사가 정관으로 정하는 바에 따라 임직원 등에게 미리 정해진 가격으로 신주를 인수하거나 회사의 주식을 매수할 수 있는 권리를 부여하는 것
공제 및 기금	내일채움공제	5년 이상 장기재직한 핵심인력에게 중소기업과 핵심인력의 공동적립금과 복리이자를 성과보상금 형태로 지급하는 제도
	과학기술인공제회	과학기술인에 대한 생활안정과 복리를 도모하기 위해서 설립된 공제기구
	사내근로복지기금	근로자의 복지를 위해 기업이 이익금을 출연해 조성한 기금

* 출처 : 중소기업 성과공유제 활성화 방안, 중소기업연구원, 2016
* 대중소기업 상생협력 촉진에 관한법률 제8조(상생협력 성과의 공평한 배분)의 성과공유제와는 다른 제도임

○

-

< 중소기업 성과공유제 도입현황 및 계획 >

제도명	도입 여부	주요내용	실적*
내일채움공제	완료('24.07)	정관 취업규칙 등 내부 규정과 주요내용을 발췌하여 기재	근로자 2인 적용
스톡옵션	완료('25.06)	'26.6월 제도도입 이후 기업 주주총회를 통해 스톡옵션 부여	총 0명, 000주 (0000원) 행사
사내근로복지기금	예정('25.06)	기금조성 및 기금법인 설립, 운용규정 마련	00백만원
...			

대학생 Startup 성공 story

▲ Microsoft 창업자 「빌 게이츠」

빌 게이츠는 고등학교 시절 제너럴 일렉트릭(GE)의 컴퓨터 시스템을 접한 후 프로그래밍에 매료되어, DEC(Digital Equipment Corporation)의 미니컴퓨터 사용 시간을 구매하였다. 이후 게이츠를 포함한 네 명의 고교 동창(폴 앨런, 릭 와일랜드, 켄트 에번스)은 DEC 시스템의 운영 체제가 가진 버그를 이용해 공짜로 컴퓨터를 사용한 것이 발각되어 이 회사로부터 사용을 금지당하기도 했다.

고등학교 졸업 후 하버드 대학교에 진학하여 법학예과를 전공하고 있었지만, 그는 프로그래밍에 대해 꾸준히 관심이 있었다. 그러던 중, '알테어 8800'(세계 최초의 상업용 조립식 개인용 컴퓨터, '마이크로인스트레이팅시스템사'가 1974년에 최초 판매)을 시연한 '포퓰러 일렉트로닉스'(Popular Electronics)에 관한 기사를 읽고, 본인이 알테어(Altair)를 가지고 있지 않고 그것에 대한 코드도 쓰지 않았음에도 단지 MITS사의 반응을 알아보고자 MITS사에 연락해 자신이 플랫폼용 BASIC 인터프리터 작업을 하고 있다고 알렸다.

그러자 MITS사의 '에드 로버츠 사장'이 직접 만나 시범을 보여주길 요청했다. 몇 주 동안 게이츠와 친구들은 미니컴퓨터로 작동하는 알테어 에뮬레이터를 개발한 뒤 BASIC 인터프리터를 개발했다. 이후 뉴멕시코주 앨버커키에 있는 MITS 사무실에서 시범은 성공적으로 진행되었고, MITS와 계약으로 이어졌다. 이를 계기로 게이츠는 1975년 친구인 '폴 앨런'과 함께 마이크로소프트를 설립하였고, '마이크로컴퓨터'와 '소프트웨어'의 합성어인 'Micro-Soft'라고 회사 이름 지었다. 이것이 지금의 '마이크로소프트'로 성장하게 되었다.

출처: https://en.wikipedia.org/wiki/Bill_Gates

Summary

◎ 사업계획서의 개념

- 사업계획서(Business Plan)는 기업에서 기존에 진행 중인 사업뿐만 아니라 신규 사업 아이템 기획, 신규 시장 진출, 창업을 준비하고자 할 때 향후 진행될 사업의 내용 및 세부 일정 계획을 구체적으로 기록, 정리 검토하기 위해 작성하는 문서이다.
- 사업계획서 작성할 때는 목표중심(Goal-oriented), 명료성(Clarity), 객관성(Objectivity), 차별성(Differentiation), 일관성(Consistency), 단순성(Simplicity) 등과 같은 기본적인 특성 유지가 필요하다.

◎ 사업계획서 작성 방법

- 사업계획서 작성의 주요 프로세스는 먼저 제목과 주소, 연락처 등을 표기한 표지/목차를 작성하고, 사업계획서의 요약, 회사개요, 외부환경분석, 사업전략, 재무계획, 위기/대응, 실행일정, 첨부자료 단계 순으로 작성한다.
- 좋은 사업계획서를 작성하기 위해서는 객관적 근거에 기반을 둔 자료 확보, 주요내용의 강조 및 핵심역량 부각, 전문용어보다는 이해 가능한 평이한 용어의 사용, 잠재 위험요소 및 대응방안 기술, 목표 달성에 대한 자신감을 명료하게 기술, 성장가능성 집중 부각, 정확한 소요자금 및 실현 가능한 자금조달 계획 제시 등이 필요하다.

제5장

지식재산권

학습목표

1. 지식재산권의 개념을 이해한다.

2. 지식재산권의 종류를 이해한다.

3. 창업기업의 지식재산권 활용을 이해한다.

I 지식재산권의 개념

1 지식재산권의 의의

지식재산권(IPR: Intellectual Property Rights)은 법령 또는 조약 등에 따라 인정되거나 보호되는 지식재산에 관한 권리를 말한다(지식재산기본법 제3조 제3호). 지식재산기본법 제3조에 의하면, 지식재산은 인간의 창조적 활동 또는 경험 등에 의하여 창출되거나 발견된 지식·정보·기술, 사상이나 감정의 표현, 영업이나 물건의 표시, 생물의 품종이나 유전자원(遺傳資源), 그 밖에 무형적인 것으로서 재산적 가치가 실현될 수 있는 것으로 정의되고 있다. 한편으로, 신지식재산은 경제·사회 또는 문화의 변화나 과학기술의 발전에 따라 새로운 분야에서 출현하는 지식재산을 말한다.

지식재산권이란 기존의 유형적인 재산을 보호하고 권리를 부여하는 고전적인 재산권에서 벗어나, 무형의 지식, 즉 교육, 연구, 문화, 예술, 기술 등 인간이 창조한 모든 것에 대한 재산권을 보호하고 권리를 부여한다(나무위키, 2023). 이는 인간이 적극적으로 창작을 할 수 있도록 보호해주는 장치라고 할 수 있다.

지식재산권은 발명품, 문학 및 예술 작품, 디자인, 상업에서 사용되는 상징, 이름 및 이미지와 같은 마음의 창조물을 말한다. 예를 들어, 지식재산권은 특허, 저작권 및 상표권 등에 의해 법적으로 보호되며, 이는 사람들이 자신이 발명하거나 창조한 것으로부터 인정을 받거나 금전적인 이익을 얻을 수 있게 해준다. 지식재산권은 혁신자의 이익과 더 넓은 공익 사이에 적절한 균형을 이루도록 함으로써 창의성과 혁신이 번창할 수 있는 환경을 조성하는 것을 목표로 한다(WIPO, 2023).

지식재산권은 지적소유권이라고도 하며 인간이 지적 창조물 중에서 법으로 보호할 만한 가치가 있는 것들에 법이 부여한 권리이다. 요컨대, 지식재산권을 가진 기업은 해당 지식재산에 대한 독점적이고 배타적인 권리를 갖는다.

최초의 특허법(1474년, 베니스 특허조례)은 르네상스 이후 북부 이탈리아 도시 베니스에서 모직물공업 발전을 위해 제정하여 제도적으로 발명을 보호한 것이 시초이다. 현대적 특허법은 영국의 '전매조례'(Statute of Monopolies: 1624-1852)이며 선발명주의를 채택하고 발명자에게 14년간 독점권을 인정하였다.

지식재산권은 권리를 법적으로 보호한다는 의미에서 헌법과 여러 법률에서 규정하고 있다. 헌법 제22조에서는 "모든 국민은 학문과 예술의 자유를 가진다.", "저작자·발명가·과학기술자와 예술가의 권리는 법률로써 보호한다."라고 명문화하고 있다.

독점규제 및 공정거래에 관한 법률 제117조에서는 "이 법은 「저작권법」, 「특허법」, 「실용신안법」, 「디자인보호법」 또는 「상표법」에 따른 권리의 정당한 행사라고 인정되는 행위에 대해서는 적용하지 아니한다."라고 규정하여 지식재산권의 독점적 권리를 인정하고 있다.

부정경쟁 방지 및 영업비밀 보호에 관한 법률 제1조에서는 "이 법은 국내에 널리 알려진 타인의 상표·상호(商號) 등을 부정하게 사용하는 등의 부정경쟁행위와 타인의 영업비밀을 침해하는 행위를 방지하여 건전한 거래질서를 유지함을 목적으로 한다."라고 규정하여 지식재산권을 보호하고 부당한 사용에 대해 법률로 제한함을 명시하고 있다.

특허분쟁 사례

1. 코닥(Kodak)과 폴라로이드(Polaroid)의 특허분쟁

- 1948년: 폴라로이드가 세계 최초로 즉석카메라 발명 성공
- 1976년: 폴라로이드는 코닥이 자사의 즉석사진 관련 특허침해 소송 제기
- 1985년: 1심 법원은 코닥이 폴라로이드의 특허를 침해한 사실을 인정하는 판결 선고
- 1985년: 코닥은 1심 판결에 불복해 미국 연방항소법원(CAFC; 특허소송전담법원)과 대법원에 제소
- 1990년: 코닥 패소

※ 소송 결과
- 손해배상금 8억 7,300만 달러
- 코닥이 판매한 17,650만 대 즉석카메라 회수비용: 5억 달러
- 변호사 지급 소송비용: 1억 달러
- 공장 신설에 투자한 비용: 15억 달러
- 공장폐쇄로 인한 종업원 해고: 700명
- 총손실액 약 30억 달러!

2. 삼성과 애플의 특허분쟁

- 2011년: 애플이 미국 캘리포니아 지방법원에 특허 및 디자인 침해로 삼성을 제소
- 2012년: 캘리포니아 지방법원 배심원 평결, "삼성전자가 애플에 10억 5천만 달러를 배상할 것"
- 2014년: 캘리포니아 지방법원 1심 최종 판결, "삼성전자가 애플에 9억 3천만 달러를 배상할 것" (삼성전자 항소)
- 2017년: 1심 법원 배심원 재평결, "삼성전자가 애플에 5억 3,900만 달러를 배상할 것"
- 2018년: 삼성전자–애플, 특허분쟁 종결 합의

2 지식재산권의 중요성

지식재산권은 여러 가지 측면에서 중요성이 있다. 첫째, 지식재산권은 선진기술 수단으로서 중요하다. 개발도상국가도 선진국 제품과 동등한 입장에서 경쟁하기 위해서는 높은 수준의 기술을 사용해야 하는데 이러한 기술을 사용하기 위해 지식재산권은 필요하다. 둘째, 지식재산권은 국제통상 문제 해결에 중요하다. 현대는 특허전쟁 시대라 불릴 만큼 지식재산권과 관련된 분쟁이 끊이지 않고 있다. 마지막으로, 지식재산권은 국가 신성장 동력으로서 중요하다. 선진국에서는 이미 지식재산권이 오래전부터 성장 동력으로서 그 기능을 하고 있으며, 이에 지식재산권의 개발을 장려하고 보호하는 정책이 필요하다.

기술유출 활성화…"IP 보호 강화해야"

기술산업 발전이 거듭할수록 기업의 기술유출 피해가 끊임없이 발생하고 있다. 이에 지식재산권(IPR) 및 특허 침해 등에 대한 보호 장치를 강화해야 한다는 주장에 힘이 실린다. 2023년 8월 24일, 특허청과 한국지식재산연구원의 '2022 지식재산 통계연보'에 따르면, 국내 지식재산권 출원은 2018년 48만 245건, 2019년 51만 968건, 2020년 55만 7,256건, 2021년 59만 2,615건, 2022년 55만 6,436건 등이다. 경기 침체로 인해 출원 건수가 감소했지만, 우리나라 국제특허출원(PCT)은 전년 대비 6.5% 늘며 세계 4위를 지켰다.

이면에선 기술 유출이 지속되고 있다. 안철수 국민의힘 의원실이 국가정보원으로부터 제출받은 자료에 의하면, 총 128건의 산업기술이 2017년부터 2023년 6월까지 해외로 유출됐다. 그중 39건은 국가핵심기술 유출로, 전체의 30.4%에 이른다. 대기업의 국가핵심기술 유출은 25건으로 중소기업 11건에 비해 2배 이상 많다. 그러나 전체 해외 기술 유출 건수는 중소기업이 76건으로 대기업 42건보다 많았다.

한류 열풍으로 국산 제품이 인기를 끌며 국내 기업이 저작권을 침해당하는 사례도 늘었다. 정부의 중국 내 저작권 침해 대응은 지난 5월 기준 2만 건을 넘어섰으며, 지난해 같은 기간보다 17%가량 늘었다. 이에 IPR을 보호할 수단을 즉각 마련해야 한다는 의견이 제기되고 있다.

실제로, 한국지식재산연구원은 지식재산권을 등록한 중소기업의 15% 정도가 지식재산권 침해를 경험했다고 밝혔다. 가장 많이 언급된 영향은 매출액 감소와 지식재산권 보호에 대한 인식 개선으로 조사되었다. 중소기업 40%는 지식재산권 침해에 대해 시장 모니터링을 하지 않는데, 자원과 역량이 부족하기 때문이다. 정부도 대책을 마련했다. 중소벤처기업부는 지난 2015년 기술분쟁 조정·중재 제도를 도입하였다. 기술침해를 겪은 중소기업이 소송 대비 신속하고 적은 비용으로 기술분쟁을 극복할 수 있도록 돕기 위함이다.

다만 통계를 살펴보면, 제도 도입 이후 2022년까지 접수된 총 177건 사건(진행 중 3건) 중 89건은 신청인의 취하, 피신청기업의 참여거부 등으로 인해 불가항력적으로 조정안 제시까지 진행되지 못하고 종결되었다. 조정이 성립한 사례는 22.6%인 40건에 그쳤다. 이에 중기부는 85건에 대해 조정안을 제시했고, 그중 47.1%인 40건의 조정이 성립되었다. 업계는 기술과 지식재산권이 기업을 넘어 국가경쟁력을 좌우하는 시대가 도래한 만큼 보다 적극적이고 선제적인 대책 마련이 필요하다는 지적이다.

과거 IP침해 피해를 입어 외국 기업과 소송을 벌였던 중소기업 관계자는 "규모가 작은 기업은 모니터링 여력이 미흡해 지식재산권 도용 피해 사실을 비교적 늦게 알게 되는 경우도 잦다"라며 "특히 외국 기업과의 소송 과정은 쉽지 않은 만큼 정부 차원의 신속한 대책 마련이 필요하다"라고 말했다.

출처: 김혜나(2023).

II 지식재산권의 종류

　지식재산권은 창작 보호 여부, 법 목적, 규제 형식 등 여러 가지 기준에 의해 다양하게 분류해 볼 수 있다. 지식재산권은 크게 산업과 경제발전을 목적으로 하는 산업재산권(특허법, 실용신안법, 상표법, 디자인보호법 등), 문화예술분야의 발전을 목적으로 하는 저작권, 반도체 배치설계법을 비롯한 사회/기술의 변화에 따른 새로운 분야의 발전을 목적으로 하는 신지식재산권으로 구분된다.

〈그림 26〉 지식재산권의 종류

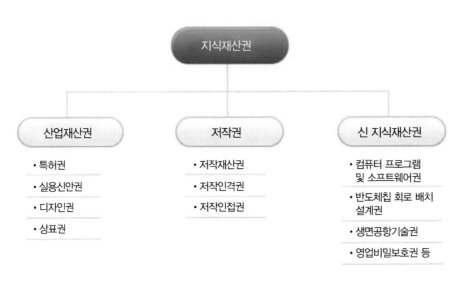

출처: 무조건 살아남는 창업기행(2021).

1 산업재산권

산업재산권은 산업 영역에의 기여에 대한 보호를 본질로 하며 산업상 이용가치를 갖는 발명 등에 관한 권리를 의미한다. 산업재산권에는 특허권, 실용신안권, 디자인권 및 상표권이 있다.

〈표 13〉 산업재산권의 종류

종류	특허권	실용신안권	디자인권	상표권
정의	자연법칙을 이용한 기술적 사상의 창작으로서 고도한 발명(대발명)	자연법칙을 이용한 기술적 사상의 창작인 고안(소발명)	물품의 형상·모양·색채 또는 이들을 결합한 것으로서 시각을 통하여 미감을 일으키게 하는 것	타인의 상품과 식별하기 위하여 사용되는 기호·문자·도형·입체적 형상·색채·홀로그램·동작 또는 이들을 결합한 것
보호대상	모든 발명	물품의 형상·구조 또는 조합에 관한 고안에 한정	물품의 디자인	상품 및 서비스에 사용하는 표장(브랜드)
존속기간	설정등록을 통해 효력이 발생하며, 존속기간은 출원일부터 20년	설정등록을 통해 효력이 발생하며, 존속기간은 출원일부터 10년	설정등록한 날부터 효력이 발생하며, 디자인 등록출원일 후 20년이 되는 날까지 존속	상표권의 존속기간은 설정등록이 있는 날로부터 10년
등록요건	신규성, 진보성 등 실체적 요건	신규성, 진보성 등 실체적 요건	공업상 이용가능성, 신규성, 창작 비용이성	인적 요건(개인 또는 법인)과 실체적 요건(식별력)

출처: 특허청; 황보윤 외(2019).

(1) 특허권

특허권은 새로운 기술에 대한 발명을 한 사람이나 기업이 그 기술을 독점적으로 사용할 수 있는 권리로 자연법칙을 이용한 기술적 사상의 창작으로서 고도한 것을 보호 대상으로 한다. 특허(Patent)의 어원은 '무언가를 열고 개방하는' 의미의 라틴어 'Patere'에 기원을 두고 있다. 특허는 발명한 자 또는 그의 정당한 승계인에게 그 발명을 대중에게 공개한 대가로 일정 기간 배타적인 권리를 주는 행정행위를 말한다.

기업이 특허받기 위해서는 신규성, 진보성, 산업상 이용가능성이 충족되어야 성립된다. 신규성은 특허출원 시를 기준으로 발명의 내용이 사회 일반에 공개되지 않은 신규인 것을

의미한다. 진보성은 출원 발명이 속하는 기술 분야에서 통상의 지식을 가진 자가 선행기술로부터 쉽게 발명할 수 없는 정도를 의미한다. 산업상 이용가능성은 실제로 산업적으로 이용할 수 있지 않은 발명은 특허등록이 거절된다는 것을 의미한다.

특허출원 후 심사 절차는 방식심사 → 출원공개 → 실체심사 → 특허결정 → 등록공고의 다섯 가지로 이루어진다. 첫째, 방식심사는 출원의 주체, 법령이 정한 방식상 요건 등 절차의 흠결을 점검하는 것이다. 둘째, 출원공개는 출원일부터 1년 6개월이 경과한 후 또는 출원인이 신청한 경우에는 해당 출원을 특허공보에 출원 공개한다. 셋째, 실체심사는 발명의 내용파악, 선행기술 조사 등을 통해 특허 여부를 판단하는 것이다. 넷째, 특허결정은 심사결과 거절이유가 존재하지 않을 때 특허결정서를 출원인에게 통지하는 것이다. 마지막으로, 등록공고는 특허권이 설정 등록되면 그 내용을 일반인에게 공개하는 것이다.

<그림 27> 특허출원 후 심사절차

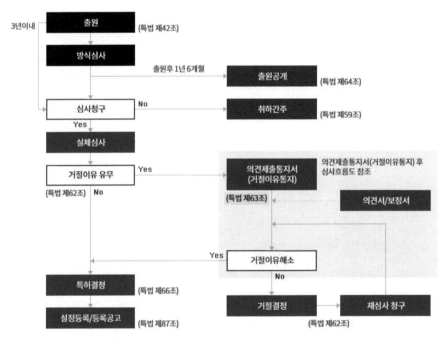

출처: 특허청 홈페이지(2024).

(2) 실용신안권

실용신안권은 새로운 아이디어나 기술이 아닌, 기존의 제품이나 기술을 개선하거나 변형

한 것에 대한 권리로 물품이나 물품의 형상·구조·조합을 자연법칙을 이용하여 기술적으로 창작하는 고안을 보호의 객체로 하는 권리를 말한다. 실용신안권은 신규성과 진보성 등 실체적 요건을 등록요건으로 하며, 실용신안권의 권리 행사의 요건은 설정등록이 되어야 하며, 권리의 존속기간은 출원일로부터 10년이다.

(3) 디자인권

디자인권은 제품의 외관 디자인을 보호하는 권리로써, 제품의 형태, 색상, 패턴, 질감 등 외관적인 특성을 독특하게 디자인한 것에 대해 부여하는 권리이다. 디자인이란 물품(물품의 부분 및 글자체 포함)의 형상·모양·색채 또는 이들을 결합한 것으로서 시각을 통하여 미감을 일으키게 하는 것을 의미한다.

디자인의 성립 요건에는 물품성, 형태성, 시각성 및 심미성이 있다(특허청, 2023). 물품성은 독립거래가 가능한 구체적 물품으로서 유체동산이어야 함을 말한다. 형태성은 '형상·모양·색채'와 같은 물품의 외관에 관한 디자인의 형태성의 요소를 말한다. 물품은 유체동산이므로 글자체를 제외하고 형상이 결합하지 않은 모양 또는 색채만의 디자인 및 모양과 색채의 결합디자인의 디자인권은 인정되지 아니한다. 시각성은 육안으로 식별할 수 있는 디자인을 원칙으로 하는 것을 의미한다. 심미성이란 해당 물품으로부터 미(美)를 느낄 수 있도록 처리된 것을 말한다.

(4) 상표권

상표권은 특정 브랜드나 제품을 대표하는 로고, 이름, 심볼 등을 보호하는 권리이다. 상표는 자기의 상품과 타인의 상품을 식별하기 위해 사용하는 표장을 말하며 표장이란 '기호, 문자, 도형, 소리, 냄새, 입체적 형상, 홀로그램, 동작 또는 색채 등으로서 그 구성이나 표현 방식에 상관없이 상품의 출처를 나타내기 위해 사용하는 모든 표시'를 의미한다(상표법 제2조). 광의의 상표개념으로서는 상표 외에 단체표장, 증명표장, 업무표장을 포함한다. 상표는 자타상품의 식별 기능, 출처표시 기능, 품질보증 기능, 광고선전 기능 및 재산적 기능을 갖는다.

<그림 28> 카톡의 소리상표 등록

상품분류: 09 38
출원(국제등록)번호 : 4020190039882
등록번호 : 4015658260000
출원공고번호 : 4020190117458
도형코드 : 980100

출처: 카카오톡 홈페이지(2024); 특허정보검색서비스(kipris)

<그림 29> 산업재산권(예시)

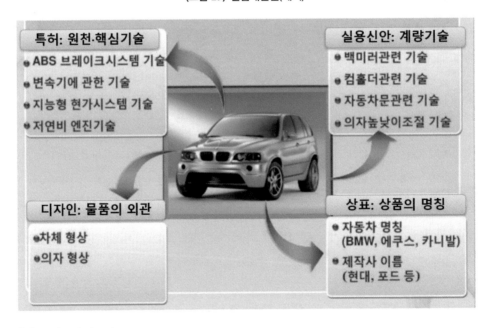

출처: Zsombor Feher(2019)

2 저작권

저작권은 인간의 사상 또는 감정을 표현한 창작물에 대하여 그 창작자가 갖는 권리이다. 저작권은 저작인격권과 저작재산권으로 분류된다. 저작인격권은 저작자의 명예와 인격을 보호하기 위한 권리로 양도 또는 상속이 불가능하다. 한편, 저작재산권은 저작자의 경제적 이익을 보전해 주기 위한 권리로 권리의 전부 또는 일부의 양도나 이전이 가능하다.

〈그림 30〉 저작권의 종류

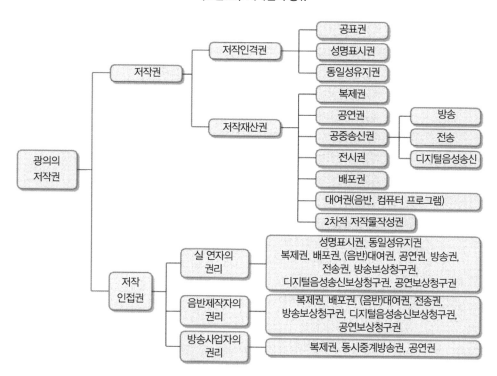

출처: 경영에세이 (2023).

저작권은 넓은 의미에서 저작인접권(실연자·음반제작자·방송사업자의 권리) 및 데이터베이스 제작자의 권리를 포괄한다. 한편, 저작권의 발생은 저작물의 창작과 동시에 이루어지며 등록, 납본, 기탁 등 일체의 절차나 방식을 요하지 않는다(저작권법 제10조 2항).

저작권과 관련하여 유명한 것이 '소니 보노법(Sony Bono Law)'이다. 이는 미국에서 시행된 저작권법 중 하나로, 저자 사후의 저작권 보호기간을 50년에서 70년으로 연장하였다. 1998

년 이 법의 제정을 주도한 연예인 출신의 소니 보노(Sony Bono) 하원의원의 이름을 따 '소니 보노 저작권연장법'이라 불리기도 한다. 특히 다수 만화영화의 저작권을 가진 디즈니사를 보호하는 효과가 매우 크다는 점에서 '미키 마우스법'으로 불리기도 한다(네이버 지식백과, 2024a).

〈표 14〉 저작권의 구분

구분	저작권	저작인접권
보호대상	• 주관적인 창작이 인정되는 저작물 • 인간의 사상이나 감정을 표현한 창작물(저작권법 제2조 제1호)	
등록요건	창작성(저작자 자신의 독자적인 사상이나 감정의 표현을 담고 있으면 가능)	
권리발생	창작시에 발생하며 별도의 등록을 요하지 않음	
유형	• 저작인격권: 저작자의 공표권, 성명표시권 동일성 유지권 • 저작재산권: 복제권, 공연권, 공중송신권, 전시권, 배포권, 대여권, 2차 저작물 작성권	• 실연자: 성명표시권, 동일성 유지권, 복제권, 공연권, 배포권, 대여권 방송권, 전송권, 보상청구권 • 음반 제작자: 복제권, 배포권, 대여권, 전송권, 보상청구권 • 방송사업자의 권리: 복제권, 동시중계방송권
보호기간	저작자의 생존 기간 + 사후 70년	공표/창작 시점으로부터 70년 (방송은 50년)

출처: https://www.copyright.or.kr
　　　https://blog.naver.com/aokw/221363989804

3 신지식재산권

신지식재산권은 전통적인 지식재산권 범주로는 보호가 어려운 컴퓨터 프로그램, 유전자 조작 동·식물, 반도체 설계, 인터넷, 캐릭터산업 등과 관련된 지식재산권을 신지식재산권이라고 한다. 신지식재산권의 유형에는 반도체 배치설계권, 생명공학 기술, 영업비밀 등이 있다.

반도체 배치설계권은 '반도체집적회로의 배치설계에 관한 법률'(약칭:반도체설계법)을 통해 보호하고 있으며, '반도체집적회로'란 반도체 재료 또는 절연(絶緣) 재료의 표면이나 반도체 재료의 내부에 한 개 이상의 능동소자(能動素子)를 포함한 회로소자(回路素子)들과 그들을 연결하는 도선(導線)이 분리될 수 없는 상태로 동시에 형성되어 전자회로의 기능을 가지도록 제

조된 중간 및 최종 단계의 제품을 의미한다(반도체설계법 제2조). 한편, '배치설계'란 반도체집적회로를 제조하기 위하여 여러 가지 회로소자 및 그들을 연결하는 도선을 평면적 또는 입체적으로 배치한 설계를 말한다. 우리나라에서는 1992년 12월 8일, 이 법을 제정하여 시행하고 있다. 현행 반도체설계법상 보호기간은 설정등록일로부터 10년이다.

생명공학 기술과 관련하여 유전자, 유전자변형생물, DNA chip, 배아줄기세포 등과 같은 생명공학 기술 또한 지식재산이라는 데에는 이견이 없지만 특허로 보호받기 위해서는 새로운 창작에 해당하여야 하는데 유전자는 과거에 이미 존재하였던 것이므로, 발명에 해당하지 않아 특허를 받을 수 없다는 것이 과거의 생각이었다. 그러나 인간의 노력으로 분리한 순수한 유전자는 생명체 내부의 다른 물질과 혼합된 유전자와 형태가 다르다고 볼 수 있다. 따라서 순수하게 분리한 유전자를 삽입한 유전자 변형 생명체, 배아줄기세포 등의 기술은 특허를 받을 수 있는 대상이다(황보윤 외, 2019).

영업비밀이란 공공연히 알려지지 아니하고 독립된 경제적 가치를 가지는 것으로서, 비밀로 관리된 생산방법, 판매방법, 그 밖에 영업활동에 유용한 기술상 또는 경영상의 정보를 말한다(부정경쟁방지 및 영업비밀보호에 관한 법률 제2조). 이는 상당한 노력에 의하여 비밀로 유지된 생산방법, 판매방법 기타 영업활동에 유용한 기술상 또는 영업상의 정보를 의미한다. 우리나라에서는 부정경쟁방지 및 영업비밀 보호에 관한 법률(약칭:부정경쟁방지법)로써 영업비밀을 보호하고 있다.

미키 마우스의 독점 저작권 2024년 소멸

'월트 디즈니' 하면 가장 먼저 떠오르는 캐릭터 '미키 마우스'의 독점 저작권이 2024년 만료된다. 지난 3일(현지 시간) 영국 일간 가디언은 미국 저작권법에 따라 미키 마우스의 월트 디즈니 저작권이 2024년이면 소멸한다고 언급했다. 미국 저작권법은 예술 작품에 대한 지식재산권의 경우 첫 출간 후 95년 뒤에 만료하도록 규정하고 있다. 해당 법에 따라 미키 마우스 캐릭터는 오는 2024년 저작권이 없는 공유재산으로 이용이 가능해진다.

미키 마우스는 디즈니의 상징이자 애니메이션 선구자로서 전 세계에서 큰 사랑을 받아왔다. 그의 여자친구 미니마우스, 강아지 플루토, 친구 도널드 덕과 구피 등 여러 캐릭터와 함께 130편이 넘는 영화에 출연했다. 만약 2024년에 저작권이 만료되면 모든 사람은 허가나 저작권료 지급 없이 이 캐릭터를 사용할 수 있게 된다. 이는 디즈니 외의 다른 사람들이 미키 마우스라는 캐릭터를 자유롭게 사용할 수 있다는 것을 의미한다.

미국 UCLA 법대 영화법률상담소 부소장인 다니엘 마예다 변호사는 "사람들이 미키 마우스를 이용해 새로운 줄거리를 창작하는 것이 허용될 것"이라면서도 "그 이야기가 디즈니 원작과 너무 비슷할 경우엔 저작권 문제에 직면할 수 있다"라고 말했다.

미키 마우스의 저작권 보호 기간은 원래 56년이었지만 1976년 이 기한이 다다르자, 디즈니는 로비를 통해 저작권법 보호기간을 75년까지 연장했다. 1998년 두 번째 기한이 만료될 위기에 처하자, 디즈니는 또다시 로비했고 보호 기한을 95년까지 늘렸다. 2023년 이전에 미키 마우스의 저작권이 풀리는 것을 막기 위해 월트 디즈니가 어떤 대처를 하고 있는지는 아직 알려지지 않고 있다.

출처: 임기수(2022).

창업기업의 지식재산권 활용

1 창업기업의 지식재산 필요성

지식재산은 국가의 경쟁력을 높이는 핵심 요소이며 기업의 본질가치를 향상하는 중요한 요인으로 기능을 한다. 최근 기업에서는 전체 기업가치 비중 중 지식재산 가치가 차지하는 비중이 증가하고 있으며 기존에 큰 비중을 차지하던 고정자산과 금융자산의 비중이 줄어드는 대신 기술, 브랜드 및 노하우 등 지식재산 중심으로 기업가치가 변화되고 있다. 지식재산이 기업과 국가의 경쟁력으로 자리매김함에 따라 세계 주요 국가는 새로운 국가 발전 전략의 일환으로 지식재산 전략을 수립하여 정책적으로 지식재산 강국 실현을 추진하고 있다(정동원, 2021).

또한, 지식재산은 기업이나 기술 사이에서 기술이전과 투자를 촉진할 수 있는 매개체 역할을 한다. 기업은 특허제도를 활용함으로써 필요한 기술을 선별적으로 정확히 도입할 수 있고 기술이전과 투자를 촉진할 수 있다. 기술개발 결과물에 대해 독점적이고 배타적인 권리를 보장함으로써 이전보다 진보된 기술개발을 가능하게 해주는 한편, 기술이 일반에게 공개됨으로써 기술의 전반적인 수준이 향상되도록 유도하기도 한다. 또한, 시장경제하에서 합법적으로 독점적이고 배타적인 권리를 부여함으로써 기술적 우위를 선점하게 함으로써 후발기업에 대해서는 진입장벽을 구축하고 신제품에 대한 소비자의 신뢰와 사업성과를 증대시킬 수 있으며, 나아가 진보된 기술개발이 가능하도록 한다(강성천, 2019).

창업기업은 시장진입 초기단계에서 경쟁기업의 위협을 피하고 경쟁력을 확보하기 위해서는 혁신의 결과물을 보호하는 지식재산권 확보가 필수적이다. 특허와 같은 지식재산은 독창성과 발전가능성, 현장적합성 등 다양한 측면으로 평가받아 출원되므로 이를 토대로

출시된 제품은 시장성 확보가 쉬워지게 된다. 산업 전체적으로도 특허와 같은 지식재산에 대한 접근과 취득이 용이할수록 창업은 활발하게 진행될 수 있다(정두희 외, 2019).

개그맨 특허 창업 'PET 원터치 제거식 포장용기'

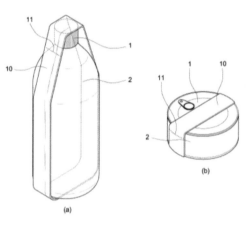

(a) (b)

개그맨 장동민이 최근 친환경 스타트업을 창업해 재활용 아이디어로 환경부 공모전에서 우수상까지 받았다. 장동민은 최근 스타트업 자본금을 9개월 만에 5,000만 원에서 약 4억 5,000만 원까지 늘리는 등 사업 확장에 나서고 있다. 10일 벤처투자업계에 따르면 장동민이 창업한 '푸른하늘'은 지난 1일 서울 강남구 코엑스에서 열린 '2023 환경창업대전'에서 스타기업부문 우수상을 받았다. 이 공모전은 녹색산업 유망 창업 아이템을 발굴하고 지원하기 위해 환경부가 주최, 한국환경산업기술원이 주관했다.

장동민이 공모전에 낸 아이디어는 "PET 원터치 제거식 용기 포장지"다. 이 아이디어는 병뚜껑을 돌리는 동시에 용기의 라벨지가 분리된다. 용기의 재활용을 위해 라벨지를 추가로 제거할 필요 없이, 라벨지가 병뚜껑에 접착·고정돼 용기의 분리배출을 간편하게 유도할 수 있는 것이 특징이다. 최근 라벨이 없는 페트병이 출시됐지만 라벨지가 부착된 제품이 대부분이다. 라벨지는 페트병과 다른 재료로 구성돼 있어 재활용을 위해선 페트병과 분리해야 한다. 장동민은 페트병에 접착제로 부착된 라벨지를 떼는 과정이 번거롭다는 점에서 착안해 해당 아이디어를 제시했다. 이 아이디어로 2021년 특허를 출원해 지난해 1월 정식 등록까지 마쳤다. 특허권자는 장동민과 푸른하늘의 사내이사인 함상진 씨다.

푸른하늘은 특허출원서를 통해 "(재활용 업체에서는) 용기를 재활용하는데 불필요하게 많은 인력이 투입되는 것이 현실이고, 이는 재활용의 취지에 비춰볼 때도 합리적이지 못하다"라며 "뚜껑의 원터치 회전 조작으로 포장지를 손쉽게 제거할 수 있도록 해 포장지의 분리배출을 유도할 수 있다"라고 설명했다.

출처: 남미래(2023).

② 창업기업의 지식재산 활용방법

(1) 자금조달

정부는 창업의 활성화와 창업기업의 경쟁력을 확보하기 위해 창업기업에 대한 지식재산 금융지원제도를 운영하고 있다. 창업기업은 정부의 이러한 정책적 지원제도를 활용함으로써 지식재산 확보를 쉽게 할 수 있고 시장에서의 경쟁력을 확보하는 시간을 단축할 수 있다.

먼저, 자금조달 방법으로 정부의 R&D 자금지원을 들 수 있다. 정부에서는 중소벤처기업부나 과학기술정보통신부 등 창업이나 기술개발을 담당하는 부처를 통해 보조금, 저금리 자금지원 등 R&D 지원사업을 수행하고 있는데 이때 관련 특허권의 보유 여부가 자격요건이거나 우선지원 대상이 되는 등 지식재산권이 중요한 역할을 한다.

특허권은 창업자금을 지원받는 데에도 유용하게 활용된다. 신용보증기금은 특허권을 보유한 기업을 우대하여 지원하는 '지식재산보증' 제도를 운용하고 있다. 한편, 기술보증기금은 '특허창업 특례보증' 제도를 운용 중이다. 산업은행은 특허권의 가치평가를 통해 대출하는 '지식재산담보대출' 제도를 운용하고 있고, 기업은행과 신한은행 등 시중은행은 지식재산담보대출 제도를 시행하고 있다.

또한, 지식재산권을 기반으로 중소기업에 투자하는 벤처캐피탈이나 자산운용사도 증가하고 있다. 예를 들면, 한국벤처투자는 특허청과 연계하여 특허계정 펀드를 운용하면서 우수 특허기술을 사업화하는 중소기업이 투자받아 성장할 수 있는 기반을 마련하고 있다.

(2) 마케팅 활용

지식재산권의 기업의 발명이나 고안을 공적 기관에서 인증해 준 것임을 고려할 때 지식재산권의 보유는 소비자나 외부기관의 신뢰를 높여줄 수 있다. 창업초기에 낮은 인지도와 소비자의 신뢰를 얻지 못하고 있는 창업기업은 이러한 지식재산권의 장점을 활용할 수 있다. 특허청에서는 지식재산권 보유와 활용, 관련 조직활용을 평가하는 '지식재산경영 인증제도'를 운영하고 있으며, 인증된 기업에는 우수발명품 우선구매 추천제도 가점부여, 한국방송광고진흥공사를 통한 광고비 및 제작비의 최대 70%를 할인해 주고 있다.

(3) 기술거래

기술거래에는 특허기술에 대한 소유권을 타인에게 완전히 이전하는 특허권 매매와 특허 소유권은 본인이 갖고 특허 기술의 실시권을 양도하고 로열티를 받는 라이선스 방식이 있다. 지식재산 보유기업은 이러한 기술거래를 활용할 수 있다. 자체 기술력을 보유한 창업기업은 보유기술을 양도하거나 실시권을 부여함으로써 수익을 창출할 수 있으며, 기술개발능력이 부족한 창업기업은 공공기관이나 연구소가 보유한 기술을 이전받음으로써 사업화를 위한 기술 기반을 확보할 수 있다.

(4) 신기술 인증

특허와 같은 지식재산권은 신기술인증(NET: New Excellent Technology)이나 신제품인증(NEP: New Excellent Product)을 통해 활용을 극대화할 수 있다. 한국산업기술진흥협회가 신기술이나 신제품의 인증을 심사하고, 국가기술표준원이 인증서를 발급한다. 인증된 신기술이나 신제품에 대해서는 공공기관에서 의무 구매하거나, 우수조달제품으로 지정하여 공동구매를 지원하고 혁신형 중소기업으로서 정책자금융자나 보증지원 시에도 우대하여 지원하고 있다. 스타트업과 같이 창업 초기에 있는 기업들은 이러한 인증제도를 활용함으로써 인지도와 신뢰도를 높여 시장에 빠르게 진출할 수 있고 안정적으로 시장에 안착할 수 있는 촉진제로 활용할 수 있다.

청년 Startup 성공 story

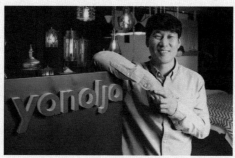

▲ 야놀자 창업자 「이수진」

국민 숙박앱 '야놀자'를 창업한 이수진 대표는 실업고와 전문대를 졸업하고 1997년 병역특례로 근무하면서 받은 월급을 모으기 시작하여 총 4천만 원가량을 모았으나 1년도 되지 않아 가진 돈을 모두 잃게 되었다. 이후 먹여주고 재워주는 모텔 일을 시작하게 되었고 이후 매니저, 총지배인까지 맡게 되었다.

모텔 특성상 잠도 제대로 못 자고 외로움에 지쳐 있던 그는 다음포털에 '모텔 이야기'라는 카페를 운영하면서 같은 처지에 있거나 모텔업에 관심 있는 1만 명의 회원이 어느덧 모이게 되자 지난 2005년 같은 업종에 뛰어든 후배, 카페운영자, 초창기 모시던 지배인 등 마음 맞는 사람들과 창업에 도전하게 된다. 창업 아이템은 모텔에 소모품을 공급하는 B2B 사업이었지만 기존 거래처들과 숙박업주들과의 관계는 생각 외로 끈끈했고 숙박업주는 새 거래선을 트기에 주저하고 커뮤니티 가입자들은 상업화를 반기지 않았다.

그때 일반인들이 모텔 정보를 교류하는 몇 곳의 포털사이트 카페가 있었는데 '모텔투어'라는 카페의 운영자가 찾아와 이수진 대표에게 단돈 500만 원에 카페운영권을 넘기게 되어 해당 카페를 직접 운영하게 되었다. 그 당시에는 파격적으로 '모텔투어' 카페를 포털사이트에 키워드광고를 통해 광고하고 회원들이 지역의 좋은 모텔을 물어오면 업계 인맥을 활용하여 실시간 정보를 제공했다.

야놀자가 가장 크게 성공할 수 있었던 이유는 예약서비스이다. 호텔은 편하게 예약이 가능한데, 왜 모텔은 쉽게 예약할 수 없을까라는 생각으로 해당 서비스를 준비했고 이를 경험한 고객들의 반응은 뜨거웠다. 2005년 호텔모텔 펜션, 모텔투어 사이트를 운영하였으며, 2007년 정식으로 야놀자 공식사이트를 오픈하였다. 2011년에는 중소형 숙박업계 최초로 프랜차이즈 시스템을 도입하여 사업의 기틀을 마련하였다.

2014년에는 중소 숙박업계 최초로 바로 예약 앱을 출시하였고, 2015년에는 파트너스인베스트먼트로부터 100억 원의 투자유치에 성공했다. 2016년에는 호텔나우를 인수하였고, 2017년에는 스카이레이크에서 600억 원의 투자를 유치하였다. 2019년에는 글로벌 호텔 예약 서비스를 오픈하고 1억 8천만 달러 투자유치에 성공하여 유니콘기업으로 성장하게 되었고, 2021년에는 손정의 소프트뱅크 회장의 비전펀드에서 17억 달러의 투자를 받았다.

야놀자가 성공할 수 있었던 이유는 계속 변화하고 발전했기 때문이다. 2000년 후반에 모바일 시대가 열리면서 야놀자는 빠르게 모바일 시대에 맞춰 변화를 받아들였다. 야놀자는 '좋은숙박연구소'라는 체험공간을 통해 숙박업 종사자들이 리모델링해보거나 예비창업자들이 미리 체험할 수 있는 공간을 마련하였다. 또한, 야놀자는 '코텔'(모텔의 합리적인 금액, 호텔의 시설, 게스트하우스의 독특한 테마와 편의성을 동시에 갖춘 야놀자의 신개념 숙박시설)이라는 서비스를 진행하여 중저가, 중소형 숙박시설을 확산시켰고, 프리미엄 객실 서비스인 마이룸 서비스도 런칭하여 소비자들의 호응을 끌어냈다.

출처: 김철태(2022); Polki(2020).

Summary

◎ 지식재산권의 개념

- 지식재산권(IP)은 발명품, 문학 및 예술 작품, 디자인, 상업에서 사용되는 상징, 이름 및 이미지와 같은 마음의 창조물을 의미한다.
- 지식재산권을 보유한 사람은 해당 지식재산에 대해서 독점적이고 배타적인 권리를 보유한다.
- 우리나라에서는 헌법, 독점규제 및 공정거래에 관한 법률, 부정경쟁 방지 및 영업비밀 보호에 관한 법률 등을 통해 지식재산에 대한 권리를 보호한다.

◎ 지식재산권의 종류

- 지식재산권은 산업재산권, 저작권, 신지식재산권으로 분류된다.
- 산업재산권에는 특허권, 실용신안권, 디자인권, 상표권이 있다.
- 저작권에는 저작재산권, 저작인격권, 저작인접권이 있으며, 저작재산권과 저작인격권은 저작자의 생존 기간과 사후 70년간 권리를 보호한다.
- 신지식재산권에는 반도체 배치설계권, 생명공학 기술, 영업비밀 등이 있다.

◎ 창업기업의 지식재산권 활용

- 정부에서는 정책적으로 지식재산을 우대하기 위해 지원금과 우대자금을 제공하고 있다.
- 신용보증기금이나 기술보증기금은 특허권 보유기업에 대해 우대보증을 지원하며, 시중은행에서도 특허담보대출 제도를 시행하고 있다.
- 지식재산권은 창업기업이 시장에서의 신뢰를 얻기 위해 마케팅에 활용하거나, 기술거래로 부족한 기술을 확보할 수 있으며, 신기술/신제품 인증을 통해 빠르게 시장에 안착하는 데 활용할 수 있다.

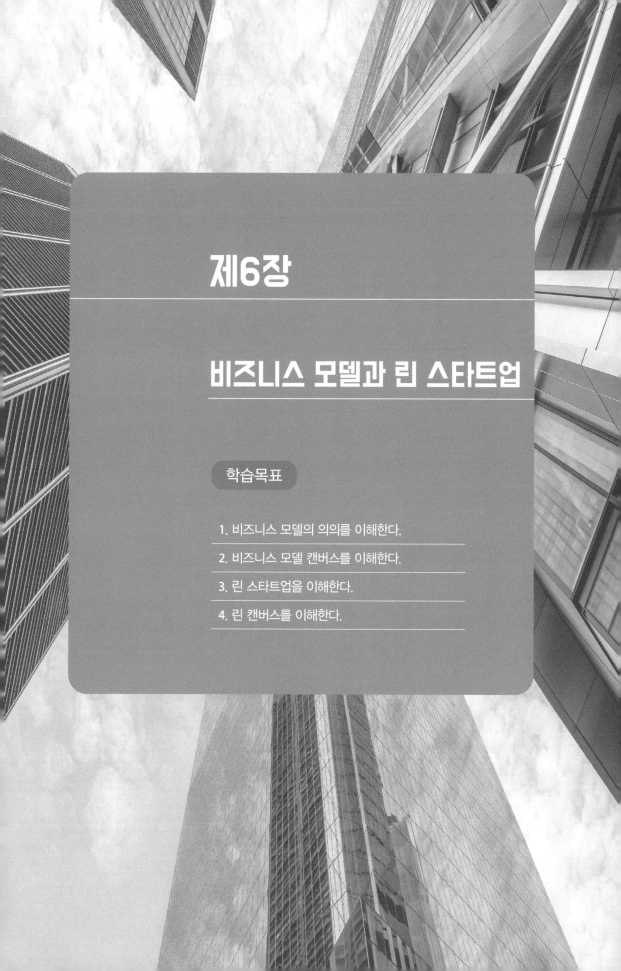

제6장

비즈니스 모델과 린 스타트업

학습목표

1. 비즈니스 모델의 의의를 이해한다.

2. 비즈니스 모델 캔버스를 이해한다.

3. 린 스타트업을 이해한다.

4. 린 캔버스를 이해한다.

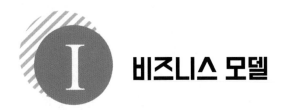

Ⅰ 비즈니스 모델

1 비즈니스 모델의 개념

비즈니스 모델이라는 용어는 이익을 창출하기 위한 회사의 계획을 말한다(Investopedia, 2024). 비즈니스 모델을 통해 기업은 판매할 계획인 제품이나 서비스, 목표시장, 그리고 예상되는 비용 등을 확인할 수 있다. 비즈니스 모델은 신규 사업과 기존 사업 모두에 중요하다. 그리고 스타트업(Startup) 및 성장 중인 기업들의 투자 유치, 인재 모집, 경영진과 직원들에게 동기를 부여하고자 할 때도 활용할 수 있다. 또한 기업의 가치를 찾고 가치를 창출하기 위한 노력을 설명할 때도 도움이 될 수 있다(McDonald & Eisenhardt, 2020).

비즈니스 모델은 비즈니스에 참여하는 이해관계자들의 잠재적인 이익의 원천에 대한 설명도 포함한다(김용민 외, 2018). 즉 비즈니스 모델은 기업이 사업에 대한 아이디어를 토대로 어떤 시장에서, 누구에게, 어떤 가치를 어떤 방법으로 전달함으로써 수익을 창출할 수 있는지를 설명하는 하나의 스토리라고 할 수 있다. 한편으로, 기존 기업은 비즈니스 모델을 정기적으로 업데이트해야 한다. 그렇지 않으면 미래의 트렌드와 과제를 예측하지 못할 것이다. 또한, 비즈니스 모델은 투자자가 자신에게 관심이 있는 기업을 평가하고 직원이 입사하고 싶은 기업의 미래를 이해하는 데 도움이 된다.

비즈니스 모델은 사업계획서와 다른 의미가 있다. 사업계획서는 전체 사업의 개요뿐만 아니라 사업에 대한 다양한 측면에서 계획을 구체적으로 기술한 것이다. 반면에, 비즈니스 모델은 사업계획서보다 훨씬 압축적이다. 상세한 내용을 담기보다는 핵심적인 내용을 간략하게 표현한 점이 특징이다. 요컨대, 사업계획서는 비즈니스 모델을 구체적으로 실행하기 위한 계획을 수립하는 것이라고 볼 수 있다.

〈표 15〉 사업계획서와 비즈니스 모델의 차이

구분	사업계획서	비즈니스 모델
내용	사업의 개요에 대한 전반적인 기술과 구체적인 실행계획	기업이 수익을 창출하기 위한 구체적인 방법
목적	사업타당성 점검, 이해관계자 설득, 영업 등 회사 소개, 프로젝트 관리 등	사업의 수익창출 과정 설계
특징	상세한 문서로서 재무적 자료가 다수 포함	상세한 내용 없이 압축적으로 기술

2 비즈니스 모델의 성공요소

비즈니스 모델은 경쟁력과 지속성이 있어야 한다. 비즈니스 모델이 경쟁력을 갖기 위해서는 명확한 고객가치와 수익 메커니즘을 가져야 하며, 지속성을 갖기 위해서는 선순환 구조와 모방 불가능성이 있어야 한다.

〈그림 31〉 비즈니스 모델의 성공요소

출처: 삼성경제연구소(2011); 황보윤 외(2019).

(1) 명확한 가치제안

고객가치 제안(Customer Value Proposition)은 제품이나 서비스를 의미하는 것이 아니라 고객의 문제를 해결하고 충족시키는 솔루션을 제공하는 것을 말한다. 이때, 고객이 원하는 가치

는 시간이 흐름에 따라 변화한다. 기업은 기존 시장에서 니즈가 충족되지 못하는 고객을 발굴해야 하는데, 이는 기존 시장 내에서도 새로운 고객 세분화를 통해 가치를 제안할 기회를 찾을 수 있다. 또한, 기업은 가격이나 품질 등의 이유로 현재 제품이나 서비스를 이용하지 않는 잠재고객도 발굴해야 한다. 예를 들면, 쏘카(Socar)는 차량이 필요하지만, 단시간 이용이 잦아 굳이 자동차를 소유할 필요가 없는 고객에게 서비스를 제공하여 고객의 니즈를 충족시켰다.

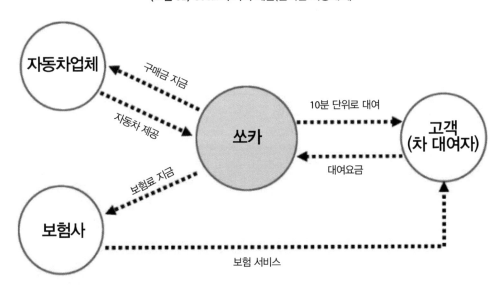

〈그림 32〉 Socar의 가치 제안(단시간 차량대여)

출처: 김재훈(2016).

(2) 수익 메커니즘

수익 메커니즘(Revenue Mechanism)은 단순히 판매 후 대금 회수라는 구도를 벗어나 다양한 방식으로 수익을 창출할 수 있는 것을 필요로 한다. 고객에게 가치를 제안할 수 있더라도 이것이 고객의 수익과 연결되지 못하는 비즈니스 모델은 성공할 수 없다. 예를 들면, 상품을 판매하는 방식에서 서비스하는 방식으로 사업을 전환할 수 있고(정수기 렌탈서비스), 묶음 제품으로 가격을 차별화하거나(대형마트의 대용량 제품 판매), 서비스를 나누는 방식(저가항공사가 항공권 가격을 낮추는 대신 식사를 별도 판매)으로 수익 흐름을 변화시킬 수 있다.

〈그림 33〉 제주항공의 수익 메커니즘(기내식 주문 서비스)

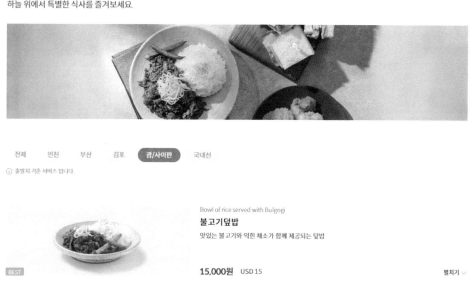

출처: 제주항공 홈페이지(2024).

(3) 선순환 구조

기업이 고객에게 제안하는 가치를 구체적 형태로 나타내기 위해서는 기업 내부의 가치 사슬 활동과 외부기업을 포함하는 선순환 구조의 가치 네트워크를 설계해야 한다. 이는 제품을 신속하게 공급하거나 낮은 가격으로 제공하는 것이 고객가치일 때, 기업의 공급망을 분리하거나 통합하는 것을 포함한다. 선순환 구조를 통한 활동들은 상승작용을 통해 비즈니스 모델이 경쟁력을 강화할 수 있도록 해야 한다. 이는 곧 고객가치를 실현하기 위한 활동이 다시 기존의 활동에 힘을 실을 수 있도록 구조화하는 것을 의미한다.

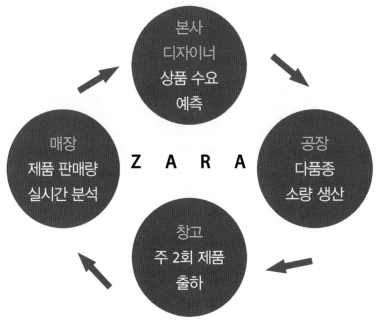

〈그림 34〉 고객의 취향 변화에 대응하는 ZARA의 선순환 구조

출처: 디지털 농부(2015).

(4) 모방 불가능성

기업이 경쟁우위를 지속하기 위해서는 경쟁기업들이 모방을 통해 자사를 공격하는 것을 원천적으로 차단해야 한다. 즉, 기업은 자사의 비즈니스 모델을 다른 기업이 따라 할 수 없는 방어벽을 갖추어야 한다. 시장에 진입한 기존 기업들은 보유하고 있는 독자적 역량을 기반으로 비즈니스 모델을 구축하여 경쟁기업의 모방을 차단해야 한다. 새로이 시장에 진입하려는 기업은 기존 기업이 장기간 투자를 통해 구축한 장점을 약점으로 변화시키는 전략이 필요하다. 경쟁기업의 모방을 방지하기가 어렵다면 지속적인 진화를 통해 앞서가는 전략을 채택해야 한다.

〈그림 35〉 카카오톡을 기반으로 진화하는 다양한 서비스

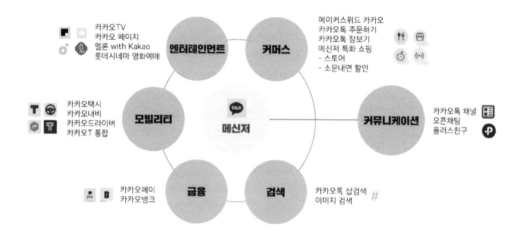

출처: 양상페(2018).

온라인 창업, 비즈니스 모델로 무엇이 좋을까?

창업한다고 다 성공하는 것은 아니다. 창업은 시간과 예산이 필요하다. 또한 관련 아이템에 대한 시장조사와 철저한 경쟁업체의 분석도 필요하다. 이렇게 철저히 준비하더라도 다양한 시장 환경에 따른 변수가 있기 마련이다. 그래서 초기 창업자는 비즈니스 모델을 이용하여 예상할 수 있는 문제를 사전에 확인하고 준비해야 한다. 특히, 온라인 창업은 오프라인 창업과 달리 시장의 범위가 넓다. 더욱 철저한 시장조사와 창업 전에는 객관적으로 사업의 타당성이 있는지 확인이 필요하다. 고객과 아이템 그리고 경쟁업체 등 다양한 구성요소를 분류하여 예기치 못한 문제를 파악하고 사전에 문제를 대비할 수 있도록 해야 한다. 또한, IT의 활용 능력과 마케팅의 이해는 온라인 쇼핑몰 창업에 중요한 구성요소이기도 하다.

경영학자인 피터 드러커(Peter F. Drucker)는 "어떤 현상을 숫자로 표현하지 못하면 문제를 정확히 파악하지 못하는 것이고, 정확히 모른다는 것은 관리할 수 없다는 것이고, 관리할 수 없다는 것은 현재의 상태를 개선할 수 없다"라고 하였다. 즉 초기 창업자의 사업계획도 숫자로 표현하고 문제를 확인하여 개선 사항을 파악하여 작성되어야 한다.

몇 달 전 온라인 줌(ZOOM) 강의로 만난 창업 예정자와 다시 줌 강의에서 만난 적이 있다. 창업의 막연한 두려움에 아직도 사업을 시작하지 못하고 강의만 몇 달째 듣고 있다고 한다. 비즈니스 모델(Business model)은 이러한 초기 창업자의 막연한 두려움의 문제를 구체적으로 분석하여 실행으로 옮길 수 있도록 도와주는 도구가 된다.

초기 창업자에게 추천하는 비즈니스 모델은 무엇일까? SWOT, STP, 린 캔버스 이렇게 세 가지 분석을 추천한다. 이러한 분석은 정부자금 사업계획서에도 첨부해야 하는 필수 항목이다. 그래서 이번 칼럼에서는 SWOT, STP, 린 캔버스를 간단히 소개하고 사업을 구체화하는 방법을 제시하고자 한다.

먼저 SWOT란, 기업의 환경분석을 통해 강점(Strength)과 약점(Weakness), 기회(Opportunity)와 위협(Threat) 요인을 규정하고 이를 토대로 창업전략을 수립하는 기법이다. SWOT 분석의 가장 큰 장점은 다음과 같다. 강점과 약점을 파악하여 내부 환경요인을 분석한다. 기회와 위험을 파악하여 외부 환경요인으로 분석한다. 이는 창업 예정자의 내부와 외부 환경요인을 분석하여 기업의 경쟁력과 창업환경을 분석하기 좋은 비즈니스 모델이다.

두 번째로 STP란 '시장세분화(Segmentation)', '타깃 설정(Targeting)', '포지셔닝(Positioning)'의 앞 글자를 모아 만든 합성어이다. STP는 고객과 아이템의 선정 시 소비자에 따라 시장을 세분화하고, 이에 따른 표적시장의 선정, 그리고 표적시장에 적절하게 제품을 포지셔닝하는 일련의 활동을 말한다. 예비창업자는 STP 분석으로 변화하는 시장과 고객의 세분화를 세부적으로 분석하여 창업 아이템의 적합성을 구체화할 수 있는 비즈니스 모델이다.

트렌드 코리아 2022(김난도 교수 외)의 가장 중심 키워드는 역시 '소비자'이다. 이번에 선정된 10개의 키워드 중 첫 번째 키워드가 바로 '나노 사회'이다. 나노(Nano)는 초미세의 원자 세계로 10억분의 1을 나타내는 단위이다. 즉, 나노 사회는 시장의 구조가 개인에서 더 세분된 개인인 나노 단위로 세분된다는 것이다. 이러한 관점에서 STP 분석은 올해 창업을 준비하는 예정자에게는 꼭 필요한 비즈니스 분석 모델이다.

마지막으로, 린 캔버스(Lean Canvas)이다. 아이디어를 구체화하기 어려운 초기 창업자에게 빠르고 간단하게 작성할 수 있는 비즈니스 모델이다. 이 린 캔버스는 9개의 블록으로 한 페이지의 양식으로 만들어진 간단한 프레임이다. 작성자는 9개의 블록을 완성해 가며 제품과 고객을 분석하고 실행할 수 있는 지속 가능한 비즈니스인지 확인할 수 있다. 특히, 린 캔버스는 SWOT나 STP와 달리 사업과 아이디어를 최적화하는 MVP(Minimum Valuable Product)를 분석할 수 있다. 시장에서 성장할 수 있는 최소 요건과 핵심 요건을 파악하여 경쟁업체와의 차별화를 찾을 수 있다.

새로운 분야의 창업은 누구에게나 어려운 시작이고 도전이다. 유형상품이든 무형상품이든 철저한 시장조사와 특화된 소비자(고객)의 세분화는 지금의 창업전략으로 꼭 필요하다. 특히, 경험과 경쟁력이 없는 초기 창업자에게는 경쟁업체 분석과 상품의 차별화는 매우 중요한 요소이다. 이번 칼럼에서 추천한 3가지 비즈니스 모델을 선별적으로 활용하여 성공적인 창업 준비에 꼭 활용하기를 추천한다.

출처: 이정수(2022).

II 비즈니스 모델 캔버스

1 비즈니스 모델 캔버스의 개념

기업이 생존하고 성장하기 위해서는 지속적인 혁신이 필요하다. 비즈니스 모델 혁신은 기업의 혁신을 위한 중요한 수단이다. 비즈니스 모델을 혁신하기 위해서는 비즈니스 모델에 이해가 우선되어야 한다. 비즈니스 모델과 관련하여, 알렉산더 오스터왈드(Alexander Osterwalder)와 예스 피그누어(Yves Pigneur)는 「Business Model Generation」이라는 저서에서 비즈니스 모델을 인프라, 고객, 재무, 가치의 네 가지 범주에서 9개의 블록으로 설명하였다.

비즈니스 모델 캔버스는 기업이 비즈니스 모델을 운영하는 데 필요한 요소들을 하나의 페이지에 기록함으로써 아이디어 단계에 있는 비즈니스 모델을 구체적으로 표현할 수 있다. 그럼으로써 기업에 고객에게 제안하고자 하는 가치가 어떻게 창출되고 전파되며 수익을 창출하는지를 이해할 수 있도록 한다.

창업기업에 비즈니스 모델 캔버스는 매우 중요하다. 아직 시장에서 검증받지 못한 아이디어 단계의 사업을 비즈니스 모델 캔버스를 통해 확인해 볼 수 있기 때문이다. 즉, 창업기업은 비즈니스 모델 캔버스를 통해 고객에게 제안하고자 하는 사업의 타당성을 분석할 수 있고 나아가 성공 가능성을 포착할 수 있다는 장점이 있다.

2 비즈니스 모델 캔버스의 구성

비즈니스 모델 캔버스는 크게 인프라, 고객, 가치, 재무로 구분되며, 각 영역의 하위에 존

재하는 9개 블록에, 비즈니스에 해당하는 사항을 기재함으로써 분석하게 된다.

〈표 16〉 비즈니스 모델 캔버스

구분[블록(Block)]		의미
인프라	핵심 파트너 (Key Partners)	사업 운영에서 빠뜨릴 수 없는 동반자
	핵심 활동 (Key Activities)	사업을 원활하게 수행하는 데 필요한 활동
	핵심 자원 (Key Resources)	비즈니스 모델의 실행에 필요한 인적, 물적 자원
고객	대상 고객 (Customer Segments)	기업이 목표로 하는 고객
	고객 관계 (Customer Relationships)	대상 고객과 어떤 방식으로 만나고 유지해야 하는지
	채널 (Channels)	가치를 대상 고객에게 어떻게 효율적으로 전달할지
재무	비용구조 (Cost Structure)	비즈니스 모델을 수행하면서 발생하는 비용
	수익구조 (Revenue Streams)	고객에게 가치 제안을 창출하는 수익의 원천
가치	가치 제안 (Value Proposition)	고객의 문제를 해결하고 욕구를 충족시키는 상품/서비스

(1) 핵심 파트너

기업이 부족한 자원이나 역량을 보완할 수 있는 핵심 파트너(KP: Key Partner)를 구하는 것이다. 이는 불확실성이 존재하는 경쟁 환경에서 리스크를 최소화하는 데 도움이 된다. 효과적으로 핵심 파트너를 파악하기 위해서는 "누가 핵심 파트너인지?", "파트너로부터 어떤 핵심 자원을 획득할 수 있는지?", "파트너가 어떤 핵심 활동을 수행하는지?" 등을 확인해야 한다.

(2) 핵심 활동

기업은 가치를 만들고 사업을 원활하게 수행하기 위해, 필요한 핵심 활동(KA: Key Activities)

을 찾아야 한다. 핵심 활동은 기업이나 창업자가 컨트롤이 가능해야 성공 가능성이 커진다. 핵심 활동을 파악하기 위해서는 "고객에게 가치를 제공하기 위해서는 어떤 핵심 활동이 필요한가?", "공급 채널을 위해서 어떤 활동이 필요한가?", "고객 관계와 수익원을 위해 필요한 활동은 무엇인가?" 등을 확인해야 한다.

(3) 핵심 자원

핵심 자원(KR: Key Resources)은 비즈니스 모델을 원활하게 진행하기 위한 자산이다. 기업이 핵심 자원을 파악하기 위해서는 "고객에게 가치를 제공하기 위해서는 어떤 핵심 자원이 필요한가?", "공급 채널을 위해서는 어떤 자원이 필요한가?", "고객 관계와 수익원을 위해서는 어떤 자원이 필요한가?" 등을 확인해야 한다.

(4) 대상 고객

대상 고객(CS: Customer Segments)은 기업이 가치를 제공하고자 하는 고객을 말한다. 먼저, 기업은 고객을 세분화하고 고객별 성향과 특성에 대해 파악하며 인구통계학적, 심리유형적, 구매패턴적, 가치추구적인 분류를 통해 고객을 세분화한다. 기업이 고객을 세분화하기 위해서는 "누구를 위해 가치를 창조해야 하는지?", "누가 우리의 가장 중요한 고객인지?"를 확인해야 한다.

(5) 고객 관계

기업은 대상 고객과 어떤 형태로 지속적 고객 관계(CR: Customer Relationships)를 유지할 것인지를 결정한다. 기업이 효과적인 고객 관계를 파악하기 위해서는 "고객과 어떻게 상호작용할지?", "고객과 어떤 관계를 구축할 것인지?"를 확인해야 한다.

(6) 채널

채널(CH: Channel)은 대상 고객에게 제품이나 서비스, 즉 가치를 전달하는 방법이다. 제품과 서비스에 대한 고객의 이해정도, 가치 제안 평가, 구매 방법, 가치 전달 방법, 판매 후 서

비스 등은 채널의 중요한 요소이다. 기업이 효과적으로 채널을 파악하기 위해서는 "각각의 고객에게 어떤 채널을 통해 가치가 전달되기를 원하는지?", "어떤 채널이 가장 효과적인지?", "어떤 채널이 가장 효율적인지?" 등을 확인해야 한다.

(7) 비용구조

비용구조(CS: Cost Structure)는 비즈니스 모델을 운영하면서 발생하는 모든 비용과 관련된다. 기업이 가치를 만들고 전달하며, 고객 관계를 유지하고 수익원을 만들어 내는 데는 모두 비용이 발생하게 된다. 기업이 효과적으로 비용구조를 파악하기 위해서는 "우리의 비즈니스 모델에서 가장 중요한 비용은 무엇인가?", "어떤 핵심 자원을 확보하는 데 비용이 가장 많이 드는가?", "어떤 핵심 활동을 수행하는 데 가장 비용이 많이 드는가?" 등을 확인해야 한다.

(8) 수익구조

수익구조(RS: Revenue Stream)는 비즈니스 모델을 통해 창출하는 현금과 관련된다. 효과적으로 수익원을 파악하기 위해서는 "고객들은 어떤 가치를 위해 돈을 지불하는가?", "무엇을 위해 돈을 지불하고 어떻게 지불하고 있는가?", "각각의 수익원은 전체 수익에 얼마나 기여하는가?"를 확인한다.

(9) 가치 제안

가치 제안(VP: Value Proposition)은 고객에게 필요한 가치를 창출하기 위한 제품이나 서비스의 조합과 관련된다. 목표 시장의 흐름과 기존 제품에서 발생하는 고객들의 결핍을 찾아내어 해결 가능한 가치를 제공함으로써 수익을 확보하는 것이 비즈니스 모델의 성공과 실패를 결정한다. 기업이 효과적인 가치 제안을 파악하기 위해서는 "고객에게 어떤 가치를 전달할 것인가?", "우리가 제공하는 가치가 고객의 문제를 해결해 주는가?", "고객의 니즈를 충족시켜 주는가?" 등을 확인해야 한다.

〈표 17〉 당근마켓의 비즈니스 모델 캔버스(예시)

〈핵심파트너〉	〈핵심활동〉	〈가치제안〉	〈고객관계〉	〈대상고객〉
• 지역기반 제품/ 서비스 광고업체 • 투자자	• 중고물품 거래 • 위치기반 커뮤니티	• 저렴한 중고물품 • 자신의 신분이나 연락처를 노출시키지 않고 위치기반 거래가 가능 • 물건을 직접 확인할 수 있는 대면거래와 거래자 매너온도	• 인근매물 검색 • 위치기반 홍보 • 위치기반 커뮤니티 및 정보제공	• 중고물품 거래자 • 카페, 과외, 부동산, 중고차, 청소용역 등 지역기반 관련 업체 • 지역정보를 얻고자 희망하는 사람
	〈핵심자원〉 • 당근마켓 사용자 • 위치기반 검색엔진과 조건검색 서비스		〈채널〉 • 모바일 앱 • 웹 페이지 • 당근마켓 광고주센터	

〈비용구조〉	〈수익구조〉
• 당근마켓 홍보비 • 앱/웹 유지 및 관리비용 • 인건비	• 이용자 수수료는 무료 • 앱/웹을 통한 업체의 광고 수수료

변혁기에 짚어봐야 할 비즈니스 모델 혁신

성공적인 비즈니스의 바탕에는 좋은 '비즈니스 모델'(Business Model)이 있다. 비즈니스 모델이라는 용어가 널리 사용되기 시작한 것은 1990년대 중반 인터넷 붐이 일어났을 때이다. 비즈니스 모델이란 '조직이 고객들에게 어떤 가치를 어떻게 만들어 제공하고 수익을 창출하는지 그 내용과 과정을 설명하는 스토리'라고 할 수 있다.

대다수 기업은 인터넷 확산 이전에는 오직 하나의 비즈니스 모델을 가지고 있었다. 즉 좋은 제품이나 서비스를 값싸게 만들어서 고객들에게 제공하여 그들의 니즈를 만족시켜줌으로써 수익을 창출하는 것이다. 그러나 인터넷 붐 이후에는 기업이 '공짜로' 자사의 고객들에게 특정 서비스를 제공하고, 그 대신 그 고객들이 다른 상업적 광고를 보게 함으로써 광고주에게서 광고 수입을 얻는 사업방식 등 다양한 비즈니스 모델이 등장하였다. 인터넷에서 검색하면 수많은 비즈니스 모델을 설명하는 다양한 책들과 사례도 쉽게 찾을 수 있다.

기업을 둘러싼 환경이 근본적으로 바뀌고 있는 변혁기에는 지금까지 수행해왔던 사업들이 앞으로도 계속 유효할 것인지, 기존 사업방식의 일부를 바꾸거나 혁신을 해야 할 것인지 짚어봐야 한다. 예를 들어 지금까지는 특정 제품이나 서비스를 '판매'해 왔다면, 이제는 구독모델을 도입하여 정기적으로 새로운 제품·서비스를 발송하거나 '대여'하고 사용료를 받는 방식으로 바꿀 수도 있다. 이 경우 기업은 정기적으로 안정적인 사용료 수입을 얻을 수 있고, 고객들은 구매에 따른 큰 비용 지출을 줄이고 저렴한 사용료도 필요한 제품·서비스를 활용할 수 있다.

◇ 비즈니스 모델 혁신, 이야기와 수치로 검증해야

그간 혁신에 대해 말할 때는 주로 제품혁신·공정혁신 등 기술혁신이나 경영혁신이 화두였다. 물론 기술혁신이나 경영혁신은 기업의 지속 성장을 이끌 수 있는 중요한 대안이다. 그렇지만 기업 전략의 혁신도 기업의 변신을 이끄는 수단이 될 수 있다. 이 전략혁신의 중심에 비즈니스 모델 혁신이 있다.

우리 회사가 어떤 고객들에게 무슨 가치를 어떻게 전달하고, 이를 위해 우리 회사는 어떤 자원·역량을 바탕으로 어떤 활동을 하는지, 그래서 어디서 비용이 발생하고 어떤 수익을 창출하는지 이야기처럼 설명하면 이것이 우리 회사의 비즈니스 모델이다. 즉 비즈니스 모델은 '이야기'(Narrative)이다. 이 과정에는 합리적인 가정과 논리가 깔려 있다. 그래서 이 이야기가 실제 경영 현장에서 그대로 작동할지 검증해 볼 필요가 있다. 고객을 만나거나 통계분석 등을 통해 '수치'(Numbers)로 이 비즈니스 모델이 실제로 돌아가는지 확인해야 한다.

비즈니스 모델을 설명하기 위해 '비즈니스 모델 캔버스' 등 다양한 도구들이 사용될 수 있다. 대상 고객, 가치 제안, 채널, 고객 관계, 수익 원천, 핵심 자원, 핵심 활동, 핵심 파트너십, 비용구조 등 다양한 구성 요소들로 나누어 우리 회사의 비즈니스 모델을 설명할 수 있고, 이러한 구성요소들 일부를 새롭게 변화시키면 그것이 비즈니스 모델 혁신이 된다.

새로운 환경 변화에 대해 기업이 비즈니스 모델 혁신을 통해 부응하지 못하면 경쟁력을 잃어버린 이전의 비즈니스 모델은 치명적인 결과를 가져올 수도 있다. 기술혁신의 방식이 이전의 폐쇄형 방식에서 개방형 방식으로 바뀔 수도 있고, 수익모델이 판매형에서 대여형으로 바뀔 수도 있으며, 새로운 대상 고객을 찾을 수도 있다. 이제 비즈니스 모델 혁신은 기업의 생존을 결정하는 중요한 요소가 되었다.

◇ 새로운 비즈니스 모델 만들기

세상에는 다양한 비즈니스 모델이 있다. 그리고 새로운 비즈니스 모델을 만들기는 결코 쉬운 일이 아니고, 그 파급효과도 크다. 새로운 비즈니스 모델을 만드는 좋은 방법은 기존의 다양한 비즈니스 모델들을 검토해 보고 이들을 결합하거나 새로운 상황에 적용하거나, 일부를 변형하는 것이다. 다른 산업에서 적용되고 있는 비즈니스 모델도 응용할 수 있다. 예를 들면, 인도의 아라빈드 안과병원은 맥도날드 햄버거 매장의 운영 방식을 벤치마킹하여, 혁신적인 방법으로 안과 환자들을 수술하는 방식을 고안하였다. 이제 혁신의 대상에는 제품이나 서비스, 생산공정, 경영방식뿐 아니라 사업방식, 수익모델, 기업문화도 포함된다. 모든 것이 혁신의 대상이 되었다.

새로운 비즈니스 모델을 머릿속으로 그려보는 것은 상대적으로 쉽다. 때로 비즈니스 모델 혁신은 매우 단순할 수도 있다. 문제는 이러한 비즈니스 모델의 혁신을 위해서 실제로 필요한 것이 무엇인지, 어떤 역량이 필요한지 파악하는 것이다. 특히 플랫폼 전략은 구상하기는 쉬우나 수많은 플랫폼 중에서 살아남는 비즈니스 모델이 되기는 매우 어렵다. 그래서 책상에서 완벽한 비즈니스 모델을 만들려고 하지 말고, 현장으로 가서 고객을 만나 그들의 말을 경청하고, 필요한 부분에 대해서는 재빠르게 실험하고 변경하고 검증하는 '효율성을 높인 간소형' 린(Lean) 방식이 필요하다.

변혁기에는 사업의 기본 가정과 근간에 대해 다시 질문을 던져야 한다. 이 비즈니스 모델이 여전히 유효한가? 바꾸어야 한다면 어떻게 혁신하여야 하는가? 비즈니스 모델 혁신은 기업 경영자에게 가장 중요하고도 어려운 과제가 되었다. 미래의 세상은 과거와 현재의 연장선에 있지 않을 수도 있다. 변혁기에 살아남기 위한 중요한 화두, 비즈니스 모델 혁신을 생각해 볼 때다.

출처: 배종태(2020).

린 스타트업

1 린 스타트업의 등장 배경

창업기업이 실패하는 가장 큰 이유는 신제품이나 서비스가 고객의 요구를 제대로 반영하지 못하기 때문이며, 그 결과 고객으로부터 외면받게 된다. 창업 초기에 자원이 부족한 기업은 어떻게 최소의 비용으로 고객의 요구를 최대한 반영할 수 있을지가 관건이다. 린 스타트업은 토요타의 린 생산방식을 본뜬 것이다. 토요타의 린 생산방식은 제조업체가 자재구매-생산-재고관리-판매로 이어지는 프로세스에서 발생하는 낭비를 최소화한다는 개념으로, 생산과정에서의 낭비 요소를 제거함으로써 문제 해결 역량을 확보하고 경쟁력을 창출한다는 것이다.

미국의 벤처창업가 '에릭 리스'(Eric Ries)는 고객개발론을 연구하며 린 스타트업의 개념을 확립하였다. 2011년 '린 스타트업'이라는 저서에서 '제조(B)-측정(M)-학습(L)'의 과정을 반복하면서 지속해서 혁신해 나가는 린 스타트업 개념을 제시하였다. 자원이 풍부하고 검증된 시장에서 경쟁하는 대기업과 달리 창업기업은 새로운 시장, 새로운 비즈니스 모델로 경쟁해야 하는 경우가 많다. 따라서 창업기업은 린 스타트업을 활용하여 짧은 시간 동안 제품과 서비스를 만들고 성과를 측정한 다음 개선하는 과정을 반복함으로써 시장에서의 성공 가능성을 높여야 한다.

2 린 스타트업의 개념

린 스타트업은 짧은 시간 내에 제품을 만들어 내고 이를 시장에 출시하여 성과를 측정한다음, 발견된 문제점을 개선에 반영하는 과정을 반복함으로써 성공 가능성을 높이는 방법이다.

〈그림 36〉 린 스타트업의 개념

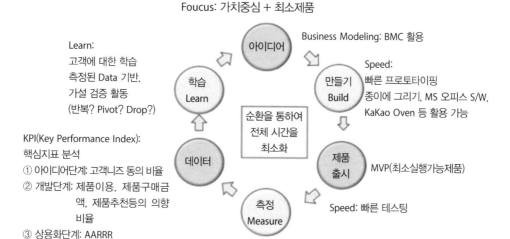

출처: 채니루(2022).

린 스타트업에서는 '최소가능제품'(MVP: Minimum Viable Product)을 최단 시간 내에 만들어내며, 이를 시장에 출시하여 고객의 반응을 확인한 다음 부족한 점을 찾아 빠르게 보완함으로써 고객을 만족시킬 수 있는 제품을 이른 시일 안에 완성하거나 사업의 방향을 조기에 전환(Pivot)함으로써 사업의 실패 가능성을 낮추고 성공 가능성은 높일 수 있다. 요컨대, 린 스타트업은 속도, 피드백, 반복이 핵심이며, 이를 통해서 낭비를 줄이고 빠르게 성공적인 제품이나 서비스를 제공함으로써 사업을 성공으로 이끌 수 있게 한다.

<div align="center">

〈그림 37〉 린 스타트업의 개념 이해

최소가능제품(MVP)을 구축하지 않는 방법

최소가능제품(MVP)을 구축하는 방법

</div>

출처: Net solutions (2024).

IV 린 캔버스

1 린 캔버스의 개념

린 캔버스(Lean Canvas)는 창업가 출신인 '애쉬 모리아'(Ash Maurya)가 고객지향적인 제품이나 서비스를 개발하는 데 적합하도록 개발한 비즈니스 모델링 도구이다. 린 캔버스는 비즈니스 모델 캔버스를 변형하여 만든 것으로 전통적인 비즈니스 모델 캔버스에 비해 단순화하여 비즈니스 모델을 제시하는 장점이 있다.

〈표 18〉 쿠팡의 린 캔버스

문제(Problem)	해결책(Solution)	고유한 가치제안 (Unique Value Proposition)	경쟁우위 (Unfair Advantage)	대상고객(Customer Segments)
최소 이틀이상 걸리는 기존 택배의 배송시간 불친절한 기존의 택배시스템	주문자 정보에 따른 배송서비스, 당일배송 서비스	친절하고 더 빠른 배송서비스(로켓배송, 친절한 쿠팡맨)	배송서비스의 차별화, 2000만 명의 기존 고객층	쿠팡 서비스 가입자 약 2000만 명, 온라인 쇼핑 이용자
	핵심지표 (Key Metrics) 매출액, 구매건수		채널(Channel) 웹, 애플리케이션	

비용구조(Cost Structure)	수익구조(Revenue Stream)
광고비, 인건비, 로켓배송 물류구축비, 재고비용	유통 판매 수익

출처: 이종환, 김경환(2019).

애쉬 모리아는 비즈니스 모델 분석과 관련하여 기존의 방법론을 스타트업에 맞게 변형하였는데, 9개의 블록 중 네 가지(핵심 파트너, 핵심 활동, 핵심 자원, 고객 관계)를 각각 문제, 해결책, 핵심 지표 및 경쟁우위로 대체하였다.

2 린 캔버스의 구성요소

(1) 문제(Problem)

린 스타트업의 가장 중요한 핵심은 고객의 요구사항에 맞는 제품개발이기 때문에 문제(Problem)에 대한 파악은 선행되어야 할 가장 중요한 내용이다. 고객들이 해결해 주기를 바라는 핵심 문제 세 가지를 기술한다. 핵심 문제에 대해 기존 대안을 기술하고 얼리어답터(Early Adapter)들이 문제를 해결하고 있는 기존 대안을 조사한다.

(2) 대상고객(Customer Segments)

기업은 발견한 문제점에 기반을 두고 목표로 하는 대상 고객(Customer Segments)을 구체화한다. 창업기업은 제품이나 서비스를 사용할 얼리어답터를 찾아야 한다. 일반 대중이 아니라 얼리어답터의 관점에서 제품이나 서비스를 사용할 필요에 대해 명확하게 파악하는 것이 중요하다.

(3) 고유한 가치제안(Unique Value Proposition)

기업은 고유한 가치 제안(Unique Value Proposition)을 통해 제품이나 서비스가 가진 차별점이나 구매할 가치가 있는 이유 등을 기술한다. 기업은 제공하려는 제품이나 서비스가 기존과 다른 차별적 특성이 무엇이고 그것이 고객에게 어떤 새로운 가치를 생성할 것인지를 제시한다. 특히, 창업기업은 가치를 제안할 때 해결하고자 하는 문제와 제안하는 가치가 연관성을 갖도록 함으로써 차별적 요소를 부각해야 하며, 제품이나 서비스를 사용한 후 고객이 누릴 혜택에 초점을 맞추어야 한다.

(4) 해결책(Solution)

기업은 구체적 해결책(Solution)을 고민하는 것이 아니라, 각 문제를 해결하는 가장 단순한 해결 방법을 찾아야 한다. 린 스타트업의 중요한 요소 중 하나인 최소가능제품(MVP: Minimum Viable Product)에 포함될 최소한의 핵심 기능을 정리한다.

(5) 채널(Channel)

처음부터 확장할 수 있는 채널(Channel)을 고려해야 하며, 해당 채널들을 구축해서 테스트한다. 창업 초기에 사용할 채널과 대규모 고객을 확보할 수 있는 채널을 구분해서 확보하고 테스트한다.

(6) 수익구조(Revenue Stream)

린 캔버스에서는 주로 MVP만을 고려하기에 명확한 가격결정이 어려워 수익구조(Revenue Stream)를 측정하기가 쉽지 않다. 그러나 MVP 단계에서도 고객이 지불할 가치를 제공하고 가격을 책정할 필요가 있다. 고객의 지불을 통해 가장 빠른 형태의 검증이 가능하기 때문이다.

(7) 비용구조(Cost Structure)

기업은 비용구조(Cost Structure)를 통해 제품이나 서비스를 시장에 출시할 때 발생할 비용을 예측한다. 기업은 수익구조와 비용구조의 비교를 통해 손익분기점을 계산하고, 손익분기점에 도달하기 위해서는 어느 정도의 시간, 노력, 비용이 필요한지를 추정한다.

(8) 핵심지표(Key Metrics)

핵심 지표(Key Metrics)는 사업의 진행 내용을 측정하는 데 필요한 지표이다. 플랫폼 사업자에게 핵심 지표는 사용자 유치, 또는 사용자 유지일 수 있다. 반면 온라인판매업자에게는 매출액이나 구매 건수가 핵심 지표일 수 있다. 사용자 유치가 핵심 지표라면, 우연히 방문한 사용자를 관심 고객으로 전환해야 하고, 사용자 유지가 핵심 지표라면 반복해서 제품을 구

매하도록 해야 한다.

(9) 경쟁우위(Unfair Advantage)

경쟁우위(Unfair Advantage)는 경쟁자가 쉽게 따라 하거나 돈으로 해결할 수 없는 것을 말한다. 창업기업이 경쟁우위를 갖는 대표적인 것은 '선발자' 즉, 시장에 먼저 진입하는 것이다. 기업이 명확한 선발자로서의 경쟁우위를 갖지 못하면 추격자들에게 추월당하게 된다.

청년 Startup 성공 story

▲ '토스' 창업자 「이승건」

'토스'는 '비바리퍼블리카'에서 운영하는 금융 플랫폼이다. 창업자 이승건 대표는 서울대 치대를 졸업한 치과의사 출신이다. 전남 신안군의 보건소에서 공중보건의로 근무하던 시절 스타트업을 창업하기로 결심하고 비바리퍼블리카를 설립했다. 비바리퍼블리카는 처음부터 현재의 비즈니스 모델을 제시한 건 아니었다. 모바일 SNS, 온라인 투표 등 여러 서비스를 출시했지만 잇따라 실패했다. 이후 이승건 대표는 온라인 결제에서 불편함을 발견하고 이것을 해결하기 위해 자동이체를 송금에 접목하기로 한다. 이후 상대방 계좌번호를 몰라도, 보안카드나 공인인증서가 없어도 간편하게 송금할 수 있는 서비스를 국내 최초로 출시하게 된다.

토스가 급물살을 탄 것은 2015년 초 대통령의 '천송이 코트 발언' 이후였다. 그전에도 핀테크라는 산업이 가져올 부가가치와 해외의 선진 사례 등을 설명하며 금융권의 인식 바꾸는 데 노력했지만, 금융위에서 토스라는 서비스가 법적으로 문제가 없다는 공문을 받고 IBK기업은행, NH농협 등과 잇따라 제휴를 성사시킨다. 토스의 간편송금 서비스는 기존의 많은 금융기관을 움직였다. 토스의 서비스 출시 이후 기존 금융사들까지도 토스와 같이 사용자 친화적인 서비스로 자사 앱을 개편하는 등 토스는 대한민국 금융 혁신을 이끌고 있다.

출처: 김현아(2016).

Summary

◎ 비즈니스 모델

• 비즈니스 모델은 기업이 수익을 창출하기 위한 구체적인 방법을 의미한다.
• 비즈니스 모델의 성공 요소로는 경쟁력 요소(명확한 가치 제안, 수익 메커니즘)와 지속성 요소(선순환 구조, 모방 불가능성)가 있다.

◎ 비즈니스 모델 캔버스

• 비즈니스 모델 캔버스는 고객에게 제안하는 가치가 어떻게 창출되고 전파되며 수익을 창출하는지를 분석한다.
• 비즈니스 모델 캔버스의 아홉 가지 요소에는 핵심 파트너, 핵심 활동, 핵심 자원, 대상 고객, 고객 관계, 채널, 비용구조, 수익구조, 가치 제안이 있다.
• 비즈니스 모델 캔버스는 창업기업의 비즈니스 모델이 시장에서 성공 가능성을 확인해 볼 수 있는 분석 방법이다.

◎ 린 스타트업

• 린 스타트업은 최소실행가능제품(MVP)을 최단 시간 내에 만들어 시장에서 고객의 반응을 확인한 후 부족한 점을 빠르게 보완하여 완성하거나 다른 방향으로 조기에 전환할 수 있게 한다.

◎ 린 캔버스

• 린 캔버스는 비즈니스 모델 캔버스를 스타트업에 유용하게 변형하여 개발한다.
• 린 캔버스는 문제, 대상고객, 고유한 가치제안, 해결책, 채널, 수익구조, 비용구조, 핵심지표, 경쟁우위로 구성된다.

제7장

기업의 형태

학습목표

1. 기업의 유형을 이해한다.

2. 주식회사의 개념과 특징을 이해한다.

3. 사회적기업의 특성을 이해한다.

I 기업의 유형

　기업은 이윤추구를 목적으로 재화와 용역을 생산하는 조직적인 경제단위로 국민경제를 구성하는 하나의 단위이다. 기업은 출자 형태에 따라 사기업, 공기업, 공사합동기업으로 구분된다(Daum 백과, 2024). 또한, 기업은 규모에 따라 대기업, 중견기업, 중기업, 소기업으로 분류될 수 있으며 법률 형태에 따라 합명회사, 합자회사, 유한회사, 유한책임회사, 주식회사, 협동조합 등으로 분류될 수도 있다. 우리나라 상법에서는 기업의 종류를 합명회사, 합자회사, 유한책임회사, 주식회사, 유한회사의 다섯 가지로 분류한다(상법 제170조).

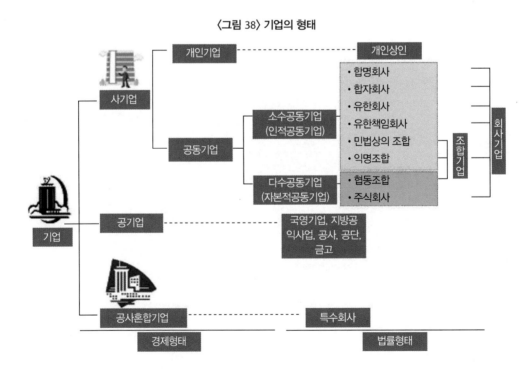

〈그림 38〉 기업의 형태

1 사기업

사기업은 개인기업과 공동기업으로 구분된다.

(1) 개인기업

개인기업은 개인이 출자하여 경영하는 기업으로, 가장 원시적이고 자연발생적인 기업의 형태이다. 개인기업의 출자자는 곧 소유자이며 경영자이다. 개인기업의 경영자는 동시에 출자자(投資者)이기 때문에 발생하는 위험과 손실에 대해 무한책임을 갖는다.

〈표 19〉 개인기업의 장단점

장점	단점
• 기업의 설립과 폐업이 용이	• 개인에 대한 자금조달 한계
• 이익취득과 위험을 단독으로 부담하여 경영에 관해 관심이 큼	• 소유자의 부채에 대한 무한책임
• 자율 경영이 가능하여 변화에 신속한 의사결정이 가능	• 기업 규모가 커지면 개인의 능력 한계로 인해 관리 능률이 저하
• 경영상의 기밀 유지가 가능	• 기업설립이 쉬워 존속에 대한 불확실성이 큼
• 개인소득세만 납부, 법인세 의무가 없어 세제 혜택 가능	• 종업원의 승진 기회가 적어 사기 저하 우려가 있음
• 기업경영에 있어 법률상 제약과 규제가 가장 적음	• 기업이 개인에 의해 좌우되어 기업 운영에 문제가 대두될 수 있음

(2) 공동기업

공동기업은 2인 이상의 출자로 설립되는 기업으로, 개인기업에 대응되는 의미이다. 공동기업은 인적 공동기업인 소수 공동기업과 자본적 공동기업인 다수 공동기업으로 분류할 수 있다. 소수 공동기업은 소수의 사람이 출자하고 공동으로 경영하는 것으로, 합명회사, 합자회사, 유한회사, 유한책임회사, 민법상의 조합, 익명조합 등이 있으며, 다수 공동기업은 다수의 사람이 출자한 기업으로 협동조합과 주식회사가 있다.

① 합명회사

합명회사는 회사의 채무에 대해 연대하여 무한책임을 지는 2인 이상의 사원으로 구성된 회사이다. 정관으로 업무집행사원을 따로 정하지 않으면 각 사원은 회사를 대표하게 된다 (상법 제207조). 합명회사는 자본의 결합보다는 인적 결합의 성격을 갖게 된다. 합명회사의 장점은 회사의 책임이 출자자 개인의 재원에까지 영향을 미치기 때문에 대외 신용도가 높다는 점과 서로의 이해도와 친밀도가 높아 강한 단결력을 유지한다는 점이다. 단점은 무한책임으로 인해 출자자를 많이 모집하기 어렵다는 것과 이에 따라 많은 자본이 필요한 대규모 기업에 부적합하다는 점이다. 법무법인 중에 무한책임을 지는 형태가 합명회사의 형태를 갖는다.

② 합자회사

합자회사는 무한책임사원과 유한책임 사원으로 구성된 복합적인 조직의 회사이다. 무한책임사원은 회사의 채무에 대해 무한책임을 지며, 회사를 대표할 권리를 갖는다. 유한책임사원은 출자금 한도까지 책임을 지며 자본을 출자하고 출자에 따른 이익을 분배받는다. 흔히 운수회사가 합자회사 형태를 갖는다. 합자회사의 장점은 유한책임 사원과 같은 출자자를 폭넓게 확보할 수 있고, 이에 따라 합명회사보다 자본 결합력이 강하다는 점이다. 단점은 유한책임 사원의 지분을 양도할 때 무한책임사원 전원의 동의가 필요하여 지분의 융통성이 거의 없다는 점이다.

③ 유한회사

유한회사는 사원이 출자 금액을 한도로 책임을 지게 된다. 출자금이 있는 것은 주식회사와 비슷하나 이를 지분이라고 부르며 지분의 유가증권화를 금지하고 있다(상법 제555조). 유한회사는 소유 지분 일부나 전부를 양도할 때는 사원 총회의 결의로 허용되고 정관에서는 양도의 제한이 가능하다. 예를 들면, 애플코리아, 구글코리아와 같은 글로벌 기업의 한국법인이 유한회사의 형태를 갖는다.

④ 유한책임회사

유한책임회사는 2011년 상법의 개정으로 도입된 것으로, 사원이 자기가 출자한 지분만큼만 책임을 지는 회사 형태이다. 유한책임이라는 주식회사의 장점과 자유로운 경영활동을 보장하는 조합의 장점을 결합한 회사이다. 유한책임회사는 출자금의 한도가 없으며, 출자자가 직접 경영에 참여할 수 있고, 각 사원이 출자금 한도로 책임을 지게 되어 고도의 기술을 보유하고 있지만 창업 초기에 상용화에 어려움을 겪는 청년 벤처기업에 적합하다.

⑤ 민법상의 조합

민법상의 조합은 2인 이상이 출자하여 경영하는 기업형태를 의미하며, 상호출자하여 공동사업을 경영할 것을 약정함으로써 그 효력이 생긴다. 조합원은 모두 무한책임을 지게 된다. 일시적인 공동사업을 경영할 때 조직하게 되며, 대표적으로 재건축조합이 있다.

⑥ 익명조합

익명조합은 당사자의 일방이 상대방의 영업을 위하여 출자하고 상대방은 그 영업으로 인한 이익을 분배할 것을 약정함으로써 그 효력이 생긴다(상법 제78조). 익명조합원이 출자한 금전은 영업자의 재산으로 보며(상법 제79조), 익명조합원은 영업자의 행위에 관하여서는 제3자에 대하여 권리나 의무가 없다(상법 제80조). 즉 익명조합원은 출자하고 이익 배당에만 참여하며(유한책임), 영업자는 영업활동을 담당하게 된다(무한책임). 주로 영화사에서 제작비를 조달할 때 설립된다.

⑦ 협동조합

협동조합은 재화 또는 용역의 구매·생산·판매·제공 등을 협동으로 영위함으로써 조합원의 권익을 향상하고 지역사회에 공헌하고자 하는 사업조직을 말한다(협동조합기본법 제2조). 협동조합은 공동으로 소유하고 민주적으로 운영되는 사업을 통해 조합원의 욕구를 충족시키는 자율적인 조직으로, 이용자가 소유하고 경영하며 소비자가 된다.

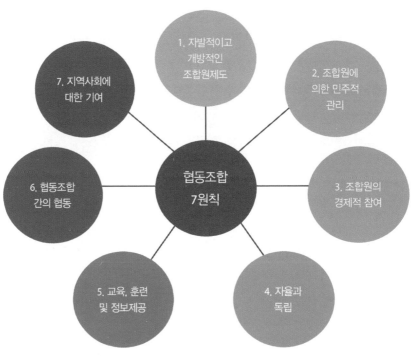

〈그림 39〉 협동조합의 7대 원칙

출처: KNU기업경영연구소(2024).

⑧ 주식회사

주식회사는 주주가 자본을 출자하여 구성되는 물적 회사이다. 주식회사는 주주총회에서 의사결정을 하게 되며, 이사회를 통해 실질적인 경영이 이루어지고 감사기관인 감사가 존재하는 것이 다른 형태의 기업과 차이가 있다. 주식이나 회사채의 발행이 가능하고 지분의 양도가 자유로워 대규모의 자본 유입이 가능하며 소유와 경영이 분리되고 주주 유한책임이라는 장점이 있다. 반면, 개인기업과 달리 주식회사는 이사회를 거쳐야 하는 등 의사결정과정이 복잡하고 공시의무와 회계감사 등 의무 이행 사항이 많은 것이 단점이다.

〈그림 40〉 주식회사의 구성과 운영형태

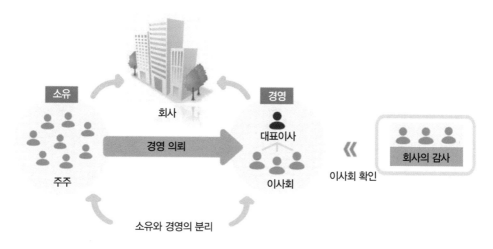

출처: Metab01(2014).

〈표 20〉 협동조합과 주식회사의 비교

구분		협동조합	주식회사
소유 제도	소유자	조합원	주주
	투자한도	개인의 출자 한도	출자 제한 없음
	지분거래	없음	가능
	가치변동	출자 가격 변동 없음	주식시장에서 수시 변동
	투자상환	상환 책임 있음	상환 책임 없음
통제 제도	의결권	1인 1표	1주 1표(주식 수 비례)
	경영기구	조합원에 의해 선출된 이사회, 이사회에서 선출된 경영자, 상임 조합장	주주에 의해 선출된 이사회, 이사회에서 선출된 경영자, 혹은 대주주 자체 경영
수익 처분	내부유보	내부유보를 강하게 선언	내부유보는 제한적
	이용배당	협동조합 배당원칙이 출자배당에 선행함	없음
	출자배당	출자금의 이자로 인한 배당률 제한	위험을 감수한 대가로 간주

출처: 기획재정부(2013).

〈표 21〉 기업형태의 비교

구분	상법					협동조합기본법		민법
형태	주식회사	유한회사	유한책임회사	합명회사	합자회사	협동조합 일반	협동조합 사회적	사단법인
사업 목적	이윤극대화					조합원 실익증진		공익/ 영리 추구 불가
운영 방식	1주1표	1좌1표	1인 1표			1인 1표		1인 1표
설립 방식	신고제					신고 (영리)	인가 (비영리)	인가제
책임 범위	유한책임			무한책임	유한+ 무한책임	유한책임		해당 없음
성격	물적결합	물적+ 인적결합	물적+ 인적결합	인적결합	물적+ 인적결합	물적+ 인적결합	인적결합	인적결합
예시	대기업	세무법인	(미)벤처, 컨설팅업	법무법인	사모투자 회사	일반경제	의료협동조합	학교,병원, 종교단체
영리성	영리법인							비영리법인

출처: 기획재정부(2013).

2 공기업

공기업은 정부나 지방자치단체가 출자하여 설립한 기업으로 지분의 대부분이 정부에 속해있는 공공기관의 한 유형이다.[2] 공기업은 정부나 지방자치단체가 각 기업에 고유한 사업 영역을 부여하고 그 경영에 대한 책임은 스스로 지게 하는 형태의 기업이다. 공기업은 자산 규모와 총수입액 중 자체 수입액이 대통령령으로 정하는 기준 이상인 '시장형 공기업'과 시장형 공기업이 아닌 '준시장형 공기업'으로 구분된다.

공기업이 담당하는 사업 영역은 크게 두 가지로 구분된다. 하나는 사회기반시설 등 국가 운영이나 사회에 꼭 필요하지만, 시장경제의 논리로는 수익을 확보하기 어려워 사기업이 참여하지 않으려 하거나 사기업이 운영하면 과다한 비용 지급 등의 문제로 국민의 편의에

2 '공공기관 운영에 관한 법률' 제5조에 근거하여, 공공기관은 공기업, 준정부기관 및 기타 공공기관으로 구분된다.

문제가 생기게 되는 경우이다. 도로나 철도와 같은 분야가 해당한다. 다른 하나는 경쟁체제를 도입하기는 어렵지만 확실하게 수익을 보장해 주거나 독점할 수 있어 사기업이 맡게 되면 시장 실패나 특혜와 같은 문제가 발생할 수 있는 경우이다. 카지노를 운영하는 강원랜드나 인천국제공항공사가 여기에 해당한다.

〈표 22〉 공공기관의 형태

공공기관 구분		기업예시	분류기준
공기업	시장형 공기업	지역난방공사, 한국가스공사, 한국전력공사, 강원랜드, 인천국제공항공사 등	자산규모와 총수입액 중 자체 수입액이 대통령령이 정하는 기준이상
	준시장형 공기업	한국조폐공사, 한국수자원공사, 한국마사회, 한국도로공사, 한국부동산원 등	시장형 공기업이 아닌 공기업
준정부기관	기금관리형 준정부기관	신용보증기금, 예금보험공사, 국민연금공단, 한국주택금융공사, 한국자산관리공사 등	국가재정법에 따라 기금을 관리하거나 기금의 관리를 위탁받은 준정부기관
	위탁집행형 준정부기관	한국장학재단, 한국국제협력단, 한국관광공사, 한국농어촌공사, 건강보험공단 등	기금관리형 준정부기관이 아닌 준정부기관
기타 공공기관		대한법률구조공단, 한국로봇산업진흥원, 국립해양과학관, 인천항만공사 등	공기업과 준정부기관 이외의 기관

출처: 공공기관 운영에 관한 법률(2022).

③ 공사합동기업

공사합동기업은 사기업과 공기업의 장점만을 살리려는 의도로 국가나 공공 단체와 민간인 또는 사회단체가 공동으로 출자하고 공동으로 경영하는 기업을 말한다(Daum 백과, 2024). 공사합동기업의 주주에는 일반 주주와 정부 주주가 있다. 공사합동기업을 설립하는 경우는 다음과 같다. 첫째, 공기업을 능률화하기 위해 주식회사 형태를 채택함과 동시에 출자를 국가나 지방자치단체에만 한정하지 않고 일반인의 참여도 인정하는 경우이다. 둘째, 특수한 사업을 하는 사기업에 대해 공공적 지배를 확보할 필요가 있을 때 국가나 공공 단체가 출자하여 설립하는 경우이다(두산백과, 2023).

공사합동기업은 경영에 대한 공공의 지배를 확보하기 위해 국가나 공공 단체가 자본금의 절반 이상을 출자하고 지배권의 소재를 법률로 규정하는 것이 일반적이다. 공사합동기

업은 통상적으로 법률상 주식회사이지만 특수한 법인인 경우도 있다. 공사합동기업의 산업
분야는 공기업의 경우와 대부분 비슷하다.

주식회사

1 주식회사의 개념

주식회사의 가장 기본적인 개념은 주식을 발행하여 자본금을 충당한다는 것이다. 기업은 사업의 규모가 커지고 시설투자나 직원의 고용, 생산을 위한 원자재 매입 등을 위해 많은 자금이 필요하게 될 경우가 발생한다. 개인이 자금을 조달하는 데 한계가 있을 때, 현대 사회에서 자본을 조달하기 위해 사용하는 가장 보편적인 방법은 회사가 주식을 발행하고 이를 주주가 인수하여 자금을 조달하는 것이다.

주식회사의 주주는 자본의 투자자이다. 주주는 출자한 만큼만 책임을 부담하게 되며 회사 채무에 책임은 지지 않게 되는데, 그 결과 합명회사나 합자회사와 달리 주주는 유한책임을 지게 된다. 이러한 특성으로 인해 자본의 확보가 쉬우며 경영권이 분명하므로 많은 기업이 주식회사의 형태를 보이고 있다.

2 주식회사의 기관

주식회사의 필수 기관에 대해 상법에서는 주주총회, 이사와 이사회, 감사와 감사위원회로 명시하고 있다(상법 제361조부터 제415조).

(1) 주주총회

주주총회는 주주 전체에 의해 구성되면 회사의 경영과 관련된 중요한 사항을 결정하는

최고 의결기관이다. 주주총회의 소집은 다른 규정이 있는 경우 외에는 이사회에서 결정하지만(상법 제362조), 발행주식 총수의 100분의 3 이상에 해당하는 주식을 가진 주주는 임시총회의 소집을 청구할 수 있다(상법 제366조). 법률상으로는 주주총회에 회사의 지배권이 있지만, 현실적으로는 최대 주주나 경영자에게 회사의 지배권이 있는 경우가 많다.

주주총회에서 의결권은 1주마다 1개로 하며 회사가 가진 자기주식은 의결권이 없다(상법 제369조). 주주총회에서는 정관의 변경, 해산, 합병 등 중요한 사항과 이사 및 감사의 임명과 승인 사항을 결정한다. 주주총회는 정기총회와 임시총회가 있다. 정기총회는 재무제표의 승인, 이익 배당에 관한 결의를 주목적으로 하며, 결산기마다 소집된다. 임시총회는 필요에 따라 수시로 열리게 된다. 총회의 결의는 다른 정함이 있는 경우를 제외하고는 주주의 의결권 과반수와 발행주식 총수의 4분의 1 이상의 수로써 해야 한다(상법 제368조).

(2) 이사회

이사회는 주식회사의 업무 집행에 대한 의사결정을 위해 이사 전원으로 구성되는 상설기관이다. 이사회는 주주총회의 권한으로 되어 있는 것 이외에는 회사의 업무 진행에 대한 대부분을 결정한다. 이사회의 권한에는 중요한 자산의 처분 및 양도, 대규모 재산의 차입, 지배인의 선임 또는 해임과 지점의 설치·이전 또는 폐지 등 회사의 업무 집행을 의결한다. 이사회는 이사의 직무 집행을 감독하며, 이사는 대표이사에게 다른 이사 또는 피용자의 업무에 관하여 이사회에 보고할 것을 요구할 수 있다(상법 제393조).

(3) 감사

감사는 이사회 및 대표이사의 업무 집행을 감독하는 기관이다. 민법에서는 감사의 직무를 법인의 재산 상황을 감사하는 일, 이사의 업무 집행의 상황을 감사하는 일, 재산 상황 또는 업무 집행에 관하여 부정, 불비한 것이 있음을 발견한 때에는 이를 총회 또는 주무관청에 보고하는 일, 이런 보고를 하기 위해 필요 있는 때에는 총회를 소집하는 일이라고 규정한다(민법 제67조).

삼성바이오로직스는 2019년 대표이사 산하에 있던 감사팀을 독립시켜 감사위원회 직속

의 사내 감사팀을 신설한다. 사내 감사팀의 신설이 갖는 의미는 감사위원회의 내부감사 업무에 있어서 대표이사와 같은 경영진의 지시에서 벗어나 독립적인 활동을 할 수 있다는 점이다.

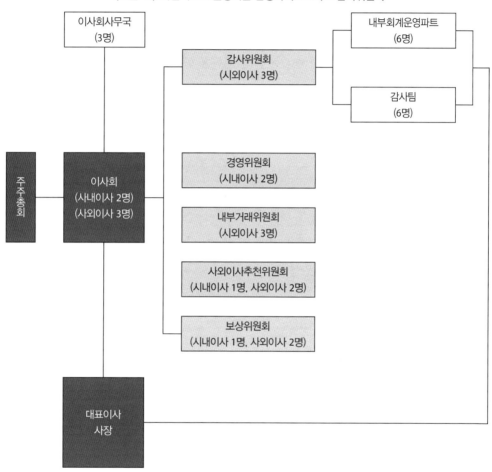

〈그림 41〉 독립적으로 운영되는 삼성바이오로직스 감사위원회

출처: 더 벨(2024).

3 주식회사의 특징

(1) 자본의 증권화

주식회사는 주식을 발행하고 주주가 이를 인수함으로써 구성된다. 주주는 출자에 따른 동일한 권리와 의무를 갖게 되는데, 주식을 통해 회사에 대한 출자의무를 갖고, 주주총회에 참석하여 의결권을 행사할 수 있으며, 이익의 배당을 청구할 권리를 갖는다. 자본의 증권화에 대한 다른 예로는 주식회사가 회사채를 발행하는 것이다. 회사가 채권을 발행하여 투자자에게 판매함으로서 자금을 조달하는 것이다. 채권을 인수한 투자자는 이자를 받거나 만기에 원금을 돌려받을 수 있다. 이처럼 자본의 증권화는 기업의 자금조달을 원활하게 하며, 이익을 배분할 수 있게 한다.

(2) 출자자의 유한책임제도

주식회사의 주주는 합명회사나 합자회사와는 달리 주식을 보유한 만큼 책임을 지게 되는데, 이러한 유한책임제도는 회사가 자본을 조달하는 데 매우 유리하다. 주주는 출자한 금액만큼만 책임을 지게 되기 때문에 안심하고 기업에 출자할 수 있기 때문이다. 상법에서는 주주의 책임이 그가 가진 주식의 인수가액을 한도로 한다고 명시하고 있다(상법 제331조). 이러한 규정에 따라 회사의 부채가 자산을 초과하는 채무초과 상태에 있다고 하더라도 주주는 회사의 채무를 변제할 책임이 없게 된다.

(3) 소유와 경영의 분리

주식회사는 다수의 출자자인 주주로 구성되며, 주식은 자유롭게 거래할 수 있다. 이러한 주식의 자유로운 거래는 소유와 경영을 분리하게 되며, 출자자인 주주는 수익에 대한 배당을 얻을 수 있고, 경영자는 경영에 대한 책임을 부담하게 된다. 소유와 경영이 분리됨에 따라 경영에 자질이 있는 전문경영인이 등장할 수 있게 되어 투명한 경영과 주식회사의 목적인 이윤을, 극대화를 추구할 수 있게 되는 장점이 있지만, 소유자의 직접 경영과 비교하여 의사결정이 느릴 수 있고 단기적 성과에 집착하여 장기적인 성장에 부합하지 않는 의사결

정을 내릴 수 있다는 단점이 있다.

주주행동주의

"이사회가 주주들이 보유한 주식 전량에 대해서 공정한 가격을 받지 못하도록 하는 것에는 강력히 반대합니다. 제안한 대로 주주환원 정책이 수정되지 않는다면 본인은 의안에 반대하라고 주주들에게 요청할 생각입니다."

1985년 칼 아이칸은 필립스페트롤리엄 의장에게 서한을 보낸다. 그런데도 주주환원 정책이 수정되지 않자, 아이칸은 주주총회에서 위임장 대결을 해 의안을 부결시킨다. 필립스페트롤리엄은 새로운 주주환원 정책을 수립할 수밖에 없었고, 아이칸은 10주 만에 약 5,000만 달러의 수익을 얻었다. 그러자 아이칸은 "모든 주주가 이익을 보게 돼 기쁘게 생각합니다. 그러나 나는 로빈후드는 아닙니다. 나도 돈을 벌게 돼 즐겁습니다."라며 자신도 공익뿐만 아니라 돈을 벌기 위해 움직인다고 인정한다.

주주총회 계절인 3월 우리나라에서도 주주행동주의 이야기가 화제다. 에스엠을 둘러싼 행동주의펀드 얼라인파트너스와 카카오, 하이브, 이수만의 상호 연합과 대결을 온 국민이 흥미진진하게 지켜봤다. 한때 행동주의펀드는 거액의 시세차익을 남기면서 아무런 책임을 지지 않고 '먹튀' 한다는 이유로 비난의 대상이 되었다. 행동주의펀드가 단기성과를 위해 기업을 압박하게 되면 기업은 장기적인 플랜을 가지고 기업가치를 증가시키는 활동을 하기 어려워진다. 그러나 행동주의펀드가 이윤을 추구한다고 해서 탐욕스러운 포식자라고만 본다면 정확한 이야기는 아니다.

행동주의펀드의 먹잇감이 되는 기업은 모두 우수한 펀더멘털을 가지고 있고, 현재 주가가 동종 업종에 비해 현저하게 저평가된 기업인데 보통 그 이유는 거버넌스 문제나 시장의 경영진에 대한 신뢰 부족인 경우가 대부분이다. 즉 기업은 좋은데 경영을 잘못하고 있는 경우 행동주의펀드의 공격 대상이 된다. 이러한 기업을 목표로 삼아 행동주의펀드는 기업가치 제고를 위해 경영을 투명하게 하고, 적자 사업부 정리, 과다한 임직원 수와 급여 축소, 자사주 매입 및 배당 확대 등을 요구한다. 행동주의펀드가 기업경영에 적절히 관여하면 주가가 상승하게 되는데 이는 잘못된 경영전략을 수정하고, 비용을 절감하며 배당을 확대하는 등 주주친화적 정책을 펼치기 때문이다.

애플 CEO 팀 쿡도 데이비드 아인혼과 칼 아이칸의 공격을 받았는데 이들의 주주환원, 자사주 매입 요구 등을 진지하게 검토·수용해 주주 친화적인 회사로 거듭나면서 애플의 주가는 초고속으로 상승했다. 우리나라에서도 얼라인파트너스는 주주총회에서 에스엠의 감사를 선임한 이후 라이크기획과 불공정거래 문제를 해결해 에스엠의 기업가치를 상승시켰다.

주주행동주의의 활동으로 주가가 오르는 이유는 주주의 다양한 권리를 회사 운영에 정당하게 반영하고, 부당한 거래 중단 및 비용 절감, 성장 창출 등 다양한 방법으로 기업가치를 올리려고 노력하기 때문이다. 주주행동주의의 활약으로 코리아디스카운트 원인이 해소되면 외국인들도 한국 시장을 긍정적으로 보아 투자를 늘리게 된다.

주주행동주의 활동이 많아지면 경영진은 공격당하지 않기 위해 경영 투명화, 이익 극대화 및 높은 주가 유지를 위해 노력할 것이고, 이사회 중심의 기업경영으로 자리 잡게 된다. 일부 우려처럼 행동주의펀드가 단기차익만 노리는 탐욕스러운 기업사냥꾼에 그치지 않고 장기적 안목으로 기업과 함께 시스템을 선진화하는 방향으로 발전해 나가 경제발전에 촉매 역할을 하도록 관심을 가질 때다.

출처: 이인석(2023).

III 사회적기업

1 사회적기업의 개념

사회적기업은 영리기업과 비영리 기업의 중간 형태로, 사회적 목적을 우선으로 추구하면서 재화와 서비스를 생산하고 판매하는 등 영업활동을 수행하는 기업을 의미한다. 즉, 영리기업이 주주나 소유자를 위해 이윤을 추구하는 것과 다르게 사회적기업은 사회서비스를 제공하고 취약 계층에게 일자리를 제공하는 등 사회적 목적을 주된 목적으로 추구하는 것에 차이가 있다(한국사회적기업진흥원). 사회적기업육성법에 의하면, 사회적기업은 "취약 계층에게 사회서비스 또는 일자리를 제공하거나 지역사회에 공헌함으로써 지역주민의 삶의질을 높이는 등의 사회적 목적을 추구하면서 재화 및 서비스의 생산·판매 등 영업활동을 하는 기업으로써 제7조에 따라 인증받은 자"로 정의된다(사회적기업육성법 제2조).

〈그림 42〉 사회적기업의 영역

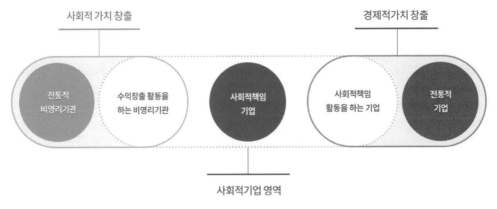

출처: 한국사회적기업진흥원

사회적기업이 등장하게 된 배경은 2000년대 들어 고용 없는 성장, 사회서비스 수요 증가에 대한 대안으로써 유럽의 사회적기업 제도에 대한 논의가 본격화되었으며, 이에 비영리법인 등 제3섹터를 활용한 일자리 창출과 사회서비스 제공 모델로서 사회적기업의 논의를 구체화하기 시작하였다.

2 사회적기업의 유형과 인증요건

(1) 사회적기업의 유형

사회적기업의 유형은 사회서비스 제공형, 일자리 제공형, 지역사회 공헌형, 혼합형, 기타형(창의·혁신)으로 구분된다. 한국사회적기업진흥원에 의하면, 일자리 제공형이 응답 기업 중 68.6%로 가장 많고, 기타형 10.9%, 혼합형, 9.5%, 사회서비스 제공형 6.3%, 지역사회 공헌형 4.7% 순으로 나타났다.

〈그림 43〉 사회적기업 인증 유형

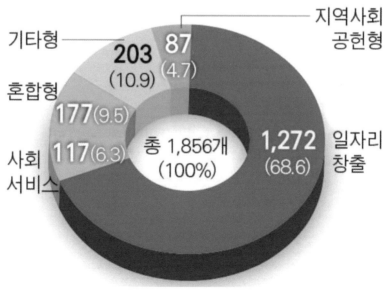

자료: 한국사회적기업진흥원(2024).

사회적기업의 설립 요건을 보면, 사회서비스 제공형은 전체 서비스 수혜자 중 취약계층 비율이 30% 이상이어야 하고, 일자리 제공형은 전체 근로자 중 취약계층 고용 비율이 30% 이상이어야 한다. 지역사회 공헌형은 해당 조직의 지역에 거주하는 취약계층 고용 비율, 사회서비스 수혜자 중 해당 지역 취약계층 비율, 해당 지역의 인적·물적 자원을 활용한 특화사업을 추진하는 경우, 해당 부분의 수입 또는 지출 비율, 지역사회의 사회적 목적을 추구하는 조직을 대상으로 컨설팅·마케팅·자금 등의 지원 등을 고려하여 설립 여부를 결정한다. 혼합형은 전체 근로자 및 사회서비스 수혜자 중 취약계층 비율이 각각 20% 이상이어야 하며, 사업 특성상 취약계층 고용 및 사회서비스 제공 비율을 계량화하기 곤란한 경우에 기타형(창의·혁신형)에 해당하며 위원회에서 사회적 목적 실현 여부를 판단하여 설립 여부를 결정한다.

〈표 23〉 사회적기업의 유형별 설립 요건

유형	요건
사회서비스 제공형	전체 서비스 수혜자 중 취약계층 비율이 30% 이상
일자리 제공형	전체 근로자 중 취약계층 고용 비율이 30% 이상
지역사회 공헌형	① 지역사회 공헌형 '가'형 　– 전체 근로자 중 해당 조직의 지역에 거주하는 취약계층 고용 비율이 20% 　　이상이거나 사회서비스 수혜자 중 해당 지역 취약계층 비율 20% 이상 　– 해당 지역의 역사, 전통, 문화, 생산품 등 지역 특징을 드러낼 수 있는 　　지역의 인적·물적 자원을 활용한 특화사업을 추진하는 경우 ② 지역사회 공헌형 '나'형 　– 해당 부분의 수입 또는 지출이 조직의 전체 수입 또는 지출의 40% 이상 　– 빈곤, 낙후, 소외, 재난, 범죄 등 다양한 지역 사회문제 분석 및 해결 방안 　　제시와 지역사회 발전을 위한 고유 의제가 설정되어야 함 ③ 지역사회 공헌형 '다'형 　– 해당 부분의 수입 또는 지출이 조직의 전체 수입 또는 지출의 40% 이상 　– 지역사회의 사회적 목적을 추구하는 조직을 대상으로 컨설팅·마케팅·자금 　　등을 지원하는 경우에 해당
혼합형	전체 근로자 및 사회서비스 수혜자 중 취약계층 비율이 각각 20% 이상
기타형 (창의/혁신형)	– 사업 특성상 취약계층 고용 및 사회서비스 제공 비율을 계량화하기 　곤란한 경우에 해당되며 위원회에서 사회적 목적 실현 여부를 판단

출처: 한국사회적기업진흥원 홈페이지(2024) 참조하여 정리.

(2) 사회적기업의 인증요건

사회적기업 인증은 고용노동부에서 주관하며 인증 절차는 '인증계획 공고-상담 및 컨설팅-인증신청 및 접수-신청서로 검토 및 현장실사 계획 수립-현장실사-중앙부처 또는 광역자치단체 추천-검토 보고자료 제출-인증심사-인증 결과 안내 및 인증서 교부' 순으로 진행된다.

〈표 24〉 사회적기업의 인증요건

구분	요건
조직 형태	민법에 다른 법인 · 조합, 상법에 따른 회사, 특별법에 따라 설립된 법인 또는 비영리 민간단체 등 대통령령으로 조직 형태를 갖출 것
유급 근로자 고용	유급 근로자를 고용하여 재화와 서비스의 생산 · 판매 등 영업활동을 할 것
사회적 목적의 실현	취약계층에 사회서비스 또는 일자리를 제공하거나 지역사회에 공헌함으로써 지역주민의 삶의 질을 높이는 등 사회적 목적의 실현을 조직의 주된 목적으로 할 것
이해관계자가 참여하는 의사결정 구조	서비스 수혜자, 근로자 등 이해관계자가 참여하는 의사결정 구조를 갖출 것
영업활동을 통한 수입	영업활동을 통하여 얻는 수입이 노무비의 50% 이상
정관의 필수사항	사회적기업육성법 제9조에 따른 사항을 적은 정관이나 규약 등을 갖출 것
이윤의 사회적 목적 사용	회계연도별로 배분할 수 있는 이익이 발생하였을 때 이윤의 3분의 2 이상을 사회적 목적을 위하여 사용할 것

출처: 한국사회적기업진흥원 홈페이지(2024).

3 사회적기업의 문제점과 성공 요건

(1) 사회적기업의 문제점

사회적기업의 운영과 관련하여 여러 가지 문제점이 존재한다. 먼저, 정부 측면에 있어서는 고용 창출이 사기업과 대비하여 낮은 수준이며, 인증받은 사회적기업에 대해서만 직접적 지원이 가능하며, 숫자 확대에 치중하는 측면이 있다. 둘째, 경영 측면에서의 문제점은 영업이익이 저조하며 인건비 비중이 높다. 또한 정부 지원에 대한 의존도가 높고, 사회적기업 종사자는 민주적 의사결정에 참여도가 낮다. 셋째, 사회 · 환경적 측면에서는 사회적기업에 대한 사회 전체의 인식 정도가 미흡하며, 낮은 후원금으로 인해 모금액이 저조하다. 마지

막으로, 사회적기업이 사업을 주도하기보다는 대기업이 사업을 주도하고 사회적기업이 여기에 포함되거나 따라가는 형태를 보인다는 점이다.

(2) 사회적기업의 성공 요건

사기업에 비해 여러 가지 측면에서 사회적기업의 낮은 성공률을 극복하기 위해서는 사회 전반에 걸친 노력이 요구된다.

① 정책적 측면

국가적으로 사회적창업가 양성 프로그램을 확대해야 한다. 현재는 고용노동부와 한국사회적기업진흥원에서 주도하는 사회적창업가 육성 프로그램이 운용되고 있고, 대학에서도 사회적기업에 대한 교육이 확대되고 있다. 사회적창업가 육성 프로그램은 교육 자체에 그치는 것이 아니라 교육 콘텐츠가 실제 사회적기업의 창업과 성장에 연계되어야 한다. 또한, 사회적기업에 관한 다양한 연구와 분석을 통해 사회적기업의 문제를 해결할 방안을 제시해야 한다. 사회적기업은 창업가적 측면, 재무적인 문제, 사회적인 관심, 고용창출, 사회적 네트워크 활성화 등 다양한 측면에서 해결해야 할 많은 문제를 갖고 있다.

이외에도 양적 성장 위주의 사회적기업 육성 정책을 벗어나 지속가능한 사회적기업으로 성장할 수 있는 정책이 필요하다. 단순히 사회적창업가를 교육하고 사회적기업을 창업하는 데 그치지 않고 사회적기업이 사기업과 경쟁하여 시장에서 생존할 수 있도록 하는 정책의 전환이 필요하다.

② 사회적 · 경제적 측면

사회적기업에 대해서는 스스로의 이윤 창출과 함께 공공의 이익에 부합하도록 개인이나 단체의 활발한 후원과 모금이 필요하다. 이는 사회적기업의 공익 추구라는 기본 이념을 사회 전반에 확대하는 것이다. 사회적기업 스스로도 시장에서 생존할 수 있도록 자생력을 키워야 한다. 가장 기본적인 것은 사회적기업의 제품이나 서비스가 시장에서 경쟁력을 가질 수 있도록 품질의 우수성을 확보하는 것이다.

청년 Startup 성공 story

▲ 당근마켓 창업자 「김용현, 김재현」

당근마켓('당근'으로 사명 변경)은 2015년 7월 김용현·김재현 두 공동대표가 설립하였다. 주요 서비스는 중고 거래로, 이용자 반경 6km 이내에 있는 판매자와 구매자를 연결하는 방법으로 대면 중고 거래 서비스를 출시하였다. 기존 중고 거래에서 소비자들은 여러 가지 문제와 불편함으로 불신이 높아지고 있었다. 택배로 받은 물품에 쓰레기가 담겨 오거나 가짜 물건이 들어있는 일들이 그것이다.

김용현·김재현 공동대표는 판교에 있는 카카오에 근무하면서 사내 게시판을 통해 직원들끼리 만나 직접 중고 물품을 활발하게 거래하는 것에 주목했다. "가까운 거리에 있는 이들을 직접 만나 거래하도록 연결해 주면 중고 거래의 문제를 해소할 수 있겠다"라고 생각한 것이 당근마켓의 시작이었다.

판교지역의 직장과 주민이 이용하던 앱 '판교장터'는 소문이 퍼지면서 전국적으로 확대된다. 당근마켓은 멀지 않은 이웃과 직접 대면 거래를 유도했는데, 거주지에서 6km 이내의 이용자들끼리만 거래할 수 있도록 시스템을 구축하고 전문 판매업자를 원천 차단하였다.

2022년 말 기준 당근마켓 누적 가입자 수는 2,200만 명에 이른다. 당근마켓은 청소, 반려동물, 교육 등 전문 O2O 기업들과 협업하며 사세를 확장해 가고 있다.

출처: 김정우(2022), Dxy(2020).

Summary

◎ 기업의 유형

• 기업은 사기업, 공기업 및 공사합동기업으로 구분된다.
• 사기업에는 개인기업과 공동기업이 있으며, 공동기업은 소수공동기업(합명회사, 합자회사, 유한회사, 유한책임 회사, 민법상의 조합, 익명조합)과 다수공동기업(협동조합, 주식회사)으로 구분된다.
• 공공기관은 공기업(시장형 공기업, 준시장형 공기업), 준정부기관(기금관리형 준정부기관, 위탁집행형 준정부기관), 기타 공공기관으로 분류된다.
• 공사합동기업은 국가나 지방공공단체와 개인 또는 사적 단체가 함께 설립한 기업을 말한다.

◎ 주식회사

• 주식회사는 주식을 발행하여 다수의 사람으로부터 자본을 조달받는다.
• 주식회사의 필수 기관으로는 주주총회, 이사회 및 감사가 있다.
• 주식회사는 자본의 증권화, 출자자의 유한책임제도 및 소유와 경영의 분리라는 특징을 갖는다.

◎ 사회적기업

• 사회적기업은 취약 계층에게 일자리를 제공하거나 지역사회에 공헌함을 목적으로 하는 기업으로 영리기업과 비영리기업의 중간 형태를 보인다.
• 사회적기업의 유형에는 사회서비스 제공형, 일자리 제공형, 지역사회 공헌형, 혼합형, 기타형(창의·혁신형) 등이 있다.
• 사회적기업은 정부 의존도가 높고 영업이익이 저조하고 사회적 전체적인 인식이 미흡하다는 문제가 있다. 이를 해결하기 위해 정책적, 사회적으로 다각적인 노력이 요구된다.

제8장

회사의 설립과 사업자등록

학습목표

1. 회사 설립의 유형을 이해한다.

2. 근로기준법과 4대 사회보험을 이해한다.

3. 창업기업의 인증제도를 이해한다.

I 회사 설립의 유형

사업의 준비를 마치게 되면 새로 기업을 신설하게 된다. 이때 어떤 형태의 기업을 만들 것인가를 결정하여 사업자등록을 하게 된다. 기업을 만들 때는 개인기업과 법인기업을 선택할 수 있는데, 법인기업 중에서는 주식회사의 형태가 가장 보편적이다.

1 개인기업

개인기업은 개인이 출자하여 경영하는 형태의 기업으로, 대표자는 소유자이며 경영자가 된다. 개인기업의 경영자는 기업을 운영하면서 발생하는 손실에 무한 책임을 지게 된다.

(1) 인허가 취득

창업을 위해서는 관련 법령에 따라 인허가를 취득하거나 신고해야만 사업을 개시할 수 있는 경우도 있다. 예비창업자가 추진하고자 하는 업종에서 해당 절차가 필요한지를 검토하여 사전에 주무관청이나 지방자치단체를 통해 사업 개시에 따른 인허가를 취득해야 한다. 예를 들면, 폐기물처리업을 영위하고자 하는 자는 환경부 장관이나 시·도지사의 허가를 받아야 하고(폐기물관리법 제25조), 화물자동차 운송업을 영위하려는 자는 국토교통부 장관의 허가를 받아야 한다(화물자동차 운수사업법 제3조).

(2) 사업자등록

사업자등록은 사업 개시일로부터 20일 이내에 사업장 관할 세무서장에게 등록을 신청해야 한다. 신규로 사업을 시작할 때는 사업 개시일 이전이라도 사업자등록의 신청이 가능하다. 사업장이 둘 이상인 사업자는 사업자 단위로 해당 사업자의 본점 또는 주사무소 관할 세무서장에게 등록을 신청할 수 있다(부가가치세법 제8조).

사업자등록을 하려는 사업자는 사업장마다 사업자의 인적 사항, 사업자등록 신청 사유, 사업 개시 연월일 또는 사업장 설치 착수 연월일, 그 밖의 참고 사항을 기재한 신청서를 관할 세무서장에게 제출해야 한다(부가가치세법 시행령 제11조 제1항).

사업자등록 신청을 받은 관할 세무서장은 사업자의 인적 사항과 그 밖에 필요한 사항을 적은 사업자등록증을 신청일로부터 2일 이내에 신청자에게 발급하여야 한다. 다만 사업장 시설이나 사업 현황을 확인하기 위해 국세청장이 필요하다고 인정할 때는 발급 기한을 5일 이내에서 연장하고 조사한 사실에 따라 사업자등록증을 발급할 수 있다(부가가치세법 시행령 제11조 제5항).

한편, 사업자가 규정에 따라 사업자등록을 하지 아니할 때는 사업장 관할 세무서장이 조사하여 등록할 수 있고(부가가치세법 시행령 제11조 제6항), 사업자등록의 신청을 받은 관할 세무서장은 신청자가 사업을 사실상 시작하지 아니할 것이라고 인정될 때는 등록을 거부할 수 있다(부가가치세법 시행령 제11조 제7항).

<p align="center">〈표 25〉 사업자등록 신청 시 첨부할 서류</p>

구분	첨부서류
1. 법령에 따라 허가받거나 등록 또는 신고하여야 하는 사업의 경우	• 사업허가증 사본, 사업자등록증 사본 또는 신고확인증 사본
2. 사업장을 임차한 경우	• 임대차계약서 사본
3. '상가건물 임대차보호법' 제2조 제1항에 다른 상가건물 일부만 임차한 경우	• 해당 부분의 도면
4. '조세특례제한법' 제106조의 3 제1항에 따른 금지금 도매업 및 소매업	• 사업자금 명세 또는 재무 상황 등을 확인할 수 있는 서류로서 기획재정부령으로 정하는 서류
5. '개별소비세법' 제1조 제4항에 따른 과세 유흥장소에서 영업을 하는 경우	• 사업자금 명세 또는 재무 상황 등을 확인할 수 있는 서류로서 기획재정부령으로 정하는 서류
6. 법 제8조 제3항부터 제5항까지의 규정에 따라 사업자 단위로 등록하려는 사업자	• 사업자 단위 과세 적용 사업장 외의 사업장(이하 '종된 사업장')에 대한 이 표 제1호부터 제5호까지의 규정에 따른 서류 및 사업장 소재지·업태·종목 등이 적힌 기획재정부령으로 정하는 서류
7. 액체연료 및 관련 제품 도매업, 기체연료 및 관련 제품 도매업, 차량용 주유소 운영업, 차량용 가스충전업, 가정용 액체연료 소매업과 가정용 가스연료 소매업	• 사업자금 명세 또는 재무 상황 등을 확인할 수 있는 서류로서 기획재정부령으로 정하는 서류
8. 재생용 재료 수집 및 판매업	• 사업자금 명세 또는 재무 상황 등을 확인할 수 있는 서류로서 기획재정부령으로 정하는 서류

출처: 부가가치세법 시행령(2023. 12. 26) 제11조 제3항

<p align="center">〈그림 44〉 국세청 홈택스를 통한 개인사업자 등록</p>

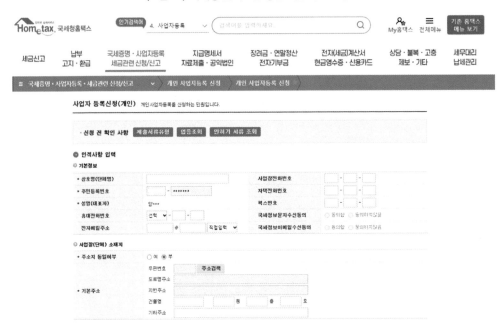

출처: 국세청 홈택스(https://www.hometax.go.kr/)

2 법인기업

법인기업의 형태에는 합명회사, 합자회사, 유한회사, 주식회사 등 여러 가지 형태가 있다. 실제 창업에 있어서 가장 많이 선택하게 되는 법인기업 형태는 주식회사이다.

(1) 주식회사의 설립

주식회사는 투자자가 출자(인수)한 주식 금액에 대해서만 책임을 지는 유한책임 회사의 특징을 갖는다. 주식회사는 1인 이상의 발기인 조합을 구성하여 상법이 정하는 바에 따라 정관을 작성하고 주식인수 및 주금납입 등의 절차를 거친 후 법원에 설립등기를 함으로써 설립된다. 통상 주식회사는 개인기업에 비하여 설립하는 절차가 다소 복잡한 면이 있으나 회사의 소유와 경영이 분리되고 주식과 사채의 발행 등을 통해 다수로부터 대규모의 자본 조달이 가능하다는 장점을 갖는다.

법인 설립등기가 완료되면 등기를 한 날로부터 20일 이내에 사업장 소재지 관할 세무서에 법인설립 신고와 사업자등록 신청서를 제출한다. 주식회사도 개인기업과 마찬가지로 인허가와 신고가 필요한지에 대해 검토해야 하고 해당하면 관련 기관에 인허가 및 신고 절차

〈그림 45〉 온라인 법인설립 시스템

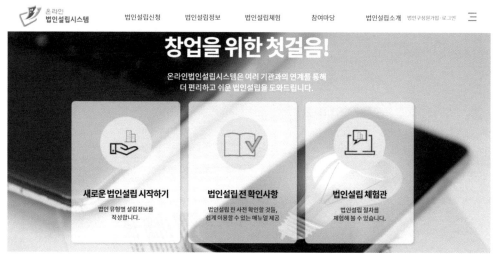

출처: 온라인 법인설립 시스템 홈페이지(2024).

를 거쳐야 한다. 사업자등록 시에는 정관 및 주주 명세서, 현물출자명세서, 자금출처 소명서, 사업장 명세서 등의 서류를 첨부한다.

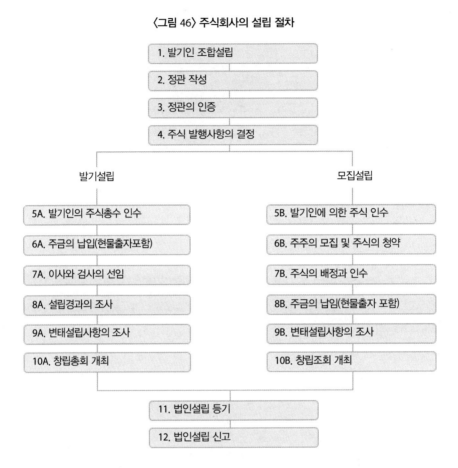

〈그림 46〉 주식회사의 설립 절차

1. 발기인 조합설립
2. 정관 작성
3. 정관의 인증
4. 주식 발행사항의 결정

발기설립

5A. 발기인의 주식총수 인수
6A. 주금의 납입(현물출자포함)
7A. 이사와 검사의 선임
8A. 설립경과의 조사
9A. 변태설립사항의 조사
10A. 창립총회 개최

모집설립

5B. 발기인에 의한 주식 인수
6B. 주주의 모집 및 주식의 청약
7B. 주식의 배정과 인수
8B. 주금의 납입(현물출자 포함)
9B. 변태설립사항의 조사
10B. 창립조회 개최

11. 법인설립 등기
12. 법인설립 신고

출처: 구미시 창업보육센터(2024).

(2) 개인기업과 법인기업의 비교

개인기업은 기업설립 절차가 용이하고 초기 창업자금이 적게 소요되는 반면, 법인기업은 설립 시 발기인 및 창립총회 등의 절차가 필요하다. 개인기업의 기업주는 무한 책임을 갖지만, 법인기업의 기업주는 투자 자본의 범위 내에서 무한 책임을 갖는다. 개인기업의 의사결정은 신속한 반면, 법인기업의 중요의사는 이사회 및 주주총회를 거쳐 결정됨으로 상당한 시간이 소요된다. 개인기업은 투자나 차입을 통한 조달에 한계가 있으나, 법인기업은 주주

모집 및 증자를 통해 자본조달이 용이하다. 개인기업은 소규모 자영업자에 적합하며, 법인으로의 전환이 가능한 반면, 법인기업은 법인에 대한 공신력으로 영업활동에 유리하며, 중소기업부터 대기업까지의 설립에 적합하다.

〈표 26〉 개인기업과 법인기업의 비교

구분	개인기업	법인기업
설립 절차	기업설립 절차가 용이 초기 창업자금이 적게 소요	설립 시 발기인, 창립총회 등 절차 필요
기업주 책임	기업주 무한책임	투자 자본의 범위 내 유한책임
의사결정	의사결정이 신속함	중요의사는 이사회, 주주총회를 거침
자본조달	투자나 차입을 통한 조달에 한계	주주 모집 및 증자를 통해 자본조달 용이
규모	소규모 자영업자에 적합 법인으로 전환 가능	법인에 대한 공신력으로 영업활동에 유리 중소기업부터 대기업의 설립에 적합
이익 배분	기업의 이윤이 기업주의 이윤	법인 이윤은 배당절차를 통해 배분
과세	종합소득세 과세	법인세 과세
세율	6~45%	9~24%
과세기간	매년 1월 1일부터 12월 31일까지	정관에 정하는 회계기간
납세지	개인기업의 주소지	법인 등기부등본상의 본점/주사무소

II 근로기준법과 4대 사회보험

1 근로기준법

회사를 설립하게 되면 직원을 고용하게 된다. 직원을 고용하게 되면 경영자는 근로기준법에 따른 근로계약을 체결하고 4대 사회보험에 가입해야 한다. 이는 경영자가 회사를 운영하는 데 필수적으로 준수해야 하는 사항이다.

(1) 근로기준법의 의의

근로기준법은 헌법에 따라 근로조건의 기준을 정함으로써 근로자의 기본적 생활을 보장, 향상시키며 균형이 있는 국민경제의 발전을 꾀하는 것을 목적으로 한다(근로기준법 제1조). 근로기준법에서 정하는 근로조건은 최저 기준으로, 근로관계 당사자는 이 기준을 이유로 근로조건을 낮출 수 없으며, 근로조건은 근로자와 사용자가 동등한 지위에서 자유의사에 따라 결정해야 한다(근로기준법 제3조, 제4조).

사용자는 근로자에 대하여 남녀의 성(性)을 이유로 차별적 대우를 하지 못하고, 국적·신앙 또는 사회적 신분을 이유로 근로조건에 대한 차별적 처우를 하지 못한다. 또한 사용자는 근로자의 자유의사에 어긋나는 근로를 강요하지 못하며, 어떠한 이유로도 근로자에게 폭행을 하지 못한다(근로기준법 제6조에서 제8조).

<表 27> 근로기준법상의 용어 정의

용어	의미
근로자	• 직업의 종류와 관계없이 임금을 목적으로 사업이나 사업장에 근로를 제공하는 사람
사용자	• 사업주 또는 사업 경영 담당자, 그 밖에 근로자에 관한 사항에 대하여 사업주를 위하여 행위를 하는 자
근로	• 정신노동과 육체노동을 의미
근로계약	• 근로자가 사용자에게 근로를 제공하고 사용자는 이에 대하여 임금을 지급하는 것을 목적으로 체결된 계약
임금	• 사용자가 근로의 대가로 근로자에게 임금, 봉급, 그밖에 어떠한 명칭으로든지 지급하는 모든 금품
평균임금	• 산정하여야 할 사유가 발생한 날 이전 3개월 동안에 그 근로자에게 지급된 임금의 총액을 그 기간의 총 일수로 나눈 금액
1주	• 휴일을 포함한 7일
소정 근로시간	• 근로기준법 제50조, 제60조 또는 산업안전보건법 제139조 제1항에 따른 근로시간의 범위에서 근로자와 사용자 사이에 정한 근로시간
단시간 근로자	• 1주 동안의 소정근로시간이 그 사업장에서 같은 종류의 업무에 종사하는 통상 근로자의 1주 동안의 소정근로시간에 비하여 짧은 근로자

출처: 근로기준법(2021. 5. 18.) 제2조(정의).

(2) 근로계약

사용자가 근로계약을 체결할 때는 임금, 소정근로시간, 휴일, 유급휴가, 그 밖에 대통령령으로 정하는 근로조건을 명시해야 한다(근로기준법 제17조). 근로조건이 명시된 사실과 다를 경우에 근로자는 근로조건 위반을 이유로 손해배상을 청구할 수 있으며, 즉시 근로계약을 해제할 수 있다(근로기준법 제19조). 사용자는 근로자에게 정당한 이유 없이 해고, 휴직, 정직, 전직, 감봉, 그 밖의 징벌을 하지 못한다(근로기준법 제23조). 사용자가 경영상 이유에 의하여 근로자를 해고하려면 긴박한 경영상의 필요가 있어야 한다. 이 경우 경영 악화를 방지하기 위한 사업의 양도·인수·합병은 긴박한 경영상의 필요가 있는 것으로 본다(근로기준법 제24조). 사용자는 근로자를 해고(경영상 이유에 의한 해고를 포함한다)하려면 적어도 30일 전에 예고하여야 하고, 30일 전에 예고하지 아니하였을 때는 30일분 이상의 통상임금을 지급하여야 한다(근로기준법 제26조).

(3) 임금

임금은 '사용자가 근로의 대가로 근로자에게 임금, 봉급, 그밖에 어떠한 명칭으로든지 지급하는 모든 금품'을 의미한다(근로기준법 제2조 제1항 5호). 임금은 통화로 직접 근로자에게 그 전액을 지급해야 하며, 법령 또는 단체협약에 특별한 규정이 있는 경우에는 임금의 일부를 공제하거나 통화 이외인 것으로 지급할 수 있다(근로기준법 제43조).

평균임금은 이를 산정하여야 할 사유가 발생한 날 이전 3개월 동안에 그 근로자에게 지급된 임금의 총액을 그 기간의 총일수로 나눈 금액을 의미한다. 사용자의 귀책 사유로 휴업할 때 사용자는 휴업 기간 그 근로자에게 평균임금의 100분의 70 이상의 수당을 지급하여야 한다(근로기준법 제46조).

사용자는 임금을 지급한 때에는 임금의 구성항목 · 계산방법, 제43조 제1항 단서에 따라 임금의 일부를 공제한 경우의 내역 등 대통령령으로 정하는 사항을 적은 임금 명세서를 서면(전자문서 포함)으로 교부하여야 하고, 임금채권은 3년간 행사하지 아니하면 시효로 소멸한다(근로기준법 제48조, 제49조).

〈표 28〉 임금채권 보장제도

구분	내용
제도의 개념	사업주로부터 임금을 받지 못한 재직 또는 퇴직 근로자가 일정 기간 내에 미지급 임금 등에 대하여 지급을 청구하는 경우, 국가가 일정 범위 내에서 사업주를 대신해서 지급('대지급금'이라 함)해 주는 제도
사업주 부담금	대지급금의 지급에 드는 비용을 충당하기 위해 사업주로부터 '보수총액의 1천분의 2 범위 내'에서 부담금을 징수함
변제금의 회수	대지급금을 지급한 경우에는 그 지급 범위 내에서 근로자가 사업주에 대해 갖고 있던 미지급 임금 등의 청구권을 대위하여 변제금을 회수 * 대위범위: 미지급 임금, 휴업수당, 출산 전후 휴가기간 중 급여 및 퇴직금 중 사업주를 대신하여 지급한 체당금액과 이자 및 청구권 대위행사에 소요되는 법정 모든 비용
부정수급 징수	거짓이나 부정한 방법으로 대지급금을 받았을 때 받은 금액의 배액을 징수하고 형법상 처벌을 받게 됨

출처: 근로복지넷 홈페이지(2024).

(4) 근로시간

1주의 근로시간은 휴게시간을 제외하고 40시간을 초과할 수 없으며, 1일의 근로 시간은 휴게시간을 제외하고 8시간을 초과할 수 없다(근로기준법 제50조). 연장근로와 관련하여 당사자 간에 합의할 경우 1주간에 12시간을 한도로 근로시간을 연장할 수 있다(근로기준법 제53조). 사용자는 근로시간이 4시간인 경우에는 30분 이상, 8시간인 경우에는 1시간 이상의 휴게시간을 근로시간 도중에 주어야 하며 휴게시간은 근로자가 자유롭게 이용할 수 있다(근로기준법 제54조).

연장근로와 관련하여 사용자는 8시간 이내의 휴일 근로 시에는 통상임금의 100분의 50, 8시간을 초과하는 휴일 근로 시에는 통상임금의 100분의 100, 야간근로(오후 10시부터 다음 날 오전 6시 사이의 근로)에 대해서는 통상임금의 100분의 50 이상을 가산하여 근로자에게 지급해야 한다(근로기준법 제56조).

사용자는 1년간 80퍼센트 이상 출근한 근로자에게 15일의 유급휴가를 부여해야 한다. 계속하여 근로한 기간이 1년 미만인 근로자나 1년간 80퍼센트 미만 출근한 근로자에게는 1개월 개근 시 1일의 유급휴가를 부여해야 한다. 또한 유급휴가를 근로자가 청구한 시기에 주어야 하고, 그 기간에 대하여는 취업규칙 등에서 정하는 통상임금 또는 평균임금을 지급하여야 한다(근로기준법 제60조).

근로자가 업무상의 부상 또는 질병으로 휴업한 기간, 임신 중의 여성이 근로기준법 제74조 제1항부터 제3항까지의 규정에 따른 휴가로 휴업한 기간, 「남녀고용평등과 일ㆍ가정 양립 지원에 관한 법률」 제19조 제1항에 따른 육아휴직으로 휴업한 기간은 출근한 것으로 본다(근로기준법 제60조).

2 4대 사회보험제도

(1) 고용보험

① 고용보험의 개념

고용보험법은 실업의 예방, 고용의 촉진 및 근로자 등의 직업능력 개발과 향상을 꾀하고,

국가의 직업지도와 직업소개 기능을 강화하며, 근로자 등이 실업하였을 때 생활에 필요한 급여를 실시하여 근로자 등의 생활안정과 구직 활동을 촉진함으로써 경제·사회 발전에 이바지하는 것을 목적으로 한다(고용보험법(2023. 8. 8.) 제1조).

② 가입대상

고용보험법은 근로자를 사용하는 모든 사업 또는 사업장에 적용한다. 다만 농업·임업 또는 어업 중 법인이 아닌 자가 상시 4명 이하의 근로자를 사용하는 사업, 「고용보험 및 산업재해보상보험의 보험료징수 등에 관한 법률 시행령(2023. 12. 26.)」 제2조 제1항 제2호에 따른 총공사 금액이 2천만 원 미만인 공사, 연면적이 100제곱미터 이하인 건축물의 건축 또는 연면적이 200제곱미터 이하인 건축물의 대수선에 관한 공사, 가구 내 고용 활동 및 달리 분류되지 아니한 자가소비 생산활동의 경우에는 이 법을 적용하지 않는다(고용보험법 제8조 및 고용보험법 시행령 제2조).

〈표 29〉 고용보험의 요율

구　분		노동자	사업주
실업급여		0.9%	0.9%
고용안정, 직업능력개발사업	150인 미만 기업	–	0.25%
	150인 이상 기업 (우선지원 대상기업)	–	0.45%
	150인 이상~1,000인 미만 기업 (우선지원 대상기업 제외)	–	0.65%
	1,000인 이상 기업 및 국가, 지방자치단체가 직접 행하는 사업	–	0.85%

출처: 고용보험 홈페이지(2024).

(2) 산재보험
① 산재보험의 개념

산업재해보상보험법(2023. 8. 8. 이하 산재보험법)은 근로자의 업무상의 재해를 신속하고 공정하게 보상하며, 재해근로자의 재활 및 사회 복귀를 촉진하기 위하여 이에 필요한 보험시설을 설치·운영하고, 재해 예방과 그 밖에 근로자의 복지 증진을 위한 사업을 시행하여 근로

자 보호에 이바지하는 것을 목적으로 한다(산재보험법 제1조).

〈표 30〉 산업재해보상보험의 급여 종류

구 분	내 용
요양급여	• 근로자가 업무상의 사유로 부상을 당하거나 질병에 걸린 경우에 그 근로자에게 지급
휴업급여	• 업무상 사유로 부상을 당하거나 질병에 걸린 근로자에게 요양으로 취업하지 못한 기간에 대하여 지급
장애급여	• 근로자가 업무상의 사유로 부상을 당하거나 질병에 걸려 치유된 후 신체 등에 장해가 있는 경우에 그 근로자에게 지급
간병급여	• 요양급여를 받은 사람 중 치유 후 의학적으로 상시 또는 수시로 간병이 필요하여 실제로 간병을 받는 사람에게 지급
상병보상연금	• 요양급여를 받는 근로자가 요양을 시작한 지 2년이 지난 날 이후에 산재보험법 제66조 1항 각호의 요건 모두에 해당하는 상태가 계속되면 휴업급여 대신 상병보상연금을 그 근로자에게 지급
장례비	• 근로자가 업무상의 사유로 사망한 경우에 지급하되, 평균임금의 120일분에 상당하는 금액을 그 장례를 지낸 유족에게 지급
직업재활급여	• 장해급여 또는 진폐보상연금을 받은 사람이나 장해급여를 받을 것이 명백한 사람으로서 대통령령으로 정하는 사람 중 취업을 위하여 직업훈련이 필요한 사람에 대하여 실시하는 직업훈련에 드는 비용 및 직업훈련수당 • 업무상의 재해가 발생할 당시의 사업에 복귀한 장해급여자에 대하여 사업주가 고용을 유지하거나 직장적응훈련 또는 재활운동을 실시하는 경우(직장적응훈련의 경우에는 직장 복귀 전에 실시한 경우도 포함)에 각각 지급하는 직장복귀지원금, 직장적응훈련비 및 재활운동비

출처: 산재보험법(20203. 8. 8) 참조하여 재정리

② 가입 대상

근로자를 사용하는 모든 사업 또는 사업장은 산업재해보상보험법의 적용 대상이 된다(산재보험법 제6조). 다만, 「공무원 재해보상법」 또는 「군인 재해보상법」에 따라 재해보상이 되는 사업, 「선원법」, 「어선원 및 어선 재해보상보험법」 또는 「사립학교교직원 연금법」에 따라 재해보상이 되는 사업, 가구 내 고용 활동, 농업, 임업(벌목업은 제외), 어업 및 수렵업 중 법인이 아닌 자의 사업으로서 상시근로자 수가 5명 미만인 사업에 대해서는 이 법이 적용되지 않는다(산재보험법 시행령 제2조).

③ 보험 요율

산재보험료율은 고용보험 및 산업재해보상보험의 보험료징수 등에 관한 법률과 같은 법 시행령 및 같은 법 시행규칙에 따라 매년 사업 종류별로 고용노동부 장관이 결정하여 고시한다. 해당연도에 적용할 '사업 종류별 산재보험료율'과 '통상적 경로와 방법으로 출퇴근하는 중에 발생한 재해에 관한 산재보험료율'은 매년 1월 1일부터 시행하여 해당연도 12월 31일까지 효력을 가진다. 고시된 산재보험 요율은 고용노동부와 근로복지공단 홈페이지를 통해 개재된다.

〈표 31〉 2023년도 사업 종류별 산재보험료율

단위:천분율(%)

사업 종류	요율	사업 종류	요율
1. 광업		**4. 건 설 업**	36
석탄광업 및 채석업	185	**5. 운수 · 창고 · 통신업**	
석회석 · 금속 · 비금속 · 기타광업	57	철도 · 항공 · 창고 · 운수관련서비스업	8
2. 제조업		육상 및 수상운수업	18
식료품 제조업	16	통신업	9
섬유 및 섬유제품 제조업	11	**6. 임 업**	58
목재 및 종이제품 제조업	20	**7. 어 업**	28
출판 · 인쇄 · 제본업	10	**8. 농 업**	20
화학 및 고무제품 제조업	13	**9. 기타의 사업**	
의약품 · 화장품 · 연탄 · 석유제품 제조업	7	시설관리 및 사업지원 서비스업	8
기계기구 · 금속 · 비금속광물제품 제조업	13	기타의 각종 사업	9
금속제련업	10	전문 · 보건 · 교육 · 여가 관련 서비스업	6
전기기계기구 · 정밀기구 · 전자제품 제조업	6	도소매 · 음식 · 숙박업	8
선박건조 및 수리업	24	부동산 및 임대업	7
수제품 및 기타제품 제조업	12	국가 및 지방자치단체의 사업	9
3. 전기 · 가스 · 증기 · 수도사업	8	**10. 금융 및 보험업**	6
		* 해외파견자: 14/1,000	

출처: 고용노동부(2023). 사업 종류별 산재보험료율 고시.

(3) 국민연금

① 국민연금의 개념

국민연금법은 국민의 노령, 장애 또는 사망에 대하여 연금 급여를 실시함으로써 국민의 생활 안정과 복지 증진에 이바지하는 것을 목적으로 한다(국민연금법 제1조). 국민연금은 나이가 들거나 장애 또는 사망으로 인해 소득이 감소할 때 일정한 급여를 지급하여 소득을 보장하는 사회보험이며, 지급받게 되는 급여의 종류는 노령연금, 장애연금, 유족연금, 반환일시금, 사망일시금이 있다.

〈표 32〉 국민연금의 종류

종류	내용	비고
노령연금	노후 소득 보장을 위한 급여 국민연금의 기초가 되는 급여	연급 급여 (매월 지급)
장애연금	장애로 인한 소득감소에 대비한 급여	
유족연금	가입자(였던 자) 또는 수급권자의 사망으로 인한 유족의 생계 보호를 위한 급여	
반환일시금	연금을 받지 못하거나 더 이상 가입할 수 없는 경우, 청산적 성격으로 지급하는 급여	일시금 급여
사망일시금	유족연금 또는 반환일시금을 받지 못할 경우 장제 부조적·보상적 성격으로 지급하는 급여	

출처: 국민연금공단 홈페이지(2024.).

② 가입 대상

국민연금의 가입 대상은 국내에 거주하는 국민으로서 18세 이상 60세 미만인 자이다. 국민연금 가입자의 종류는 사업장가입자, 지역가입자, 임의가입자 및 임의계속가입자로 구분된다(국민연금법 제6조). 사업장가입자는 사업의 종류, 근로자 수를 고려하여 대통령령으로 정하는 사업장의 18세 이상 60세 미만인 근로자와 사용자는 당연가입자가 된다. 사업장가입자가 아닌 자로서 18세 이상 60세 미만인 자는 당연지역가입자가 된다. 사업장가입자와 지역가입자 이외의 자로서 18세 이상 60세 미만인 자는 보건복지부령으로 정하는 바에 따라 국민연금공단에 가입신청을 하면 임의가입자가 될 수 있다(국민연금법 제8조, 제9조, 제10조).

국민연금 가입자 또는 가입자였던 자로서 60세가 된 자, 전체 국민연금 가입 기간의 5분

의 3 이상을 대통령령으로 정하는 직종의 근로자로 국민연금에 가입하거나 가입하였던 사람으로서 노령연금 수급권을 취득하거나 특례노령연금 수급권을 취득한 사람 중 노령연금 급여를 지급받지 않는 사람은 65세가 될 때까지 보건복지부령으로 정하는 바에 따라 국민연금공단에 가입을 신청하면 임의 계속 가입자가 될 수 있다(국민연금법 제13조).

③ 보험 요율

국민연금 보험료의 산출 기준은 가입자의 자격취득 시의 신고 또는 정기결정에 따라 결정되는 기준 월 소득액에 연금보험료율을 곱하여 산정한다. 여기에서 기준 월 소득액은 국민연금의 보험료 및 급여산정을 위하여 가입자가 신고한 소득월액에서 천 원 미만을 절사한 금액을 말하며 매년 3월 말까지 보건복지부 장관이 고시하여 해당연도 7월부터 1년간 적용한다. 2023년 7월 1일부터 2024년 6월 30일까지 적용할 기준 월 소득액은 최저 37만 원에서 최고 590만 원이다(국민연금공단).

사업장가입자의 경우 보험료율은 소득의 9%에 해당하는 금액을 근로자와 사용자가 각각 절반인 4.5%씩 부담하여 사용자가 일괄적으로 납부한다. 지역가입자의 경우에는 시행 초기 3%에서 시작하여 2005년 7월 이후 9%까지 상향 조정되었다.

(4) 건강보험

① 건강보험의 개념

국민건강보험법은 국민의 질병·부상에 대한 예방·진단·치료·재활과 출산·사망 및 건강증진에 대하여 보험급여를 실시함으로써 국민보건 향상과 사회보장 증진에 이바지함을 목적으로 한다(국민건강보험법 제1조). 국민건강보험은 과거 의료보험을 대체하는 법으로, 가입자 및 피부양자의 질병과 부상에 대한 예방, 진단, 치료, 재활, 출산, 사망 및 건강증진에 관하여 법령이 정하는 바에 따라 현물 또는 현금의 형태로 서비스를 제공한다.

② 가입 대상

건강보험 가입자는 직장가입자와 지역가입자로 구분된다. 직장가입자는 사업장의 근로자와 사용자, 공무원과 교직원, 그리고 피부양자가 대상이다. 지역가입자는 직장가입자와 그 피부양자를 제외한 가입자를 의미한다. 건강보험 피부양자는 직장가입자에게 생계를 의존하는 사람으로서 소득 및 재산이 보건복지부령으로 정하는 기준 이하에 해당하는 사람이다. 범위는 직장가입자의 배우자, 직계존속, 직계비속과 배우자, 형제 · 자매 일부를 포함한다.

④ 보험 요율

직장가입자의 보수월액보험료는 가입자의 보수월액에 보험료율을 곱하여 보험료를 산정한 후, 경감 등을 적용하여 가입자 단위로 부과하게 된다. 근로자의 경우에는 보험료율 (2023년 기준 7.09%)에 대해 가입자와 사용자가 각각 절반씩 부담하게 된다. 건강보험료 산정 방법은 다음과 같다(건강보험공단, 2023).

- 건강보험료 = 보수월액 × 건강보험료율 (7.09%)

〈표 33〉 4대보험 요율 정리 (2024년 7월 기준)

보수월액 기준	요율		세부사항
	근로자 부담	사업주 부담	
국민연금	4.5%	4.5%	만 60세 미만 근로자 가입 (하한액 39만 원, 상한액 617만 원)
건강보험	3.545%	3.545%	장기요양보험료=건강보험료×12.95%
고용보험	0.9%	0.9%	만 65세 미만의 근로자 가입 사업주는 근로자 수 기준으로 변동
산재보험	해당없음	업종별 상이	사업주 부담

III 창업기업의 인증제도

1 벤처기업

벤처기업 확인은 '벤처기업육성에 관한 특별조치법'에 규정된 일정 요건을 갖추고 기술의 혁신성과 사업의 성장성이 우수한 기업을 벤처기업으로 발굴하고 지원하는 제도이다. 벤처기업 확인제도는 1998년 시행 이후 2021년 2월 12일 혁신성·성장성 중심의 '민간 주도 벤처기업확인제도'로 전면 개편되어 시행 중이다.

〈표 34〉 벤처기업 확인유형 및 요건

확인유형	기준 요건
① 벤처투자	• 중소기업 기본법 제2조에 따른 중소기업 • 투자 금액의 총합계가 5천만 원 이상 • 자본금 중 투자 금액 합계 비율이 10% 이상
② 연구개발	• 중소기업 기본법 제2조에 따른 중소기업 • 기업부설연구소, 연구개발전담부서, 기업부설창작연구소 기업창작전담부서 중 1개 보유 • 직전 4개 분기 연구개발비 5천만 원 이상 • 직전 4개 분기 총매출액 중 연구개발비 합계가 차지하는 비율 5% 이상 • 사업의 성장성 평가 우수
③ 혁신성장	• 중소기업 기본법 제2조에 따른 중소기업 • 기술의 혁신성과 사업의 성장성 평가 우수
④ 예비벤처	• 중소기업 기본법 제2조에 따른 중소기업 • 법인 또는 개인사업자 등록을 준비 중인 자 • 기술의 혁신성과 사업의 성장성 평가 우수

출처: 벤처기업확인제도 가이드북(2022).

2 기업부설연구소와 연구개발전담부서

　기업의 지속적인 성장을 위해서는 R&D 투자, 기술력의 확보, 우수한 전문인력 육성을 토대로 지속적인 연구가 필요하며 이를 위해서 공간과 인력을 확보하는 기업부설연구소와 연구개발전담부서 제도가 운용되고 있다. 기업부설연구소와 연구개발전담부서를 설립하게 되면 연구 및 개발 인력비 세액공제, 기술이전 및 대여 등에 관한 과세 특례, 연구원 연구활동비 소득세 비과세 등의 조세지원과 연구개발에 공헌하기 위해 수입하는 물품에 대한 관세의 80%를 감면해 주는 관세 지원을 받을 수 있다.

〈표 35〉 기업부설연구소와 연구개발전담부서 요건

구분		연구 전담 요원 수
연구소	대기업 부설연구소	10명 이상
	중견기업 부설연구소	7명 이상
	중기업 부설연구소 국외소재 부설연구소	5명 이상
	소기업 부설연구소	3명 이상 (창업 후 3년 이내는 2명 이상)
	벤처기업 부설연구소 연구원 · 교원창업 중소기업 부설연구소	2명 이상
전담부서	기업 규모와 무관	1명 이상

출처: 한국산업기술진흥회 홈페이지(2024).

3 이노비즈

이노비즈는 Innovation(혁신)과 Business(기업)의 합성어로 기술 우위를 바탕으로 경쟁력을 확보한 기술혁신형 중소기업을 의미한다. 이노비즈 인증 시에는 수도권 취득세 중과세 면제, 정기 세무조사 유예, 납부 기한 연장 등 납부유예, R&D 기술개발사업 가점 부여, 특허 출원 우선 심사 등의 우대지원을 받을 수 있다.

〈그림 47〉 이노비즈 인증제도 절차

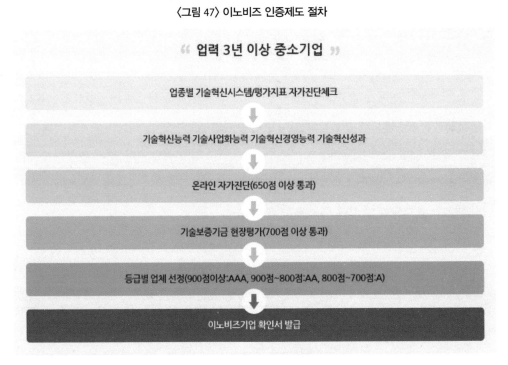

출처: 이노비즈 홈페이지(2024).

4 메인비즈

메인비즈는 Management(경영), Innovation(혁신), Business(기업)의 합성어로 중소벤처기업부로부터 경영혁신형 중소기업으로 인증받은 기업을 의미한다. 메인비즈 인증 시에는 신용보증기금 보증료와 매출채권보험료 인하 우대, 조달청 나라장터의 물품구매 적격심사와 일반용역 적격심사 가점 우대, 중소벤처기업부 수출인큐베이터 및 수출바우처 가점 우대, 중소벤처기업부 기술개발사업 가점 우대 등의 지원을 받을 수 있다.

〈그림 48〉 메인비즈 인증제도 절차

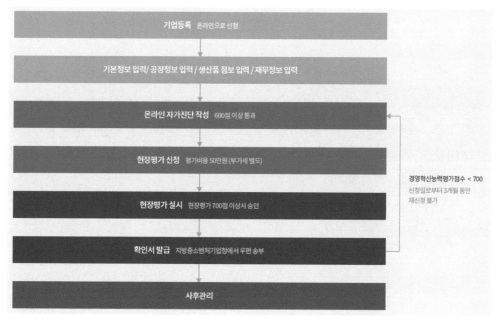

출처: 메인비즈 홈페이지(2024).

청년 Startup 성공 story

▲ 무신사 창업자 「조만호」

무신사는 신발 덕후(일본어 오타쿠의 한국식 발음 '오덕후'를 줄인 말로, 어떤 분야에 열정을 가진 사람이란 뜻)인 조만호 대표가 고등학교 3학년 때 '무진장 신발 사진이 많은 곳'이라는 커뮤니티를 만들면서 시작되었다. 처음에는 나이키나 아디다스와 같은 유명브랜드의 한정판 사진과 스트리트 패션 사진 등의 정보가 많아 10대나 20대의 관심을 얻게 되었다.

2003년에는 '무신사닷컴'이라는 사이트를 구축했는데 콘텐츠 강화를 위해 '스트리트 스냅'이라는 콘텐츠를 선보인다. 이것은 무신사가 선정한 리포터가 길거리를 돌아다니며 옷 잘 입는 사람의 사진을 찍어 올리는 서비스인데 이 콘텐츠가 무신사의 인기를 높이고 매출 증가에 크게 이바지하게 된다.

무신사는 기존 커뮤니티와 콘텐츠의 성격을 띠던 브랜드와 동반성장을 위해 커머스 기능을 추가하여 '무신사 스토어'를 고안한다. '무신사 스토어'는 국내 디자이너 브랜드를 한곳에 모아놓은 스토어인데 커머스 기능을 추가했지만 본래 무신사의 색깔을 잃지 않겠다는 원칙을 세우고 운영한다.

무신사는 간결한 메시지와 독자적인 콘셉트를 통해 '무신사에서 옷을 구매하는 것=취향을 표현하고 나를 사랑하는 방식'이라는 브랜드 아이덴티티를 전달한다.

출처: 최기영(2022).

Summary

◎ 회사 설립의 유형

• 기업을 설립할 때는 개인기업과 법인기업을 선택할 수 있다.
• 개인기업은 개인이 출자하여 무한책임을 지는 형태의 기업으로 설립 절차가 용이하고 의사결정이 신속하지만, 대규모 자금 유치에 어려움이 있다.
• 주식회사는 법인기업의 대표적 형태로 투자자본 범위 내에서 유한책임을 진다.
• 주식회사는 개인기업에 비해 설립 절차가 다소 복잡하지만, 주주 모집과 자본 증자를 통한 자본의 조달이 용이하며 소유와 경영이 분리되는 특징을 갖는다.

◎ 근로기준법과 4대 사회보험

• 사용자는 직원을 고용할 때 근로조건을 명시한 근로계약을 체결해야 한다.
• 사용자가 직원에게 임금을 지급한 때에는 내역을 적은 명세서를 교부해야 하며, 1주의 근로 시간은 40시간을 초과할 수 없고 1주간에 12시간 내에서 근로 시간을 연장할 수 있다.
• 4대 사회보험은 고용보험, 산재보험, 국민연금, 건강보험을 의미한다.

◎ 창업기업의 인증제도

• 벤처기업의 확인유형에는 벤처투자, 연구개발, 혁신성장, 예비벤처가 있다.
• 기업의 성장과 기술 확보를 위해 기업부설연구소와 연구개발전담부서 제도가 운용되고 있다.
• 기업의 혁신성장을 위한 인증제도로는 이노비즈, 메인비즈가 있으며, 해당 인증을 얻게 되면 기술개발사업 가점 부여 등 다양한 정부 지원사업의 우대지원을 받게 된다.

제9장

창업기업 마케팅

학습목표

1. 마케팅의 정의를 이해한다.
2. 창업기업의 마케팅 특성을 이해한다.
3. 창업기업의 마케팅전략 수립을 이해한다.
4. 창업기업의 마케팅 수행 방법을 이해한다.

I 창업기업 마케팅의 개념

1 마케팅의 정의

마케팅이란 고객(Customers), 의뢰인(Clients), 파트너(Partners)와 넓게는 사회에 가치를 주는 제공물을 만들고, 소통하고, 전달하고, 교환하기 위한 활동 및 제도의 집합이자 프로세스이다(American Marketing Association, 2017). 따라서 마케팅은 고객의 니즈(Needs), 요구(Wants), 가치(Value)를 찾아 그 욕구를 충족시킬 수 있는 제품을 기획하고 판매하는 일련의 활동을 의미한다고 할 수 있다. 아직 시장에서 고객을 확보하는 데 어려움이 있거나 확보하지 못한 창업기업은 창업의 성공이라는 목표를 달성하기 위해 창업마케팅의 특성을 이해하고 이를 토대로 기업성과를 창출하는 데 관심을 가져야 한다.

창업기업의 마케팅과 관련하여, Morris 등은 창업마케팅이 리스크관리와 자원 활용의 극대화, 가치 창출을 위한 혁신적인 방법으로 수익을 제공하는 고객을 확보한 다음 이를 유지하고 확인, 활용하는 활동으로 정의하고 있다(Morris et al., 2002). 요약하자면 '창업마케팅은 창업기업이 시장에서 새로운 제품이나 서비스를 구매할 가능성이 있는 고객을 찾아 그들과 관계를 지속할 기회를 탐색하고 포착하는 진취적, 혁신적, 위험 감수적인 활동'이라고 할 수 있다(황보윤 외, 2019).

2 창업기업 마케팅의 특성

마케팅은 'Market + ing = Customer'로 이해할 수 있다. 이는 기업이 고객의 욕구를 충족

시키기 위해 제품과 서비스를 창출하고 고객에게 전달하는 일련의 과정을 수행하는 활동을 의미한다. 특히 창업기업의 마케팅은 일반기업의 마케팅과 다르게 적극적이며 위험 감수적인 특성을 갖는다.

일반적으로 창업기업의 특징에 따라 다음과 같은 마케팅 특성이 존재한다(김진수 외 2015). 첫째, 신생기업의 특성이다. 창업기업은 신생기업이라는 점으로 인해 시장 진입과 마케팅 활동에 제약이 존재한다. 또한, 새롭게 설립된 기업들은 비즈니스에 필요한 장기적인 고객 관계가 충분히 구축되어 있지 않고 기업에 대한 잠재적 소비자의 신뢰도가 부족하다. 더불어 마케팅 매니저의 경험 및 전문 지식이 부족하거나 전문적인 마케팅 매니저를 추가 구성원으로 영입하기 어렵다. 둘째, 기업 규모의 영세성에 따른 특성이다. 대부분 창업기업은 작은 규모로 신규 비즈니스를 시작하기 때문에 적절한 마케팅 전략실행에 필요한 예산과 기술을 충분히 보유하고 있지 않다. 또한, 제한된 자원으로 인해 새롭게 착수하는 활동들은 높은 수준의 효율성을 달성해야만 한다. 셋째, 불확실성에 따른 특성이다. 창업기업, 특히 기술기반 창업기업들은 시장에 대한 충분한 데이터를 보유하고 있지 않고, 관련 정보에 대한 접근성이 떨어지기 때문에 높은 불확실성에 직면하게 된다. 또한, 신제품을 출시하거나 새로운 시장에 진출하는 창업기업은 자사가 보유하고 있는 이용 가능한 데이터 또는 지식이 특정 상황에서는 적용할 수 없는 경우가 자주 발생하게 된다. 마지막으로, 격동성에 따른 특성이다. 창업기업은 신제품을 가지고 새로운 시장에 진출하므로 행보가 상당히 격동적이거나 예측할 수 없다.

〈표 36〉 창업기업 마케팅의 특성

구 분	내 용
신생기업	• 시장 진입과 마케팅 활동에 제약 • 장기적 고객 관계가 충분하지 않고 소비자 신뢰도 부족 • 마케팅 담당자의 경험과 지식 부족
기업 규모의 영세성	• 마케팅 전략실행에 필요한 예산과 기술이 충분하지 않음 • 제한된 자원으로 인해 마케팅활동의 효율성이 높아야 함
불확실성	• 시장에 대한 데이터가 부족하고 정보에 대한 접근성이 떨어짐 • 자사가 보유한 데이터와 지식이 특정 상황에서는 적용 불가
격동성	• 신제품으로 시장에 진출하여 행보가 격동적이고 예측 불가능

3 창업기업 마케팅의 프로세스

창업기업의 마케팅 프로세스는 4E의 단계로 진행된다. 즉, 기회의 탐색(Exploration), 기회의 점검(Examination), 기회의 활용(Exploitation), 기회의 확장(Expansion) 4단계를 거치게 된다(Osiri, J. K., 2013).

첫째, 1단계로 기회의 탐색 단계이다. 이는 제품이나 서비스가 출시되기 전에 잠재적인 고객들에게 아이디어를 공개한 다음, 그들로부터 피드백을 수집하는 단계이다.

둘째, 2단계로 기회의 점검 단계이다. 얼리어답터들로부터 시제품을 검증받고 피드백을 수집하는 단계이다. 예를 들어 무료로 서비스를 제공할 계획이라면 비용이 수반되지 않는지, 광고가 주 수익원으로 수익을 창출할 수 있는지를 점검해 볼 수 있는 단계이다.

셋째, 3단계로 기회의 활용 단계이다. 일반대중에게 제품이나 서비스를 공개하여 시장에서 소비자들이 사용 가능하게 하는 단계이다. 1단계와 2단계가 원활하게 진행되었다면 시제품을 검증한 얼리어답터 이외의 고객들이 이 단계에서부터 구매를 시작하게 된다.

마지막으로, 4단계, 기회의 확장 단계이다. 제품이나 서비스에 대한 촉진 활동을 통해 고객을 추가로 확보하는 단계이다. 3단계와 4단계는 동시에 진행될 수 있으며, 2단계인 기회의 점검 단계를 대신하기도 한다.

II 창업기업의 마케팅 전략수립

창업기업의 마케팅전략 프로세스는 거시적 환경분석 → 미시적 환경분석 → 마케팅 전략수립 → 마케팅 실행의 과정을 거치게 된다. 이러한 일련의 과정은 다음과 같이 정리될 수 있다.

〈그림 49〉 창업기업의 마케팅 전략수립 프로세스

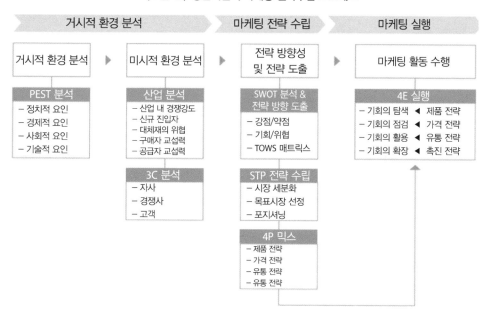

출처: 황보윤 외(2019).

1 환경분석

(1) 5 Forces 분석

마케팅을 위한 산업분석에서는 마이클 포터(Poter M.)의 5 Forces 분석이 이용된다. 5 Forces 분석은 산업 내 경쟁 강도(Rivalry among existing frims), 공급자 교섭력(Bargaining power of suppliers), 구매자 교섭력(Bargaining power of buyers), 신규진입자의 위협(Threat of new entrants), 대체재 위협(Threat of substitutes)을 통해 산업환경을 분석한다. 5가지 요소는 산업의 수익률을 결정하는 데 이들 요소가 많고 그 힘이 강할수록 해당 산업의 평균 수익률은 낮아지고 위협이 되며, 이들의 힘이 약할 경우 창업기업에는 기회가 될 수 있다.

〈그림 50〉 포터의 5 Forces 분석

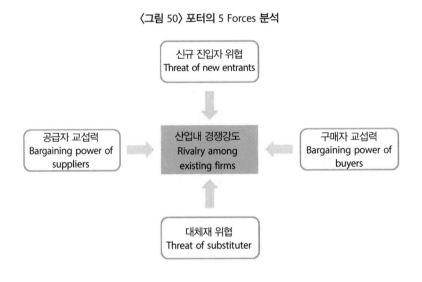

(2) 3C 분석

산업분석 다음에는 3C 분석이 수행되어야 한다. 3C 분석은 고객(Customer), 경쟁사(competitor), 자사(Company)에 대한 분석을 의미한다. 첫째, 고객 분석에서는 시장 규모, 성장률, 구조변화, 시장세분화, 고객집단별 니즈와 변화추이를 평가한다. 목표시장 규모의 적절성과 성장 가능성, 세분시장의 고객수요 정도, 고객 집단별 니즈와 변화추이를 기준으로 평가하게 된다. 둘째, 경쟁사 분석에서는 주요 경쟁사의 장점과 약점, 잠재적 경쟁사의 진입

〈표 37〉 라면시장 5 Forces 분석(예시)

구 분	분 석 내 용
산업 내 경쟁자	• 농심, 오뚜기, 삼양 등 기존 기업들의 경쟁 정도 분석 • 산업성장률과 유휴설비, 제품차별성, 고정비, 교체비용 등
신규진입자 위협	• 다른 식품 제조기업의 라면시장 진출 여부 • 다른 업종 기업의 라면시장 진출 여부
대체제 위협	• 삼각김밥, 빵, 편의점 도시락 등 간편식의 라면 대체 정도 • 쌀국수, 마라탕 등 라면과 비슷한 유형의 식품
공급자 교섭력	• 밀가루, 고기, 채소 등 원재료 공급업자의 다양성 • 원재료 공급에 있어서의 가격결정권 보유자
구매자 교섭력	• 소비자의 라면 구매 비중, 제품 차별화 • 소비자의 라면에 대한 정보, 소비자의 가격 민감도

가능성을 평가한다. 현재 우리 회사의 주요 경쟁사들이 어느 정도 시장을 장악하고 있는지와 잠재적 경쟁사가 시장에 진입할 가능성에 대해 평가하게 된다. 마지막으로, 자사에 대한 분석에서는 시장점유율과 브랜드 이미지, 기업의 문화와 목표, 기술력 등에 대해 평가하게 된다. 시장에서 우리 기업의 점유율 정도를 평가해야 하고 목표시장과 기업의 목표, 브랜드 이미지가 일치하는지를 평가해야 한다. 또한 우리 기업의 기술력, 제품력, 판매력이 경쟁사에 비해 어느 정도인지를 평가해야 한다.

〈그림 51〉 갤럭시 폴드의 3C 분석(예시)

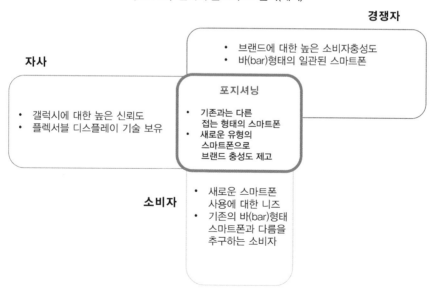

경쟁자
• 브랜드에 대한 높은 소비자충성도
• 바(bar)형태의 일관된 스마트폰

자사
• 갤럭시에 대한 높은 신뢰도
• 플렉서블 디스플레이 기술 보유

포지셔닝
• 기존과는 다른 접는 형태의 스마트폰
• 새로운 유형의 스마트폰으로 브랜드 충성도 제고

소비자
• 새로운 스마트폰 사용에 대한 니즈
• 기존의 바(bar)형태 스마트폰과 다름을 추구하는 소비자

2 창업마케팅 전략 수립

(1) SWOT 분석

기업이 환경분석을 완료한 다음에는 구체적인 전략 수립에 들어가게 되는데 먼저 SWOT 분석을 하여 강점(Strength), 약점(Weakness), 기회(Opportunity), 위협(Threat)을 분석하게 된다. 강점과 약점은 기업의 목표를 달성하기 위한 내부 요소의 강점과 약점을 파악하는 것이다. 기회와 위협은 기업이 목표를 달성하는 데 있어 유리하거나 불리하게 작용하는 외부의 요인들을 분석하게 된다.

〈표 38〉 SWOT 분석의 구성 요인

S (우리 기업/제품의 강점)	W (우리 기업/제품의 약점)
• 차별화된 핵심역량 • 자금조달과 운영 • 창업팀 구성원역량 • 구매자/공급자 관계 • 유리한 시장점유율 • 창업자 경영 능력 • 규모의 경제 • 독점적 기술 • 원가 우위 • 경쟁우위 • 제품혁신 능력 • 안정적 공급 채널	• 협소한 제품군 • R&D 능력 부족 • 낙후된 설비 • 경영 및 관리능력 부족 • 수익성 저하 • 브랜드 이미지 악화 • 낮은 광고 효율 • 마케팅 능력 부족 • 자금조달력 부족
O (우리 기업/제품에 대한 외부의 기회요인)	**T (우리 기업/제품에 대한 외부의 위협요인)**
• 신시장/신고객 등장 • 높은 경제성장률 • 시장의 빠른 성장 • 새로운 기술 등장 • 산업의 세계화 • 소득수준 증대 • 낮은 진입장벽 • 경쟁기업의 쇠퇴 • 유리한 정치, 정책, 법규, 경제, 사회, 문화, 기술, 환경, IT, 금융, 환율 등의 변화	• 새로운 경쟁기업 출현 • 대체재의 판매량 증가 • 시장성장률 둔화 • 불리한 정책, 법규, 제도의 변화 • 경쟁압력 증가 • 경기침체 • 구매자/공급자의 협상력 증대 • 구매자의 욕구 변화 • 외국의 무역규제

SWOT 분석이 완료되면 도출된 강점과 약점, 기회와 위협 요인을 조합하여 강점을 강화하고 약점을 보완하며, 기회를 활용하고 위협을 방어하는 마케팅전략의 방향을 도출하는데 이를 TOWS 매트릭스라고 한다.

〈표 39〉 SWOT 분석을 통한 전략수립 방향 도출 (TOWS 매트릭스)

내부환경요인 외부환경요인	S (강점)	W (약점)
O (기회)	SO 전략 기회를 활용하여 강점 사용	WO 전략 약점을 보완하여 기회를 살림
T (위협)	ST 전략 위협을 회피하고 강점을 활용하는 전략	WT 전략 위협을 회피하고 약점을 최소화하는 전략

(2) STP 전략

STP 전략은 시장을 세분화하고(Segmentation), 목표시장을 선정하며(Targeting), 선정된 목표시장에 제품이나 서비스를 포지셔닝하는(Positioning) 것을 의미한다. 제품이나 서비스의 범위, 소비자의 욕구를 분석하여 고객집단을 세분화한 다음, 가장 경쟁력을 가질 수 있는 시장을 선택하는 전략이다. 시장을 세분화하는 것은 다양한 기준이 적용될 수 있는데, 지리적 변수(지역, 나라, 도시 크기 등), 인구통계학적 변수(나이, 성별, 가족구성원 수, 소득, 직업, 교육 수준, 종교 등), 심리분석적 변수(사회계층, 생활양식, 개성), 행동적 변수(사용 상황, 추구 혜택, 사용자 경험, 충성도 수준, 사용 빈도 등) 등을 사용한다. 시장세분화는 목표시장 선정의 근거가 된다.

목표시장은 하나의 세분된 시장에 집중하거나 제품 또는 시장에 따라 전문화하거나 여러 개의 세분시장을 선택적으로 전문화하거나 전체 시장을 목표시장으로 선정할 수 있다. 특히 창업기업은 인력이나 자금의 관점에서 기존 기업들보다 열악한 경우가 많아 자원을 집중하여 투입할 수 있는 목표 시장 선정에 있어 큰 노력을 기울여야 한다. 포지셔닝은 가격, 품질, 속성에 따라 고객이 차별적으로 느끼는 효익에 의해 포지셔닝 하거나, 사용자나 사용법, 사용 상황에 따라 포지셔닝 할 수 있으며, 이외에도 경쟁자의 포지셔닝을 참고하여 자사 포지셔닝을 결정하거나 제품의 상대적 등급에 따른 포지셔닝이 가능하다. 창업기업은 새로운 시장보다는 기존의 시장에 뛰어들어 경쟁하는 경우가 많아 기존 제품이나 서비스와

의 차별적인 혜택을 제시할 수 있는 포지셔닝이 필요하다.

〈표 40〉 성공적인 STP 전략(예시)

브랜드(제품)	전략수립 사례
도요타 프리우스	• S: 저연비와 고성능을 원하는 고객 • T: 친환경 자동차를 원하는 다양한 연령층, 가족 대상 • P: 새로운 형태의 하이브리드기술 도입
빈폴	• S: 다양한 연령층과 스타일을 선호하는 고객으로 세분화 • T: 젊은 층의 소비자들, 독특한 정체성을 가진 소비자 • P: 품질과 디자인을 강조하며 다양한 제품라인 제공

출처: 쿠키마케팅(2023).

(3) 4P 믹스

4P 믹스는 제품(Product), 가격(Price), 유통(Place), 촉진(Promotion)을 균형 있게 조합하는 것으로, 제품이나 서비스를 시장에 성공적으로 판매하기 위해서는 이 네 가지 전략이 효과적으로 조화를 이루도록 해야 한다. 첫째, 제품전략은 물리적 차별화와 서비스 차별화로 구분된다. 물리적 차별화는 자사 제품의 종류, 디자인, 기능, 성능 품질 등이 타사 제품과 다른 특징을 가미하는 것이다. 서비스 차별화는 품질보증 서비스, 고객 관리, A/S, 주문 용이성 등 서비스 측면에서의 차별화를 의미한다. 둘째, 가격전략은 적정한 가격을 설정하고 할인 여부와 정도, 할부 기간 등 가격 정책에 대한 의사결정을 내리는 것으로, 금액을 높게 잡는 고가화 전략이나 낮은 가격으로 시장에 침투하는 전략을 이용할 수 있다. 셋째, 유통 전략은 기업의 제품을 고객이 원하는 시간과 장소에 원하는 만큼 제공할 수 있는 지점을 결정하는 것이다. 유통경로는 기업이 고객에게 직접 공급하는 직접 유통경로, 중간상을 경유하는 간접 유통경로, 두 가지를 병행하는 혼합적 유통경로가 있다. 마지막으로, 촉진 전략은 기업이 마케팅 목표를 달성하기 위해 고객에게 기업이나 제품의 정보를 전달하는 방법을 결정하는 것으로 광고, 판매촉진, PR, 박람회 참가 등이 포함된다. 촉진 전략 수립을 위해서는 대상(개인, 기업)을 고려해야 하며 온라인과 오프라인을 구분하여 전략을 수립해야 한다.

판도라 열쇠, 스타트업 홍보 3가지 Tip

전 세계가 하나인 디지털 거대국가에서는 스마트폰 하나만으로도 세상을 살아가는 데 불편함이 없다. 일거수일투족을 스마트폰에서 해결하다 보면 각종 홍보에 무차별적으로 노출되어 사용자는 쓰레기 정보를 제거하는 노력을 기울여야 할 정도다. 정보 홍수 시대에 말 한마디, 이미지 한 컷이 그만큼 중요해졌다. 허투루 소비자에게 접근하면 가차 없이 퇴출당한다.

이렇게 외면당하면 다시 선택받는 것은 사실상 쉽지 않다. 그렇기에 홍보는 매체나 디지털 기기의 기술적 변화에 따라가는 것보다 소비자에 대한 이해(감성, 자존심, 품위)가 우선시 되어야 한다. 스몰 비즈니스(스타트업, 소상공인)의 홍보 전략도 뉴 패러다임의 소용돌이 속에 적합한 메시지전달 포트폴리오가 필요하다. 그 메시지는 3가지 조건만으로도 효과를 극대화할 수 있다. 그 열쇠는 첫째, '매혹적인 카피 스킬', 둘째, 기업의 내면적 얼굴 '슬로건', 셋째, 기업의 외면적 얼굴 '로고마크'다.

〈'카피' 한 줄로 운명을 바꾼다〉

잘 쓰인 카피(Copy)는 기대 이상의 잠재적인 힘이 있다. 특히 마케팅에서 카피가 차지하는 비중이 크다. 때문에 카피는 '작가나 기자 혹은 블로거들만 쓰는 글이다'라고 오해하면 안 된다. 왜냐하면, 간결하고 멋진 카피가 그 조직(기업)의 운명을 바꿀 수 있기 때문이다. 최근 베스킨라빈스의 '민트 초코 봉봉'이 MZ세대에게서 시끌벅적하다. 민트 초코는 트렌디하게 '민초'라는 줄임말로 불리며 '동학 민초 봉기'라는 콘셉트를 차용했다. 그간 목소리를 크게 내지 못했던 민초들을 하나로 모아 "민초여 일어나라"라는 카피를 마치 국민 봉기 같은 연출로 재치 있게 담은 사례다.

신문, 광고, SNS에서 카피가 시원치 않으면 독자 시선을 빼앗을 수 없다. 요즘 콘텐츠는 텍스트보다 이미지와 영상 비중이 커졌고 휘발성이 높아 사람들이 정보를 받아들이는 시간이 짧아졌다. 하지만 이미지, 영상 시대에도 그 근간은 잘 기획된 카피가 전달 메시지의 핵심으로 사람의 마음을 움직이게 만든다.

〈'슬로건'은 기업 내면 이미지〉

기업의 슬로건(Slogan)은 대중(고객)의 행동을 조작하는 선전에 쓰이는 짧은 문구다. 강력한 이미지로 그 조직의 방향성을 나타내는 척도가 되어 비전을 제시하고 '소비자 마음속에 우리 기업(브랜드)이 이렇게 기억되면 좋겠다'라는 내용을 담고 있다. 그래서 대부분 짧고 강렬하다. 대표적인 예로 나이키의 'Just do it', 포스코의 '소리 없이 세상을 움직입니다.'가 있다. 슬로건을 창작하기 위해 먼저 목표 소비자에게 서비스(제품)의 성격을 명확히 전달하는 콘셉트가 필요하다. Forbes에서 "좋은 슬로건은 서비스 차별화에 도움을 주고 장기적으로 브랜드 가치를 형성하는 데 도움을 준다"라고 설명했다.

대전시는 2020년 브랜드 슬로건을 'Daejeon is U'로 바꾸었다. "대전이 바로 당신이다"라는 의미로 핵심 가치가 '시민'임을 담고 있는데 이전 슬로건 'It's Daejeon'이 현재의 대전 이미지와 부합하지 않아서 대중성을 갖춘 국제적 감각의 도시 브랜드 개발에 착수한 것이다. 이처럼 새로운 슬로건은 조직의 위기감을 돌파하고 대내외적인 커뮤니케이션을 강화하기 위한 수단으로 활용한다.

〈'로고마크'는 기업 외면 이미지〉

한 조직(기업)을 상징하는 디자인을 로고라 한다. 로고는 상품이나 기업의 얼굴이고 기업을 나타내는 브랜드를 총체적으로 표현할 때 쓴다. 기업 존속 의미를 담은 CI(Corporate Identity)나 브랜드의 의미를 담은 BI(Brand Identity)를 통합하여 두 가지를 시각화한 것이 로고(Logo)이다. 즉, CI 디자인은 기업의 존재 의의를 명확히 하여 기업의 사명, 역할, 비전에 대한 이미지를 하나로 통일시켜 주무로서 대내외적으로 기업이 추구하는 가치를 알릴 수 있고, 이 가치를 외부로 표현하는 BI는 기업 경영전략의 하나로 브랜드 이미지를 통합한다.

애플을 보면 자사 브랜드 로고 '사과'를 각별하게 여긴다. 브랜드에 흠집이 안 생기기 위하여 유사성을 띤 로고에 대하여 강력히 법적제재를 한다. 왜냐하면 유사한 사과 이미지가 소비자 혼란과 사기 범죄에 활용되면 애플 이미지 손상이 크기 때문이다. 최근에도 사과 로고 이미지로 생수 회사와 스타트업에 로고 분쟁을 제기한 바 있다. 전 세계 사과가 모두 애플 것처럼 철저히 관리하고 있다.

출처: 홍재기(2021).

창업기업의 마케팅 방법

창업기업은 시장에서의 인지도가 낮고 제품이나 서비스에 대해서도 소비자들이 인식하지 못하고 있는 경우가 많다. 이와 더불어 마케팅을 위한 회사의 예산이나 인력도 부족하다. 따라서 창업기업은 이른 시일 안에 소비자들에게 기업이나 제품을 인식시키기 위한 마케팅 전략이 필요하다.

1 고객에게 빨리 소문을 퍼뜨리는 방법

(1) 버즈 마케팅

버즈(Buzz)는 꿀벌이 윙윙대는 소리를 의미한다. 버즈 마케팅(Buzz Marketing)은 사람들의 흥미를 유발하기 위해 선전 활동을 하는 것을 말한다. 이는 소비자가 상품을 직접 사용해 보고 자신의 블로그 등에 올림으로써 이를 조회한 소비자의 구매로 이어지게 하는 마케팅 방법이다. 이 방법은 기존의 마케팅 채널로 도달하기 어려운 소비자들에게 접근할 수 있다는 장점이 있다.

(2) 바이럴 마케팅

바이럴(Viral)은 바이러스(Virus)의 형용사로, 바이럴 마케팅(Viral Marketing)은 기업이 제품이나 서비스를 직접 홍보하는 것이 아니라 잠재적인 고객들이 소문을 통해 끊임없이 홍보하도록 유도하는 방법이다. 허니버터칩이나 먹태깡은 특별한 광고가 없었음에도 소비자들이 제품의 특이한 맛과 구매의 희소성을 이야기하면서 다른 소비자들의 구매 의욕을 불러일으

킨 사례이다.

(3) 노이즈 마케팅

노이즈 마케팅(Noise Marketing)은 기업이 제품이나 서비스와 관련된 이슈를 화제로 만들어서 소음(Noise)을 조성하여 사람들의 이목을 집중시키는 방법이다. 2020년 롯데리아는 '버거 접습니다.'라는 문구를 공지하여 사람들의 많은 관심을 끌었는데, 이는 버거 사업을 그만둔다는 뜻이 아니라 접어서 먹는 폴더 버거를 출시한다는 의미였다.

(4) SNS 마케팅

소셜 네트워크 서비스(Social Network Service: SNS)는 상호 교류와 공감대 형성을 위한 기반이 된다. SNS 마케팅(Marketing)은 이러한 SNS를 사용하므로 빠른 정보 확산과 실시간 소통이 가능하고 저렴한 비용으로 마케팅할 수 있다. 한국관광공사는 '대한민국 구석구석'이라는 테마로 관광지와 지역별 축제를 소개함으로써 SNS를 마케팅에 활용하고 있다.

2 최대한 비용을 아끼는 방법

(1) 게릴라 마케팅

게릴라 마케팅(Guerilla Marketing)은 큰 비용을 투자하는 마케팅전략에 대응하여 창업 초기의 기업이 아직 선두기업이 진입하지 않은 틈새시장을 공략하거나 적은 비용으로 시간과 장소에 구애받지 않고 짧은 시간에 많은 대중에게 홍보하는 마케팅전략을 의미한다. 2008년 영화 '사탄의 인형' 20주년과 DVD 발매를 기념하여 영화에 나오는 처키가 뉴욕 한복판의 이곳저곳에 출현한 사례가 대표적인 게릴라 마케팅의 사례이다.

〈그림 52〉 사탄의 인형 20주년 기념 게릴라 마케팅 사례

출처: 중앙대 광고홍보학과 웹진(2019), 사진은 권력이다(2008).

(2) 앰부시 마케팅

앰부시(Ambush)란 '매복'이란 의미로, 앰부시 마케팅(Ambush Marketing)은 복병처럼 숨어 있다가 예기치 못한 상황에서 허를 찌르는 전략을 사용하는 방식을 말한다. 마치 국제 대회의 공식 스폰서가 아님에도 불구하고 적절한 시점에 마케팅을 전개하여 공식 스폰서인 것처럼 인식하게 함으로써 경쟁사엔 손해를 입히고 자사에는 이익을 얻게 하는 방법이다.

올림픽이나 월드컵과 같은 대형 국제 대회에서 공식 스폰서가 아닌 기업이 마치 해당 대회의 공식 스폰서인 것처럼 광고하는 경우가 해당된다. 코카콜라는 대부분의 올림픽 공식 스폰서인데, 펩시콜라가 올림픽 공식 스폰서가 아님에도 올림픽 스타들을 광고 모델로 캐스팅하고 은근슬쩍 그들의 얼굴을 제품에 넣는 방법으로 올림픽 후원자인 것같이 광고효과를 낸 것은 대표적인 앰부시 마케팅이다.

(3) 래디컬 마케팅

래디컬 마케팅(Radical Marketing)은 무방비 상태의 소비자에게 제품이나 브랜드를 갑자기 노출함으로써 기존의 마케팅 방법을 탈피하는 파격적인 기법이다. 창업기업이 소수 정예의 조직으로 대규모 물량 대신 기발한 아이디어로 승부하는 방법이다. 오토바이 브랜드의 대명사 할리 데이비슨의 CEO였던 리처드 티어링크는 직접 오토바이를 몰고 나타나 고객들을 놀라게 한 것이 대표적인 래디컬 마케팅이다.

〈그림 53〉 할리 데이비슨의 CEO, 리처드 티어링크

출처: 펜잡이(2022). '[CEO]이야기, 리처드 티어링크(할리데이비스 전CEO)'

청년 Startup 성공 story

▲ 우아한 형제들 창업자 「김봉진」

국민 배달앱 '배달의 민족'은 2010년 6월 디자이너 출신인 김봉진 대표가 설립한 '우아한 형제들'에서 시작되었다. 사업 초기에는 전화번호부 전용 애플리케이션으로 시작되었지만, 수익 창출이 어려워지자, 배달앱으로 진로를 변경하였다. 개발 초기에는 식당의 정보를 얻기 위해 직원들이 직접 전단지를 모아가며 작업을 진행했는데 스마트폰이 급속도로 확대되자 몇 번의 클릭만으로 음식을 주문할 수 있는 시스템이 완성되었으며, 배달원의 위치를 실시간으로 확인할 수 있게 되어 편의성과 신뢰성이 향상되었다.

배달의 민족은 국내 배달업계 1위의 자리를 차지하고 있지만 이에 안주하지 않고 '배민다움'이라는 자신들의 문화를 고수함과 동시에 소비자들에게 재미와 감동을 전달하기 위해 큰 노력을 지속하고 있다. 배달의 민족은 2019년 독일의 음식 배달 서비스기업인 '딜리버리 히어로'가 지분 87%를 4조 7,500억 원에 인수하였으며, 2022년 매출(연결 기준)이 2조 9,471억 원으로 전년도 대비 47% 증가하였다. 배달의 민족은 배달시장의 압도적인 1위 사업자 지위를 바탕으로 다양한 확장을 모색하고 있는데, B마트를 통한 간편식 배달과 함께 책, 꽃, 편의용품 등을 배달하는 배민스토어를 통해 음식을 넘어 다른 영역까지 사업을 확대하고 있다.

출처: 블리크의 기록실(2024).

Summary

◎ **창업마케팅의 개념**

- 마케팅이란 고객(Customers), 의뢰인(Clients), 파트너(Partners)와 넓게는 사회에 가치를 주는 제공물을 만들고, 소통하고, 전달하고, 교환하기 위한 활동이자 제도의 집합이자 프로세스를 말한다.
- 창업기업 마케팅은 신생기업, 규모의 영세성, 불확실성, 격동성에 따른 특성을 갖는다.
- 창업기업 마케팅 프로세스는 기회의 탐색, 기회의 점검, 기회의 활용, 기회의 확장 등 4단계를 거치게 된다.

◎ **창업기업의 마케팅 전략수립**

- 창업기업의 마케팅전략 프로세스는 거시적 환경분석, 미시적 환경분석, 마케팅 전략수립, 마케팅 실행의 과정을 거친다.
- 미시적 환경분석은 5 Forces 분석, 3C 분석을 통해 수행하며, 마케팅 전략수립은 SWOT 분석, STP 전략, 4P 믹스를 통해 수행된다.

◎ **창업기업의 마케팅 방법**

- 창업기업이 고객에게 빨리 소문을 퍼뜨리기 위해서는 버즈마케팅, 바이럴 마케팅, 노이즈마케팅, SNS 마케팅 등을 활용한다.
- 창업기업이 최대한 비용을 아끼기 위해서는 게릴라 마케팅, 앰부시 마케팅, 래디컬 마케팅 등의 기법을 활용한다.

제10장

창업기업 재무관리

학습목표

1. 재무관리의 개념을 이해한다.

2. 창업기업 재무관리의 중요성을 이해한다.

3. 재무제표의 개념을 이해한다.

4. 재무비율 분석의 개념을 이해한다.

I 재무관리의 이해

1 재무관리란?

재무관리는 조직의 자금을 조달하고 자금의 운용을 관리하는 행위를 뜻한다(강병호 외, 2003). 즉 기업이 사업 목표를 달성하기 위해 모든 재무와 관련된 다양한 자원을 설정하고 관리 및 모니터링 하는 실무적인 전략을 의미한다. 여기에는 회계, 지급 계정, 수익성, 지출, 현금 흐름, 신용 등 재무와 관련한 다양한 업무 영역을 포함한다.

1920년대에 미국에서는 단순히 자금조달과 관리 측면의 재무관리가 일반화되었다. 그러나 급속한 산업화를 겪는 과정에서 기업 규모가 커짐에 따라 기업의 자금을 더욱 효율적으로 관리하고 조달하는 것이 중요한 과제가 되면서 새로운 개념의 재무관리에 대한 필요성이 대두되었다. 이후 1930년대 전 세계적인 대공황으로 많은 기업의 파산을 겪으면서 경영자들은 확장보다는 기업의 생존에 좀 더 중심을 둔 재무관리에 대한 수요가 증가하게 되었다.

제2차 세계대전이 끝난 이후 미국의 기업들은 대량생산 시스템이 보편화되면서 기업의 재무관리 측면에 더욱 관심을 두게 되었다. 그 당시 경제학 분야가 수리적이고, 계량화되는 추세에 영향을 받아 재무관리 분야도 역시 수리 및 계량적인 특성을 보이게 되었다. 특히 기업 투자의사 결정에 관한 '해리 마코위츠의 포트폴리오 이론'이 등장하면서 재무관리 분야에서도 수리 계량화되었을 뿐만 아니라 더욱 논리적인 체계를 갖추게 되었다(Miller, 1999).

기업의 재무관리 목적은 이윤을 극대화하기 위함이다. 기업은 근본적으로 영리를 목적으로 하는 조직이다. 재무관리는 이러한 기업의 목적을 효율적으로 달성하기 위한 수단이기

때문에 이윤의 극대화가 재무관리의 첫 번째 목적이라고 할 수 있다. 그리고 이처럼 이윤을 극대화하려는 기업이 활발한 경영활동을 통해 기업가치를 극대화하는 것이 재무관리의 궁극적인 목적이라고 할 수 있다(Hammer et al., 2014).

요컨대, 기업의 궁극적인 목적인 기업가치 극대화를 위한 경쟁력 확보 차원에서 효율적인 재무관리 시스템을 도입할 필요가 있다. 이러한 재무관리 시스템을 구축하면 경영활동 과정에서의 모든 수익 및 지출 등 현금 흐름의 추적이 가능해 미래의 재무계획 및 자금확보 지원, 재무관리 전략 수립, 수입 및 지출관리, 예산편성 등의 측면에서 효율성을 높일 수 있다.

2 창업기업 재무관리의 중요성

창업기업이 좋은 아이템과 아이디어를 기반으로 이를 사업화하였다고 하더라도, 기업의 경영을 위해 필요한 자금을 매출 시현을 통한 수익으로 조달하기까지는 많은 시간이 필요하다. 대부분의 초기 창업기업이 봉착하게 되는 문제는 바로 '돈', '자금'이다. 따라서 창업 초기 단계에서 수입보다 많은 지출을 어떤 자금을 통해 조달하고, 본격적으로 매출이 생기면 여기에서 발생한 자금을 어떻게 활용해 더욱 많은 수익을 창출해야 할 것인지에 대한 효율적인 의사결정이 중요할 수밖에 없다.

창업기업의 입장에서 재무관리는 아이디어가 제품화 과정을 거쳐 시장에서 수요를 창출해 사업이 성공할 수 있는지 가능성 유무를 체계적이고 합리적인 방법으로 파악해 보는 것이라고 할 수 있다. 따라서 재무관리는 창업의 실패 가능성으로부터 보호하기 위해, 필요한 사전 점검 장치로 볼 수 있으며, 동시에 원하는 사업의 성공 확률을 높일 수 있는 유용한 수단이다.

'스타트업'의 재무는 다르다.

스타트업 재무의 특징은 무엇인가? 스타트업과 일반기업 재무에 차이점이 있는가? 있다면 무엇인가? 물론 재무회계는 어떤 기업을 막론하고 같은 규정이 적용되는 일반성을 가지고 있다. 회계 규정을 나타내는 GAAP(Generally Accepted Accounting Principles)이라는 용어 자체가 '일반적으로 적용되는 회계 원칙'이라는 뜻으로 적용의 일반성을 나타내고 있다.

하지만 스타트업 재무와 일반기업 재무는 다르다. 대기업과 중소기업 재무회계는 지속 기업으로서 주로 실무의 적용 범위나 재무적 규모의 관점에서 구분하는 측면이 있다면, 스타트업 재무는 이와 달리 시작 기업이라는 점이 가장 큰 특성이다. 물론 전문가들 입장에서는 본질적으로는 같다고 말할 수 있지만 사업 모델과 연동하여 창업기업으로서의 전략적 재무회계를 운용해야 하는 스타트업 입장에서는 상당한 차이를 느낀다.

이러한 차이점이 스타트업 CFO와 일반기업의 CFO에게 각기 다른 역량 조건을 요구하는 원인이 된다. 스타트업 재무는 어떤 특징이 있고 일반기업과는 어떤 차이점을 보이는가 하는 것은 스타트업 CFO에게는 중요하다. 이것이 앞에서 스타트업 CFO의 필요조건으로 재무회계 전문성보다 새로운 사업 모델을 알아보고, 이에 도전하는 CEO의 창업가적 도전 정신과 함께하려는 파트너십이 보다 더 중요한 역량 요소라고 주장한 이유이다.

그렇다고 해도 CFO라면 당연히 재무에 관한 전문 역량을 갖추어야 한다. 이것은 필수적이다. 이 필수 역량을 정확히 갖추고 발휘하려면 스타트업 재무의 특징과 차이점을 명확히 인식하고 이에 맞추는 것이 중요하다. 단지 재무회계 경력을 가졌기 때문에 스타트업 CFO 직무를 수행하는 데 자신이 적임자라고 주장하는 데 대해 '어쩌면 적임자가 아닐 수도 있다'라고 대답하는 이유이다.

스타트업 재무와 일반기업 재무는 몇 가지의 기본적인 차이점이 있다. 물론 스타트업 기업이 자신들이 목표를 성공적으로 헤쳐 나간다면 기존 기업과 비슷하게 될 것이다. 예외는 있을 수 있다. 또 다른 혁신을 갈망하며 보다 큰 전략적 목표 기간을 설정하고 스타트업의 시동을 거는 경우도 있다. 하지만 새로운 사업 모델을 제시하고 이를 시장에서 입증하고 영위하는 기업이 탄생하였다면 지속가능성을 목표로 하는 일반기업의 범주로 볼 수 있다. 하지만 창업 준비 단계에서 성공한 스타트업 단계까지 나타나는 스타트업 재무는 분명히 다르다.

스타트업 재무와 일반기업 재무의 가장 큰 차이점은 무엇인가? 가장 큰 특징은 일반기업의 회계 연도와는 다른 시작에서부터 성공까지의 기한이 있다는 것이다. 스타트업 재무는 사업 모델과 기업 가치를 입증하고 확인하기까지의 목표 기간이 있는 전략적 재무라는 점이다. 이미 사업 모델과 구조가 확정되어 지속가능성을 전제로 하는 일반기업의 관리형 재무와는 다르다. 제시하는 사업 모델을 시장에서 입증하고 이를 지속적으로 영위하는 기업을 만드는 단계를 1차적 전략 목표 기간으로 설정하고, 여기에서 주장하는 미래가치와 이에 수반되는 전략적 목표에 관한 재무적 이슈를 최우선으로 한다.

그래서 과거의 실적에 기반을 둔 재무분석이나 실제로 사업이 영위되는 단계의 회계적 기록 활동보다는 사업계획 단계의 기업 가치에 대한 논리적이고 설득력 있는 추정이 중요하며, 이를 추진하는 과정을 재무적 미래가치 관점에서 뒷받침하는 추정적 논리 능력과 협상 능력이 가장 중요한 특징으로 부각된다.

일반기업도 미래 성장성과 사업성을 가장 크게 보지만 회계적 실적 기록이 보여주는 과거의 숫자와 이에 대한 분석결과가 미래가치에 가장 큰 영향을 미치는 것도 부인할 수 없다. 이미 입증된 사실로서 눈앞에 보이는 숫자를 외면할 수 없기 때문이다. 하지만 스타트업은 과거의 기록이 없거나 유의할 정도가 아닌 경우가 대부분이어서 미래가치에 대한 추정을 가장 주요하게 다룰 수밖에 없다.

그리고 미래 추정과 시장성 그리고 미래의 불확실성과 이에 수반한 위험에 관한 재무적 이슈와 구조들을 가장 중심적으로 다룰 수밖에 없다. 즉, 과거가 없는 스타트업의 미래가치를 추정하고 판단하는 문제와 창업기업으로서 성공을 이루기까지 제기되는 위험과 보상에 관한 재무적인 구조와 문제가 일반기업과는 다른 스타트업 재무의 가장 큰 특징을 이룬다.

두 번째는 일반기업이 장기 비전하에서 연간 실적 목표 달성과 수익성 극대화를 위한 생산성과 원가 관리에 집중하는 구조를 가진다면, 스타트업은 성공까지의 목표 기간을 미래 기업 가치와 재무 전략에 따라 서너 개의 단계별 목표 구간으로 나누고 이에 대한 기간별 전략 목표와 달성 방안을 세부적으로 수립하고 실행하는 데 집중하는 특징을 가진다.

이런 접근법에서 연간계획은 기본적인 의미가 있지만, 더 중요한 것은 단계별 기업 가치와 재무적 요구에 부응하는 목표에 도달하여 외부 투자자 그룹과 시장에서 인정받을 수 있느냐 하는 것이다. 스타트업 재무는 일반적인 연간계획보다는 이러한 단계별 목표 달성을 위한 마일스톤에 가장 중점을 둔다. 만일 단계별 목표에 도달하지 못하고 인정받지 못하면 그대로 종료되거나 처음에 세운 전략적 계획과 관계없이 성장 없이 연명만 해나가는 좀비 스타트업이 될 가능성이 높다.

마지막으로, 스타트업은 사업추진을 위한 외부 자본 조달이 가장 중요한데 이에 관해서도 일반기업과는 확연히 차이가 난다. 물론 일반기업도 스타트업과 같이 신규 사업을 지속적으로 시도한다. 하지만 일반기업은 과거에 기업 활동에 대한 검증이나 분석할 수 있는 회계 자료들을 충분히 가지고 있고, 브랜드나 인지도 등 다른 요소들도 가지고 있다. 그러나 스타트업은 다른 요소에 기댈 수가 없다.

일반기업의 신규 사업 자금조달 메커니즘은 잉여 영업 현금 흐름에 기반을 둔 내부 유보 자금과 외부에서 빌린 돈, 그리고 투자받은 돈의 순서로 조달의 우선순위를 둔다. 즉, 내부 창출 현금(Internal Funds) → 금융 부채(Debt Financing) → 자기자본(Equity Financing)의 순서가 일반적이다.

하지만 스타트업은 완전히 반대이다. 일단 새롭게 시작하는 기업이기 때문에 그동안 벌어서 쌓아놓은 내부 유보 자금이 없다. 그리고, 창업기업이기 때문에 특별한 정책 목적으로 제공되는 정책자금 외에 외부 금융기관에서 사업에 필요한 돈을 빌릴 수도 없다. 담보로 제공할 수 있는 자산도 없다. 그러므로 일반기업과는 달리 사업에 필요한 모든 돈을 자신이 투자할 수 있는 부자가 아닌 이상 사업 모델과 사업성을 바탕으로 외부의 전문 투자 기관이나 개인투자자들에게서 조달하는 것이 유일한 방법이다.

스타드업의 자금조달 순서는 일반기업의 순서와 완전히 반대의 구조를 가지며, 그마저도 제한적이어서 '자기자본 자금조달'(Equity Financing)을 가장 전략적이고 일반적으로 쓸 수밖에 없다. 위에서 보듯이, 스타트업 재무는 다르다. 스타트업 CFO는 이를 충분히 이해하고 소화해야 한다. 더불어 스타트업 CFO는 이러한 특징에 최적화된 스타트업 재무 전략가이어야 한다.

출처: 심규태(2022).

재무제표의 이해

1 재무제표(Financial Statements)란?

재무제표(Financial Statements)는 재무회계의 최종산물로서 기업의 재무 상태 및 경영 성과에 대한 회계보고서이다. 즉 일정 기간 동안 기업의 재무 활동, 투자활동, 영업활동의 결과를 요약한 보고서로 기업의 재무관리를 위한 기초 자료라고 할 수 있다.

〈그림 54〉 재무제표의 산출 및 전달 과정

기업활동	재무제표	이해관계자
재무 투자 영업	재무상태표 손익계산서 현금흐름표 자본변동표 주석	주주 채권자 경영자 기타
기업회계기준 K-IFRS		회계감사기준 (CFA, 회계감사)

출처: 캐즐(2022).

창업을 준비 중인 창업가라면 성공 창업을 위해 창업 초기 단계에서부터 재무와 관련된 의사결정에 도움을 주는 재무제표에 대한 기본적인 이해가 반드시 필요하다. 일반적으로 기업에서 재무, 투자, 영업 등과 같은 경영활동이 발생하면 기업회계기준(K-IFRS)에 맞추어

재무제표를 작성하게 된다. 재무제표는 재무상태표, 손익계산서, 현금흐름표, 자본변동표, 주석 등으로 구성되어 있는데, 이러한 재무제표는 주주, 채권자, 경영자 등 기업 이해관계자들의 의사결정을 위해 제공된다.

(1) 재무상태표

재무상태표(Statement of Financial Position)는 특정 시점에서의 기업이 보유하고 있는 자산과 자산을 구입한 자금조달의 원천(부채+자본)에 관한 재무 상태의 정보를 제공해 주는 보고서이다. 통상 '대차대조표'(Balance Sheet, B/S)라고도 하는데, 기업이 영업활동을 위해서 보유하고 있는 자산을 어떠한 방식으로 조달했는지를 나타내는 표로, '자산=부채+자기자본'으로 구성되어 있다.

대변차변(貸邊借邊)은 복식부기에서 양변을 말하는 것으로, 차변(왼쪽)에는 자산의 증가, 비용의 발생, 부채와 자본의 감소가 기록되고, 대변(오른쪽)에는 자산의 감소와 수익의 발생, 부채와 자본의 증가가 기록된다. 재무상태표의 세부적인 구성을 살펴보면 재무상태표 계정에서, 왼쪽(차변)은 자산이고, 오른쪽(대변)은 부채와 자본이다. 차변(왼쪽)은 현금이 장부에서 나가는 것, 자금의 운용 즉, 자금을 어떤 용도로 활용하는지 자금의 운용 상태를 나타내고, 대변(오른쪽)은 현금이 장부로 들어오는 것, 자금의 조달 즉, 사업을 할 때 필요한 자금이 어떠한 원천에서 조달되었는지를 보여준다. 그리고 자산과 자본구성의 위험 균형에 따라 자산은 유동자산과 비유동자산으로, 차변의 부채는 유동부채, 비유동부채로 구분된다.

〈그림 55〉 자본조달과 자본운영의 위험 균형에 따른 재무상태표의 구성

재무상태표						
위험		유동자산	유동부채		위험	
		비유동자산	비유동부채			
			자본			
		자산 총계	부채와 자본 총계			

재무상태표
(12월 31일)

H 기업 (단위:억 원)

자산	금액	부채와 자본	금액
Ⅰ. 유동자산	42.3	Ⅰ. 유동부채	34.8
(1) 당좌자산	31.4	매입채무	11.1
현금 및 현금성 자상	10.0	단기차입금	8.9
단기 투자자산	1.2	기타 유동부채	14.8
매출채권	15.7	Ⅱ. 비유동부채	15.4
기타 당좌자산	4.5	사채	4.8
(2) 재고자산	10.9	장기차입금	5.7
Ⅱ. 비유동자산	57.7	기타 비유동부채	4.9
(1) 투자자산	16.5	Ⅲ. 자본	49.8
(2) 유형자산	39.7	(1) 자본금	10.7
토지	10	(2) 자본잉여금	14.9
설비자산	21.7	(3) 이익잉여금	25.2
건설중인 자산	3.0	(4) 자본조정	−1.0
기타 유형자산	5.0	(5) 기타 포괄손익누계액	0
(3) 무형자산	1.5		
자산 총계	100	부채와 자본 총계	100

(2) 손익계산서

손익계산서(Income Statement, I/S)는 일정 기간(보통 1년) 동안 기업을 운영해 얼마를 벌었는가를 보여주는 회계실체의 경영성과 보고서로 영업 기간 발생한 매출액과 비용, 그리고 매출액과 비용의 차이인 이익을 보여주는 재무제표 중 한 가지 종류이다. 손익계산서를 통해 회사의 영업활동 성과를 알 수 있고, 미래 현금 흐름을 예측할 수 있어 창업기업이 사업계획서를 작성할 때 손익계산서는 매우 중요한 항목이다.

매출액	영업을 통해 벌어들인 모든 수익
(−)매출원가	기업의 영업활동에서 영업수익을 올리는 데 필요한 비용
매출총이익	매출에서 매출원가를 차감한 금액
(−)판매비 및 일반관리비	기업의 유지 및 관리를 위해 사용한 비용(인건비, 수수료, 광고비, 연구개발비, 감가상각비 등)
영업이익	매출총이익에서 판매관리비를 차감한 금액
(+)영업외수익	기업의 주된 영업활동이 아닌 활동으로부터 발생한 수익
(−)영업외비용	기업의 주된 영업활동이 아닌 활동으로부터 발생한 비용(손실)
법인세 차감 전 순이익	영업이익에서 영업외수익을 더하고, 영업외비용을 차감한 금액
(−)법인세	법인의 소득에 대해 부과하는 세금
당기순이익	기업의 매출에서 매출원가, 판매관리비를 차감하고 영업손익을 가감한 손익

특히, 기술창업의 재무관리는 주로 추정손익계산서의 작성을 통해 이루어지고, 투자 유치를 위한 기업의 가치평가도 대부분 추정 손익계산서를 통해 이루어지기 때문에 창업자는 손익계산서의 개념을 명확하게 이해하고 있어야 한다. 손익계산서는 수익(Revenues)과 비용(Expenses)으로 구성되어 있다. 수익은 제품이나 서비스를 판매한 결과로 얻게 되는 자산 금액을 의미하며, 판매 대가인 매출 이익(영업수익, 영업외수익)을 얻는 것이다. 비용은 수익을 얻기 위해 투여된 자산이나 사용된 서비스의 원가를 의미하며 매출원가, 판매비와 관리비, 이자비용, 법인세 등을 포함한다. 〈표 43〉은 H 기업의 포괄손익계산서 중 영업활동 부분의 세부적인 작성예시를 보여준다.

〈표 43〉 H 기업의 영업활동 손익계산서의 작성(예시)

손익계산서
(20XX년 1월 1일 ~ 20XX년 12월31일)

H 기업 (단위: 억 원)

	(영업수익)	**매출액**	**120.0**	**100.0%**
		ㅡ매출원가	**98.2**	**81.2%**
		재료비	69.4	57.8%
		노무비	7.2	6.0%
		경비	21.6	18.0%
		(감가상각비)	(3.2)	2.7%
		매출총이익	**21.8**	**18.2%**
영업활동	(영업비용)	**ㅡ판매비와 관리비**	**14.5**	**12.1%**
		급여 및 복리후생비	3.8	3.2%
		광고선전비	1.0	0.8%
		운반비	1.8	1.5%
		감가상각비	0.5	0.4%
		기타비용	7.4	6.2%
	(영업이익)	**영업이익**	**7.3**	**6.1%**

〈표 44〉는 손익계산서상 경상활동 및 당기순이익 산출의 작성(예시)을 보여준다.

<표 44> 경상활동 및 당기순이익 산출의 작성(예시)

손익계산서
(20XX년 1월 1일 ~ 20XX년 12월31일)

H 기업 (단위: 억 원)

	(영업활동)	영업이익	120.0	100.0%
		+영업외수익	98.2	81.2%
		이자수익	69.4	57.8%
		배당금수익	7.2	6.0%
경상활동		외환차익	21.6	18.0%
	(영업외 활동)	기타영업외수익	(3.2)	2.7%
		−영업외비용	21.8	18.2%
		이자비용	14.5	12.1%
		외환차손	3.8	3.2%
		기타영업외 비용	1.0	0.8%
		법인세비용차감전 순이익(세전순이익)	7.3	6.1%
당기순이익 산출		−법인세비용	1.5	1.3%
		계속사업이익	6.2	5.2%
		+중단사업이익	0.1	0.1%
		당기순이익	6.3	5.3%

(3) 현금흐름표

현금흐름표(Statement of Cash Flow, C/F)는 기업의 영업, 투자 및 재무 활동으로 인하여 일정 기간 발생하는 현금흐름의 유입과 유출을 기록한 현금성 자산의 변동에 관한 정보를 제공하는 재무제표를 말한다. 이를 통해 기업의 활동별로 현금흐름의 내역을 볼 수 있고, 기업이 얼마만큼의 자금을 어떻게 조달하여 어디에 사용하였는지 알 수 있다.

손익계산서가 이익을 중심으로 작성되었다면, 현금흐름표는 현금을 중심으로 작성된다고 볼 수 있다. 보통 기업에서 1년 동안의 사업을 통해 얻은 이익은 손익계산서로 표시되지

만, 손익계산서상에 이익이 발생했다고 기말에 기업이 보유한 현금이 반드시 플러스(+) 상태가 되는 것은 아니다. 아무리 많은 이익이 발생했더라도 보유한 현금이 고갈되면 원자재 구입뿐만 아니라 직원들에 대한 급여도 지불할 수가 없다. 다시 말해, 현금이 없다면 회사는 흑자도산으로 망할 수도 있기 때문이다.

〈표 45〉 현금흐름표의 구조

영업활동 현금흐름(= 현금유입 − 현금유출)	xxx
+ 투자활동 현금흐름(= 현금유입 − 현금유출)	xxx
+ 재무활동 현금흐름(= 현금유입 − 현금유출)	xxx
= 현금의 증감(= 총현금유입 − 총현금유출)	xxx
+ 기초의 현금	xxx
= 기말의 현금	xxx

현금흐름표의 구조를 살펴보면 영업활동으로 인한 현금흐름(Cash Flow From Operating), 투자활동으로 인한 현금흐름(Cash Flow From Investing), 재무 활동으로 인한 현금흐름(Cash Flow From Financing)으로 구성되며 각 현금흐름의 세부 내용은 다음과 같다.

① 영업활동으로 인한 현금흐름

이는 영업에서 창출된 현금을 계산한 다음 여기에 개별 보고 항목을 가감하여 계산한다 (상품판매 현금 − 상품구입 현금 − 영업비용 현금).

- 직접법: 영업에서 창출된 현금흐름을 직접 발생 원인별로 분류 · 보고
- 간접법: 당기순이익을 조정하여 간접적으로 영업에서 창출된 현금을 계산(대부분의 기업에서 사용)

② 투자활동으로 인한 현금흐름

이는 영업활동을 수행하는 데 필요한 자원을 취득하고 처분하는 활동에 따른 현금흐름을 말한다.

- 현금유입: 유형자산과 무형자산의 처분, 대여금의 회수에 따른 현금수입
- 현금유출: 유형자산과 무형자산의 취득, 대여금의 대여 등에 따른 현금지출

③ 재무 활동으로 인한 현금흐름

이는 기업의 투자활동과 영업활동에 필요한 자금의 조달과 연관된 활동에 따른 현금흐름을 말한다.

- 현금유입: 단기차입금 및 장기차입금의 차입, 사채 및 주식의 발행으로 인한 현금유입
- 현금유출: 차입금의 상환, 사채의 상환, 배당금 지급

이들 현금흐름을 모두 합산한 금액이 현금 증감의 결과로써 보인다. 일반적으로 재무분석 시 동일한 금액의 현금흐름이라고 하더라도 영업활동과 관련되어 정기적으로 일어나는 현금흐름을 보다 중요하게 생각한다.

(4) 자본변동표

자본변동표(Statement of Changes in Equity)란 기업의 경영에 따른 자본금이 변동되는 흐름을 파악하기 위해 일정 회계기간 동안 변동 내역을 기록한 표 서식을 의미한다. 자본은 기업의 자산과 부채를 제외한 순자산을 뜻하며 자본을 구성하는 요소에는 자본금, 이익잉여금, 자본조정, 기타포괄손익누계액 등이 있다.

〈표 46〉 현금흐름표(직접법)의 작성(예시)

현금흐름표
(20XX년 1월 1일 ~ 20XX년 12월31일)

H 기업 (단위: 억 원)

구 분	금 액
Ⅰ. 영업활동으로 인한 현금흐름	+4,500
1. 매출 등 수익 활동으로부터의 유입액	+49,000
2. 매입 등 수익 활동에 따른 유출액	−37,500
3. 기타 수입액	+4,000
4. 기타 지급액	−9,000
5. 법인세 지급액	−2,000
Ⅱ. 투자활동으로 인한 현금흐름	−10,500
1. 투자활동으로 인한 현금 유입액	
가. 투자자산 감소	+2,500
2. 투자활동으로 인한 현금 유출액	
나. 건물 · 기계 증가	−13,000
Ⅲ. 재무 활동으로 인한 현금흐름	+3,000
1. 재무 활동으로 인한 현금 유입액	
가. 단기차입금 증가	+1,000
나. 장기차입금 증가	+0
다. 자본금 증가	+1,000
라. 자본잉여금 증가	+2,000
2. 재무 활동으로 인한 현금 유출액	
가. 배당금 지급	−1,000
Ⅳ. 현금의 증가	−3,000
Ⅴ. 기초현금	7,000
Ⅵ. 기말현금	4,000

<div align="center">〈표 47〉 자본변동표의 작성</div>

<div align="center">자본변동표</div>
<div align="center">(20XX년 1월 1일 ~ 20XX년 12월31일)</div>

H 기업 (단위: 억 원)

구 분	자본금	자본 잉여금	이익 잉여금	자본 조정	기타포괄손익누계액	총계
전년도 금액	8.7	12.9	19.1	0	0	40.7
1. 전기오류수정손익			−0.2			−0.2
2. 당기순이익			6.3			6.3
3. 유상 증가	2.0	2.0				4.0
4. 자기주식 취득				−1.0		−1.0
금년도 금액	10.7	14.9	25.2	−1.0	0	49.8

(5) 주석

주석(Footnotes)이란 재무제표 본문에 표시하는 정보에 추가하여 본문에 표시된 항목을 구체적으로 설명하거나 세분화하고, 재무제표 인식 요건을 충족하지 못하는 항목에 대한 정보를 제공하는 것이다. 즉 재무제표에 인식되어 본문에 표시되는 항목에 관한 설명이나 금액의 세부 내역뿐만 아니라 우발상황 또는 약정 사항과 같이 숫자로 표현할 수 없거나 인식 요건을 충족시키지 못해 재무제표에 인식되지 않는 항목에 대한 추가 정보를 제공하는 기능을 수행한다.

<div align="center">〈표 48〉 주석의 작성(예시)</div>

〈H 기업 우발채무와 약정 사항 주석〉

(1) 진행 중인 소송사건
20XX년 중 납품한 제품의 하자와 관련하여 A사가 회사를 피고로 제기한 손해배상청구 소송(소송 가액 2,000백만 원)이 현재 계류 중에 있습니다.
최종 소송 결과와 시기, 그 결과가 재무제표에 미치는 영향은 보고 기간 종료일 현재 예측할 수 없습니다.

(2) 약정 사항
당기 말 현재 회사는 B 시행사의 U 프로젝트를 위해 C사에 1,000백만 원의 지급보증(만기일 : 20XX년 2월 11일)을 제공하고 있습니다.

이익잉여금처분계산서
제X1기 제X2기

처리예정일 : 20XX년 00월01일 처리확정일 20XX년 00월31일

H 기업 (단위: 억 원)

구 분	당 기		전 기	
I. 미처분이익잉여금		95	90.0	
1. 전기이월이익잉여금	80.0		70.0	
2. 당기순이익	10.0		15.0	
3. 회계변경의 누적효과	0		0	
4. 지분법적용회사잉여금변동	0		0	
5. 전기오류수정손실	0		0	
6. 기타미처분이익잉여금	5.0		5.0	
II. 임의적립금이입액		5.0		5.0
합 계		100.0		95.0
III. 이익잉여금처분액	20.0		15.0	
1. 이익준비금	10.0		8.0	
2. 기타법정적립금	0		0	
3. 배당금	5.0		4.0	
4. 임의적립금	0		0	
5. 기타이익잉여금처분액	5.0		3.0	
IV. 차기이월이익잉여금		80.0		80.0
합 계		100.0		95.0

(6) 이익잉여금처분계산서

이익잉여금이란 손익거래에 의해서 발생한 잉여금이나 이익의 사내유보에서 발생하는 잉여금을 말한다. 즉 이익을 원천으로 하는 잉여금을 의미하는데, 이러한 이익잉여금처분계산서(Statement of Appropriation of Retained Earning)는 기업 이익잉여금의 처분 사항을 명확히 보고

하기 위하여 이익잉여금의 변동 사항을 나타내는 재무제표로 전기와 당기의 재무상태표 사이에 이익잉여금이 어떻게 변화되었는지를 보여준다. 기업은 이익잉여금처분계산서를 작성함으로써 이익잉여금 변동 상황의 명확한 확인이 가능함에 따라 기업을 더 효율적으로 운영할 수 있다. 만약 기업에서 잉여금 대신 누적 결손이 발생한다면 결손금의 보전 사항을 보고하는 결손금처리계산서를 작성해야 한다.

② 재무분석의 이해

재무분석이란 기업의 재무 상태와 경영 성과를 분석하는 것으로 주로 손익계산서와 재무상태표(대차대조표)를 이용하여 각 항목의 숫자들을 검토하는 것이다. 재무분석을 통해 각 이해관계자가 자신에게 필요한 정보를 얻을 수 있는데, 원료공급자는 외상매입채권에 대한 단기지급능력을, 은행이나 사채권자들은 회사의 부채에 대한 원금과 이자 지불능력을, 투자자들은 현재와 미래의 수익(이익)과 위험(유동성/부채/활동성)의 수준을 회사의 재무분석에 근거해 회사 주식을 평가할 수 있다.

재무분석의 종류에는 과거 연도와 비교 분석하는 추세분석법(증감액, 증감률 확인), 재무제표 각 계정 항목을 기준으로 항목의 구성 비율을 분석하는 구조분석법(통상 재무상태표에서는 총자산을, 포괄손익계산서에서는 매출액을 100%로 해서 다른 항목들과 구성비를 분석), 다른 범주에 있는 항목들끼리의 비율 분석하는 재무비율 분석(유동성비율, 안전성비율, 수익성비율, 활동성비율 등 관계 비율분석) 등이 있다. 본 장에서는 다양한 재무분석 방법 중 실무에서 빈번히 활용하는 재무비율 분석과 손익분기점 분석에 대해 살펴보자.

(1) 재무비율 분석

재무비율은 기업의 재무적 건전성과 효율성을 확인하려는 지표로, 기업 이해관계자들의 중요한 의사결정에 이용된다. '재무비율 분석(Ratio analysis)'은 재무제표상의 관련 항목들을 대응시켜 비율을 산정하고 산정된 비율을 통하여 기업의 수익성을 평가하거나 재무위험의 정도를 평가하는 분석 방법이다. 재무비율 분석은 간편하고 이용하기 쉬워 부실기업의 예

측, 우량대출과 불량대출의 판별, 포트폴리오 투자 결정, 경영정책의 수립 등에 주요한 자료로써 투자자에게 정보를 제공하고 내부적으로는 경영전략을 세울 때 많이 활용되고 있다. 하지만 비재무적인 측면이 재무제표에 반영되지 못하는 문제(경영자의 능력, 연구개발 능력, 지적 자산 등)나 분식회계로 인한 왜곡 가능성 등의 측면에서는 분석의 한계가 있다.

〈표 50〉 재무비율의 분류

구 분		내 용	비율의 예
수익성 분석비율	수익성비율	기업경영에서 발생된 이익을 투하자본이나 매출액과 대비시킨 비율	자기자본이익률, 총자산이익률, 매출액총이익률, 매출액영업이익률, 매출액순이익률
	활동성비율	영업활동에 투입된 자산의 활용 정도를 측정	총자산회전율, 영업운전자본회전율, 매출채권회전율, 재고자산회전율, 비유동자산회전율
현금비율	유동성 비율	기업의 단기적 지급능력을 평가	유동비율, 당좌비율, 현금비율, 영업현금흐름 대 유동부채 비율
	레버리지 비율	타인자본 의존에 따른 장기적 지급능력을 평가	부채비율, 이자보상비율, 고정비율, 고정장기적합률
성장성비율		기업규모의 증가, 이익의 증가 등을 측정	총자산증가율, 자기자본증가율, 매출액증가율, 순이익증가율
시장가치비율		기업의 주식가격과 재무제표 항목을 대비시킨 비율	주가이익비율, 주가순자산비율, 추가매출액비율, 추가현금흐름비율

① 수익성비율 분석

수익성비율 분석은 기업이 당기에 얼마나 이익을 얻었는지, 즉 경영 성과를 나타내는 재무비율로 자기자본이익률, 총자산이익률, 매출액총이익률, 매출액영업이익률, 매출액순이익률 등을 포함한다.

<표 51> 수익성비율 분석의 종류

구분	산 식	비고(산출 예시)
매출액총이익율	(매출총이익/매출액)×100	(18.2억 원/100억 원)×100 = 18.2%
영업이익대 매출총이익율	(영업이익/매출총이익)×100	(6.5억 원/18.2억 원)×100 = 35.7%
매출액 영업이익율	(영업이익/매출액)×100	(6.5억 원/100억 원)×100 = 6.5%
매출액순이익율	(당기순이익/매출액)×100	(0.5억 원/100억 원)×100 = 0.5%

② 활동성비율 분석

활동성비율 분석은 기업이 소유하고 있는 자산들을 얼마나 효율적으로 이용하고 있는가를 측정하는 비율분석으로, 총자산회전율, 영업운전자본회전율, 매출채권회전율, 재고자산회전율, 비유동자산회전율 등을 포함한다.

<표 52> 활동성비율 분석의 종류

구분	산식	비고(산출 예시)
재고자산회전율	매출액/재고자산	100억 원/12.5억 원 = 8회전
재고자산 회전기간	1/재고자산회전율	1년(365일)/8 = 45.6일
매출채권회전율	매출액/매출채권	100억 원/17.1억 원 = 5.9회전
매출채권 평균회수기간	(매출채권/매출액)×365	(17.1억 원/100억 원)×365 = 62.4일

③ 유동성비율 분석

유동성비율은 유동성 자산을 유동부채로 나눈 비율로서 유동부채에 비해 유동성 자산을 얼마나 가지고 있는가를 나타낸다. 이는 기업의 단기부채 상환능력을 측정하는 지표로 유동성비율이 높을수록 현금 동원력이 좋다는 의미로 해석할 수 있다. 유동성 분석은 유동비율, 당좌비율, 현금비율, 영업현금흐름 대 유동부채 비율 등을 포함한다.

구분	산식	비고(산출 예시)
유동비율	(유동자산/유동부채)×100	(42.2억 원/45.9억 원)×100 = 91.9%
당좌비율	(당좌자산/유동부채)×100	(29.7억 원/45.9억 원)×100 = 64.7%
현금비율	(현금, 등가물/유동부채)×100	(6억 원/45.9억 원)×100 = 13.1%
순운전자본비율	(당기순이익/매출액)×100	(42.2−45.0)/75.7억 원)×100 = −3.7%

④ 레버리지비율 분석

레버리지비율은 기업의 타인자본(부채)과 자기자본의 상대적 구성이 어떠한지, 그리고 이자 비용과 리스료 등 고정 금융 비용을 지급하는데 충분한 이익이나 현금흐름이 발생하는가에 대한 정보를 제공한다. 레버리지비율 분석 대상에는 부채비율, 이자보상비율, 고정재무비보상비율, 고정비율, 고정장기적합률 등이 포함된다.

〈표 54〉 레버리지 비율 분석의 종류

구분	산식	비고(산출 예시 외)
부채비율	(부채/자기자본)×100	(15.8억 원/24억 원)×100 = 316.7%
자기자본비율	(자기자본/총자본)×100	(24억 원/100억 원)×100 = 24.0%
이자보상비율	영업이익/이자비용	6.9억 원/5.9억 원= 1.17배
고정재무비 보상비율	(지급이자전경상이익+고정재무비)/ (이자비용+고정재무비)×100	*고정재무비:임차료, 리스료 등 금융성 비용

(2) 손익분기점 분석(Break even point analysis)

손익분기점 분석이란 매출액에 따라서 원가는 어떻게 변동하고 그 결과 이익은 어떻게 변화하는가를 알기 위한 분석이다. 여기에서 손익분기점(Break Even Point, BEP)이란 기업이 판매를 통해 얻은 총수입과 총비용이 같아지는 것, 즉 영업이익이 0이 되는 매출 수준을 의미한다.

손익분기점은 판매량과 가격, 고정비와 변동비라는 비용 요소에 따라 결정되는데, 고정

비는 임대료, 감가상각비, 이자 비용, 정규직 인건비 등과 같이 매출과 관련 없이 고정적으로 발생하는 비용이고, 변동비는 매출액과 연동하여 발생하는 비용으로 원재료비, 포장 및 운반비, 수도, 가스, 전기료 등이 대표적인 변동비이다.

〈표 55〉 고정비와 변동비 산출(예시)

손익계산서
(20××년 1월 01 ~ 20××년 12월31일)

H 기업 (단위: 억 원)

매출액	120			— Sales	120	Volume	
− 매출원가	98.2*	FC : 25.2		— FC	39.7		
		VC : 73				Cost	
매출총이익	21.8			— VC	73		
− 판매비와 관리비	14.5	FC : 14.5					
		VC : 0				Profit	
영업이익	7.3			EBIT	7.3		

① 목표이익 분석

공헌이익 개념을 이용하여 목표이익(손익분기점) 달성에 필요한 매출액과 매출량을 구할 수 있다. 이것은 '총 영업비용(Total Cost-TC) = 고정비(Fixed Costs-FC) + 변동비(Variable Costs-VC)'이고 제품 생산량과 매출량은 동일하고(생산 즉시 판매되며, 재고 없음), 단위당 변동비(V)와 판매단가(P)는 매출량(Q)에 관계없이 일정하다는 전제하에 계산한다. 다음의 산출 공식을 적용해 손익분기점 매출량은 고정비를 공헌이익(판매단가-단위당 변동비)으로 나누어 산출하고, 손익분기점 매출액은 고정비를 공헌이익률(1-변동비/총매출액)로 나눈 금액이다.

<div align="center">〈표 56〉 손익분기점 분석</div>

$$\text{1. BEP 매출량} = \frac{\text{고정비}}{\text{판매단가} - \text{단위당 변동비}} = \frac{FC}{P - V}$$

$$\text{2. BEP 매출액} = \frac{\text{고정비}}{1 - \dfrac{\text{변동비}}{\text{총매출액}}} = \frac{FC}{1 - \dfrac{VC}{TR}}$$

V : 단위당 변동비 P : 판매단가

TR : 총매출액 FC : 고정비

VC : 변동비

② 안전성 분석

안전한계 비율(Margin of Safe Ratio, MS 비율)은 실제 매출액을 100%로 보고 여기에서 손익분기점률을 공제함으로써 구할 수 있다. 즉 안전한계를 총매출액에서 나누어 산출한다. 여기에서 안전한계는 실제 또는 예상 매출액이 손익분기점의 매출액을 초과하는 금액을 의미한다.

$$\text{MS(안전한계)비율} = \frac{\text{실현한 매출액} - \text{BEP 매출액}}{\text{실현한 매출액}} = 1 - \frac{\text{BEP 매출액}}{\text{실현한 매출액}}$$

$$= 1 - \text{손익분기점율}$$

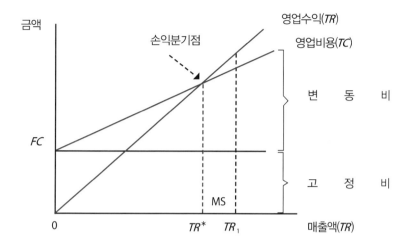

〈표 57〉 안전한계(MS) 비율의 의미

손익분기점은 실제 매출액보다 낮아야 기업은 이익을 얻게 된다. 따라서 손익분기점이 낮아질수록 수익률은 높아지고, MS 비율도 높아지게 된다. 그러나 손익분기점률은 업종과 규모에 따라 다를 수 있으므로 표준적인 기준을 마련하기가 쉽지 않다. 국내에서는 한국은 행이 기업경영분석을 통해 표준 손익분기점률을 업종별로 산출하고 있는데, 이것을 손익분기점분석의 판단 기준으로 활용하고 있다.

대학생 Startup 성공 story

▲ Google 창업자 「래리 페이지 & 세리게이 브린」

래리 페이지와 세리게이 브린이 스탠포드 대학에서 박사 학위를 취득하던 중 '구글'을 설립했다. 래리 페이지는 기존 검색엔진이 가진 단점을 보완한 새로운 검색엔진을 구상했고 브린과 함께 개발 프로젝트를 수행했다. 이 프로젝트의 이름은 '백럽(BackRub)'이었다. 이 프로젝트를 통해 개발한 검색엔진은 초창기에 'google.stanford.edu'라는 도메인으로 스탠퍼드 대학교 웹사이트를 통해 운영을 시작하였다. '구글'이라는 명칭은 '구골'이라는 단어의 철자를 잘못 쓴 것인데, 여기서 구골은 10100(1 뒤에 0이 100개 붙는다)을 의미이다.

이들은 초기에 창업보다는 학업에 집중하고 싶었다. 당시 가장 빠르고 잘나가던 검색엔진으로 '알타비스타'(Altavista)가 있었는데 둘은 알타비스타에 구글을 100만 달러에 판매하려 했지만 실패하고 만다. 그리고 가격을 낮춰 알타비스타보다 먼저 서비스를 시작했던 '익사이트'(Excite)에도 75만 달러를 제안했으나 거절당하고 만다. 결국 어쩔 수 없이(?) 세계 최고의 기업이 될 구글을 본인들 스스로 창업해야 했다. 1998년 8월 페이지와 브린을 알아본 한 창업가는 창업도 하지 않은 둘에게 10만 달러를 투자하기도 했다.

이후 이들은 많은 투자자로부터 엄청난 투자를 받으며 사업을 확장하였고, 스탠퍼드 대학에서 학위를 취득한 후 Google은 세계에서 가장 크고 가장 영향력 있는 기술 회사 중 하나가 되었다. 검색엔진으로 시작하여 이후 광고, 클라우드 컴퓨팅, 자율주행차 등 다양한 분야로 확장되었다.

출처: https://www.google.com

Summary

◎ 재무관리의 개념

• 재무관리는 조직의 자금을 조달하고 자금의 운용을 관리하는 행위이다.
• 기업 가치를 극대화하는 것이 재무관리의 궁극적인 목적이다.

◎ 창업기업 재무관리의 중요성

• 창업 초기 단계에서 수입보다 많은 지출을 어떤 자금을 통해 조달하고, 본격적으로 매출이 생기면 여기에서 발생한 자금을 어떻게 활용해 더 많은 수익을 창출해야 할 것인지에 대한 효율적인 의사결정이 중요하다.
• 창업기업에 재무관리는 사업의 성공 확률을 높일 수 있는 유용한 수단이다.

◎ 재무제표와 재무비율 분석의 이해

• 재무제표(Financial Statements)는 재무회계의 최종산물로서 기업의 재무 상태 및 경영 성과에 대한 회계보고서이다.
• 재무제표는 재무상태표, 손익계산서, 현금흐름표, 자본변동표, 주석, 이익잉여금처분계산서 등으로 구성된다.
• 재무비율은 기업의 재무적 건전성과 효율성을 확인하려는 지표로, 기업과 관련된 이해관계자들의 중요한 의사결정에 이용된다.
• 재무비율의 종류에는 수익성비율, 활동성비율, 유동성비율, 레버리지비율, 성장성비율, 시장가치비율 등이 있다.

제11장

창업기업 자금조달

학습목표

1. 창업기업의 자금조달 방법을 이해한다.
2. 자본시장의 개념을 이해한다.
3. 투자업무를 이해한다.
4. 국내 투자 생태계를 이해한다.

창업기업의 자금조달

1 창업 초기 자금조달 방법

창업가가 창업을 준비할 때 생각보다 많은 초기자금이 필요하다. 창업 초기에 자금을 조달하기 위해서는 다양한 자금조달 방식에 대한 이해가 선행되어야 한다. 창업자금 조달 방식을 살펴보면 일반적으로 초기에는 대표 개인이 보유한 자금이나 가족 친구들로부터 창업자금을 주로 조달한다. 그리고 추가로 자금을 조달하는 방법으로 먼저 부채 형태의 자금조달 방식과 자기자본으로 조달(주식발행을 통한 자금조달)하는 방식이 있다. 다음으로 정부에서 창

〈그림 56〉 성장 단계별 중소기업 자금조달 방법

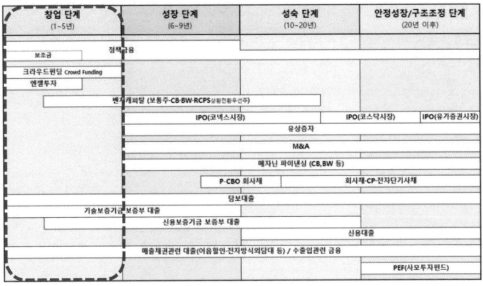

출처: FINANCIALIST(2015).

업기업 육성을 위해 조성한 다양한 정책자금 또는 지원금을 신청하는 방법을 통해서도 초기 창업자금을 조달할 수 있다.

(1) 개인 자본

자기자본 창업이란 창업자 개인이 소유한 재산으로 창업자금을 조달하는 것이다. 자기소유 자본으로 창업을 한 경우 외부로부터 자금을 끌어와 사용하는 것에 비해 장점이 있다. 창업자 개인 자본으로 창업하게 되면 이자 부담과 원리금 상환 부담을 줄일 수 있어 안정적인 사업이 가능하다.

이러한 환경이 조성되면 창업가는 사업에 전력투구할 수 있고 자금지출에도 좀 더 신중히 처리할 수 있다. 하지만 실제 본인이 가진 자금만으로 창업에 필요한 자금 모두를 조달하기는 쉽지 않다. 이것은 소규모 개인기업 창업의 경우 적합하다. 창업 후 일정 시간이 지나 사업 규모가 커지고 사업 영역을 추가로 확장하고자 할 때 창업자 개인 자금만으로 사업자금을 모두 충당하기에는 한계가 있기 때문이다.

창업 단계에서 창업자는 적정한 수준의 자기자본을 투자할 필요가 있다. 왜냐하면 창업자 본인의 자금이 투자되었다면 사업 성공을 위해 더 큰 노력을 기울일 것이고, 투자자들 역시 자기자본을 전혀 투자하지 않은 창업가에 대해서는 진정성, 자신감, 기업에 대한 헌신이 부족하다고 생각할 수 있고, 기업에 대한 책임경영을 실천할 수 있을지 의심할 수밖에 없기 때문이다.

(2) 지인 자본

창업 초기에 가족이나 친구 등 지인은 중요한 자금조달원이 된다. 지인들은 초기 창업자에게 융자를 해주거나 투자를 통해 주식을 매입하기도 한다. 가족이나 친구의 경우 그 기업의 제품이나 서비스보다는 창업자와의 인연으로 단지 창업자를 보고 투자를 하는 경우가 대부분이다. 지인 자본으로부터의 자금조달은 공식적인 금융기관이나 전문 투자자들을 통해 조달하는 자금보다는 비용 측면에서 저렴하다는 장점이 있다. 하지만 창업 초기기업은 항상 위험이 크므로 지나치게 많은 자금을 가족 또는 지인을 통해 조달해 사업을 운영하다

기업이 사업을 지속할 수 없게 된다면 가족 전체가 금전적인 어려움에 빠질 수도 있다는 사실에 유의할 필요가 있다.

(3) 부채 형태의 자금

창업기업의 자금조달 방법 중 부채의 형태로 자금을 조달하는 방식의 가장 큰 특징은 자금을 사용한 대가로 지불하는 보상인 이자가 고정비의 성격을 갖는다는 것이다. 기업에서 부채를 많이 사용하게 되면 이자 비용이 늘어나게 되는데, 영업이익을 통해 이자를 상환하지 못하면 추가로 대출을 늘려야 하고, 늘어난 대출은 이자 비용을 증가시켜 결과적으로 기업은 파산에 이르게 될 수도 있다.

비록 기업이 영업이익을 통해 이자를 감당할 수 있다고 하더라도 영업이익 대부분을 채권자들에게 지급한다면 기업에 투자한 주주들에게 돌아갈 배당수익이 없어져 결국 주주들은 주식을 팔고 회사를 떠나게 될 것이기 때문에 기업에서 부채를 통해 자금을 조달할 때 적정규모를 유지해 사용하는 것이 매우 중요하다. 일반기업뿐만 아니라 창업기업이라고 하더라도 가급적 부채비율(부채를 자기자본으로 나눈 비율)을 적정수준(약 200%)으로 유지하는 것이 바람직하다.

(4) 주식발행 형태의 자금

주주들에게 지급하는 보상인 배당은 고정적으로 이자를 지급해야 하는 대출이나 채권과 달리 변동비의 성격을 가진다. 즉, 기업의 사업 활동이 활발하고 많은 영업이익이 발생하면 배당을 많이 줄 수 있지만, 사업이 어려워 영업이익이 크지 않을 경우에는 주주들에게 배당하지 않을 수도 있기 때문이다. 만일 기업에서 배당을 계속해서 실시하지 않는다면 주주들은 기업의 주식을 팔고 떠나거나 대표이사를 교체하라고 요구할 것이기 때문에 주주들에게 적절한 보상을 해주는 것 또한 매우 중요하다.

한편, 주식발행을 통해 자금조달을 하게 되면 주식 지분의 변동으로 인해 기업의 지배구조 변동이 발생하여 현재의 대표이사가 경영권을 잃을 수도 있다. 따라서 기업은 새로운 주식을 발행할 때 신중히 처리해야 할 필요가 있다. 창업기업의 경우 대표이사가 70% 이상의

지분을 보유하는 것이 경영권의 안정을 위해 바람직하다.

(5) 정부 정책자금

정부에서 지원하는 정책자금은 창업 초기기업에 유용한 자금조달 수단이 될 수 있다. 현재 정부에서는 다양한 기관을 통해 창업기업에 대한 정책자금 지원 프로그램을 운영하고 있다. 정부의 창업지원 정책자금은 창업기업에 지원한 자금을 나중에 갚아야 하는지, 아니면 갚지 않아도 되는지에 따라 순수한 자금지원 방식과 저리의 대출지원 방식으로 운영이 되고 있다.

① 순수한 자금지원 방식

순수한 자금지원 방식은 보통 2~5천만 원 수준의 자금을 심사평가 과정을 거쳐 지원하는 방식이다. 즉 창업가가 계획한 대로 사용을 하면 나중에 갚지 않아도 되는 자금이다. 이 자금은 엄격한 심사가 병행되기 때문에 지원금을 받기가 쉽지는 않다. 하지만 정부 및 공공기관에서 자금 지원과 관련한 공고가 나오면 창업기업의 입장에서 본인의 사업과 연관이 되어 있을 때 적극 도전해 볼 필요가 있다.

② 저리의 대출지원 방식

금리가 낮은 저리 대출방식은 보통 신용보증기금이나 기술보증기금, 각 지역 신용보증재단에서 일정한 평가 후 보증서를 발급받아 은행을 통해 지원받는 방식이다. 창업기업의 사업성, 기술성, 시장성 등을 심사하여 적게는 몇천만 원에서, 많게는 수억 원까지 보증서를 발급해 주는데, 이 보증서를 통해 은행으로부터 대출받으면 된다. 이러한 방식의 경우 창업기업에 대해 정부 또는 지방자치단체에서 금리를 보전해 주는 상품도 있어 담보와 신용이 부족한 창업 초기에 유용하게 활용할 수 있다.

(6) 창업지원 정책기관

창업지원 정책기관으로는 신용보증기금, 기술보증기금, 신용보증재단, 중소벤처기업진흥공단, 창업진흥원, 한국콘텐츠진흥원, 서민금융진흥원, 산업진흥원, 중소기업기술정보진흥원, 소상공인시장진흥공단 등이 있다(이동명 외, 2023). 이 중 창업가들이 창업 초기에 특히 관심을 가질 필요가 있는 주요 창업자금 지원 정책기관을 살펴보면 다음과 같다.

① 신용보증기금

신용보증기금(Korea Credit Guarantee Fund, KODIT)은 1974년에 제정된 신용보증기금법에 의거하여 1976년에 특별법인으로 설립되었고, 공공기관의 운용에 관한 법률에 의하여 설립된 금융위원회 산하 기금관리형 준정부기관이다. 신용보증기금은 담보능력이 미약한 중소기업이 부담하는 채무를 보증하여 기업의 자금 융통을 원활히 하고, 신용정보의 효율적 관리·운용을 통하여 건전한 신용 질서를 확립하기 위해 중소기업을 대상으로 다양한 금융 및 비금융 상품을 지원하고 있다. 〈그림 57〉은 신용보증기금의 자금 지원체계를 보여준다. 특히, 초기 창업기업의 경우 신용보증을 이용하면 담보문제 해소, 비용절감, 대외신용도 제고 및 기업경영 부담 완화 등의 효과가 있다.

〈그림 57〉 신용보증기금의 지원체계

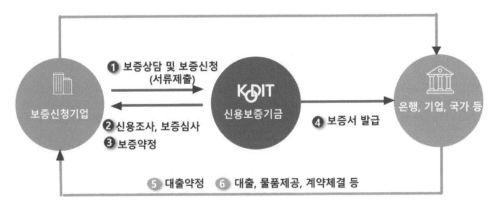

출처: 신용보증기금(2024).

<표 58> 신용보증기금의 주요 지원사업 현황

신용보증	유동화회사보증	투·융자복합금융 지원 업무	산업기반신용보증
·신용보증제도 개요 ·신용보증의 종류 ·대상기업 ·보증이용 절차 ·성장단계별 지원 프로그램	·업무 개요 ·이용안내 ·지원계획 및 담당조직	·보증연계투자 ·문화콘텐츠 프로젝트투자 ·투자옵션부보증 ·M&A보증	·업무 소개 ·이용절차 ·보증종류 및 상품 ·보증의향서 ·보증이용장점

신용보험	스타트업지원 업무	기술평가 및 벤처평가	경영지도 업무
·신용보험제도 개요 ·매출채권보험 ·어음보험	·업무개요 ·Start-up Nest ·U-Connect ·스타트업 전담 지원프로그램 ·프론트원(FRONT1) NEST	·기술평가 ·벤처평가	·업무 개요 ·컨설팅 ·잡매칭 ·경영혁신형 중소기업 선정 ·기업연수 ·경영정보 제공

기업 데이터 서비스 BASA	중소기업팩토링
·BASA 개요 ·BASA 서비스별 주요 특징	·팩토링 업무개요 ·팩토링 요건 및 절차

출처: 신용보증기금(2024).

신용보증기금은 〈표 59〉와 같이 창업 단계에 따른 창업 활성화 맞춤 프로그램을 운영하고 있다. 특히 유망청년창업 기업보증은 보증신청 접수일 현재 만 17세~39세 이하의 대표자가 운영하는 기업을 대상으로 창업자금을 지원하는 상품이다.

<표 59> 신용보증기금의 창업 활성화 맞춤 프로그램

구 분	신생기업보증	창업초기보증	창업성장보증
대 상	창업 후 3년 이내	창업 후 3~5년 이내	창업 후 5~7년 이내
우 대 내 용	·지원한도 20억(운전) ·보증비율 95~100% ·보증료 0.4%p 차감	·지원한도 30억(운전) ·보증비율 95% ·보증료 0.3%p 차감	·지원한도 30억(운전) ·보증비율 90% ·보증료 0.3%p 차감

구 분	유망청년창업 기업보증
대 상	창업 후 7년 이내 & 대표자 만 17-39세
우 대 내 용	·지원한도 3억 ·보증비율 90~100% ·고정보증료율 0.3% 적용

출처: 신용보증기금(2024).

이 외에도 신용보증기금은 전국 각 거점 소재지에 스타트업 지점을 통해 혁신 창업 Startup을 대상으로 성장단계별로 다양한 금융과 비금융 서비스를 융합해 지원하고 있다. 스타트업 지점은 특히 혁신적이고, 도전적인 기업을 육성하는 5단계의 프로그램을 운영하고 있는데, 먼저 1단계 '스텝업 보증'은 창업 후 5년 이내 연구개발단계의 R&D 연구개발 자금을 최대 10억 원까지 지원한다. 2단계 '리틀 펭귄 보증'은 창업 후 5년 이내의 초기사업화, 본격 성장 단계에 있는 기업을 대상으로 3년간 최대 20억 원 한도로 보증을 지원한다. 3단계 '퍼스트 펭귄기업 보증'은 창업 후 7년 이내로 초기사업화 및 본격 성장 단계에 있는 기업을 대상으로 최대 30억 원까지 보증지원을 하는 상품이다. 4단계는 'Pre-ICON 보증'으로 창업 후 2년 초과 10년 이하의 도약 단계의 기업을 대상으로 최대 50억 원까지 보증을 지원하고, 마지막 5단계인 '혁신 아이콘 보증'은 창업 후 2년 이상 10년 이하의 예비유니콘 기업을 대상으로 150억 원을 보증 한도로 IPO 준비에 필요한 유동성 자금을 지원하고 있다.

〈그림 58〉 신용보증기금의 혁신 스타트업 지원프로그램

① 예비창업기업보증
② 스텝업기업보증
③ 리틀펭귄기업보증
④ 퍼스트펭귄기업보증
⑤ Pre-Icon기업보증
⑥ 혁신아이콘기업보증

출처: 신용보증기금(2024).

② 기술보증기금

기술보증기금(이하 기보)은 기술력은 우수하나 담보력이 부족한 중소기업의 기술성과 사업성을 평가하여 기술보증을 지원하고, 기술평가, 기술이전·보호, 혁신형 기업인증, 중소기업 창업지원 등의 업무를 수행하고 있는 중소기업종합지원 금융기관이다. 기보의 주요 업무로는 기술보증, 기술평가, 기술인증, 기술이전, 기술신탁, 기술보호, 지식재산공개 업무가 있으며 그 밖에도 기술·경영 컨설팅, 기보벤처캠프(액셀러레이팅), 창업보육기관 연계 지원,

M&A 지원, 보증연계투자, 민간투자 연계 보증, 매출채권 팩토링, 기술신용평가사 업무를 수행하고 있다.

〈표 60〉 기술보증기금 주요 지원사업

구 분	내 용
기술보증	창업 · 준비, 도약 · 성장, R&D, IP, 기후금융, 일자리, 혁신성장 지원, 협약 · 상생, 투자 · 연계 등 보증지원
기술평가	기술가치평가, 기술사업타당성평가, 종합기술평가 등 무형의 기술 가치에 대한 종합평가
기술인증	벤처기업 확인 평가, 이노비즈(INNO-BIZ) 선정평가, 경영혁신형 기업 선정평가
기술이전	기업 · 기술 매칭 시스템 KTMS, Tech-Bridge(테크브릿지)
기술신탁	기술 보호, 특허권 관리, 연차료 지원, 기술이전 중개, R&D 가점부여, 금융수혜
기술보호	Tech-Safe 시스템, 증거지킴이(기술자료 거래기록 등록시스템, TTRS), 기술지킴이(기술임치시스템)
지식재산 공개	지식재산비용대출, 경영자금대출, 자문서비스(법률, 회계, 세무), 공제파트너 제도 운영
기타 기업지원	기술경영 컨설팅, 기보벤처캠프(액셀러레이팅) 운영, 창업보육기관 연계지원, M&A 지원, 보증연계투자, 민간투자 연계보증, 매출채권 팩토링, 기술신용평가사

출처: 기술보증기금(2024).

기술보증기금에서는 성장단계별로 구분하여 맞춤형 보증 프로그램을 운영하고 있다. 〈표 61〉은 기술창업기업의 초기 단계에 지원하는 주요 보증 상품을 나타낸다.

〈표 61〉 기술보증기금의 창업기업 보증 프로그램

보증상품	지원대상
예비창업자 사전보증	• 우수기술 · 아이디어를 보유한 예비창업자 – 지식재산권 사업화, 혁신성장산업 및 '맞춤형 창업기업' 창업 예정자 – 창업교실 수료, 창업경진대회 수상 예비창업자 등
청년창업기업 보증	• 경영주가 만 17~39세 이하인 창업 후 7년 이내 기술창업기업
기술창업보증 (맞춤형 창업기업)	• 창업 후 7년 이내 신기술사업자 – 창업 초기, 중기, 후기기업(창업년수 기준) • 맞춤형 창업기업 해당 시 우대지원 – 맞춤형 창업기업 분야: 지식문화, 이공계 챌린저, 기술경력 · 뿌리 창업, 첨단 · 성장 연계 창업
마이스터 (Meister) 기술창업보증	• 일반창업 – 경영주가 신청기술 분야 5년 이상의 대 · 중견 기업 기술경력(연구기술 또는 기술생산 분야)을 보유 중인 예비창업자 또는 창업기업 – 경영주가 25년 이상의 중소기업 동업종 경력을 보유하면서 특급기술자에 해당하는 창업기업 • 스핀오프(Spin-off) 창업 – 대 · 중견기업 스핀오프 창업기업으로서, 대 · 중견 기업으로부터 우수 기술(예비)창업기업 추천을 받은 기업 – 중기부 '사내벤처 육성 프로그램'으로 선정 및 지원이 확인된 사내벤처팀의 스핀오프(Spin-off) (예비) 창업기업
지방소재 창업기업보증	• 창업 후 7년 이내 지방소재 기술 중소기업
우수기술 사업화 지원 (TECH밸리)	• 창업 후 7년 이내 기업으로서 우수 전문인력(교수, 연구원)이 창업한 기업 : U-TECH, R-TECH, M-TECH

출처: 기술보증기금(2024).

③ 지역신용보증재단

지역신용보증재단은 담보력이 부족한 지역 내 소기업, 소상공인과 개인의 채무를 보증하게 함으로써 자금융통을 원활하게 하고 지역경제 활성화와 서민의 복리 증진에 이바지함을 목적으로 지방자치단체가 설립한 신용보증기관으로, 담보 여력이 부족한 소기업과 소상공인을 대상으로 신용보증을 제공함으로써 이들이 제도권 금융을 이용할 수 있는 역할을 하게 된다. 그리고 개별 지역신용보증재단의 공동이익 증진과 건전한 발전을 도모하기 위하여 17개의 신용보증재단을 구성원으로 하는 신용보증재단중앙회를 두고 있다.

지역신용보증재단은 정부 및 지방자치단체로부터 창업교육, 컨설팅을 이수한 후 창업 중이거나, 무등록·무점포에서 유등록·유점포로 전환하여 창업 중이거나 창업을 완료한 자영업자를 대상으로 창업자금을 보증하고 있다. 대출 요건은 소상공인시장진흥공단, 창업진흥원, 서울산업진흥원 등에서 창업교육(이수 기준 12시간, 장애인 사업자 10시간 이상 이수)을 이수하였거나, 사업장 확보 및 사업장등록을 마친 후 개업한 지 1년 이내(단 무등록·무점포 자영업자는 개업한 지 3개월 이내)이어야 한다. 사업장 마련을 위한 임대차계약서를 제출하는 경우 5천만 원 범위에서 임차보증금을 대출하고, 필요한 경우 5천만 원에서 임차보증금을 제외한 나머지 한도 내에서 운영자금까지 지원한다.

지역신용보증재단은 지역별로 보증상품의 세부 내용에 약간의 차이가 있다. 경기신용보증재단의 경우 유망 예비창업자 사전보증제도를 운영하고 있다. 사업자등록 이전인 예비창업자에게 사업필요자금과 보증지원 가능 금액 등을 사전 안내하여 안정적인 창업계획을 세울 수 있도록 지원하는 보증상품이다. 그리고 충남신용보증재단의 경우 일자리창출 지원 특화보증 제도를 운용 중인데, Track 1(스타트업: 보증신청 접수일 현재 대표자가 만 39세 이하로서, 예비창업자 또는 사업개시일로부터 3년 이내의 소기업·소상공인), Track 2(스케일업: 매출이나 고용이 최근 3년간 평균 20% 이상 성장한 기업), Track 3(일자리 창출: 최근 1년 이내 근로자를 신규 고용한 소기업·소상공인)의 성장 단계별로 지원하고 있어 창업을 준비하는 예비창업자나 초기 창업가에게 유용한 상품이다.

〈그림 59〉 전국 지역신용보증재단의 현황

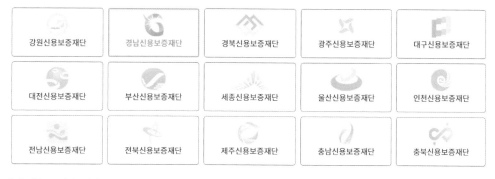

출처: 신용보증재단중앙회(2024).

④ 중소벤처기업진흥공단

중소벤처기업진흥공단(이하 중진공)은 중소기업의 경쟁력을 강화하고 중소기업의 경영기반을 확충하여 국민경제의 균형 있는 발전에 기여하기 위해 「중소기업 진흥에 관한 법률」 제68조에 근거해 설립된 기금관리형 준정부기관으로, 1979년 1월 설립 당시 기관명은 '중소기업진흥공단'이었으나 2019년 4월에 현재의 명칭인 '중소벤처기업진흥공단'으로 변경되었다. 중진공은 중소기업 창업 촉진, 산업 균형 발전 등에 필요한 재원을 확보하기 위해 설치된 '중소벤처기업 창업 및 진흥기금'을 운용·관리한다.

<표 62> 중소벤처기업진흥공단의 주요 지원사업

정책자금융자	수출마케팅	글로벌협력기반 구축	글로벌비즈니스센터/K-스타트업센터
• 사업개요	• 공지사항	• 사업안내	• 사업소개
• 융자대상 및 제한기업	• 소싱, 내수기업 수출기업화		• 지역별 소개
• 융자절차	• 온라인수출지원사업		• 지역별 연락처
• 융자방식	• 사회적경제기업 우대사업추진		• 온라인신청
• 세부사업	• 수출바우처사업		• 해외협약
• 기업평가체계	• 글로벌강소기업 1,000+ 프로젝트		
• 지역본지부 예산현황	• 전자상거래수출 시장진출		
• 지역본지부 신청예약 오픈 일시	• 해외지사화사업		
• 기업온라인 서비스			

인력양성	밸류체인 안정화	중소기업 진단사업	기타
• 인력양성 사업소개	• 매출채권팩토링	• 사업소개 및 지원내용	• ESG 진단
• 연수사업	• 동반성장 네트워크론	• 온라인신청	• 구조혁신지원사업
• 청년창업사관학교			• 사업전환지원사업
• 기업인력애로센터			• 중소기업 혁신바우처사업
• 중소기업 특성화고 인력양성 사업			• 재기지원사업
• 기술사관 육성사업			• 레저장비산업개발지원
• 중소기업 계약학과			• 중소기업탄소중립전환지원
• 산학맞춤 기술인력 양성사업			• 재창업자금 지원기업에 대한 이행보증 지원
• 내일채움공제사업			• 기업간교류
			• CBAM대응 인프라구축

출처: 중소벤처기업진흥공단(2024).

중소벤처기업진흥공단에서는 청년 창업가를 대상으로 창업기반지원자금(청년전용창업자금) 상품을 운용하고 있다. 이 상품은 대표자가 만 39세 이하로 사업개시일로부터 3년 미만인 기업을 대상으로 기업당 연간 1억 원 이내(단 제조업은 2억 원 이내)로 지원하고 있다. 자금 신청·접수와 함께 교육·멘토링 실시 및 사업계획서 등에 대한 평가를 통해 융자 결정 후 공단에서 직접 대출해 준다.

<표 63> 중소벤처기업진흥공단의 창업기반지원자금(청년전용 창업자금)

구 분	융자 조건
대출한도	• 연간 1억 원 이내 • 제조업 및 지역특화주력산업은 2억 원 이내
대출기간	• (시설자금) 10년 이내 (거치기간: 담보 4년 이내, 신용 3년 이내) • (운전자금) 6년 이내 (거치기간 : 3년 이내)
대출금리	• 2.0%(고정)
대출방식	• 직접 대출
기 타	• 자금 신청·접수와 함께 교육·멘토링 실시 및 사업계획서 등에 대한 평가를 통해 융자 결정 후 대출

출처: 중소벤처기업진흥공단(2024).

⑤ 창업진흥원

창업진흥원(Korea Institute of Startup and Entrepreneurship Development)은 국민의 창업가정신을 함양하고 창업을 촉진하며 예비창업자와 창업기업의 기술 · 서비스 혁신을 지원함으로써, 신산업 및 일자리 창출을 통한 국가경쟁력 강화에 기여를 목적으로 설립된 중소벤처기업부 산하 위탁형 준정부기관이다. 2008년 12월 '사단법인 창업진흥원'으로 설립되었다가 2019년 「중소기업창업지원법 제39조」에 의거 법정 법인인 현재의 '창업진흥원'으로 전환되었다.

<그림 60> 창업진흥원의 창업기업 성장단계별 주요 지원업무

지원대상	대국민	예비 창업자	3년 이내 기업	3~7년 이내 기업
지원사업	청소년비즈쿨 창조경제혁신센터 메이커스페이스	예비창업패키지	초기창업패키지	창업도약패키지 민관공동창업자발굴육성 글로벌 액셀러레이팅
주요 지원내용	창업교육, 공간제공 등	시제품 개발, 멘토링 등	사업화 자금 및 후속지원	판로개척, 글로벌 진출 등

출처: 창업진흥원(2024).

창업진흥원은 창업기업의 성장단계별로 차별화된 지원프로그램을 마련하여 '예비-초기-도약'으로 이어지는 수준별 맞춤형 지원체계를 구축하여 국내 창업기업의 건전한 성장 생태계를 조성하고 있다. 창업진흥원의 주요 사업분야를 살펴보면, 창업 교육부터 사업화 지원, 판로개척 등 사업 전반에 걸친 창업지원을 통해 혁신성장을 기치로 기술혁신형 창업을 적극 지원하고 있다. 특히, 창업을 준비 중인 청년 창업가들의 경우 창업진흥원에서 제공하는 다양한 창업교육을 이수하고 예비창업패키지, 초기창업패키지, 창업도약패키지 등 창업단계별 프로그램을 적극 활용한다면, 사업 성공의 가능성을 더욱 높일 수 있다.

〈표 64〉 창업진흥원의 창업사업화 주요업무 세부 내용

구 분		세부 내용
예비 창업 패키지	지원대상	• 예비창업자: 공고일 기준 신청자 명의의 사업자등록(개인 · 법인)이 없는 자
	지원내용	• 창업 사업화에 소요되는 자금을 최대 1억 원 지원(평균 48백만 원) • 예비창업자 창업교육(40시간) 프로그램 운영 • 전담 멘토를 1:1 매칭하여 사업계획 검토 · 보완, 경영 · 자문 서비스 제공
초기 창업 패키지	지원대상	• 공고일 기준 창업 3년 이내 창업기업
	지원내용	• 창업아이템 검증: 기술제품의 시장 수용성 검증지원 등(제품, 서비스에 대한 소비자) • 성장지원 : 초기창업의 성공 제고를 위한 마케팅, 인증지원, 지재권 보호 등 창업기업 맞춤형 지원
창업 도약 패키지	지원대상	• 공고일 기준 업력 3~7년의 도약기 창업기업
	지원내용	• 성장 가능성이 높은 도약기 기업을 대상으로 사업모델 및 제품 · 서비스 고도화에 필요한 사업화 자금(최대 3억 원)과 주관 기관의 특화프로그램을 지원

출처: 창업진흥원(2024).

창업 정책이 혁신을 만드는 청년정책이다.

전 세계인들의 구매 방식을 바꾸고, 휴식을 즐기는 방식을 바꾸고, 정보를 찾는 방식을 바꾼 혁신기업의 태동 실리콘밸리에는 기술을 만드는 모험의 시작에 창업가, 인재가 있다. 실리콘밸리의 스탠퍼드 대학을 비롯해 테크 경쟁 시대에서 시장의 우위를 차지하는 세계적인 창업 도시의 힘은 대학에서 시작한다. 유럽 최고의 스타트업 요람이자 세계적인 스타트업 축제인 '슬러시'는 핀란드 헬싱키의 알토 대학 창업팀에서 출발했고, 이스라엘에선 히브리대학, 테크니온 공대 등이 배출한 스타트업이 이스라엘의 경제 성장을 견인하고 있다.

서울에 있는 54개의 대학에서 매년 13만 명의 졸업생을 배출한다. 서울시는 54개의 대학이 가진 혁신 경쟁력에 주목하고 있다. 창업가정신이 태동하고 살아 움직이는 서울을 만들기 위해 대학을 창업의 전진기지로 만드는 '캠퍼스타운' 사업에 지난 7년간 39개 대학이 참여한 결과 대학의 창업시설은 4배 이상, 기업의 입주 공간은 800실로 20배 증가했다. 일자리도 8,000개 이상 창출됐다. 세계적인 경기 침체와 스타트업 투자 위축 등 어려운 상황 속에서도 작년 한 해 캠퍼스타운 입주기업은 연 매출, 연 투자액 각각 1,000억 원을 기록했다. 서울경제의 젊은 엔진, 신선한 활력소로 성장한 셈이다. 무엇보다 큰 성과는 실패를 두려워하지 않고 창업에 도전해 성공한 선배 기업이 후배 창업기업을 위한 길잡이와 멘토가 되고, 서로 끌어주는 자발적인 '캠퍼스타운형 창업문화'가 대학가에 뿌리내리기 시작했다는 점이다.

서울시는 이런 혁신 동력이 전 대학가로 확산할 수 있도록 규제와 정책에 대한 과감한 혁신을 더 했다. 미래 인재 양성과 산학협력 공간을 조성해 반도체 등 첨단·신기술학과를 신·증설하고, 청년 일자리 창출을 위한 창업 공간을 만드는 대학에는 사실상 용적률 제한이 없는 '혁신성장 구역'을 도입하는 등 적극적으로 규제를 완화했다. 4차 산업혁명 시대에 대학이 교육·연구기관을 넘어 기술혁신과 벤처기업 육성의 산실로 기능할 수 있도록 연구개발, 창업교육, 기술실증 등 각종 지원도 집중할 계획이다.

서울의 목표는 2030년까지 기업가치 10억 달러 이상의 유니콘 기업 50개를 키워내는 것이다. AI 2.0 시대를 열 20만㎡ 규모의 'AI 서울 테크시티'가 조성될 양재, 세계적인 바이오·의료 클러스터로 한 단계 도약하고 있는 홍릉, 세계적인 디지털 금융의 허브로 성장하는 금융중심지 여의도, 로봇산업의 중심 수서, 반도체, 전기차 등 제조업과 신산업이 융합된 고부가가치 '첨단 제조 산업'의 거점이 될 금천과 구로의 G밸리, 초기 단계 스타트업부터 예비 유니콘까지 1000개의 스타트업이 함께 성장하는 세계 최대 규모의 '서울 유니콘 창업 허브'가 조성되는 성수까지 새롭게 그려지고 있는 서울 전역의 산업지도에서 끊임없는 혁신이 지속돼야 가능한 일이다.

창업 정책은 산업정책인 동시에 일자리 정책이고, 서울의 내일을 준비하는 미래 먹거리 육성 전략이다. 2030은 다시 그려지는 서울의 창업 지도가 완성되는 목표연도인 동시에 청년세대를 상징하는 숫자이기도 하다. 그래서 창업 정책은 '서울의 미래를 바꿀 청년정책'의 핵심이다.

우리의 생활을 바꾸는 일상의 혁신이 경제 동력이 되는 시대이다. 대학은 학문의 전당이자, 창업가정신의 DNA가 발아하는 공간, 혁신 인재와 스타트업의 출발점이 되어야 한다. 창업 아이템을 가진 대학생이 캠퍼스타운에서 창업의 첫걸음을 시작하고, 서울 전역의 클러스터에서 유니콘 기업으로 성장하는 '서울의 창업생태계'가 정착할 수 있도록 서울시가 든든한 창업 사다리, 청년이 혁신 인재로 도약하는 디딤돌이 되겠다.

출처: 김태균(2023).

II 투자업무의 이해

1 자본시장이란?

　앞서 창업기업이 주식발행을 통해 조달하는 방식을 설명한 바 있다. 주식발행을 통한 자금 조달을 위해서는 자본시장에 대한 이해가 선행되어야 하는데, 〈그림 61〉과 같이 자본시장은 금융시장의 한 분야이다. 금융시장은 자금의 공급자와 수요자 간의 금융거래가 조직적으로 이루어지는 장소를 의미한다. 금융시장은 넓은 의미로 화폐시장(기업의 운전 자금이 거래되는)과 자본시장(설비 자금이 거래되는)으로 나눈다.

〈그림 61〉 금융시장의 구조

```
                    금융시장
                       │
        ┌──────────────┴──────────────┐
    화폐시장                        자본시장
 (단기금융시장)                   (장기금융시장)
                                      │
                          ┌───────────┴───────────┐
                       증권시장                장기대출시장
                    (직접금융방식)            (간접금융방식)
                          │
                 ┌────────┴────────┐
             발행시장              유통시장
         (새로운 주식, 채권)    (기발행 주식, 채권)
```

출처: KOSCOM(2024).

금융시장은 거래 기간에 따라 단기 금융시장(관습으로서 1년 이내)과 장기 금융시장(관습으로서 1년 이상)으로도 구분한다. 결국 화폐시장은 단기 금융시장, 자본시장은 장기 금융시장이라고 할 수 있다. 이러한 장기 금융시장인 자본시장은 다시 장기 대부 시장(금융기관 장기 대출)과 증권의 발행 시장(주식·국채·사채 등의 발행으로 자금조달)으로 나뉜다. 즉 자본시장(資本市場, Capital Market)은 산업에 필요한 장기자금의 수요·공급이 이루어지는 유통 시장이라고 할 수 있다.

최근 국내에서도 자본시장을 통한 자금조달이 활성화되면서 중소기업과 창업 초기인 스타트업들이 자본시장에서 주식발행을 통해 투자자로부터 자금을 조달하는 사례가 늘고 있다. 아래 그림에서 붉은 선으로 표시한 부분은 자본시장을 통해 중소기업이 자금을 조달하는 방법들이다.

〈그림 62〉 자본시장을 통한 중소기업의 자금조달 방법

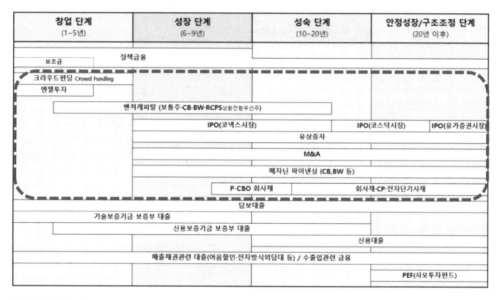

출처: 티스토리(2024).

2 투자 생태계의 이해

국내 자본시장 내의 투자 생태계를 살펴보면 투자 규모에 따라서 아래 그림과 같이 단계별 투자자를 구분할 수 있다. 초기 스타트업의 경우에는 주로 엔젤투자자, 액셀러레이터와

크라우드 펀딩 등을 통해 소액의 투자를 유치하고, 이후 투자 규모가 커짐에 따라 Pre Series A 수준에서 정책금융기관 및 Micro VC, Series A~B 단계에서 일반 벤처캐피탈(VC), Series C 단계에서 사모펀드, 자산운용사, 증권사, 은행 등을 통해 대규모의 투자까지 이루어지는 것을 알 수 있다.

〈그림 63〉 국내 투자 생태계

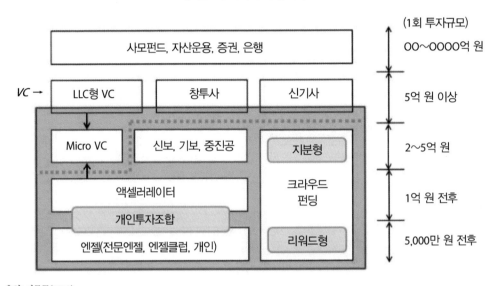

출처: 이문규(2018).

창업 초기에 투자를 통해 안정적으로 자금조달을 하기 위해서는 투자 규모에 따른 단계별 투자업무에 대한 지식을 보유하고 있어야 한다.

(1) 크라우드 펀딩

크라우드 펀딩(Crowd Funding)은 '대중'으로부터 '자금조달'을 받는다는 의미이다. 즉 자금이 부족하거나 없는 사람들이 프로젝트를 인터넷 등에 공개하고 후원, 기부, 대출, 투자 등을 목적으로 다수의 개인으로부터 자금을 모으는 형태의 펀딩이다. 2000년대 초반부터 이와 유사한 형태의 자금조달 방법이 출현하기 시작하였다. 최근에는 자금이 필요한 개인, 단체, 기업 등이 웹이나 모바일 네트워크 등 소셜 네트워크 서비스(SNS)를 활용하고 있어 소셜펀딩, 소셜금융이라고도 불린다.

크라우드 펀딩의 대표적인 기업은 후원기부형 펀딩사이트로 잘 알려진 미국에 있는 킥스타터(Kicstarter)와 인디고고(Indiegogo), 영국의 공익기부형 비영리 펀딩사이트인 저스트 기빙(Just Giving) 등이 있다. 국내의 경우 크라우드 펀딩의 시초는 국회의원 선거에서 정치인 펀드로 처음 소개된 이후 대통령 선거에서 대통령 후보들이 지지 유권자로부터 크라우드 펀딩 형태로 선거자금 모금활동을 하면서 대중들에게 널리 알려지게 되었다. 현재 국내에서 영업 중인 대표적인 크라우드 펀딩 기업은 와디즈(wadiz)로 중개 금액과 프로젝트 건수 등의 측면에서 국내 최대규모의 크라우드 펀딩 서비스를 제공하고 있다(이동명 외, 2023).

<그림 64> 크라우드펀딩 운영 구조

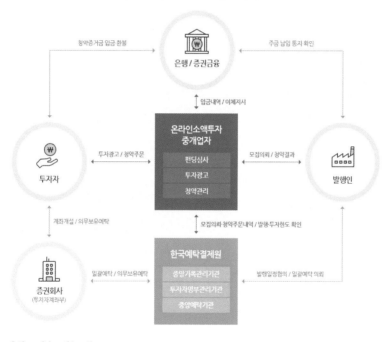

출처: 크라우드넷(2024).

크라우드 펀딩을 통한 투자 유치의 유형은 자금 모집의 목적에 따라 <표 65>와 같이 증권형, 후원기부형, 대출형으로 분류할 수 있있다.

<표 65> 크라우드 펀딩의 유형

구 분	증권형(투자형)	후원기부형	대출형
개념	스타트업, 소자본기업들이 온라인 홍보(피칭)를 통해 투자금 모집	개인과 개인 사이에 이루어지는 P2P 대출 투자	기업의 아이디어 상품, 문화예술 활동 프로젝트 등에 투자
자금 조달	주식, 채권 등 발행	대출금 지급	목표금액 안에서 개인투자자가 후원금 납부
보상 방법	주식, 채권 소유, 지분배당금	대출금리(이자)	상품/제품 증정, 공연 티켓 등 비금전적인 보상
대표 플랫폼	크라우드 큐브(영국), 씨더스(영국)	렌딩클럽(미국), 조파(영국)	킥스타터(미국), 인디고고(미국)

출처: 영국 크라우드펀딩 협회(2024).

(2) 엔젤투자자

엔젤투자자란 창업 또는 창업 초기 단계에 있는 스타트업에 필요한 자금을 공급해 주고, 경영에 대한 자문을 수행하는 개인투자자들을 통칭하는 용어이다. 즉 엔젤투자자라 함은 개인들이 자금을 모아 기술력은 있으나 자금이 부족한 창업 초기 벤처기업에 필요한 자금을 지원해 주고 주식으로 그 대가를 받는 투자 형태를 의미한다.

1920년대 미국의 브로드웨이에서 무산 위기에 처한 오페라 공연에 후원자들이 자금을 지원해 줌으로써 공연을 성공리에 마치게 되자 이들을 천사라고 칭송한 것에서 유래되었다. 창업 초기 스타트업이나 자금이 시급한 벤처기업에 갑작스럽게 나타나 돈을 출자해주기 때문에 '천사(Angel)'라는 이름이 붙었으나, 엔젤투자자의 본질은 투자수익을 목적으로 투자하는 개인투자자라고 할 수 있다.

주로 여러 개인들의 돈을 모아 투자하는 투자클럽의 형태로 운영되며, 주로 초기 성장단계를 중심으로 투자하기 때문에 경영자에게 다양한 전문지식과 노하우를 제공함에 따라 경영 참여 비중이 벤처캐피탈보다는 더 크다는 특징이 있다.

국내에서는 「벤처투자 촉진에 관한 법률」에 개인투자자, 전문개인투자자, 개인투자조합에 관한 규정을 두고 개인투자자의 벤처투자 활성화를 도모하고 있다. ㈔한국엔젤투자협회에서 엔젤투자 활성화와 적격 엔젤투자자 양성교육을 수행하고 있는데, 특히 '엔젤투자마트' 사업을 통해서 창업기업에 대한 투자유치 기회 제공과 엔젤투자자의 기업 발굴 통로

역할을 하고 있다. 이를 통해 벤처캐피탈(VC)에 초기기업 투자 기회의 제공 및 투자 참여를 확대시키고 있다.

(3) 액셀러레이터

액셀러레이터(AC: Accelerator, 창업기획자)는 창업보육기관의 새로운 모델로 기존에 장소 제공 및 보육에 초점을 맞춘 창업보육센터나 투자를 통한 자금지원에 초점을 맞춘 엔젤투자자나 벤처캐피탈과는 달리 창업자 보육에 필요한 여러 서비스를 종합적으로 제공하는 창업보육 기관이라고 할 수 있다. 즉 성장 가능성이 큰 창업지원자들을 경쟁을 통해 심사하여 선발하고, 사전에 정해진 단기간에 같은 장소에서 작업하게 하고, 이들에게 투자자, 사업개발자 또는 성공한 창업자들에게 멘토링과 교육을 받을 수 있도록 주선하며, 투자자들에게 사업모 델을 발표할 수 있는 '데모 데이'라는 행사를 거쳐 시장으로 내보내는 등 기업의 성장을 가속시키는 역할(Accelerator)을 한다.

국내에서는 2017년 '창업기획자'(일반적으로 액셀러레이터라고 칭함) 등록제도를 도입하고 「벤처투자 촉진에 관한 법률」에서 액셀러레이터를 '초기창업자에 대한 전문보육 및 투자를 주된 업무로 하는 법인 또는 비영리법인'으로 정의하고 창업기획자의 등록요건, 전문보육 사항, 투자 의무, 공시의무 등을 정립했다. 이후 중소벤처기업부에 등록한 액셀러레이터에 대해서는 양도세와 배당소득에 대한 세제 감면 혜택 등을 제공하며 액셀러레이터를 비롯한 국내 창업생태계 육성을 도모하고 있다.

특히, 액셀러레이터를 통한 자금조달을 활성화하기 위해 'Tips(Tech incubator program startup)' 라는 제도를 운용하고 있다. 팁스(Tips)는 민간 액셀러레이터가 투자를 하고, 정부가 지원하는 혁신적인 민관협력 모델로 투자 유치가 어려운 스타트업에 최대 15억 원(딥테크 팁스 프로그램)까지의 자금을 지원하고 있을 뿐만 아니라 성공한 선배 창업가 및 전문가들로부터 멘토링을 받을 수 있다는 장점이 있어 많은 혁신 창업기업들의 큰 호응을 받고 있다.

액셀러레이터 선택 시 초기자금 투자에 관한 관심이 높은 창업기업의 경우 해당 액셀러레이터가 개인투자조합을 수월하게 결성할 수 있는 역량을 보유한 곳인지, 후속 투자 연계 역량, 펀드 조성 규모와 투자 실적, 회수 실적 등을 면밀히 살펴볼 필요가 있다. 그리고 보육에 관한 관심이 높은 창업기업의 경우 해당 액셀러레이터가 창업교육과 멘토링, 네트워크

형성 역량이 충분한 곳인지 살펴볼 필요가 있을 것이다. 따라서 창업기업은 자신의 기업이 처한 상황과 필요한 서비스, 중점적으로 관심을 두고 있는 부분을 충족시켜 줄 수 있는 액셀러레이터를 선택할 필요가 있다.

(4) 벤처캐피탈

벤처캐피탈(VC: Venture Capital)은 사업 아이템 및 기술 등의 경쟁력은 있으나 자본과 경영 능력이 부족한 초기기업에 자본 참여를 통해 기업과 리스크를 함께 부담하면서 기업을 성장시킨 후 높은 자본이득(Capital Gain)을 얻는 것을 목적으로 하는 금융기관을 의미한다. 신기술금융사 또는 창업투자회사라고도 하며 경쟁력 있는 벤처기업을 발굴해 투자하는 사업을 영위하는 사모펀드사를 일컫는다.

금융기관은 기업의 신용도나 담보를 조건으로 대출 자금의 규모 및 회수 시기 등을 결정하지만 벤처캐피탈은 창업기업의 제품 및 서비스, 아이디어, 기술 등 사업 아이템의 미래 성장 가능성을 평가해 투자한다는 점에서 차이점이 있다.

벤처캐피탈의 경우 상장기업의 지분이나 채권에 투자하는 것이 아니고, 연기금이나 대기업 위주로 출자자를 모집하는 사모투자의 형태를 취한다. 즉 벤처캐피탈은 자기자본 투자보다는 출자자의 자금을 받아 펀드의 책임투자자가 되는 경우가 대부분이다. 그리고 벤처캐피탈이 투자자를 대신해 투자한 뒤 수익을 내 수익금을 다시 돌려주는 구조이다.

〈그림 65〉 벤처펀드의 투자 흐름도

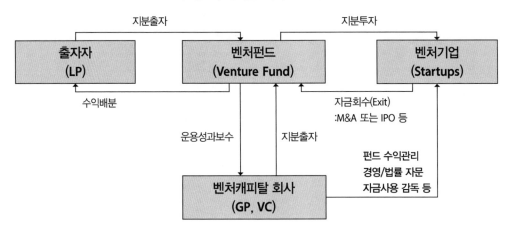

출처: 우리금융경영연구소(2020).

벤처캐피탈 투자 구조를 살펴보면, 먼저 'GP'(무한책임파트너, General Partner)는 투자조합을 구성하는 출자자 중 조합의 채무에 대하여 무한책임을 지는 조합원을 의미한다. 즉 GP는 펀드를 운용하는 팀이나 업무집행조합원으로 이들은 벤처펀드에 투자할 출자자(LP)들에게 제안해 자금을 출자받아 펀드를 조성하고 모집된 펀드를 운용한다. 이러한 펀드의 운용사나 투자조합의 출자자 중 무한책임을 가진 조합원을 일반적으로 GP라고 일컫는다. 다음으로 'LP'(유한책임 파트너, Limited Partner)는 투자조합을 구성하는 출자자 중 출자액을 한도까지 유한책임을 지는 투자자가 여기에 해당한다.

GP인 벤처캐피탈은 벤처펀드의 수익률에 대해 무한책임을 지는 반면, LP의 경우 본인들이 출자한 금액 범위 내에서만 책임을 진다는 점에서 GP와 구분된다. 국내 주요 LP에는 국민연금공단, 문화체육관광부, 한국벤처투자, 군인공제회, 한국교직원공제회, 기타 연기금 및 금융기관 등이 있다.

(5) 스타트업 투자라운드

투자라운드는 스타트업에서 필요로 하는 투자를 기업 성장 단계, 투자 회차 및 규모에 따라 구분해 놓은 것을 일컫는다. 일반적으로 ① 시드 단계, ② 시리즈 A, ③ 시리즈 B, ④ 시리즈 C 단계로 구분한다. 〈그림 66〉은 스타트업 성장과 투자라운드를 보여준다.

〈그림 66〉 스타트업 성장과 투자라운드

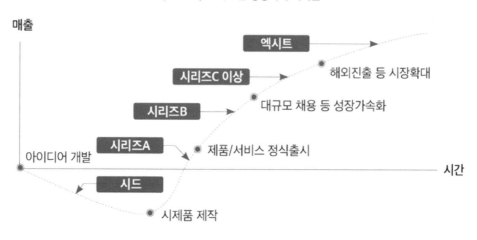

출처: Sam 3(2021).

투자라운드를 이처럼 구분한 것은 미국 실리콘밸리의 투자 관행을 국내에서도 사용하는 것으로 각 시리즈를 구분하는 기준은 명확하지는 않으나, 일반적으로 투자를 유치한 회차 또는 투자유치 규모에 따라 다음과 같이 투자 시리즈를 구분한다.

〈표 66〉 투자 시리즈 각 단계별 주요내용

투자단계	투자금액	기업가치	주요 투자자
시드 단계	5억 원 이하	30억 원 이하	엔젤투자자, 액셀러레이터, 마이크로 VC, 초기 전문 VC, 정책투자기관
시리즈 A	5억 원 ~ 50억 원	30억 원 ~ 200억 원	엔젤투자자, VC, 정책투자기관
시리즈 B	50억 원 ~ 200억 원	100억 원 ~ 수백억 원	VC
시리즈 C	수백억 원 ~ 수천억 원	수백억 원 ~ 수천억 원	VC, 해지펀드, 투자은행, 사모펀드

대학생 Startup 성공 story

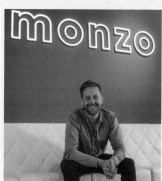

▲ Monzo 창업자 「톰 블롬필드」

영국의 대학생 스타트업의 대표적인 성공 사례로 디지털 은행 'Monzo'가 있다. Monzo는 '톰 블롬필드'와 그의 친구들이 UCL 재학 중인 2015년에 창업했다. 그들은 기존 은행보다 더욱 고객 중심적이고 Hi-Tech 기술을 활용한 혁신적인 은행을 만들고자 Monzo를 설립하였다.

Monzo는 창업 초기인 2015년에 베타 테스트로 선불 직불 카드 및 앱을 출시하고 초기 사용자로부터 피드백을 수집하면서 본인들 서비스의 문제점을 해결할 수 있었다. 이후 2016년 3월 Crowd cube 플랫폼에서 크라우드 펀딩을 통해 단 96초 만에 100만 파운드 이상을 모금했는데, 이를 통해 자신들의 서비스 콘셉트에 대한 대중의 높은 관심을 확인할 수 있었다. 이후 Monzo는 빠르게 성장했고 많은 VC들부터 투자를 받으며, 2020년에는 고객 수가 400만 명을 넘겼다.

이러한 Monzo의 성공에는 사용자 중심 접근 방식이 있었다. 이들은 고객에게 적극적으로 피드백을 요청하였고, 고객이 요청한 기능을 즉시 구현하였다. 이를 통해 충성도 높은 고객과의 견고한 커뮤니티를 구축할 수 있었다. Monzo는 실시간 지출 알림, 수수료 없는 외화 거래, 저축 기능과 같은 혁신적인 기능도 도입했다. 이러한 기능은 고객, 특히 젊은 고객들의 높은 공감을 얻었다. 또한, Monzo는 강력한 브랜드와 커뮤니티를 구축하는 데에도 큰 노력을 기울인 결과 고객과의 투명한 소통으로 경쟁이 치열한 영국 금융시장에서 두각을 드러냈다. Monzo는 본인들의 사용자 친화적인 금융 서비스의 성공을 글로벌 고객에게도 제공하기 위해 2021년 9월부터 국제금융 시장으로 확장을 추진하고 있다.

출처: 크라우디(2019)

Summary

◎ 창업기업 자금조달 방법

- 창업자 개인 자본
- 가족, 친구 지인 자본
- 부채 형태의 자금
- 주식발행 형태의 자금
- 정부 정책자금: 신용보증기금, 기술보증기금, 지역신용보증재단, 중소벤처기업진흥공단, 창업진흥원 등

◎ 투자업무의 이해

- 자본시장(資本市場, Capital Market)은 산업에 필요한 장기자금의 수요 · 공급이 이루지는 유통 시장을 말한다.
- 자금조달을 위한 투자유치 방법에는 크라우드 펀딩, 엔젤투자, 액셀러레이터(AC) 및 벤처캐피탈(VC) 등이 있다.
- 스타트업 투자라운드는 Seed 단계, Pre 시리즈 A, 시리즈 A, 시리즈 B, 시리즈 C로 구분된다.

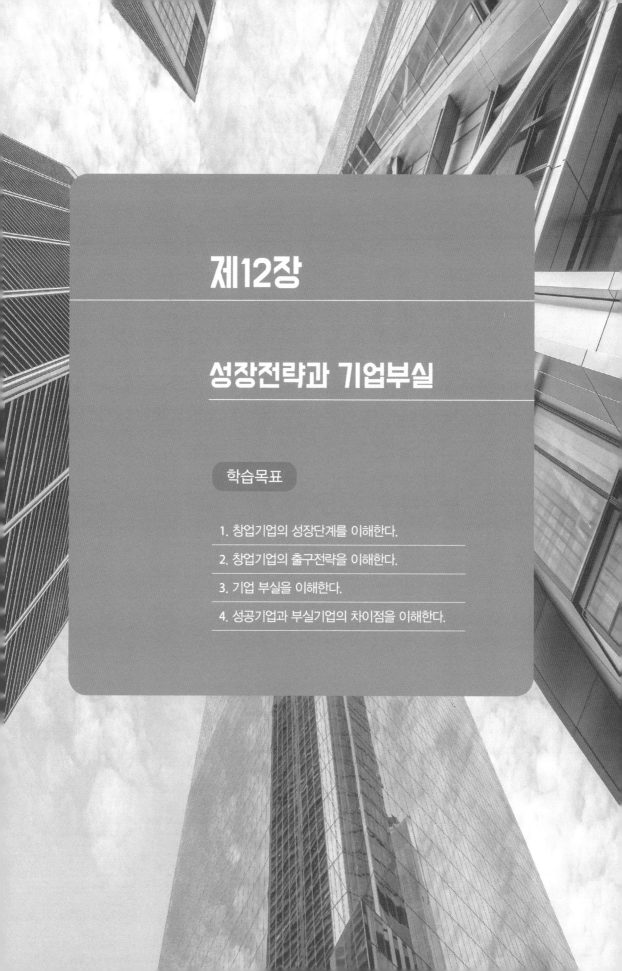

제12장

성장전략과 기업부실

학습목표

1. 창업기업의 성장단계를 이해한다.
2. 창업기업의 출구전략을 이해한다.
3. 기업 부실을 이해한다.
4. 성공기업과 부실기업의 차이점을 이해한다.

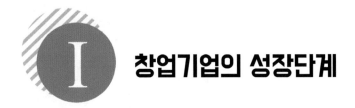

I 창업기업의 성장단계

기업들이 창업 초기 또는 성장기에 고객들에게서 큰 호응을 받으며 승승장구하다가 시장환경의 변화, 자원관리, 신제품 및 서비스 개발 관리 등에 실패하면서 많은 기업이 시장에서 퇴출당하고 있다. 하지만 몇몇 기업은 이러한 위기를 슬기롭게 극복하고 더 성장하기도 한다.

〈그림 67〉은 지난 14년간 성장한 S 기업의 사례를 보여준다. S 기업은 성장 과정에서 몇 차례 경영상의 위기를 경험하게 되는데, 이러한 위기를 기회로 변환시키기 위해 부단한 노력을 기울인 결과 지속적인 성장을 할 수 있었다.

〈그림 67〉 S 기업의 성장과 도전(예시)

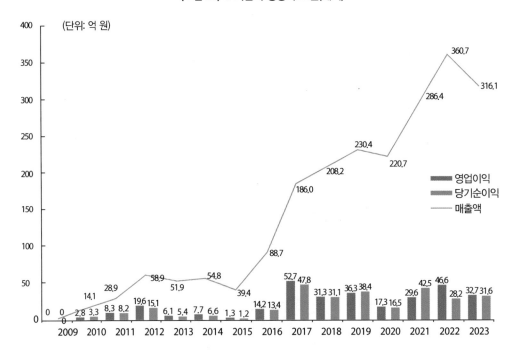

1 창업기업의 생명주기와 핵심 성장요인

(1) 창업기업의 생명주기

창업기업의 생명주기는 창업가의 기술개발 또는 아이디어의 사업화를 통한 창업단계, 초기 및 후기 성장단계, 성숙단계, 재도약 또는 쇠퇴 단계로 구성된다. 통상 스타트업은 기업을 운영하는 데 필요한 자금을 조달하고, 그 자금을 통해 기업을 성장시켜 나가는 연속적인 흐름에서 매출의 규모를 키워나가는 여정을 걸어간다고 볼 수 있다.

〈그림 68〉 창업 후 기업의 성장단계

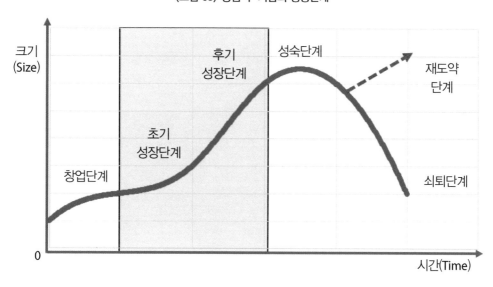

(2) 성장단계 창업기업의 핵심 성공요인

창업기업은 지속 가능한 성장을 위해 성장단계와 죽음의 계곡과 같은 단계별 위험 요인을 사전에 파악하고 대응할 수 있는 성장전략을 수립하는 것이 무엇보다 필요하다. 창업기업은 성공적인 성장전략의 수립을 위해 기업의 생명주기 단계별로 시장에서 경쟁력을 확보하고, 단계별 접근 전략의 차별화를 가져가는 것이 중요하다.

많은 연구자가 이러한 기업의 생명주기에서 성공적인 성장과 관련된 특수한 성격과 행동을 제시하고 있는데, 이러한 특성이 기업 성장단계별 주된 성공 요인이라 할 수 있다. 창업 초기 단계 이후 성장기와 성숙기에 도달하면, 조직은 어느 순간 규모가 커지고 창업 초기

에는 특별한 관심을 보이지 않던 경쟁기업들이 유사한 제품과 서비스를 개발해 시장에 진입함에 따라 점점 경쟁이 치열해진다.

이에 창업기업은 수명주기의 성장단계에서 지속적으로 경쟁우위를 유지하기 위해 끊임없이 새로운 제품과 서비스를 개발해 나가야만 한다. 바이그레이브와 자카라키스 (Bygrave&Zacharakis, 2015)는 〈그림 69〉와 같이 성장단계에 있어서 창업기업의 핵심 성공요인으로 조직, 리더십, 자원 및 전략을 제시하였다.

〈그림 69〉 창업기업의 성장단계에서의 핵심 성공요인

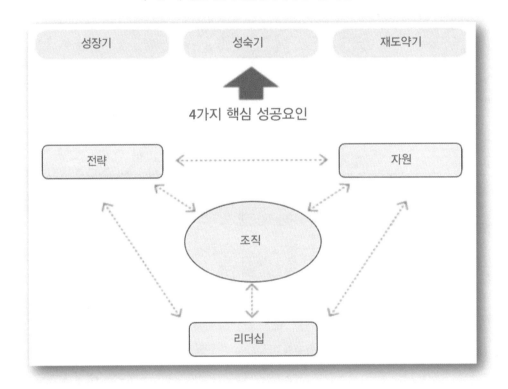

출처: Bygrave & Zacharakis(2015).

① 조직

성장단계의 창업기업이 지속적으로 경쟁우위를 획득 및 유지하기 위해서는 합리적이고 체계적인 조직구조를 갖추고 있어야 한다. 아이먼-스미스 외(Aiman-Smith et al., 2005)는 조직의 내부 역량 진단과 개선을 위해 아홉 가지 요인을 제시하면서 가치혁신지수(VIQ: Value

Innovation Quotient)라는 평가도구를 개발하였는데, 이는 창업기업의 가치 혁신 잠재력 수준을 평가하는 데 사용될 수 있다.

- 유의미한 업무: 개인의 업무가 조직과 고객에게 긍정적인 영향을 미치는지
- 위험 감수 문화: 기업이 높은 수익을 상당한, 계산된 위험을 감수
- 고객지향성: 잠재적 시장에서 고객의 니즈와 요구를 식별하여 제품 및 서비스의 가치에 반영
- 신속한 의사결정: 아이디어와 분석에 대한 사용 결정을 내릴 권한을 부여, 얼마나 빨리 조직이 결정하는지의 여부
- 비즈니스 능력: 기업이 시장 및 사업 동향을 감지하고 환경과 경쟁자를 확인하여 전략적 문제를 이해하는 능력
- 의사소통 개방성: 기업이 조직구성원과 도전적인 일을 소통하며 변화를 지원
- 임파워먼트: 조직구성원들의 독립적인 문제 파악 및 고심
- 사업 전략: 사업계획 시의 정해진 기법이 있으며, 폭넓은 사람들이 계획과정에 참여함

〈그림 70〉 창업기업의 성장을 위한 아홉 가지의 혁신 진단 요인

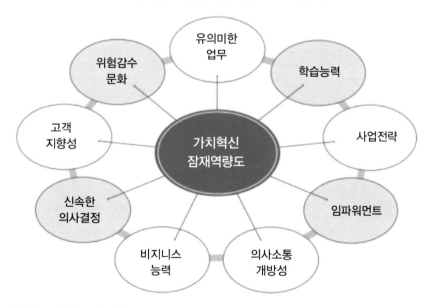

출처: Aiman-Smith et al(2005).

• 학습 능력: 조직구성원들이 새로운 지식 및 기술을 계속하여 학습하며, 기업이 이를 지원함

② 리더십

리더십은 모든 조직의 성과를 결정짓는 가장 중요한 요소이다. 이는 창업기업의 성장 과정에도 동일하게 적용될 수 있다. 창업가는 주로 새로운 아이디어에서 기회를 발견해 비즈니스를 창출하고, 비전을 제시하지만, 관리자는 계획, 조직, 통제 활동에 중점을 둔다. 그러므로 창업가적인 리더가 성장하는 조직을 성공적으로 이끄는 데 매우 중요한 역할을 하는 점을 고려할 때, 일반적인 창업가에서 창업가적 리더십을 갖춘 리더로의 전환을 위한 노력이 필요하다.

창업가적 리더로의 전환은 권한의 위임이 핵심이다. 이를 위해 새로운 조직을 위한 비전을 창출하고 실행할 필요가 있는데, 세부적인 방법으로 먼저 구성원들에게 특정 방향을 제시해야 한다. 하지만 이런 경우 리더로서의 책임과 신뢰가 부족하면 위기에 봉착할 수 있다. 창업가적 리더로의 전환을 위한 두 번째 방법은 세부 사항을 실행하기 위해 다른 사람들의 전문성에 의존할 필요가 있다. 하지만 이 경우 각 전문가의 역할이 모호하면 조직의 목표에 대한 혼란이 발생할 수도 있다. 마지막으로, 창업가적 리더는 관리자들에게 적절한 권한과 책임을 부여해 조직 내의 집단 간 협력과 이를 통한 시너지 효과를 끌어낼 필요가 있다. 또한, 창업가적 리더는 비전 설정과 목표 설정에 다른 사람들이 참여할 수 있도록 허용해야 한다.

③ 전략

창업기업이 경영을 영위하고 성장을 하는 근본적인 바탕은 명확한 비전과 전략을 보유하는 데 있다. 전략은 불확실한 상황에서 하나 이상의 장기적 또는 전체적인 목표를 달성하기 위한 일반적인 계획을 말한다. 창업기업은 기능부서 또는 팀 간의 전략 및 실행계획이 잘 연계되었을 때 좋은 성과를 거둘 수 있다. 성장단계에서 최고 경영진이 구성원들이 혁신적이고 창의적인 행동을 할 수 있도록 방향, 범위 및 자원을 제공하는 것이 창업가적 전략수립시 고려할 중요한 포인트이다(Dess, Lumpkin, & Covin, 1997). 이러한 창업가적 목적 달성을 위한 새로운 계획은 기업성과를 높일 수 있는 중요한 자원이 될 수 있다(Leigh et al., 2011).

<center>〈표 67〉 창업가, 관리자 및 창업가적 리더의 비교</center>

창업가	관리자	창업가적 리더
새로운 아이디어 탐색	현재 운영을 유지	새로운 기회 모색을 하면서 핵심 사업을 활용
사업 시작	사업 실행	진행 중인 조직 내에서 사업 시작
기회가 구동	자원이 구동	능력과 기회가 구동
비전을 설정 및 실행	계획, 조직화, 직원, 통제	능력을 활용하고 기회요인을 확장하기 위해 새롭게 구축
기회 주변에 조직을 구축	조직의 효율성 향상	비전을 설정하고 이를 수행하기 위해 다른 사람을 최대한 활용
다른 사람들을 리드하고 고무함	다른 사람들을 감시 및 감독	조직성장에 따라 창업가적 능력을 유지, 창업가정신에 도움이 되는 문화, 구조, 시스템 보장(장벽 제거)
경쟁 환경의 변화를 조정	일관성 및 예측 가능성을 유지	조직 및 경쟁 환경의 변화를 조정

출처: 바이그레이브와 자카라키스(2015).

전략의 개념에 포함된 네 가지의 주요 공통 요소는 활동영역, 자원동원, 경쟁우위 및 시너지이다. 첫째, '활동영역'(Scope of Operations)은 조직과 환경과의 상호작용 정도를 나타내는 것으로서 창업기업의 사업영역 내지는 활동영역을 의미한다. 둘째, '자원동원'(Resource Deployments)은 조직의 목표 달성을 위해 자원이나 능력을 결합하고 배분하는 것으로 이는 조직의 독특한 능력으로 나타난다. 셋째, '경쟁우위'(Competitive Advantage) 영역으로 창업기업의 활동영역과 자원동원에 대한 의사결정을 통해서 해당 기업이 경쟁자에 비해 지니는 독특한 경쟁적 위상을 말한다. 마지막으로 '시너지'(Synergy)는 창업기업의 활동영역 선택과 자원동원을 통해 기업이 추구하는 상승효과를 의미한다. 일반적으로 시너지는 창업기업 내 사업부 간에 유·무형의 자원들을 공유함으로써 창출된다(김언수와 김봉선, 2018).

④ 자원

창업기업의 관점에서 자원(Resource)이란 '돈과 사람'을 의미한다. 창업을 준비하거나 창업 초기 시점에서 생각보다 많은 자금이 필요하다. 이러한 자금은 일반적으로 창업자의 본인 자금, 주요한 창업 구성원이나 관리자 등의 투자, 설립자의 대출, 가족, 친구, 엔젤투자자, 채권, 재고 및 장비 등 자산에 대한 대출, 장비 임대, 신용카드 등을 통해 조달한다.

창업 초기의 기업에서 중요한 또 하나의 자원은 '사람'이다. 사람이란 창업 초기에 열정적인 창업가정신으로 무장한 창업자와 팀 구성원들을 의미한다. 그들은 어떤 어려운 조건 아래서도 적극적으로 활동할 수 있어야 하고, 기업의 프로젝트의 성공을 위해 다른 사람들을 설득하고 그들에게 신뢰감을 줄 능력이 있어야 한다. 창업 초기에 창업자가 중요한 인재를 확보하기 위해서는 기업의 혁신과 성장을 위한 팀원들의 노력을 알아주고, 그들이 자유롭게 본인의 능력을 키워나갈 수 있도록 격려하고, 그들의 자발적인 노력을 유도해야 한다.

스타트업의 창업자들이 그들의 도전을 통해 실패의 위험을 감수하는 창업가정신을 배울 기회로 활용하고, 최선의 노력을 하다가 실패하더라도 그들이 재도전할 수 있는 환경을 조성해야만 유능한 인재들이 스타트업 시장에 적극적으로 유입될 수 있다.

2 창업기업의 출구전략

(1) 출구전략의 개념

창업 후 어느 정도 성공을 하면 창업가와 투자자는 그동안의 노력을 금전적으로 보상받고 싶어 한다. 이처럼 투자한 자금을 현금으로 회수하는 것을 '출구전략'(exit strategy)이라고 한다. 이는 창업가의 입장에서 '출구전략', 투자자의 입장에서 '투자회수'라고 할 수 있다. '출구'는 창업기업의 생애주기에서 가장 중요한 마지막 단계로, 명확한 전략을 세우는 것이 중요하다. 출구전략이 모호하다면 투자자의 관심을 얻고 투자받기는 사실상 어렵기 때문이다.

이처럼 창업생태계가 활발해지기 위해서는 투자금을 회수할 수 있는 명확한 출구가 필요하다. 출구전략의 대표적인 유형으로는 기업공개(IPO: Initial Public Offering) 또는 대기업이나 업계의 규모가 큰 기업으로 인수·합병(M&A: Mergers and Acquisitions)하는 방법이 있다. 글로벌 창업의 '메카'라고 불리는 실리콘밸리의 경우 인수합병(M&A)과 기업공개(IPO)가 활발하다. 창업자와 투자자(VC)는 주로 이 두 가지 방법을 통해 투자금을 회수하고 있는데, 자본시장은 여기에서 회수된 자금 중 상당수가 다시 창업 혹은 투자로 유입되는 순환구조의 생태계이다.

그러나 국내의 스타트업 시장의 경우 출구전략은 주로 IPO에 초점이 맞추어져 있지만,

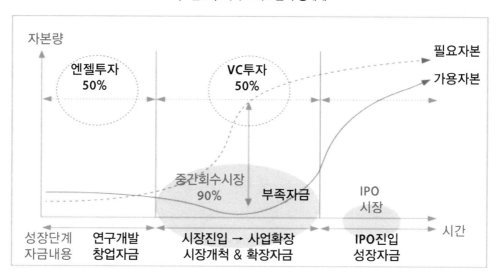

출처: 장수덕, 이민화(2013).

국내에서 스타트업이 IPO에 성공한 사례는 극히 드물다. 이는 스타트업 시장만의 현황은 아니다. 최근 기업의 상장 비율을 보면 잠재적 IPO 기업 수가 매년 증가 추세인데, 반면 실제 상장기업 비율은 감소하고 있는 결과를 통해서도 알 수 있다. 반면에 글로벌 스타트업들의 메카라고 할 수 있는 미국은 M&A가 일반적인 출구전략으로 많이 활용되고 있지만 국내의 경우 M&A도 그다지 활성화되지 않고 있다. 이처럼 국내에서 M&A를 활용한 출구가 활성화되지 않는 것은 기업을 사고파는 것에 대한 문화적 거부감, 시장의 규모, 우량기업의 부족 등 여러 요인이 작용하고 있다고 하겠다.

(2) 출구전략의 유형

① IPO를 통한 출구전략

IPO란 'Initial Public Offering'의 약자로서 '기업공개 또는 상장'이라고도 한다. IPO란 소수의 창업자와 투자자 위주의 기업을 외부 투자자도 공개적으로 주식을 매수하여 투자에 참여할 수 있도록 기업이 자사의 주식과 경영 내역을 시장에 공개하는 것을 의미한다. 기업 공개는 신주 공모(주식을 추가로 발행하면서 투자자를 공개모집), 구주매출(기존 주주들이 보유하고 있는 주식 중 일부를 일반 투자자에게 공개 매각) 하는 방식으로 할 수 있다.

기업공개가 실효성을 가지려면 다수의 일반 투자자가 그 주식을 원활하게 거래할 수 있는 '증권시장'이 필요한데, 기업이 발행한 증권이 한국거래소가 정하는 일정한 요건을 충족하면 증권시장에서 거래될 수 있는 자격을 부여하는 것을 '상장(Listing)'이라고 한다. 우리나라에서는 일반적으로 증권거래소를 통한 유가증권시장(일명 코스피), 코스닥시장 및 코넥스시

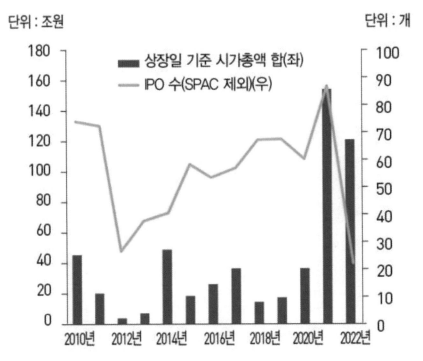

〈그림 72〉 국내 IPO 현황 및 시가총액

출처: 유안타증권 리서치센터(2024). https://www.myasset.com/

장 등에 상장을 통해 IPO가 이루어진다. 코스닥은 미국 나스닥을 본떠서 만든 주식거래 시장이며, 코넥스는 창업 초기의 중소·벤처기업들이 자본시장을 통해 필요한 자금을 원활하게 조달할 수 있도록 개설된 중소기업 전용 주식시장이다. 즉 코스피에는 규모가 큰 기업이, 코스닥과 코넥스는 중소·벤처기업이 주로 상장되어 있다.

증권시장에 상장한 기업은 공모의 방법을 통해 외부에서 대규모 자금을 조달할 수 있다. 기존 장외거래 등으로 해당 기업에 투자했던 주주들이 공개 시장에서 투자금을 회수할 기회가 발생하며, 이 과정에서 많은 주주가 기존 투자금액 대비 많은 이익을 얻을 수 있다. 또한, 기업을 공개하면 주식 양도 시 양도소득세가 발생하지 않고, 비상장 주식보다 상속, 증여세 측면에서 혜택을 볼 수 있다.

상장법인의 주가 등이 언론매체에 수시로 보도됨에 따라 기업의 인지도가 올라가고, 엄격한 상장심사를 통과한 만큼 상장기업의 신뢰와 평판도 올라갈 수 있다. 한편, 많은 IT 기업이 종업원에게 일부 월급 대신 '스톡옵션'을 지급하고 있는데, 시장가격이 스톡옵션의 행사가보다 높게 형성될 때 해당 스톡옵션 보유자는 많은 이득을 볼 수 있어 이를 통한 종업원들의 동기 부여 및 노력에 대한 보상을 할 수 있다. 따라서 기업의 성장과 확장을 위해서 증권시장에 상장은 매우 중요한 요소라고 할 수 있다.

하지만 이를 위해 상장법인은 주가에 영향을 줄 수 있는 중요한 경영 및 재무 정보를 투자자에게 제공해야 할 '공시' 의무를 부담한다. 예를 들면, 허위공시와 같이 해당 의무를 위반하는 경우 제재를 받게 된다. 그리고 회사 소유권이 분산됨에 따라 주주로부터 회사의 경영과 관련한 압력을 받을 수 있고, 기업공개 절차의 과정에서 큰 비용이 발생하기도 한다.

② 인수합병을 통한 출구전략

M&A란 'Mergers and Acquisitions'의 약자로서 2개 이상의 기업이 통합되어 단일 기업으로 형성하는 합병, 그리고 하나의 기업이 다른 기업의 주식이나 자산의 일부 또는 전부를 취득함으로써 그 기업의 경영권을 확보하는 인수, 모두를 포함한다. 인수가 합병과 다른 점은 매수 후에도 두 회사가 법률적으로 독립된 기업으로 존재한다는 점이다.

M&A는 성장에 있어서 제약이 생긴 기업이나 혹은 사업에서 성공적으로 조기에 엑시트

<그림 73> 미국 VC 회수유형별 비중

(단위: 건수)

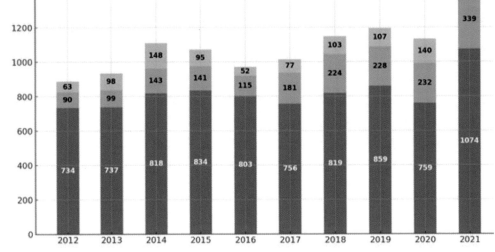

출처: PitchBook-NVCA Venture Monitor(2022).

<그림 74> 한미 스타트업 엑시트(Exit) 유형 비교

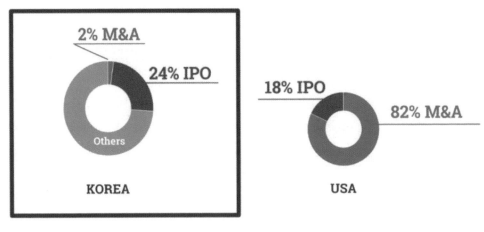

출처: Jeffrey Lim(2016).

(Exit) 하고자 하는 기업의 경우 시기만 잘 선택한다면 매우 유용한 출구전략으로 활용될 수 있는 수단이다.

〈그림 73〉에 제시된 바와 같이, 창업생태계가 활성화된 미국의 경우 M&A를 통한 투자 자금 회수 비율이 높지만, 국내에서는 매우 낮다.

기업이 M&A를 진행하는 동기는 크게 경제적 동기와 전략적 동기로 구분된다. 먼저, 경제적 동기는 기업 간 결합을 통해 공유되는 요소에서 얻게 되는 규모의 경제와 비용감소를 통해 기업의 효율성 달성에 목적이 있다. 즉 필요한 자원을 시장에서 구입하기보다는 내부화함으로써 거래비용을 줄이고, 재무적 차원에서도 세금 절감이나 위험감소를 통한 금융비용의 절감 등으로 기업 가치를 극대화하고자 할 때 M&A를 검토한다. 다음으로, 전략적 동기는 비용의 감소 혹은 단기적 수익확보 측면보다는 기업의 장·단기적인 성장이나 확대 전략의 수단이라는 목적이 더 크다. 기업 간 M&A는 결합의 시너지뿐만 아니라 기업의 핵심역량 강화를 위한 핵심 자원의 확보를 위해서도 검토할 수 있다.

일반적으로 M&A의 종류에는 흡수합병, 신설합병, 주식매수 및 자산매수의 네 가지가 있다.

- 흡수합병: 2개 이상의 기업이 결합할 때 1개 기업만 법률적으로 존속하면서 다른 기업을 인수하고, 인수되는 기업은 해산하여 소멸하는 합병 형태
- 신설합병: 결합하려고 하는 기업이 모두 해산, 소멸하고 제3의 새로운 기업이 설립되어 여기에 해산된 기업의 모든 권리와 의무를 이전
- 주식매수: 매수기업이 피매수 기업의 주식 전부 또는 일부를 그 주주로부터 매수
- 자산매수: 두 기업 간의 계약에 따라 한 기업이 상대 기업 영업의 일부를 인수, 매각기업의 기업구조나 주주들의 주식소유권은 영향을 받지 않음

창업기업들이 M&A를 통한 변화를 꾀하는 이유는 효율성 증대, 규모의 경제 실현, 시장 지배력의 확대, 대리인 문제 및 감세효과 등을 기대하기 때문이다.

- 효율성 증대: 합병으로 상호보완적인 자산, 특허권이나 제한된 원재료를 함께 사용

- 규모의 경제 실현: 합병의 결과 기업 규모 확대로 장기 평균 비용이 감소(대량생산 체제로 생산원가 절감, 원재료나 부품의 대량 구매에 따른 비용 절감 등의 혜택)
- 시장지배력의 확대: 합병은 시너지효과로 시장점유율 증가, 이를 통해 효율적인 광고효과 및 유통구조의 취약점 보완 가능
- 감세효과: 합병 시 이익이 과대 실현된 기업이 누적된 이월결손금을 가진 적자 기업을 인수함으로써 이월결손금을 승계하는 방법으로 절세 가능

③ 청산(Liquidation) 또는 파산(Bankruptcy)

기업이 부실화 단계를 거쳐 최종적으로 도산에 이르게 되면 도산 절차를 진행하게 된다. 도산 절차는 재정적 어려움으로 파탄에 직면한 채무자에 대하여 채권자 · 주주 · 지분권자 등 이해관계인의 법률관계를 조정하여 채무자 또는 그 사업의 효율적인 회생을 도모하거나(회생), 회생이 어려운 채무자의 재산을 공정하게 환가 · 배당하는(파산) 일련의 절차를 의미한다(산업은행, 2021). 따라서 도산 절차를 검토하는 과정에서 회생 가능 여부에 따라 회생절차, 워크아웃(기업개선작업)을 개시하거나 청산 또는 파산절차에 들어가게 된다.

초기 창업기업의 경우 업력이 짧고 누적된 매출실적이 많지 않아 회생에 적합하지 않은 예도 있다. 하지만 어느 정도 매출실적이 있고, 일시적인 유동성 위기만 해결해 주면 장래에 충분한 매출을 올릴 수 있는 기업은 회생절차를 통해 한 번 더 재기할 기회를 부여받을 수 있다.

청산이란 해산된 기업이 존립 중에 발생한 재산적 권리 의무를 정리한 후 기업의 법인격을 소멸시키는 것이다. 즉, 기업 청산은 자발적으로 기업을 소멸시키는 것을 의미한다. 기업은 주주총회의 특별결의에 의해 언제든지 해산을 결의할 수 있고, 기업이 해산하면 청산절차를 진행하게 된다. 청산절차란 기업이 해산한 후 기업의 재산 정리, 채무 변제, 잔여재산을 주주에게 분배한 후 법인의 등기를 말소하는 절차이다.

파산이란 채권자로부터 돈을 빌린 개인이나 단체가 빚을 완전히 갚을 수 없는 상태를 의미하는 법률 용어이다. 청산절차 과정에서 기업은 지급불능 상태(채무초과 상태)에 해당하지 않아야 한다. 만약 기업이 지급불능 상태라면 법원에 파산신청을 해야 한다. 파산절차는 파

산법에 정해진 절차에 따라 법원의 재판을 통해 채무 관계를 정리하고 법인을 소멸시키게 된다. 이때 파산보호 정책이 있는데, 파산보호는 개인이나 단체가 자금 문제로 경영난을 겪을 때 법원에서 청산과 존속 가운데 하나를 선택할 수 있다. 만약 법원에서 존속으로 결정되면 빚을 갚는 유예기간을 부여받음으로써 회생을 위한 도움을 받을 수 있다.

창업경제 칼럼

창업보다 중요한 '엑시트', 사업 가장 잘될 때 시도해야

2010년대 모바일 혁명 이후 국내 스타트업 생태계는 새로운 전기를 맞이했다. 배달의민족, 무신사, 야놀자, 토스 등 전 국민적 인지도를 갖춘 플랫폼 기업이 빠르게 성장하면서 유니콘(기업가치 1조 원 이상인 스타트업) 10여 개가 생겨났고 한국 스타트업을 향한 글로벌 자본의 관심도 전례 없이 높아졌다. 미국 뉴욕증권거래소에 화려하게 데뷔한 쿠팡, 5조 원 가까운 금액으로 독일 딜리버리히어로에 인수된 우아한형제들, 2조 원에 미국 데이팅 앱 '틴더' 운영사인 매치그룹에 인수된 하이퍼커넥트가 대표적인 성공 사례다.

그러나 막상 스타트업의 결승선이라고 할 수 있는 가장 중요한 개념인 엑시트(Exit: 투자 후 출구 전략)에 대한 논의는 매우 부족하며 무분별한 비판이 난립한다. 출발선을 이미 떠난 스타트업 창업자들조차 어디까지 뛰어야 하는지도 모른 채 열심히 달리기만 하는 실정이다.

고위험, 고성장 비즈니스 모델로 무장한 스타트업은 투자를 통해 성장하며, 이 투자는 스타트업의 엑시트를 통한 재무적 이익 실현을 기대하면서 이뤄진다. 엑시트가 담보될 때, 투자자가 참여하는 게임이 된다. 따라서 인수합병(M&A)이나 기업공개(IPO)로 대표되는 엑시트는 스타트업 생태계의 가장 중요한 퍼즐이다. 또한 엑시트가 활발해져야 '창업→투자→성장→엑시트→재창업/재투자'로 이어지는 생태계의 선순환이 가능해진다.

미국 실리콘밸리의 통계 자료에 따르면 스타트업의 약 26%만이 엑시트에 성공하며 이 중 97%가 M&A를 택한다. 나머지 기업들은 파산하거나 좀비 기업으로 전락한다. 그렇기 때문에 실리콘밸리의 스타트업들은 창업 초기부터 기회가 될 때마다 틈틈이 투자자나 창업자 자신을 위해 엑시트를 시도한다. 그리고 스타트업 초기에 300만 달러 정도 기업 가치로 M&A를 성사시키는 것을 '가장 보편적이고 교과서적인 모델'로 상정한다. 한국에서는 M&A라고 하면 몇천억 원, 몇조 원 단위로 생각하지만, 미국 스타트업 M&A는 10억 원 이내 수준에서도 흔하게 이뤄진다. 소위 대박을 터뜨리면 좋지만 99% 이상은 적은 금액이라도 엑시트에 성공하기 위해 고군분투한다.

이 같은 조기 엑시트에 성공하기 위해서는 사업을 시작하는 단계에서부터 최종 게임을 염두에 둬야 한다. 엑시트 전략을 일찍 세울수록 회사에 대한 비전이 더 명확해지고 성공 가능성이 커지기 때문이다. 그러나 이런 장점에도 불구하고 많은 창업자는 엑시트를 뒤로 미룬다. 마케팅, 인사, 재고, 현금 흐름 등 현재의 의사결정이 우선순위에 놓이다 보니 당장 급하지 않은 엑시트 전략을 만들 시간이 없다고 판단하는 것이다.

하지만 M&A를 하기 좋은 시점은 사업이 가장 잘될 때다. 그래야 원하는 매각 금액을 받을 가능성도 높고, 타 회사에 매력적인 비즈니스 모델을 바탕으로 회사 가치를 올릴 수도 있다. 또한 투자를 여러 번 받게 되면 지분이 많이 희석돼 설령 회사를 높은 가격에 매각하더라도 실제 창업자에게 돌아가는 금액은 많지 않을 수 있다. 차라리 엑시트 금액이 적더라도 지분이 더 높을 때 매각하는 것이 현명한 결정이다.

스타트업에 있어 IPO를 통한 엑시트는 극히 일부 기업만 성공하는 '마라톤 경기'와 같다. 그러나 모든 스타트업이 42.195km를 완주할 수 없을 뿐만 아니라 바람직한 일도 아니다. 비즈니스 모델의 특징, 창업자의 역량, 시장의 객관적 상황 등을 종합적으로 고려한 각각의 출구전략이 필요하다. 완주해서 IPO에 도달하는 스타트업이 있는가 하면 각각 100m, 200m, 500m 단거리 선수도 있고 중거리 선수도 있는 법이다. 절대다수의 스타트업은 IPO가 아닌 자신에게 맞는 완전히 다른 게임을 해야 한다는 뜻이다.

물론 M&A를 어렵게 만드는 방해 요인이 곳곳에 많다. 시장에 매력적인 스타트업이 부족할 수도 있고, 스타트업을 인수할 만큼 자원과 역량이 풍부한 중견기업이 많지 않을 수 있다. 그뿐만 아니라 대기업이 여러 가지 규제와 기술 및 인력을 탈취한다는 부정적 시선이 발목을 붙잡을 수도 있다. 이런 방해 요소를 하나씩 없애 나가야 한다.

가령 우리나라는 대기업과 중견기업이 스타트업 지분을 일정 규모 인수할 경우 계열사에 대한 각종 의무를 진다. 이런 제도가 CVC(기업주도 벤처캐피탈) 같은 전략적 투자자로 하여금 스타트업 지분 인수에 부담을 느끼게 하는 것이 현실이다. 이에 따라 대기업이나 중견기업이 스타트업 인수를 검토할 때 지분 취득에 따른 각종 의무를 일정하게 완화하거나 유예하는 '소프트 랜딩' 대책이 필요하다. 이는 자금력을 가진 전통 기업들이 혁신 역량을 가진 스타트업과 활발하게 교류할 수 있는 오픈 이노베이션(open innovation)의 장을 대폭 활성화하는 계기가 될 것이다. 또한 굴뚝산업의 대기업들도 스타트업을 활용해 미래의 불확실성을 회피하는 '유니콘 헤지(unicorn hedge)' 전략을 더 적극적으로 활용할 수 있게 될 것이다.

출처: 유효상(2021).

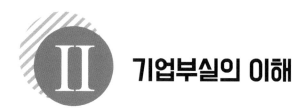

II 기업부실의 이해

1 기업의 부실이란?

기업의 부실(failure)이란 기업의 재정상태가 극도로 악화되어 부도, 회생절차, 파산, 청산 등의 사유로 채무계약을 제대로 이행하지 못하고 채권자의 법적요구 사항을 충족시킬 수 없는 상태를 말한다. 창업기업은 최악의 결과로 재산을 모두 잃고 망하는 '도산'을 맞이하게 된다.

〈그림 75〉 기업 부실화 단계별 현상과 원인

단계	구분	나타나는 현상	주요 원인
1단계	경제적 부실	• 총수익(TR) < 총비용(TC) • ROIC < WACC, EVA < 0 • 실현이익 < 기대이익	• 비효율적인 경영(비용 증가, 투자 실패) • 제품 경쟁력 저하(매출 부진, 수익성 저하) • 수익성 저하
2단계	기술적 지급 불능	• 단기채무 > 보유현금 • 운전자금 부족 • Payment Record 부실	• 재무구조 안정성 취약 • 방만한 자금관리 • 자금조달 능력 부족
3단계	실질적 지급 불능	• 매출 < 차입금 • 영업CF 지속적(-) • 자본잠식 등 순자산가치(-)	• 과다한 저수익 자산 보유(재고, 매출채권) • 자금조달 곤란, 현금 흐름 악화 • 재무구조 악화(과다한 차입금)
4단계	파산단계	• 유동성 부족 • 재무융통성 저하 • 회생가능성 상실 • 부도	• 파산적 지급 불능 상태 심화 • 유동성 악화 및 재무융통성 상실 • 총체적 신용상태 부실 • 계속기업가치 < 청산가치

출처: 이기만(2014).

기업의 부실은 부실징후가 일정 기간에 걸쳐 나타나는 경우가 대부분이다. 그리고 부실 정도의 측정이 쉽지 않고 재무, 경영 및 법적인 처리 과정이 각각 다르며, 또한 국가별 경제 환경도 달라 부실기업에 대한 정의나 개념에 대한 명확한 설명은 어렵다. 그러나 선행 연구 자들이 분류한 부실 유형에 따라 일반적으로 정의하는 부실의 개념은 경제적 부실, 기술적 지급 불능, 실질적 지급 불능 그리고 파산으로 구분할 수 있다.

기업의 부실화는 4단계를 거쳐 점진적으로 진행되는 것이 일반적이다. 먼저, 1단계로 경제적 부실단계를 거쳐, 2단계 기술적 지급불능단계, 3단계 실질적 지급불능단계, 마지막 4단계인 파산단계를 거쳐 도산에 이르게 된다. 경제적 부실단계에서는 비효율적 경영 등으로 총비용이 증가하거나 비용률이 수익률을 초과하는 현상이 나타나게 되며, 기술적 지급불능단계에서는 단기채무가 보유현금을 초과하는 등 운전자금부족과 각종 결제능력이 떨어지는 현상이 나타난다. 실질적 지급불능단계에서는 차입금이 매출액을 초과하는 수준까지 증가하게 되고, 영업활동에서 창출되는 현금흐름이 지속적으로 감소하여 적자(-) 상태가 계속되며, 자본잠식 상태에 빠지게 되는 등 실질적으로 지급능력을 상실하는 단계에 접어든 단계이다. 마지막 파산단계에서는 급격히 기업의 유동성이 부족하게 되고 재무적 융통성이 저하되어 총체적으로 신용상태가 부실화되어 결국 부도에 이르게 된다(이기만, 2014).

기업이 최종적으로 도산에 이르기까지의 과정에서 다양한 유형이 나타나게 된다. 대표적인 부실 유형에는 자금 부족형, 무리한 기업확장형, 방만 경영형 및 연쇄도산형 등이 있다. 먼저, 자금 부족형은 절대적 자금 부족과 만성적 자금 부족의 두 가지 경우가 있다. 기업의 자금이 부족하게 되면 임금체불 등에 따른 종업원의 사기저하, 원자재의 적기 조달 불능, 노후화된 시설의 교체 미흡 등으로 인해 생산성의 저하가 나타나게 된다. 생산성이 저하되면 불량률 증가, 반품률 증가, 납기지연, 시기를 놓친 제품 출하 등으로 거래량이 감소한다. 거래량 감소는 수익성 악화, 결손 누적으로 이어지고 이는 자금경색 단계를 거쳐 최종적으로 기업이 도산에 이르게 된다.

둘째, 기업확장형으로 창업기업이 고정자산을 과다 투자하는 등 무리한 확장을 하면 자금이 부족해지고, 부족한 자금을 외부 차입으로 조달하게 되면 금융비용이 증가하여 결손이 누적되고 자본잠식으로 이어질 수 있다. 자금 부족이 더욱 심화하면, 결국 기업이 자금조달 불능 및 조업 차질이 발생하고 최종적으로 도산에 이르게 된다.

셋째, 방만 경영형은 경영자의 무능력과 경험 부족에서 기인한다. 경영자의 역량 부족으로 인해 경영환경 적응에 실패하고 비효율적인 경영관리가 지속되면 차입금이 증가하게 되고 판매부진, 생산성 저하로 이어진다. 이런 상황에서 시장 내에 경쟁사와 출혈 매출 경쟁이 발생하면 수익성 악화, 결손 누적, 자금경색으로 도산하게 된다.

마지막으로, 연쇄 도산형은 비록 회사가 도산으로 이어질 특별한 문제가 없더라도 납품처가 도산하게 되면 관련 기업의 채권을 회수할 수 없게 되고, 관계기업에게 과도하게 채무보증을 섰는데 관계기업이 도산을 하게 되면 관련 채무보증 이행으로 인해 자금이 부족하게 되어 최종적으로 도산을 하게 되는 경우이다.

〈표 68〉 성공기업과 도산기업의 비교

구 분	성공기업	도산기업
경영자	• 경영이 건실하며, 관리자와 종업원 간의 조정에 특별한 어려움을 겪는 사례가 적음	• 경영의 불안정, 계획성 결여, 경영상 실수 빈번히 발생, 경영자의 전횡에 의한 문제점 빈발
제품	• 제품 종류가 다양하며, 특정 제품의 매출 저조 시 대체품 보유	• 제품의 종류가 제한적이며, 특정 제품의 매출실적 저조 시 대체품 미보유
시장조사/ 제품 개발	• 시장조사에 많은 노력, 제품 개발에 높은 관심 보유	• 제품 개발에 관심 없음, 관심 있어도 구체적 행동 없음
장부 기장	• 기장 방법은 다르나 경영진의 충분한 시장상태 파악	• 경영실적에 대한 올바른 기장이 안 이루어짐 • 자사의 경영 상태 파악 안 됨
재무관리	• 재무 상태 양호 및 균형	• 제품 원가에 차지하는 고정비율 높음
마케팅	• 건전한 마케팅 계획 • 사장의 직접 마케팅 실시	• 건전한 마케팅 계획을 수립 및 시행을 하지 않음
거래처	• 기업 생산량 모두를 특정한 1개 기업과 거래하지 않음	• 마케팅 계획의 불비 보완의 차원에서 기업 생산량 모두를 1개 기업과 거래한 사례 존재
경영확장	• 다수 기업이 경영확장에 성공	• 실패한 사례 존재
신용도	• 대체적으로 양호한 평판	• 신용 문제 발생

2 성공기업과 도산기업

'토마스 제이왓슨'(前 IBM 회장)은 "어떤 기업이 성공하느냐 실패하느냐의 실제 차이는 그

기업에 소속되어 있는 사람들의 재능과 열정을 잘 끌어내는 능력에 의해 좌우된다고"라고 주장하였다. 대부분의 스타트업 창업가는 성공을 꿈꾼다. 하지만 성공의 가능성은 생각보다 그리 높지 않은 것이 현실이다. 요컨대, 창업가는 성공기업과 도산기업의 특징을 좀 더 명확히 인식하고 도산기업의 사례를 타산지석(他山之石)으로 삼아 사업 성공의 가능성을 높일 필요가 있다.

대학생 Startup 성공 story

▲ 에어비앤비 창업자창업자 「브라이언 체스키,
조 게이바, 네이선 블레차르지크」

조 게이바와 브라이언 체스키는 로드 아일랜드 디자인스쿨에서 산업디자인을 공부하다 만났다. 그들이 창업을 시작할 때 수중에 있는 자금은 단돈 1,000달러였는데, 당장 월세를 낼 돈도 빠듯한 상태였다. 두 사람은 월세 낼 돈을 구하려는 방법을 고민하던 중에, 샌프란시스코에서 열리는 디자인 학회 콘퍼런스 때문에 주변 호텔의 예약이 일찍부터 마감되어, 디자이너들이 숙소를 구하지 못해 애를 먹는 것을 보고, 그들에게 아파트 일부를 숙소로 빌려주고, 그 대가로 돈을 받겠다는 아이디어를 생각하게 되었다.

이들은 에어베드 3개를 구매해 호텔 예약을 하지 못한 디자이너에게 방을 빌려주고, 아침을 제공했다. 그러자 여행객들은 그들의 숙박 서비스에 아주 만족했고, 호텔보다 저렴한 숙식비와 더불어 샌프란시스코의 문화를 느낄 수 있어 좋았다는 평가를 들었다. 덕분에 체스키와 게비아는 1주일 만에 1,000달러를 벌어 아파트 월세를 낼 수 있었다. 이렇게 방을 빌려주는 사람과 빌리길 원하는 사람을 연결하는 서비스를 사업화하기로 하고, 이 서비스를 자신들이 여행객에게 제공했던 에어베드와 아침식사를 조합해 '에어베드&브렉퍼스트'라고 지었다.

이후 게이바의 룸메이트였던 개발자 '네이선 블레차르지크'가 합류한 이후 본격적으로 사업을 시작해, 2021년 기준 전 세계 220여 국가 내 600만 개의 숙소에 이르렀다. 창업 10년 만에 에어비앤비의 기업가치는 300억 달러(한화 40조)를 돌파하였고, 이젠 어디를 가던 만날 수 있는 기업이 되었다.

출처: 도란(2022).

Summary

◎ 기업의 생명주기

- 창업기업의 생명주기는 창업가의 기술개발 또는 아이디어의 사업화를 통한 스타트업 단계, 초기 및 후기 성장 단계, 성숙 단계, 재도약 또는 쇠퇴 단계로 구성된다.

◎ 창업기업의 핵심 성공요인

- 성장단계에 있는 창업기업의 핵심 성공요인에는 조직, 리더십, 전략, 자원이 있다.

◎ 출구전략

- 투자한 자금을 현금으로 회수하는 것이 출구전략(Exit Strategy)이다.
- 출구전략의 유형에는 기업공개(IPO: initial public offering), 인수·합병(M&A: Mergers and Acquisitions), 청산(Liquidation) 또는 파산(Bankruptcy) 등이 있다.

◎ 기업부실

- 기업부실(failure)이란 기업이 재정상태가 극도로 악화되어 부도, 회생절차, 파산, 청산 등의 사유로 채무계약을 제대로 이행하지 못하고 채권자의 법적요구 사항을 충족시킬 수 없는 상태를 말한다.
- 창업기업의 부실단계는 1단계 경제적 부실단계, 2단계 기술적 지급불능단계, 3단계 실질적 지급불능단계, 4단계인 파산단계로 구분된다.

제13장

각국의 창업지원제도 및 정책

학습목표

1. 미국의 창업지원 프로그램을 이해한다.

2. 핀란드의 창업지원 프로그램을 이해한다.

3. 국내 창업지원 프로그램을 이해한다.

글로벌 창업지원제도

글로벌 각 국가의 정부는 여러 가지 다양한 스타트업에 대한 지원·육성 정책을 펼치고 있다. 직·간접적인 자금 지원과 규제 및 세제의 특례, 기술 및 제품의 R&D 그리고 네트워킹에 활용할 수 있는 스타트업 전용 공간 조성, 해외 투자 및 인재 유치 정책 등이 주요 지원 수단이다. 각국 정부에서 스타트업을 지원 및 육성하기 위한 기관과 정책의 내용은 일반적으로 유사한 편이지만, 간혹 국가별 특수성을 반영한 독특한 지원정책도 있다. 따라서 글로벌 각국의 다양한 스타트업 육성·지원 정책은 국내의 스타트업 활성화에 참고할 유용한 정책적 아이디어를 도출하는 데 도움이 될 수 있다.

(1) 미국

미국은 2011년 오바마 행정부에서 '스타트업 아메리카'라는 스타트업 육성 정책을 추진하였으며, 2017년 트럼프 행정부에서도 '미국 혁신국'을 신설하여 스타트업을 지원하는 등 현재까지도 지속적으로 정부차원의 스타트업 지원을 위한 정책을 추진해 오고 있다. 이 외에도 민간 차원의 거대 IT 기업들이 스타트업에 적극적으로 투자를 하고 비영리단체 등을 통해서도 스타트업 육성을 위한 멘토링이나 교육을 제공하는 등 실리콘밸리로 대표되는 글로벌 스타트업의 메카로서 모범적인 창업지원 사례를 보여준다.

① 중소기업청

미국의 중소기업청(SBA: Small Business Administration)은 1953년 '중소기업법'에 근거하여 설립한 미국 연방정부에 속한 독립 연방기관이다. 중소기업의 보호를 위하여 보조, 자문 및 지원

을 하고, 업체 간 자유 경쟁체제를 보존함으로써 국가 경제의 유지와 강화를 도모하는 것이 미 중소기업청의 주요 설립 목적이다.

미 중소기업청은 미국 전역에 있는 90개의 SBA 지역사무소와 구역별 지사, SBA 사업에 참여하는 금융기관 및 기타 협력기관과 함께 다양한 사업을 시행하고 있다. 미 중소기업청이 시행하고 있는 주요 4대 프로그램은 '3C와 1D'('Three C's & a D': Capital, Counseling, Contracting and Disaster)이다(〈표 69〉 참조).

〈표 69〉 SBA가 시행 중인 4대 프로그램

사업명	주요내용
자본 조달 (Capital: 사업 융자)	• 중소기업을 대상으로 소액 대출에서부터 거액 융자와 출자금 자본(벤처자본)에 이르기까지 일련의 금융상품을 제공
기업 개발 (Counseling: 교육, 사업정보, 기술 지원과 훈련)	• 미국 전역과 미국령에 걸쳐 있는 1,800여 개 현지 사무소를 통해 무료 개인 상담, 인터넷 상담, 초기 창업업체와 기존 중소기업을 위한 실비 운영의 교육 및 훈련을 제공
정부 계약 (Contracting: 연방 구매)	• 중소기업법에 따라 SBA의 정부 계약사업국은 연방정부 발주 금액 중 23%까지의 원천금액이 중소기업에게 의무적으로 할당되고 있는바, 이의 수주를 위한 노력을 극대화 • 물품구매를 위한 하도급의 기회를 중소기업에 제공하며, 영세 자영사업자를 위한 계약의 기회와 필요한 교육을 시행
중소기업 보호 (Disaster: 중소기업의 대변자 역할)	• 중소기업을 대신하여 의회가 제정한 법령을 검토하고 그 적용 여부를 평가 • 미국의 중소기업과 그들의 기업환경에 대한 일련의 광범위한 조사를 시행

② 중소기업청의 기타 지원 프로그램

• **대출보증 프로그램**
 - 장단기 대출(2백만 달러까지) 보증 건수 중 약 75%를 일반 상업 금융기관을 통해 보증
 - 6,000여 개의 일반 상업은행이 SBA의 지역 사무실, 융자심사 처리 본부와 협조하여 프로그램을 제공

- **중소기업개발센터**(SBDC: Small Business Development Centers)
 - 학술단체, 민간단체, 각 주 및 지방정부가 상호 협력하여 미국 전역의 대학교 내에 900개 이상의 센터를 운영
 - 농촌에서 도시, 해양 서비스에서 국제 무역, 정부 계약 사업에서 재택사업까지 지역경제 고유의 특성에 맞는 서비스를 제공
 - 경영 방법과 기술지원, 융자신청 절차를 지원

- **중소기업투자회사**(SBIC: Small Business Investment Companies)
 - 이 회사는 성장하는 중소기업에 벤처자본을 제공하는 프로그램
 - SBA가 전문적인 대부업체에 사업인가를 하고, 이 업체들은 유한책임합자회사 혹은 유한책임회사의 형태로 중소기업투자회사(SBIC)를 구성해 중소기업에 자본을 투자 (SBA는 대출보증을 통해 SBIC의 일반 민간자금을 레버리지)
 - 투자를 받은 중소기업이 사업에 성공적으로 엑시트하면 SBIC가 SBA에게 투자수익과 함께 대출금액을 상환(자금제공 기간: 통상 7~10년)

- SBIR(Small Business Innovation Research)
 - 미국의 중소기업 기술혁신 촉진 프로그램으로, 1982년 제정된 '중소기업혁신연구법'에 근거를 두고 있음
 - 연방기관이 연구개발 관련 예산의 일정 비율을 중소기업에 배분토록 의무화한 것으로, 1억 달러 이상의 연구개발 예산을 가진 연방기관들이 예산의 2.5%를 중소기업에 배분

- **퇴직 임원경영자문단**(SCORE: Service Corps of Retired Executives)
 - 온라인으로 가상 캠퍼스를 운영하여 무상 교육 및 워크숍, 업무지식 자료 등을 제공
 - 온라인을 통한 상담 및 기술적인 지원도 제공

- 미국 수출지원센터(USEAC: U.S. Export Assistance Center)
 - SBA, 미 상무부, 수출입은행이 서로 협력하여 복합지원
 - 국제무역 금융, 수출운영자금 대출 및 대출 자격심사 업무를 수행

③ 스타트업 액셀러레이터 프로그램

- 백악관 데모 데이(White House Demo Day)
 - 미국 전역에서 창의적인 아이디어와 첨단 정보기술(IT)로 무장한 중소기업들이 대통령 앞에서 상품과 서비스를 시연하고, 대기업과 벤처투자회사의 투자를 유치할 수 있도록 백악관에서 갖는 행사로 2015년 8월부터 운영되고 있다.

- 성장 액셀러레이터 기금 경진대회(Growth Accelerator Fund Competition)
 - '성장 액셀러레이터 기금 경진대회'(GAFC-Growth Accelerator Fund Competition)는 미국 전역의 혁신과 창업가정신을 장려하기 위해 SBA가 2014년 처음 시작하였다.
 - GAFC 상은 특히 STEM((Science, Technology, Engineering & Math)과 연구개발(R&D) 부분의 혁신 생태계에서 창업가에게 더 많은 지원을 제공하기 위한 노력의 하나로 광범위한 액셀러레이터 및 인큐베이터에 자금을 지원하고 있다.

- 샤크 탱크
 - '샤크 탱크(Shark Tank)'는 미국 ABC 방송의 리얼리티쇼로, 52명의 미국을 대표하는 부자들이 방송에서 사업자금이 필요한 예비 또는 초기 창업가들의 아이디어를 듣고 성공한 미국 대표 자본가들이 투자를 결정하는 프로그램이다.
 - 2014년 뉴욕에서 K-뷰티 스타트업인 '글로우 레시피'(Glow Recipe)를 창업한 '사라 리'(Sarah Lee)와 '크리스틴 장'(Christine Chang)이 2016년 1월 샤크 탱크 프로그램에서 5억 원에 달하는 투자금 유치에 성공한 사례가 있다.

<그림 76> 글로우 레시피 '샤크 탱크(Shark Tank)' 투자유치 성공

출처: 샤크탱크(2022).

- **카우프만 재단(Kauffman Foundation)**
 - 미국의 화학자이자 사업가인 'Ewing Marrion Kauffman'이 기부한 8억 달러를 재원으로 1966년 미국 캔자스시티에 설립한 창업가정신 육성을 주요 사업 목적으로 하는 비영리재단
 - 유사한 목적을 가진 비영리재단 중 세계에서 가장 큰 조직으로 생계형 창업보다는 혁신형 창업 지원 및 육성에 집중
 - 1990년대 초부터는 '카우프만 창업가 리더십센터'를 설치하고 전 연령층에서 창업가정신이 고취될 수 있도록 초, 중, 고 및 대학생, 일반인을 대상으로 창업가정신 교육프로그램을 운영
 - 특히, '패스트트랙(Fast track)' 프로그램은 1986년에 University of Southern California에서 개발한 Entrepreneur Program을 1993년에 카우프만 재단에서 도입해 미국 내 대학생들을 대상으로 1학기 동안 창업가정신과 창업에 대해 배울 수 있도록 고안한 훈련 프로그램

- 벤처캐피탈(Venture Capital)
 - 2022년 기준 미국 내 스타트업에 대한 벤처캐피탈(VC)의 투자 규모는 약 707억 달러(약 85조 원) 수준
 - 벤처캐피탈의 구조는 유한책임 출자자인 LP(Limed Partners)와 실무집행자인 GP(General Partners)로 구분
 - 미국의 주요 VC에는 Accel Partners, Andreessen Horowitz, Paypal Mafia, Sequoia Capital, Y Combinator 등이 있다.
 - 특히, Y Combinator는 2005년에 설립된 seed accelerator로 에어비앤비, 드롭박스, 코인베이스, 센드버드 등 유명한 유니콘 기업을 초기에 발굴해 투자한 '스타트업계의 하버드'로 불리는 유명 VC이다.

④ 미국 대학의 주요 창업프로그램

- 스탠퍼드 대학(Stanford University)

기업가치 1조 원 이상인 유니콘 기업 창업가를 미국 내에서 가장 많이 배출한 학교는 '스탠퍼드 대학교'이다. 스탠퍼드에서는 다양한 창업 교육프로그램을 운영하는 데 대표적인 프로그램으로 CES, STVP, D-School 등이 있다.

〈그림 77〉 스탠퍼드 대학의 D-school

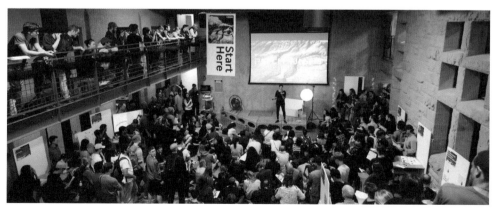

출처: D.school 홈페이지(2024).

먼저, 1996년 만들어져 창업가정신의 연구, 교육과 공동수업과 연계로 학생들에게 창업 지원을 하는 'CES(Center for entrepreneurial Studies)'가 있다. 다음으로 스탠퍼드 공과대학 내에 있는 창업가정신 교육 및 연구 센터로 최첨단 하이테크 기술 관련 사업의 창업가정신 연구와 교육을 수행하는 STVP(Stanford Technology Ventures Program) 프로그램이 있다. 마지막으로, 'D-School'(Hasso Platner Institute of Design) 등의 프로그램이 있다. 이 프로그램은 2005년 'SAP SE 소프트웨어'의 공동 창립자인 'Hasso Platner'가 기부한 3,500만 달러를 재원으로 시작되었다. 학생들에게 디자인 사고 고양을 위해 디자인과 공학에 근간을 두고 비즈니스, 법률, 의학, 사회 과학 및 인문학을 보다 전통적인 엔지니어링 및 제품 디자인에 통합교육을 하는 프로그램이다.

스탠퍼드 대학 출신의 창업가가 설립한 기업에는 General Motors, Time Warner, Google, Gap, Netflix, Hewlett-Packard, Nike, Yahoo, Sun Microsystems, Instagram, PayPal , Devsisters, Tesla Motors 등이 있다.

• 뱁슨 대학

'뱁슨 대학'(Babson College)은 US News에서 Entrepreneurship에서 1등을 차지하고, 'Nich Business School Ranking' 15위인 창업과 경영 부분에 특화된 학교로 주요 창업 관련 프로그램으로 SEE, FME, GEM 등이 있다.

SEE (Price-Babson Symposium for Entrepreneurship Educators)는 교육가 및 창업가에게 창업가정신과 창업 방법을 가르치는 과정이고, FME (Foundations of Management and Entrepreneurship) course는 10명~30명의 학생으로 구성된 팀에 각 3,000 달러를 지급하고, 그들 스스로 제출한 아이디어를 기반으로 실제 사업을 하는 프로그램이다. 여기에서 벌어들인 수익은 모두 지역사회에 기부한다. 이 프로그램을 통해 2021년에 총 61개의 스타트업이 만들어졌고, 총 14,766달러의 수익을 여러 단체에 기부하였다.

출처: 뱁슨 대학 홈페이지(2024).

마지막으로, 1999년 뱁슨 대학과 런던 비즈니스 스쿨의 공동 프로젝트로 기획한 '글로벌 창업가정신 모니터' 프로그램은 창업가정신과 국가 경제성장 간의 상관관계 분석을 목적으로 수행되는 비영리 국제 연구 프로젝트이다. 뱁슨 대학 출신의 창업가가 운영 중인 주요 기업에는 Home Depot, Lycos, PepsiCo, Gerber Products company, Zumba, Del mont, Jiffy lube, Virpool , Chef Boyardee, Virpool 등이 있다.

• MIT 대학

'매사추세츠 공과대학교'(MIT)는 미국 매사추세츠주 캠브리지에 있는 사립 연구 중심 종합대학교이다. 이 대학의 주요 창업지원프로그램 중 'Martin Trust Center for MIT Entrepreneurship'은 주로 학생들의 창업가정신 교육 참여를 고취시키기 위해 사업계획서, 경연대회나 사업 아이디어 대회 등 정기적인 경연대회를 개최하며, 성공한 창업가들의 세미나를 개최한다.

출처: MIT VMS(2023).

두 번째 프로그램으로 'MIT-VMS'(MIT Venture Mentoring Service)가 있는데, 이것은 2000년에 세워진 벤처 육성 전문 기관으로 MIT 학생과 대학원생, 졸업생이 신규 사업을 시작하고, 연구 중인 아이디어를 사업으로 이끌 수 있게 도와주는 지원 프로그램이다. 현재도 MIT-VMS를 통해 수많은 벤처 창업가가 배출되고 있는데 매월 새로운 벤처 사업가 20~30여 명이 MIT-VMS 지원을 받고 있다.

MIT 출신의 창업가가 운영 중인 주요 기업에는 Texas Instruments, Qualcomm, Dropbox, Intel, 3Com, McDonnell Douglas, Bose, Raytheon, Koch Industries, Rockwell International, Genentech, Campbell 등이 있다.

• 하버드 대학(Harvard University)

하버드 대학의 대표적인 창업 지원 프로그램으로는 'VIP'(Venture Incubation Program)가 있다. VIP는 Harvard Innovation Lab에서 수행하는 프로그램으로 12주 동안 학생들이 벤처사업에 응용하고 i-lab(Harvard innovation Lab)에 참여하도록 돕는 프로그램이다.

하버드 출신 창업가가 운영 중인 대표적인 기업으로는 microsoft, Facebook, Boston Consulting Group, McKinsey & Company, Bloomberg, Bridgewater Associates, Kraft Group, 쿠팡 등이 있다.

(2) 핀란드(Finland)

핀란드 정부는 '노키아 쇼크'를 맞이하여 노키아를 살리는 데 매달린 것이 아닌, 노키아의 아이디어를 기반으로 창업생태계를 구축하고 창업정신을 고취하는 정책을 펼쳤다. '기술혁신투자청'(TEKES)을 통해 시작된 '이노베이션 밀'(Innovation Mill) 프로그램(2009년)은 노키아의 자산을 기반으로 창업을 촉진하는 대표 정책이다. 이러한 정책으로 어쩌면 사장될 수 있었던 노키아의 지적재산을 스타트업과 중소기업이 사용할 수 있는 기반을 마련함으로써 스타트업 강국으로 다시 태어난 핀란드는 현재 매년 4천 개의 신규 스타트업이 탄생하고 있다.

① 주요 창업지원 프로그램

• 비즈니스 핀란드(Business Finland)

'비즈니스 핀란드'는 혁신 펀딩을 담당하는 '핀란드 기술혁신지원청'(TEKES)과 수출·투자·관광 진흥을 담당하는 '핀프로(Finpro)'를 통합하여 2018년 1월 1일 출범하였다. 기업의 국제적인 성장 및 혁신의 기반인 혁신창업생태계 구축을 주요 목표로 삼고 있으며, 이를 위해 기업과 대학의 연구개발(R&D), 혁신자금 지원, 수출·투자·관광정보 제공·지원, 중소기업 해외진출, 해외 직접투자 유치, 관광 진흥 등 다양한 역할을 담당하고 있다.

• 기술연구센터(VTT, Technical Research Center of Finland)

'VTT'는 핀란드 '경제고용부'(Ministry of Economic Affairs and Employment)가 운영하는 국영 유한 책임회사이자 비영리 기업으로, 제품 및 서비스, 스마트 산업·에너지 시스템, 바이오·프로세스 기술 등 3개 분야의 연구개발 및 혁신에 초점을 맞추고 있으며, 연구 성과와 기술의 광범위한 활용과 상업화를 추구한다. 특히 VTT는 산학연관 협력을 통해 이해당사자 간 정보 흐름을 촉진하고, 주요 부문에 대한 공통의 비전을 설정하기 위해 대학, 연구기관 및 기업과 전략적 협력을 수행하고 있다.

• **알토 대학(Aalto University)**

'알토대학'(Aalto University)은 핀란드 내 3대 명문 대학인 '헬싱키경제대학', '헬싱키예술디자인대학', '헬싱키공과대학'이 혁신적인 핀란드 정부의 주도 아래 2010년 새롭게 태어난 종합대학으로 다양한 프로그램을 통해서 학생들로 하여금 스타트업을 설립할 수 있는 환경을 제공한다.

• **AaltoEs(Aalto Entrepreneurship Society) :**

2009년 미국 'MIT'로 현장실습을 간 알토대 학생들의 아이디어를 반영해 설립한 창업 동아리인데, 학생들이 주축이 돼 연간 100개가 넘는 행사를 주최하던 중 2개의 씨드 프로그램으로 발전했다. 첫 번째 프로그램은 '스타트업 사우나'(Startup Sauna)로 현직 CEO와 임원들이 직접 창업 코치로 참여하고 있는 철저한 실무형 인큐베이터로 우리나라에 잘 알려진 모바일 게임 '앵그리버드'를 개발한 '로비오'의 마케팅 총책임자 '베스터 백카'(Peter Vesterbacka)도 코치로 활약 중이다. 제2의 로비오를 꿈꾸는 창업자들의 지원이 쇄도하고 있으며 반기별로 20팀을 선발해 6주 과정으로 '1대1' 코치를 진행하고 있다. 두 번째 프로그램은 2012년

〈그림 78〉 핀란드 스타트업 박람회 '슬러시(Slush)'

출처: The Economic Times(2023).

처음 시작된 창업지원 프로그램인 '서머 오브 스타트업스'(Summer of Startups)로 창업을 돕는 NGO들이 나서서 2개월 동안 전 세계에서 모인 창업 프로젝트 진행을 돕고 있다.

• Slush

Slush는 유럽 최대 창업 관련 교류의 장으로 전 세계 스타트업과 벤처 캐피탈, 엔젤 투자자, 언론인들이 어우러지는 국제행사로 2022년에는 세계 각지의 4,600여 명의 스타트업 창업자와 스타트업 운영자, 2,600명의 투자자, 400여 명의 미디어 대표들이 참가한 바 있다.

• ADF (Aalto Design Factory)

'ADF'는 알토대의 공학, 디자인, 경영학 등 다양한 전공의 학부학생들이 함께 참여하는 35~40개의 융합전공과정이 운영되며 비영리단체가 제품에서 사회문제까지 해결해야 할 문제들을 '알토 디자인 팩토리'에 제시하면 아이템을 선택해 1년 동안 해결 방법을 모색한다. 해당 문제를 제출한 각 기업과 단체는 학생들이 시제품을 개발하는 모든 과정에 필요한 비용을 부담한다. 그리고 이 프로젝트 참여자는 학생, 교수, 기업체 소속 직원, 연구원, 디자이너, 경제학자 등에 이르기까지 광범위하다.

'알토 디자인 팩토리'에서 만들어진 아이디어들은 '벤처 거라지'(Venture Garage)로 보내지는데, 이곳은 세계 각국 학생들이 모여 창업을 논의하는 곳으로, 창고처럼 생긴 건물 내에 세미나실, 강연장 등 다양한 시설들이 갖춰져 있다. '벤처 거라지'의 활약은 세계적으로 널리 알려져, 전 세계 젊은 창업가들로부터 선망의 대상이 되는 창업 인큐베이터라고 할 수 있다.

이 외에도 핀란드 정부 주도의 벤처캐피탈(VC) 기업인 '핀베라'(Finnvera)에서는 매년 벤처기업 3,500여 개를 지원해 새 일자리 1만여 개를 만들고 있다. 이러한 핀란드의 창업지원 프로그램을 통해 성공한 주요 기업에는 로비오 엔터테인먼트(앵그리 버드), 수퍼셀(클래시 오브 클랜), 발리오, 코네 등이 있다.

핀란드는 되고 우리는 안 되는 이유?

세계 스타트업의 성지(聖地) 핀란드를 말할 때 늘 '노키아의 나라'였던 과거가 대비된다. 노키아가 모토로라를 제치고 세계 휴대폰 시장 1위에 오른 것이 1998년. 글로벌 점유율 40%를 넘어 정점(頂點)을 찍은 때가 2007년이었다. 휴대폰의 표준을 구가하던 위세에 취했던 그해 애플의 스마트폰이 출현했다. 변혁의 흐름을 놓친 노키아는 애플과 삼성전자에 밀려 일순간에 추락한다. 스마트폰 시장에서 노키아의 이름은 사라졌다. 뒤늦은 회생 노력도 무위로 돌아가고, 노키아 휴대폰 사업은 2013년 마이크로소프트(MS)에 팔리는 신세가 됐다. 노키아는 지금 네트워크 장비와 특허 라이선싱 업체로 남아 있다. 노키아 전성기, 핀란드 수출의 20%, 법인세 세수의 23%를 떠맡으면서 성장 기여도가 4분의 1에 이르는 절대적 존재였다. 노키아 몰락에 글로벌 금융위기가 덮친 2009년 핀란드 경제성장률은 -8.7%로 후퇴했다. 갈 곳 없는 실업자들이 넘쳐났다.

그러나 핀란드 경제는 놀라운 복원력을 보였다. 2010년과 2011년 2%대의 성장을 일궜다. 유로존 침체로 2012년 이후 4년 연속 뒷걸음쳤지만, 2016년 이후 성장궤도를 되찾았다. 무너진 노키아를 떠난 수천 명의 기술 인재들이 창업에 나서 스타트업 생태계를 만든 것이 원동력이었다. 수백 개 벤처기업들이 노키아의 빈자리를 메웠다. 세계를 휩쓴 모바일게임 '앵그리 버드'의 로비오, '클래시 오브 클랜'의 슈퍼셀, 음원 스트리밍 서비스의 스포티파이 등이 대표적이다. 핀란드에서는 지금 매년 4000개 이상의 혁신 스타트업이 만들어져 저마다 '유니콘'을 향해 달려간다. 월스트리트저널(WSJ)은 '노키아 몰락이 핀란드의 이득'(Nokia's Losses Become Finland's Gains)이라고 쓰기도 했다.

스타트업 경제로 전환한 성공요인의 분석은 많다. 기술혁신 역량을 활용한 정부의 신산업 지원과 미래 먹거리 발굴을 위한 규제개혁 등이 첫손에 꼽힌다. 특별할 게 없다. 우리에게 혁신역량이 부족하지 않고 규제혁파의 의지가 없지도 않다. 정작 핀란드 부흥의 핵심 자산은 벤처를 키워낼 창업안전망 등 사회자본과 제도 · 문화 인프라, 사유재산 보호로 이익을 극대화할 수 있는 시장경제의 자유, 개척과 도전의 창업가정신이었다.

주목해야 할 것은 혁신의 접근방식이다. 주한핀란드무역대표부 김윤미 대표가 근본적으로 다른 두 가지를 짚는다. 첫째, 핀란드의 성장정책은 정부가 기업보다 앞서 신산업 장애물인 규제를 파악하고 미리 없애는 것부터 시작한다. 아무리 기업이 하소연해도 정부는 규제개혁의 말만 앞세우고 꿈쩍도 않는 한국이다. 둘째, 규제와 간섭을 제거해 시장의 판을 만들어 준 뒤의 지원정책이 거꾸로다. 핀란드에서 스타트업의 자본조달과 투자유치는 그들 자신의 몫이다. 스타트업이 스스로 시장에서 경쟁력을 검증받은 후 세계화로 진전되는 단계에 비로소 정부가 나서서 돕는다. 우리는 이곳저곳 돈부터 쏟아 부어 세금을 낭비하고, 기업이 커지면 크다는 이유로 새로운 책임을 지우고 규제의 칼을 들이댄다.

핀란드의 가장 큰 자산은 정부의 시장에 대한 확신, 시장의 정부에 대한 신뢰다. 스타트업 혁신과 기존 산업의 이해가 충돌하는 것을 막고 사회적 합의를 이뤄내는 바탕이다. 우리에겐 결핍된 것이다. 핀란드는 요즘 스마트 헬스케어에 역점을 두고 있다. 의료정보의 2차 활용을 허용하는 '바이오뱅크법' 제정으로 이 분야 스타트업들이 대거 출현하고, 글로벌 기업들이 몰려들고 있다. 한국에서 이 사업이 추진된 것은 핀란드보다 훨씬 앞선 2008년이었다. 하지만 의료정보 소통을 차단한 개인정보보호, 이익집단 반발에 원격진료조차 가로막힌 의료법 규제로 주저앉은 상태다.

최근 대통령이 핀란드와 스웨덴, 노르웨이를 순방했다. 이 국가들은 혁신과 성장, 복지의 선순환을 이뤄낸 모범국가들이다. 많은 스타트업, 벤처기업인들도 동행했다. 성공 경험을 배우기 위함이다. 그랬다면 겉모습만 볼 게 아니라, 그들의 진짜 비결이 뭔지, 우리가 무엇을 놓치고 있는지 제대로 습득하고 받아들여야 한다. 알고도 바꾸지 않는 게 가장 바보스러운 일이다.

출처: 추창근(2019).

II 국내 창업지원제도

1 국내 창업지원 사업의 구조

(1) 정부의 창업지원제도

우리나라의 창업지원제도는 예비창업자를 비롯해 창업한 지 7년 이내인 기업에 대하여 성공적인 창업과 성장 및 도약에 필요한 각종 지원제도를 말하며, 초기 창업자금 지원부터 제품 및 서비스 개발, 시제품 제작, 사업화, 시장개척, 해외 진출에 이르기까지 성장 단계별 및 각각의 기업 특성에 맞는 맞춤형 지원제도 등 다양한 창업지원제도가 '중소기업창업지원법'에 규정되어 있다.

정부의 창업지원제도는 매년 창업지원 사업을 선정해 지원 분야별로 창업지원 사업을 선정하고 각각의 사업별로 예산을 편성 및 배정하는 방식으로 구축되어 있으며 이들 창업지원 사업은 시행 주체에 따라 중앙부처의 창업지원 사업과 광역지방자치단체의 창업지원 사업, 기초지방자치단체의 창업지원 사업으로 구분할 수 있다.

중앙부처의 창업지원 사업은 중소벤처기업부, 과학기술정보통신부, 산업통상자원부를 비롯한 거의 모든 정부부처에서 시행하는 각종 창업지원사업을 말하며, 광역지자체의 지원 사업은 서울특별시와 6개의 광역시, 8개의 도, 세종특별자치시, 제주특별자치도 등 총 17개의 광역지자체에서 시행하는 창업지원 사업을 말한다. 또한 기초지자체의 창업지원 사업은 지방자치단체 중 광역지방자치단체의 산하 단체로서 광역지방자치단체보다 좁은 지역을 관할하는 기초지방자치단체에서 시행하는 지원사업을 말한다. 중앙부처의 창업지원 사업은 중앙부처가 직접 시행하는 때도 있으나 각 중앙부처에서 산하 공공기관을 전담(주관) 기

관으로 정하거나 민간기관에 위탁해 시행하는 경우가 대부분이다.

2023년 창업지원 사업의 경우 중앙부처는 14개 기관이 102개의 사업을 시행하고 지자체는 89개 기관이 324개의 사업을 시행한다. 따라서 예비창업자나 창업기업은 반드시 정부의 창업지원제도에 대한 기본적인 이해와 함께 매년 공고되는 창업지원 사업을 꼼꼼하게 살펴볼 필요가 있다.

(2) 공공기관의 주요 창업지원제도

정부의 창업지원 사업은 거의 모든 정부부처가 시행하고 있으나 그중에서도 중소벤처기업부에서 창업지원 사업을 주도하고 있으며 과학기술정보통신부와 산업통상자원부도 적극적으로 창업지원 사업을 시행하고 있다.

정부부처의 창업지원 사업은 정부부처가 직접 시행하는 경우보다는 각 정부부처 산하 공공기관을 통해 사업을 시행하는 경우가 대부분이다. 특히 중소벤처기업부 산하 창업진흥원과 중소벤처기업진흥공단, 중소기업기술정보진흥원 등은 대표적인 창업지원기관으로서 중추적인 역할을 수행하고 있고 그 밖에 중소벤처기업부 산하 기술보증기금, 지역신용보증재단, 소상공인시장진흥공단, 서민금융진흥원, 창조경제혁신센터, 테크노파크 등이 적극적으로 창업지원 사업을 펼치고 있다.

또한, 금융위원회 산하에는 신용보증기금을 비롯해 산업은행, 기업은행, 핀테크지원센터 등이 있으며 과학기술정보통신부 산하 정보통신기술진흥센터와 산업통상자원부 산하 한국산업기술평가관리원 등 많은 공공기관에서 활발하게 창업지원 사업을 펼치고 있다. 그 밖에 서울창업허브, 부산창업카페, 산업진흥원, 경제진흥원 등 지방자치단체도 직접 또는 산하 기관을 통해 적극적으로 창업지원 사업을 수행하고 있다.

(3) 민간의 주요 창업지원제도

우리나라의 창업지원제도는 주로 정부 및 공공기관 주도로 창업지원 사업을 선정하여 각각의 사업을 통해 지원하는 방식으로 시행되고 있으나 최근에는 민간 영역에서도 매우 활발하게 창업지원 사업을 전개하고 있다.

대표적인 민간 창업지원기관으로는 아산나눔재단이 운영하는 '마루180', 네이버가 운영하는 'D2스타트업팩토리', 구글코리아가 운영하는 '구글캠퍼스', 기업형 벤처캐피탈(CVC) 등 대기업이 설립하여 운영하는 기관들과 창업기획자(액셀러레이터), 마이크로 벤처캐피탈(Micro VC), 벤처캐피탈(VC), 크라우드 펀딩사 등 민간기관 및 은행권청년창업재단에서 운영하는 '디캠프'나 기업은행에서 운영하는 'IBK창공' 등과 같이 금융기관에서도 활발하게 창업지원사업을 하고 있다.

이 중에서 '벤처투자 촉진 및 육성에 관한 법률'에 따라 중소벤처기업부에 등록된 국내 액셀러레이터는 2022년 5월 30일 기준 총 375개이고 등록되지 않은 액셀러레이터를 포함하면 그보다 훨씬 더 많은 액셀러레이터가 활동 중인 것으로 추정된다.

또한, 한국벤처캐피탈협회에서 발표한 '2023년 3분기 Venture Capital Market Brief'에 따르면 벤처캐피탈(VC)은 2023년 6월 기준 총 238개 사가 운영 중이며 그 중 LLC는 44개 사, 신기술사는 49개 사이다. 투자재원의 경우 2023년 신규 결성된 107개 조합의 총 약정 금액은 1조 8,436억 원이며, 운영 중인 조합은 1,817개로 총 약정 금액은 52조 6,381억 원에 달하고 신규조합의 조합원 구성비는 금융기관이 22.2%로 가장 높고, 일반 법인이 21.9%의 순이다.

2 공공 지원 주요 창업프로그램

(1) 중소벤처기업부

중소벤처기업부는 체계적이고 효율적인 중소기업 지원체계를 구축하고 중소기업의 경쟁력을 높이기 위해, 공업진흥청을 폐지하고 통상산업부의 중소기업국을 확대하여 1996년 2월 12일 개청하였다. 그리고 2017년 7월 26일 정부조직법 개정으로 중소벤처기업부로 격상되었다.

중소벤처기업부는 창업, 자금, 인력, 수출, 판로 확대 등 중소기업 성장지원과 기술혁신 중소기업 육성 등 중소기업에 관한 사무를 관장하고 있으며, 주요 업무는 다음과 같다.

- 창업벤처 집중육성: 디지털 · 초격차 창업기업 육성 집중 및 스타트업의 글로벌 진출 확대
- 중소기업 경쟁력 강화: 제조 · 디지털화 등 생산성 · 기술력 향상 및 수출 신시장 개척 및 제값 받기 환경 조성
- 창업가형 소상공인 육성: 소상공인 디지털 전환 가속, 창업가형 소상공인 및 글로컬 동네 상권 육성
- 기타 중소기업 현안 및 현장규제를 신속해결

(2) 한국성장금융(K–Growth)

2013년 8월 조성된 '성장사다리펀드'를 운영하는 전문기관으로 기존 사무국을 법인화해 2016년 2월 신설되었다.

〈그림 79〉 한국성장금융 FoFs(Fund of Funds) 구조

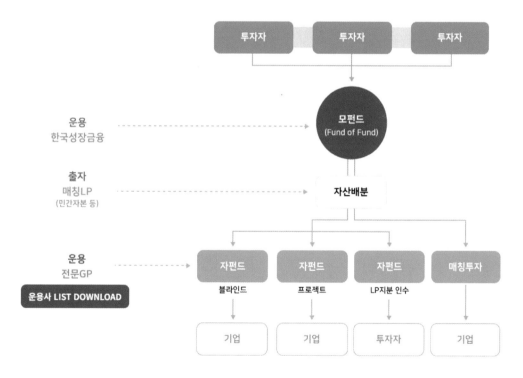

정책, 민간펀드를 모두 운용하고 있는 유일한 Fund of Funds 전문운용사이다. 산업, 금융계에 분산된 자본의 출자를 통합해 대규모 모펀드를 조성하여 규모의 경제를 실현하고, 자펀드에 자금을 배분하여 기업 성장을 지원한다.

(3) 창업진흥원

국민의 창업가정신을 함양하고 창업을 촉진하며 예비창업자와 창업기업의 기술·서비스 혁신을 지원함으로써, 신산업 및 일자리 창출을 통한 국가경쟁력 강화에 기여를 목적으로 설립된 중소벤처기업부 산하 위탁형 준정부기관으로 2008년 12월 사단법인 창업진흥원으로 설립되었다.

〈그림 80〉 창업진흥원의 주요 사업분야

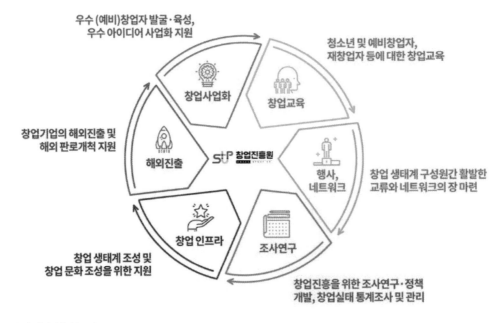

출처: 창업진흥원(2024).

이후 2019년 '중소기업창업지원법 제39조'에 의거 법정 법인인 창업진흥원으로 전환되었다. 창업진흥원은 창업교육부터 사업화 지원, 판로개척 등 사업 전반에 걸친 창업지원을 통해 혁신성장을 기치로 기술혁신형 창업을 적극 지원하고 있다.

(4) 청년창업사관학교(KOSME)

중소벤처진흥공단에서 운영하는 '청년창업사관학교'는 청년창업자를 선발하여 창업계획 수립부터 사업화까지 창업의 전 과정을 일괄 지원하여 미래 대한민국을 이끌어갈 혁신적인 청년 CEO 양성을 목적으로 전국에 18개소를 운영하고 있다.

〈그림 81〉 청년창업사관학교의 창업 전 단계 지원체계

출처: 중소벤처진흥공단(2024).

청년창업사관학교의 주요 지원 대상은 고용 및 부가가치 창출이 높은 기술집약 제조업 및 지식서비스업을 운영하는 만 39세 이하의 창업 후 3년 이내인 청년 창업가이다. 이 기관의 교육기간은 1년 과정으로 총사업비의 70%와 1억 원 이내 보조금 지급, 창업 공간 및 교육, 기술지원 등의 종합 연계지원 방식인 청년 기술창업 One-Stop(One-Roof) 지원 시스템이다. 최근 5년(2018년-2022년)간 4,753명의 창업가를 배출하였다.

〈참고〉 중소벤처진흥공단 청년창업사관학교

- (목적) 청년창업자를 선발하여 창업계획 수립부터 사업화까지 창업의 전 과정을 일괄 지원하여 혁신적인 청년 CEO 양성, 전국 18개소 운영

- (대상) ▶만 39세 이하, ▶창업 후 3년 이내인 자
 * 고용 및 부가가치 창출이 높은 기술집약 제조업 및 지식서비스업

중소벤처진흥공단에서 운영하는 청년창업사관학교는 창업공간 및 교육, 기술지원 등의 종합 연계지원 방식으로 청년 기술창업 One-Stop(One-Roof) 지원 시스템을 운영하고 있다.

청년창업사관학교의 주요 지원내용은 다음과 같다.
① 창업공간 : 청년창업사관학교에 창업준비공간(개별, 공동)을 제공
② 창업교육 : 기업가정신과 창업실무역량 등 체계적인 기술창업 교육 실시
③ 창업코칭 : 전문인력을 1대1 배치하여 창업 전 과정 집중지원
④ 사업비지원 : 기술개발 및 시제품제작비, 지재권 취득 및 인증비, 마케팅비 등 지원
⑤ 기술지원 : 제품설계~시제품제작 등 제품개발 과정의 기술 및 장비 지원
⑥ 연계지원 : 정책자금 연계, 투자연계, 판로 및 입지 등 지원 가능

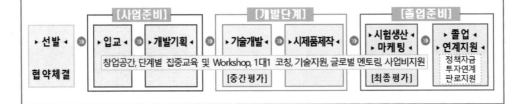

청년 Startup 성공 story

▲ FiscalNote 창업자 「팀 황, 제럴드 야오」

한국계 2세인 청년 창업가 팀 황(Tim Hwang, 한국명 황태일)이 창업한 AI(인공지능) 기반 법률·정책 빅데이터 미디어기업 피스컬노트(Fiscal Note)가 2022년 8월 4일 오전 뉴욕증권거래소(NYSE)에서 '오프닝 벨'을 울리며 상장을 알렸다.

황 CEO는 이민 한인 2세로 1992년 미국 미시건주에서 태어났다. 고교 시절인 2008년 미국 대선 때는 버락 오바마 캠프에서 데이터 정치 전략을 짰고, 이듬해엔 몽고메리카운티 교육위원에 당선돼 정책 경험도 쌓았다. 이후 프린스턴대학교에 진학해 정치학과 컴퓨터공학을 전공한 뒤 창업에 뛰어들었다.

2013년. 프린스턴대를 나온 21살의 젊은 청년은 캘리포니아 모텔 방에서 1달러짜리 버거킹 버거로 끼니를 때우며 창업에 몰두한다. 하버드 MBA 과정까지 중퇴하고 매달린 회사가 바로 빅 데이터 분석에 새로운 지평을 연 '피스컬노트'이다. 피스컬노트는 정부, 의회, 법원 등의 정책, 규제, 의안, 판례 등의 정보를 AI와 빅데이터 기술로 수집·분석해 기업, 공공기관, 로펌, NGO(비정부기구) 등에 서비스하는 회사다.

황 CEO는 CNN '세계를 바꿀 10대 스타트업', 비즈니스인사이더 '25대 유망 스타트업' 등에 피스컬노트의 이름을 올렸고, 포브스 '30세 이하 30인 창업가'에 꼽히는 등 글로벌 스타트업의 대표주자 중 한 명으로 자리매김했다.

출처: 전예진(2021).

Summary

◎ 미국 창업프로그램

• 중소기업청(SBA) 프로그램에는 자본조달, 기업 개발, 정부 계약 및 중소기업 보호 등이 있다.
• 스타트업 액셀러레이터 프로그램에는 백악관 데모 데이, 성장 액셀러레이터 기금 경진대회, 샤크 탱크, 카우프만 재단 및 벤처캐피탈 등이 있다.
• 미국 주요대학 프로그램: 스탠퍼드 대학(CES, STVP, D-School), 뱁슨대학(SEE, FME, GEM), MIT 대학(MIT-VMS) 및 하버드 대학(VIP) 등이 있다.

◎ 핀란드 창업프로그램

• 비즈니스 핀란드(Business Finland), 기술연구센터(VTT: Technical Research Center of Finland), 알토 대학(Aalto University), AaltoEs (Aalto Entrepreneurship Society), Slush 및 ADF (Aalto Design Factory) 등이 있다.

◎ 정부 및 지방자치단체의 창업지원 프로그램

• 정부 부처에서 시행하는 각종 창업지원사업과 광역지자체의 지원 사업은 서울특별시와 6개의 광역시, 8개의 도, 세종특별자치시, 제주특별자치도 등 총 17개의 광역지자체에서 시행하는 창업지원 사업이 있다.

◎ 공공기관의 주요창업지원 프로그램

• 중소벤처기업부 산하 창업진흥원과 중소벤처기업진흥공단, 중소기업기술정보진흥원, 중소벤처기업부 산하 기술보증기금, 지역신용보증재단, 소상공인시장진흥공단, 서민금융진흥원, 창조경제혁신센터, 테크노파크 등의 창업지원사업
• 금융위원회 산하 신용보증기금, 산업은행, 기업은행 및 핀테크지원센터
• 과학기술정보통신부 산하 정보통신기술진흥센터
• 산업통상자원부 산하 한국산업기술평가관리원

◎ 민간의 주요 창업지원 프로그램

• 마루180, D2스타트업팩토리, 구글캠퍼스, 기업형 벤처캐피탈(CVC), 창업기획자(액셀러레이터), 마이크로 벤처캐피탈(Micro VC), 벤처캐피탈(VC), 크라우드 펀딩사 등이 있다.

참고문헌

〈국내 문헌〉

KDB 산업은행(2021). "스타트업 유니콘으로 가는 법".

KVIC (2022). 해외 VC 시장 동향. https://kvicnewsletter.co.kr/page/view.php?idx=415. 2024. 2. 1. 검색.

간지준(2019). 비즈니스 모델의 탄생. https://blog.naver.com/clkics/221458167090

강병오(2011). '기업가정신' 아니라 '창업가정신'이다. 「중앙일보」, 3월 7일 자. https://www.joongang. co.kr/article/5149714#home

강병호, 김석용, 길재욱(2003년 8월 15일). "재무관리론", 무역출판사

강성천(2019). "중소기업 소유 지식재산권의 기술사업화 영향요인 분석에 관한 연구".

경영에세이(2023) https://blog.naver.com/sj25park1/223263229507

경제산업성(2023). "스타트업 육성을 위한 정부 대처"

공공기관 운영에 관한 법률(2022).

고용노동부(2023). "2023년 사업종류별 산재보험료율 고시".

고용노동부(2023). "2023년 사회적기업 인증계획 및 심사기준 공고".

교육부(2021). "2021년 6월 대학정보공시 분석 결과".

기획재정부 (2013). "아름다운 협동조합 만들기".

김언수, 김봉선(2018). "TOP을 위한 전략경영 5.0"

김재훈(2016). 플랫폼형 비즈니스 모델. 쏘카. Whose Innovation Performance Benefits More from External Networks. Managing Co-creation Design: A Strategic Approach to Innovation. https://blog.naver.com/ doctor29/220783761187

김정우(2022). 7년 만에 유니콘으로…당근마켓 폭풍 성장 스토리. 「한경매거진」. 3월 1일 자. https:// magazine.hankyung.com/business/article/202202234337b

김진수 외(2014). "창조경제시대의 기업가정신과 창업론".

김진수 외(2015). "기술창업론".

김철태(2022). 눈물 나는 창업스토리 '야놀자'. 「춘천사람들」. 1월 24일 자. http://www.chunsa.kr/news/ articleView.html?idxno=53031

김태균(2023). 창업정책이 혁신을 만드는 청년정책이다. 「아시아투데이」. 9월 19일 자. https://www. asiatoday.co.kr/view.php?key=20230918010010880

김현아(2016). "기업이 세상을 바꾼다"…간편송금으로 카카오 제친 토스 이승건 사장. 「이데일리」. 6월 13일 자. https://n.news.naver.com/mnews/article/018/0003562885

김혜나(2023). 기술유출 활성화…IP 보호 강화해야. 「매일일보」. 8월 24일 자. https://www.m-i.kr/news/ articleView.html?idxno=1042705

김홍기, 신호철(2022). "창업이 고용과 경제성장에 미치는 효과".

꿈가을(2018). 외식업 창업 준비사항 마인드맵 정리(창업 아이템, 유통채널, 해결 문제). https://m.blog.naver.com/suggy21/221410392277

남미래(2023). 스타트업에 진심인 장동민, 9개월 만에 자본금 5천만 원→4.5억 원. 「머니투데이」. 9월 10일 자. https://news.mt.co.kr/mtview.php?no=2023091011415898089

남정민(2023). 3D 바이오 프린팅 놀랍네!…이젠 뇌·심장까지 만들어요. 「한국경제」. 10월 6일 자. https://www.hankyung.com/article/2023100618111

네이버 지식백과(2024a). 소니 보노법, 1월 17일 자.

네이버 지식백과(2024b). 인공지능. https://terms.naver.com/entry.naver?docId=1136027&cid=40942&categoryId=32845

노상도(2019). "Smart Manufacturing", Vol.11

더채움(2023). 〈리드 헤이스팅스〉의 넷플릭스, 스트리밍 서비스로 방송 역사를 새로 쓰다 – 4부. https://blog.naver.com/thechaeumad/223148658000.

도란(2022). 월세 낼 돈도 없던 에어비앤비는 어떻게 성공했을까? https://brunch.co.kr/@6bc38f33bfdc494/10

디지털농부(2015). 요즘 잘 나가는 패션 브랜드의 공통점. https://blog.naver.com/mrleh/220466189224

린스타트업코리아(2014). 만들고-측정하고-배운다, 린스타트업 사이클. https://opentutorials.org/course/807/6066

무조건 살아남는 창업기행(2021). https://missions-for-survival.tistory.com/54

문화도시재생연구소(2020). [도시재생사례] 네 번째 언박싱: 베를린은 어떻게 스타트업의 중심 유럽의 '실리콘밸리'가 됐을까? https://blog.naver.com/curlabor/222084815525

민경국(2014). 「경제사상사」. 파주: 21세기북스.

방용성(2020). 〈방용성 칼럼〉 지속가능 경영환경 분석. 「M이코노미 뉴스」. 1월 26일 자. http://www.m-economynews.com/news/article.html?no=27596

배종태(2020). 변혁기에 짚어봐야 할 비즈니스 모델 혁신. 「대구신문」. 8월 27일 자. https://www.idaegu.co.kr/news/articleView.html?idxno=321428

법무법인 민후의 로 인사이드 (2016). https://m.blog.naver.com.

벤처기업 확인제도 가이드북 (2022). 중소벤처기업부.

비전 코칭 컨설팅(2021). 비즈니스 모델 캔버스(비용, 수익 등 핵심 9요소 분석). https://blog.naver.com/vcandc/222415714071

서대훈(2019). "주요국의 스타트업지원방식과 시사점".

스타트업레시피 외(2022). "스타트업 레시피 투자리포트 2021".

심규태(2022). [심규태의 재무경영 인사이트] 스타트업 재무는 다르다. 「지티티코리아」, 5월 13일 자 https://www.gttkorea.com/news/articleView.html?idxno=913

안기돈, 이택구(2018). 미국과 한국의 대학창업생태계 분석을 통한 한국 청년창업 활성화 방안. 「경영교육연구」, 33(2),401-422.

알리오 (2023). "2023년 공공기관 지정현황".

알바천국(2023). 보도자료, "대학생 5명 중 3명 취업대신 창업 고민한다".

앙상떼(2018). 카카오톡 A to Z _ 카카오 3.0 시대. https://blog.naver.com/sanail0907/221256406188

우리금융경영연구소 경제 · 산업연구실(2020). "최근 국내 벤처투자 급성장 배경과 향후 전망".

유연호(2010). "내 아이디어로 창업하기"(https://m.blog.naver.com).

유인춘(2022). 2022년 일본 스타트업 투자시장 동향「스타트업엔」. 9월 2일 자. https://www.startupn.kr/news/articleView.html?idxno=28867

유효상(2021). 창업보다 중요한 '엑시트'.. "사업 가장 잘될 때 시도해야".「동아일보」, 7월 7일 자. https://www.donga.com/news/Economy/article/all/20210706/107822779/1

윤종훈, 송인암, 박계홍, 정지복(2013). "경영학원론", 학현사.

이기만(2014). "부실 예방을 위한 기업부실 조기진단 방법", The Banker.

이노비즈 홈페이지, https://www.innobiz.net

이동명, 배상완, 남기정, 오경상, 권혁진(2023). "창업지원제도 활용 가이드" 한국학술정보.

이문규(2018). [스타트업 투자유치 마스터링] 1부 – 투자자 구분, 이해하기.「동아일보」, 3월 19일 자. https://www.donga.com/news/article/all/20180319/89164141/1

이상재(2021). 대학이 '창업 최적지'라는데…정작 창업자 10명 중 7명은 "후회",「중앙일보」. 12월 30일 자. https://www.joongang.co.kr/article/25037005

이승훈(2013). 朴대통령 언급 `창업국가 이스라엘` 비결은.「매일경제」. 3월 12일 자. https://www.mk.co.kr/news/politics/5476667

이인석(2023). [리더스칼럼] 주주행동주의.「헤럴드경제」. 3월 20일 자. https://news.heraldcorp.com/view.php?ud=20230320000455

이정수(2022). 온라인 창업, 비즈니스 모델로 무엇이 좋을까?「한국강사신문」. 5월 20일 자. https://www.lecturernews.com/news/articleView.html?idxno=97486

이종환 (2019). "린 캔버스를 활용한 국내 IT 유니콘기업 비즈니스모델 연구: 쿠팡, 우아한형제들, 비바리퍼블리카와 해외사례 비교중심으로".

이종환, & 김경환. (2019). 린 캔버스를 활용한 국내 IT 유니콘기업 비즈니스 모델 연구-쿠팡, 우아현형제들, 비바리퍼블리카와 해외사례 비교중심으로. In 한국창업학회 Conferences (Vol. 2019, No. 1, pp. 244-256).

이주열(2013). "빅데이터 플랫폼의 미래".

이준구(2021).「창업가 역량특성과 기업가정신이 창업기업 경영성과에 미치는 영향에 관한 연구: 지역 창업지원기관 역할의 매개효과를 중심으로」. 호서대학교 기술경영전문대학원 박사논문.

이태준, 김영환, 김선우, 김지은(2020). "혁신창업 및 기업가정신 생태계 모니터링 사업(6차년도)" - 별권: "핀란드의 혁신창업 및 기업가정신 생태계 연구" - 조사연구, 1-125.

이형래(2022). [이형래 기자의 성공스토리 13] 김슬아 컬리 대표이사.「CEONEWS」. 9월 6일 자. http://www.ceomagazine.co.kr/news/articleView.html?idxno=31144

임기수(2022). 월트디즈니 미키 마우스 독점 저작권 2024년 소멸된다.「인사이트」. 7월 4일 자. https://www.insight.co.kr/news/402226

잡코리아(2021). 보도자료 "직장인과 대학생 10명 중 8명, 창업하고 싶어".

장수덕, 이민화. "창업 활성화를 환영하는 거꾸로 시장 발전 방식." 성분연구 35.4 (2013): 315-342.

장세진(2002). "글로벌경쟁시대의 경영전략", 3판, 박영사, 1장.

전남일보 (2023). http://www.jnilbo.com/70581647646

전예진(2021). CIA도 인정한 '입법 예측 빅데이터'…美 한국계 20代 억만장자 나온다. 「한국경제」, 4월 20일 자. https://www.hankyung.com/finance/article/2021042068081

정동원(2021). "기술창업기업의 지식재산 역량, 지식재산 특성 및 기업성과의 구조적 관계에 관한 연구".

제이컴즈 교육센터(2020). 사업계획서 컨설팅 | 창업 사업계획서 작성 실전캠프. https://blog.naver.com/jcomz7/221897371551

조성복 외(2021). "디지털 뉴노멀 시대의 기술창업".

중소벤처기업진흥공단(2021). "글로벌 동향 브리프".

창업진흥원(2021). 창업실태조사.

창업진흥원(2024). 창업지원사업.

채니루(2022). 기업가정신, 린 스타트업. https://blog.naver.com/jincy1012/222699593794

최기영(2022). 무신사의 브랜드 스토리. https://brunch.co.kr/@groschool/81

최길현(2016). 지식기반 '창업경제'로 성장 이끌어야. 「매일경제」, 8월 14일 자.

최길현(2018). "끝까지 살아 남기-기업의 성공비결과 생존방정식".

최길현, 이종건(2023). "끝까지 살아 남기2 – 뷰카 시대의 생존전략과 대응법".

최준호(2019). 자율차, 방울토마토… 시작은 이스라엘 대학 캠퍼스였다. 「중앙일보」. 10월 11일 자. https://www.joongang.co.kr/article/23600942

추창근(2019). 핀란드는 되고, 우리는 안 되는 이유. 「이투데이」, 6월 18일 자. https://www.etoday.co.kr/news/view/1767132

추현호(2023). 청년 창업가, 사업계획서 잘 쓰는 법. 「한국일보」, 8월 12일 자. https://www.hankookilbo.com/News/Read/A2023081109450005101?did=NA

추현호(한국일보「오피니언」(https://m.hankookilbo.com)

캐즐(2022). 재무제표 보는 법 및 작성 기초 이해. https://startupbrothers.tistory.com/entry

쿠키마케팅(2023).STP 전략 예시 마케팅 활용하는 방법. https://blog.naver.com/danbi_marketing/223149092679

펜잡이(2022). [CEO 이야기]리처드 티어링크(할리데이비슨 前 CEO). https://blog.naver.com/help2000/222863655456

한국경제신문(2013). 창조적 파괴를 외친 슘페터의 혁신론. https://www.hankyung.com/article/2013112248191

한국은행(2015). "경제교육".

한국중소기업금융협회(2023). "중소기업 경영컨설팅 실전가이드". 정독.

한국컨텐츠진흥원(202). "일본의 콘텐츠산업 동향 – 일본 스타트업 동향"

홍재기(2021). 판도라 열쇠, 스타트업 홍보 3가지Tip. 「잡포스트」. 7월 12일 자. https://www.job-post.co.kr/news/articleView.html?idxno=28065

황보윤 외(2019). "기업가정신과 창업".

Daum 백과(2024). 기업의 형태. 검색일: 2024. 1. 16.

Dxy(2020). 창의적인 인물 탐구하기: 중고거래 플랫폼 스타트업 '당근마켓 창업자 김재현, 김용현 대표'. https://blog.naver.com/alalmn254/221885694425

Feher, Z. (2019). 지식재산권 개관. Slidesplayer. https://slidesplayer.org/slide/14120927/

FINANCIALIST(2015). 기업의 성장단계별 자금조달수단(예시). https://financialist.tistory.com/

Jeffrey Lim(2016). 한국의 스타트업들은 어떻게 엑시트(EXIT)하나? https://medium.com/@prorata.

KEY TV(2019). 드롭박스(Dropbox) 창업자와 역사, 성공 비결, 향후 전망. https://young-key.tistory.com/entry/

KNU기업경영연구소(2024). 협동조합이란? http://www.kricm.or.kr/bbs/content.php?co_id=page_17

The JoongAng(2022). 1조 기업 30개…'경상도'만한데 세계 최고 스타트업 국가 된 비결. https://www.joongang.co.kr/article/25065273

metab01. Chapters 4: 주식회사의 구성. https://blog.naver.com/metab01/220013338192

Polki(2020). https://blog.naver. com/wnthfk17/222103840049

Sam 3(2021). 스타트업 투자 유치 단계 (시드, 시리즈 A, B, C…). https://better-together.tistory.com/282

〈국외 문헌〉

Acs, Z. J., Szerb, L., Lafuente, E., & Lloyd, A. (2018). The Global Entrepreneurship Index 2018. Washington, D.C.: The Global Entrepreneurship and Development Institute.

Adler, D. (2019). Schumpeter's Theory of Creative Destruction. https://www.cmu.edu/epp/irle/irle-blog-pages/schumpeters-theory-of-creative-destruction.html. (Retrieved on February 01, 2024).

Aiman-Smith, L., Goodrich, N., Roberts, D., & Scinta, J. (2005). Assessing your organization's potential for value innovation. Research-Technology Management, 48(2), 37-42.

American Marketing Association (2017). https://www.ama.org

Audretsch, D. B., & Thurik, A. R. (2001). What's new about the new economy? Sources of growth in the managed and entrepreneurial economies. *Industrial and Corporate Change*, 10(1), 267-315.

Audretsch, D. B., & Thurik, A. R. (2001). What's new about the new economy? Sources of growth in the managed and entrepreneurial economies. Industrial and Corporate Change, 10(1), 267-315.

Baldegger, R., Gaudart, R., & Wild, P. (2022). *Global Entrepreneurship Monitor 2022-2023: Policy brief entrepreneurship and cultivating the entrepreneurial ecosystem in Switzerland*.

Bosma, N., Hill, S., Ionescu-Somers, A., Kelly, D., Guerrero, M., & Schott, T. (2021). *Global entrepreneurship monitor 2020/2021 global report*. Witchwood Production House.

Bygrave, W. D., & Zacharakis, A. (2015). *The portable MBA in entrepreneurship*. John Wiley & Sons.

Caballero, R. J. (2010). Creative destruction. In *Economic growth* ", (pp. 24-29). London: Palgrave Macmillan UK.

Conte, N. (2023). Ranked: The most innovative countries in 2023. Visual Capitalist, November 14. (Retrieved on January 18, 2024). https://www.visualcapitalist.com/most-innovative-countries-

in-2023/

Covin, J. G., & Slevin, D. P. (1989). Strategic management of small firms in hostile and benign environments. Strategic Management Journal, 10(1), 75-87.

Dess, G. G., Lumpkin, G. T., & Covin, J. G. (1997). Entrepreneurial strategy making and firm performance: Tests of contingency and configurational models. *Strategic Management Journal*, 18(9), 677-695.

Dutta, S., Lanvin, B., León, L. R., & Wunsch-Vincent, S. (2023). *Global Innovation Index 2023: Innovation in the face of uncertainty* (16th Ed.). Geneva: World Intellectual Property Organization

Dyson, F. (2014). The Big Stories. http://digamo.free.fr/brynmacafee2.pdf

Economist (2019). Chips with everything.

Frey, C. B., & Osborne, M. A. (2017). The future of employment: How susceptible are jobs to computerisation?. *Technological Forecasting and Social Change*, 114, 254-280.

GEM Global, GEM Chile, GEM Israel, GEM Morocco, GEM Poland, GEM Turkey, GEM UK, & GEM USA (2023). *Global Entrepreneurship Monitor 2022/2023 global report: Adapting to a "New Normal"*. Witchwood Production House.

GEM Global, GEM Chile, GEM Saudi Arabia, GEM UK, GEM USA (2022). *Global Entrepreneurship Monitor 2021/2022 global report: Opportunity amid disruption*. Witchwood Production House.

Gigerenzer, G. (2022). *How to stay smart in a smart world: Why human intelligence still beats algorithms*. London, U.K.: Penguin

Hammer, G. D., McPhee, S. J., & Education, M. H. (Eds.). (2014). *Pathophysiology of disease: An introduction to clinical medicine* (p. 784). New York: McGraw-Hill Education Medical.

Investopedia (2024). Business model. https://www.investopedia.com/terms/b/businessmodel.asp. *Retrieved February*, 2, 2024.

Kopp, C. K. (2023). Creative destruction: Out with the old, in with the new. https://www.investopedia. com/terms/c/creativedestruction.asp. *Retrieved February*, 2, 2024.

McDonald, R. M., & Eisenhardt, K. M. 2020. Parallel play: Startups, nascent markets, and effective business model design. *Administrative Science Quarterly*, 65, 483 – 523.

Leigh, T. W., Cron, W. L., Baldauf, A., & Grossenbacher, S. (2011). The Strategic role of the selling function: A resource‐based framework. In D. W. Cravens, K. Le Meunier-FitzHugh, & N.F. Piercy (Eds.), *The Oxford handbook of strategic sales and sales management*: 490-518. Oxford University Press.

Lévesque, M., Obschonka, M., & Nambisan, S. (2022). Pursuing impactful entrepreneurship research using artificial intelligence. *Entrepreneurship Theory and Practice*, 46, 803 – 832.

Luckerson, V. (2014). Facebook Buying Oculus Virtual-Reality Company for $2 Billion. http://time. com/37842/facebook-oculus-rift. *Retrieved February*, 2, 2024.

Lumpkin, G. T., & Dess, G. G. (1996). Clarifying the entrepreneurial orientation construct and linking it to performance. Academy of Management Review, 21(1), 135-172.

McClelland, D. C. (1965). Toward a theory of motive acquisition. *American Psychologist*, 20(5), 321-333.

Mell, P., & Grance, T. (2011). The NIST definition of cloud computing. NIST SP800-145, Sep 2011.

Miller, D. (1983). The correlates of entrepreneurship in three types of firms. *Management Science*, 29(7), 770-791.

Miller, M. H. (1999). The history of finance. *The Journal of Portfolio Management*, 25(4), 95-101.

Morris, M. H., Schindehutte, M., & LaForge, R. W. (2002). Entrepreneurial marketing: A construct for integrating emerging entrepreneurship and marketing perspectives. *Journal of Marketing Theory and Practice*, 10(4), 1-19.

Obschonka, M., & Audretsch, D. B. 2020. Artificial intelligence and big data in entrepreneurship: A new era has begun. *Small Business Economics*, 55, 529 – 539.

Osiri, J. K. (2013). Entrepreneurial marketing: Activating the four P's of marketing strategy in entrepreneurship. *The Entrepreneurial Executive*, 18, 1.

Romer, Paul M(1990). Endogenous technological change. Journal of Political Economy, University of Chicago Press, 98(5), 71-102.

Ronald, A. (1997). A survey of augmented reality. *Presence*, 6(4), 355-385.

Schwab, K. (2017). *The fourth industrial revolution*. Currency.

Bhattacharya, S. (2015). *Determination: Decoded*. https://www.linkedin.com/pulse/determination-decoded-shubhankar-bhattacharya. *Retrieved February*, 2, 2024.

Taeihagh, A., & Lim, H. S. M. (2019). Governing autonomous vehicles: emerging responses for safety, liability, privacy, cybersecurity, and industry risks. *Transport Reviews*, 39(1), 103-128.

The Economist (2014). The third great wave. https://www.economist.com/sites/default/files/20141004_world_economy.pdf. *Retrieved February*, 2, 2024.

Paine, T. (1776). *Common sense: 1776*. Infomotions, Incorporated.

Timmons, J. A., Spinelli, S., & Tan, Y. (2004). *New venture creation: Entrepreneurship for the 21st century* (Vol. 6). New York: McGraw-Hill/Irwin.

Townsend, D. M., Hunt, R. A., McMullen, J., & Sarasvathy, S. (2018). Uncertainty, knowledge problems, and entrepreneurial action. *Academy of Management Annals*, 12, 659 – 687.

〈국내 홈페이지〉

고용보험(2024). https://www.ei.go.kr/ei/eih/cm/hm/main.do

근로복지넷(2024). https://welfare.comwel.or.kr

금융위원회(2024). https://www.fsc.go.kr

기술보증기금(2024). https://www.kibo.or.kr

더벨(2020). https://www.thebell.co.kr.

메인비즈(2024). https://www.mainbiz.go.kr/main.do

블리크의 기록실(2024). https://blick.tistory.com/entry/

사진은 권력이다(2008). photohistory.tistory.com

신용보증기금(2024). https://www.kodit.co.kr

신용보증재단중앙회(2024). https://www.koreg.or.kr

영국 크라우드펀딩 협회(2024). https://www.ukcfa.org.uk

유안타증권 리서치센터(2024). https://www.myasset.com

정보통신기술진흥원(2014).

중소벤처기업진흥공단(2024). https://www.kosmes.or.kr

창업진흥원(2024). https://www.kised.or.kr

카우푸만 재단(2024). https://www.kauffman.org

카카오톡(2024). https://www.kakaocorp.com/

크라우드넷(2024). www.crowdnet.or.kr

크라우디(2019). https://www.ycrowdy.com

티스토리(2024). https://financialist.tistory.com

한국사회적기업진흥원(2024). https://www.socialenterprise.or.kr

한국성장금융(2024). https://www.kgrowth.or.kr

오규환 변리사(2018). https://blog.naver.com/aokw/221363989804

한국저작권위원회(2024). https://www.copyright.or.kr

〈해외 홈페이지〉

Babson College(2024) https://www.babson.edu

D.school(2024) https://dschool.stanford.edu

https://www.kauffman.org

Net solutions (2024). https://www.netsolutions.com.

MIT VMS(2023). https://www.linkedin.com

PitchBook-NVCA Venture Monitor(2022)., https://kvicnewsletter.co.kr

The Economic Times(2023). https://economictimes.indiatimes.com

Sharktank(2024). (https://sharktankrecap.com)

WIPO (2023). https://www.wipo.int.

〈기타〉

고용보험법 시행령(2023).

고용보험법(2022).

근로기준법(2021).

산업재해보상보험법 시행령(2023).

산업재해보상보험법(2022).

중소기업창업지원법(2023). 10. 31. 개정.

지식재산 기본법(2022). 6. 10. 개정.

창업경제론

초판인쇄 2024년 09월 20일
초판발행 2024년 09월 20일

지은이 최길현, 이종건, 오경상, 양석민
펴낸이 채종준
펴낸곳 한국학술정보(주)
주 소 경기도 파주시 회동길 230(문발동)
전 화 031-908-3181(대표)
팩 스 031-908-3189
홈페이지 http://ebook.kstudy.com
E-mail 출판사업부 publish@kstudy.com
등 록 제일산-115호(2000. 6. 19)

ISBN 979-11-7217-522-1 13320